T K U A R C H I T E C T U R E D O C U M E N T 2 0 1 4 - 1 6

淡 江 建 築
+ Dept. of Architecture, Tamkang University

T K U A R C H I T E C T U R E

D O C U M E N T 2 0 1 4 - 1 6

淡 江 建 築

+ Dept. of Architecture, Tamkang University

優秀的平凡建築

回顧晚近建築的發展，我們所生活的都市長期處於創作與真實之間的極大落差，檢視腳下的世界，種種所發展的知識與學習的成就對比於真實世界的生活容器，似乎仍是越走越遠。二十世紀，世界經歷巨大的改變，建築卻逐漸發展成為「建制化的」專業。台灣建築的書寫正需要從經濟起飛的年代中，伴隨著地產發展所推動的專業與社會形象中看到自我的形象。簡化來看，學校教的是可以數出名號的建築師作品作為典範，而當我們行走在城市中一整天卻沒有看到這些被收錄而登出的作品，學校的教育仍舊處在於一種相對安全的環境中，因此只能夠過知識與視野的帶領來測量與真實的距離。縱使我們也討論種種的全球與在地的真實議題與回應了科技的發展。眼前，「建築」是長期被忽略的專業。

「找尋台北優秀的平凡建築」是去年在「設計理論」課程的期末作業題目。在「設計理論」課程説明中所強調，設計理論課不是要透過理論的引介，如招數般的教給方法，而是透過自身所能體驗的實踐來開展「理論化」的能力。

建築的核心在「地方造作 place making」，我們所看見的世界務實地面對物質世界的創造可能，也同時珍惜這個地方，看到他的力量，他是有機體。這是一點我對於長期在台灣對於建築學習的思考。

過去二十年是台灣建築發展的特殊階段，台灣的建築有機會與房地產維持一段距離，而我們解決了什麼樣的問題？「每天所見的世界，似乎並沒有在圖桌上被處理？」但是城市本身就是問題，生活世界本身就是問題？而跟著都市發展所形構的「建築」也可能是問題本身。

「建築」一詞本身的轉譯已經隨著台灣建築發展而擴大了向度與內容，建築是藝術、文化、經濟、社會、或是政治。加上普遍性的資訊擴大與文化經驗的多樣，這是在談哲學、內容或是工具也常常形成對話的困難。面對現實就像一盤未經辨識的「星海羅盤」的處境，因此，「設計理論」的任務在於移動羅盤與辯證的能力，也就是去揭露「看清楚」的重要性。因此，在課程綱要中我引用了一段話：

「建築與營建（building）有所差別，建築是一種詮釋性與批判性的行動。它具有不同於營建之實務條件的語意條件。一棟建築物在其修辭性機制與原則被揭露時，即被詮釋。這類分析也許會根據不同形態的論述形式，而以許多不同的方式加以呈現；這包括了理論、評論、歷史與宣言。詮釋的行動也以不同的再現論述的模式：如圖繪、書寫、模型製作等等。詮釋亦整合在投射於未來的行動中。」（Colomina ,1988:7）

後現代的批判論述中，需要接合有關於「非語言論述」的建築實踐經驗，這個從文藝復興時代達文西所創造的「飛行器」中看到可以接合的建築意義。

當島嶼內部社會進一步的發展與持續的外在挑戰下，新的年輕世代的機會何在！而我們的努力又留下怎樣的軌跡。「優秀的平凡建築」提示了，建築如何「恢復」其作為專業的「技藝」！

 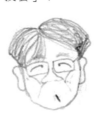

TKU
Dept. of Architecture

1 st

Design Program

一年級設計課是建築專業養成的初始教育,其重要性不言可喻。除了專業知識的累積之外,建立學生良好的學習態度,培養學生對周遭環境的好奇與關懷,開發學生的創造力及想像力,引導學生對專業倫理的重視,都是在這一年的建築教育中所能夠提供的養分。

在台灣的教育體制下,高中生進入大學的學習之前並未有太多的機會接受空間美學的陶冶,或是與設計相關的思考訓練。同時也不習慣於表達自己對周遭環境的感受與想法。建築設計思維能力的培養,乃是經過實際體會身體與空間中各種材料的關係,並透過反覆的操作與試驗的累積,才能再現設計者感性或理性所欲表達之理想。

因此,基於以上目標,一年級設計訓練有四大重點:

1. 瞭解建築師在社會中所扮演的角色,建立建築倫理的認知。
2. 建築專業的基礎力:基本物質與材料認識包括質感,尺寸,構成與接合關係。
3. 設計思考的創造力:理解與說明並重,概念的延伸,意義的傳達並行。
4. 創造良好繪圖與創作習慣的互動生活環境以提昇主動學習的興趣。

教學群:

宋立文 / 柯純融 / 林珍瑩 / 吳順卿 / 李京翰 / 蔡佩樺 / 黃昱豪 / 許偉揚 / 林俊宏 /
葉佳奇 / 陳昭文 / 邵彥文 / 陳明揮 / 張從仁 / 宣　威 / 王國信 / 曾偉展

建築的探索

思考，討論，探索建築的定義為何？如何藉由
作品清楚準確的將自己的理解表達出來，並且
學習「討論設計的方式」。

2013 / 秋

蔡沂霖

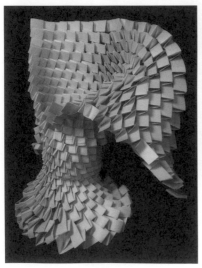

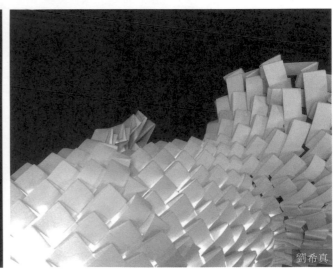

劉希真

陳威廷

陳宣方

侯敦閎

I Mask

面具；是一樣簡單的裝置，它可視為臉部容器，同時包覆臉部作為遊戲、保護、遮蔽、偽裝、儀式或表演的媒介。此時，它扮傳遞媒介背後的主體的意義。身體其他部位也常有同樣的機會被包覆著。例如：手套、溜冰鞋、護膝，雖然這些往往具功能性，雖有像**面具**似的媒介－保護，卻少有面具的象徵意義。這個身體容器的設計要用**面具**的延譯概念來表達**我**。它不一定是戴在臉上的面具。也可以是覆蓋其他部位的物件，最終目的是要表達**我**是誰？藉由這個裝置希望別人了解**我**？觀察真實的我、想像的我、象徵的我、觀察本能的我、潛意識的我、社會規範的我……怎麼再現**我**？

2014 / 秋

余夢楠

王祖謙

林致君

陳庭瑩

潘文

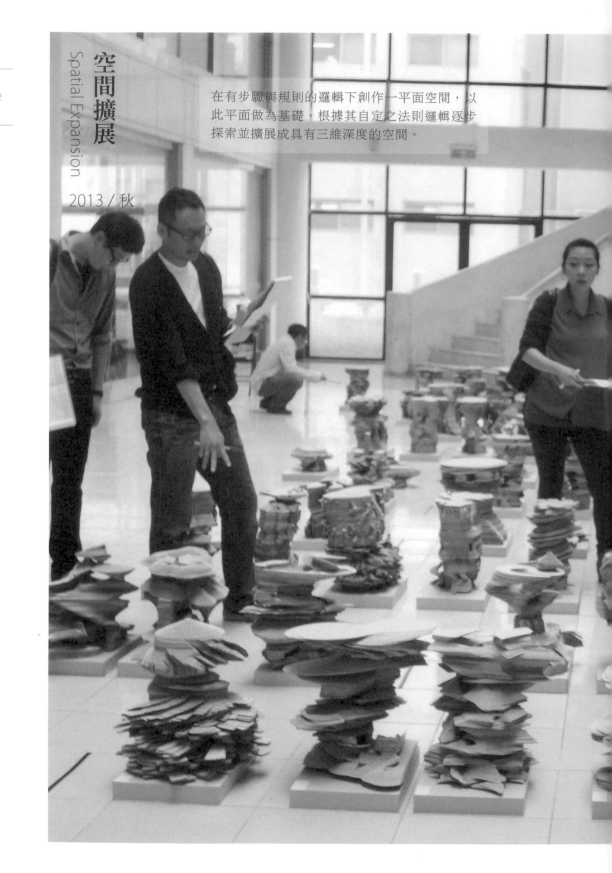

空間擴展

Spatial Expansion

2013／秋

在有步驟與規則的邏輯下創作一平面空間，以此平面做為基礎，根據其自定之法則邏輯逐步探索並擴展成具有三維深度的空間。

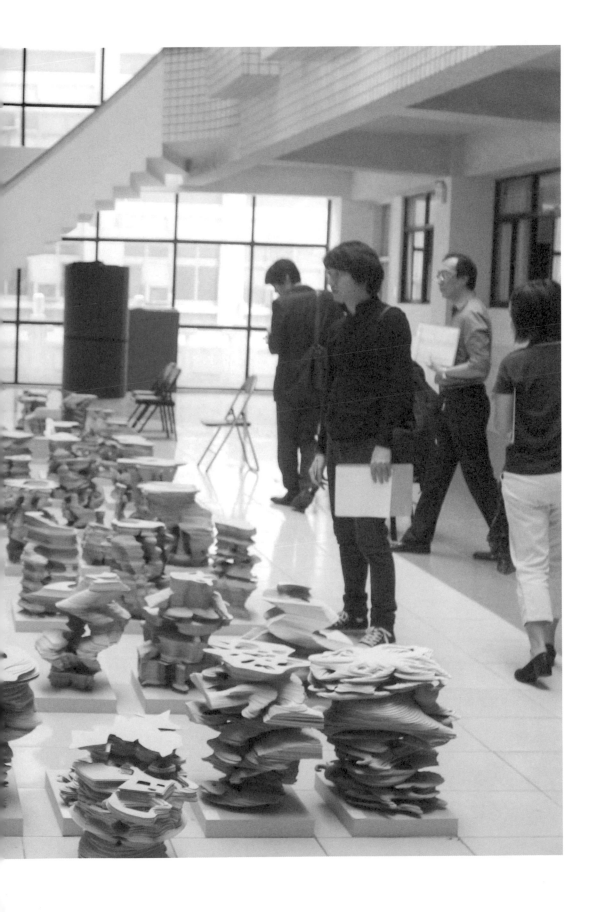

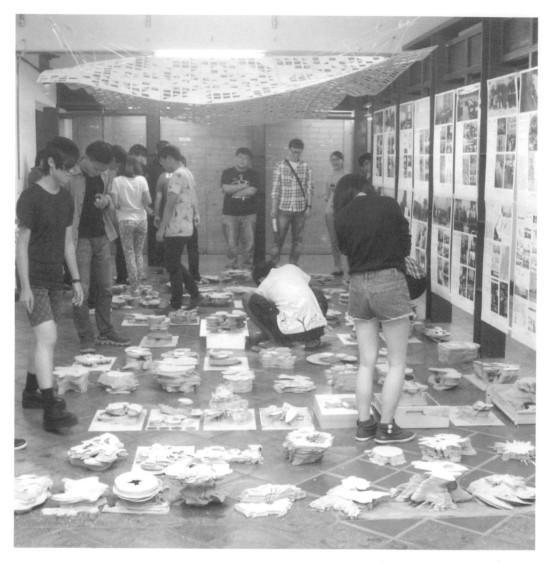

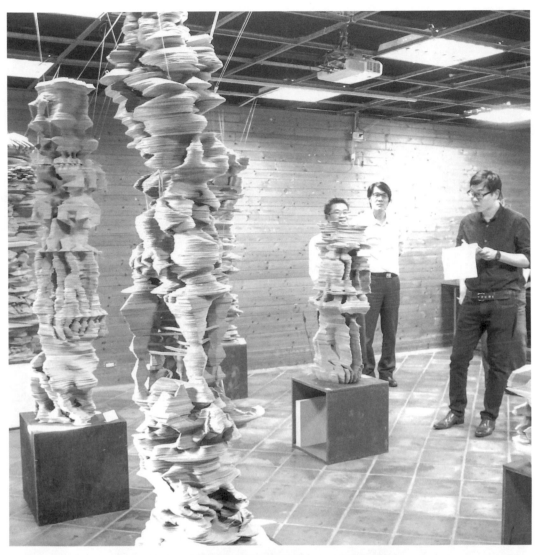

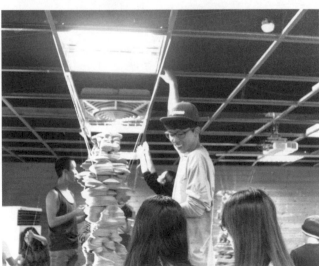

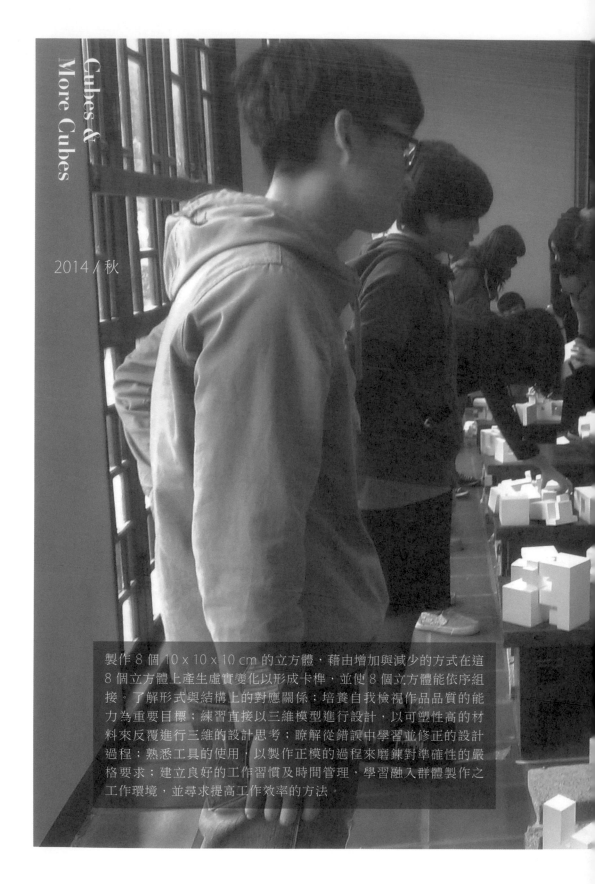

Cubes &
More Cubes

2014 / 秋

製作 8 個 10 x 10 x 10 cm 的立方體，藉由增加與減少的方式在這
8 個立方體上產生虛實變化以形成卡榫，並使 8 個立方體能依序組
接。了解形式與結構上的對應關係；培養自我檢視作品品質的能
力為重要目標；練習直接以三維模型進行設計，以可塑性高的材
料來反覆進行三維的設計思考；瞭解從錯誤中學習並修正的設計
過程；熟悉工具的使用，以製作正模的過程來磨鍊對準確性的嚴
格要求；建立良好的工作習慣及時間管理，學習融入群體製作之
工作環境，並尋求提高工作效率的方法。

圖繪維度

Drawing Dimension

1. 學習觀察、測量、繪製空間的基本方法。
2. 訓練透過線條與筆觸表達空間主從層次。
3. 熟悉建築圖說系統與真實空間的關連性。
4. 理解尺度轉換與圖學符號於空間的意義。
5. 發展個人主觀解析與再現空間的繪圖術。

2013 / 秋

李映萱

徐曉晴

康峰誠

江柏翰

林欣慧

關於淡水的抒情詩

The Lyric Poetry about Tamsui

2013 / 秋

當代的生活中充滿虛擬，以至於我們過度倚賴視覺及聽覺，漸漸地失去了對真實環境的敏感度。我們透過網際網路得到許多資訊，誤以為那就是真實，卻不知道實際上的氣味、觸感、溫度、以及置身其中的深刻感受。學習全面性的觀察環境，進而發展出個人的觀察與記錄方式，以養成描述及詮釋環境的能力。除了自然環境之外，關注的重點之一在真實環境中各種材料之構築與空間、周遭活動如何共同存在，以深化對於建築空間構成（材料、形式、細部……）的理解。

蔡佳蓉

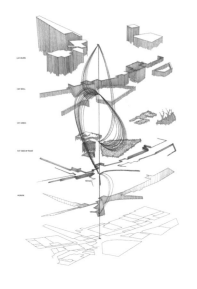

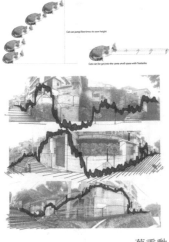

蔡秉勳

張芷華

蔡秉原

李映萱

空間裝置器

Installation in Selected Corners

觀察我們經常走過、再熟悉不過的空間角落，由許多看似理所當然的元素所組成。但這些元素，絕非偶然產生或隨機存在，在特定的空間中以形式、尺度、次序、構成等原則考量，影響著使用人的動作、行為、甚至影響自然元素：光、風與空間的互動關係等等。由上次設計的成果模型，選取其中一個立方體為起點發想，衍生設計另外兩個塊體，從形態、結構、材料、接合方式上，考慮其可能性。選定系館空間的某處（三選一，如附圖標示範圍），完成一件可裝置於其中、因而產生某種空間互動或作用的裝置作品。

2014 / 秋

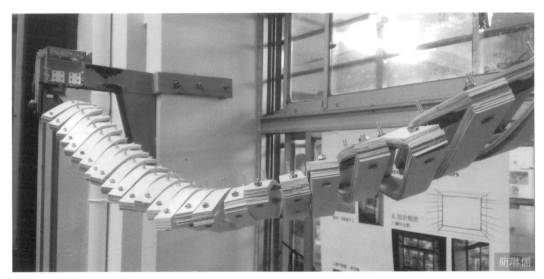

簡琳儒

張耿嘉

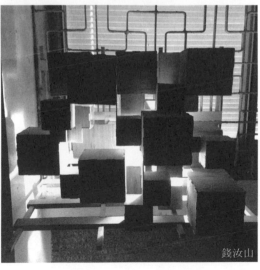

江偉龍

劉兆鴻

錢汝山

空間的意象表現

Drawing and Representation

2014 / 秋

對於你（妳）空間裝置的設計結果作一次圖面的表現。圖面是一種再現的方法，在你選擇的角落，任何真實空間中的元素，實質或非實質，當串連到設計構想時，經過你的觀察與你的裝置產生了變化，這些元素與變化需在圖面表現出來，其表現的方式可經由抽象線條、實體的觀察、拆解元素、想像的視點、透視與非透視去呈現其風貌，同時圖面須將你所設計的裝置清楚的表現出它的結構、材料與接合方式。

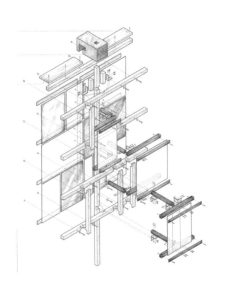
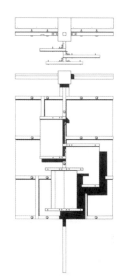
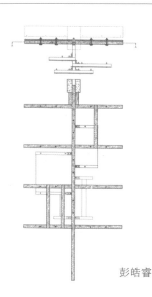

彭皓睿

顏嘉慶

游子毅

黃乙元

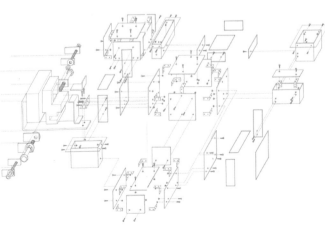

林苡忻

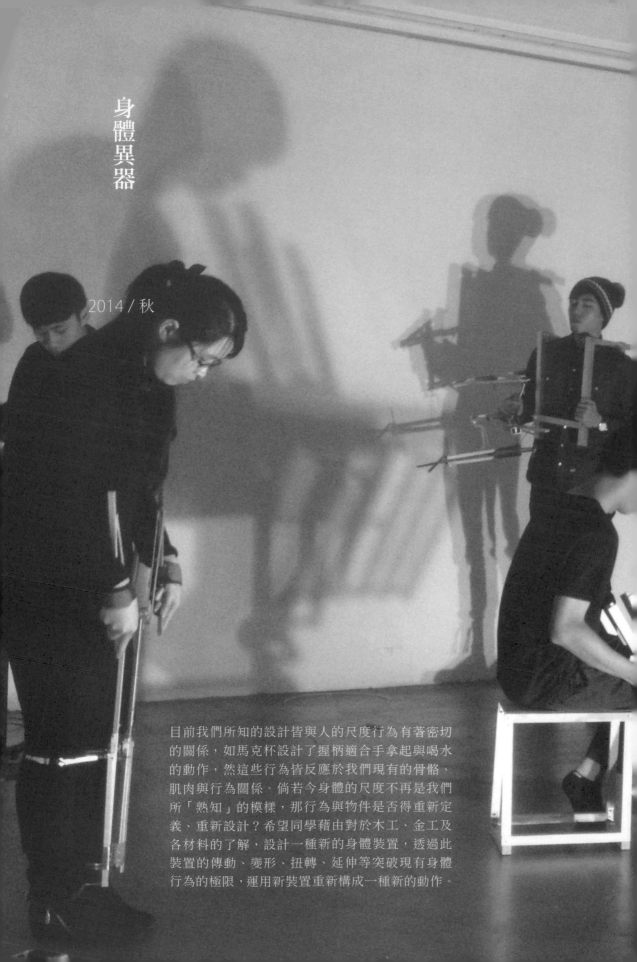

身體異器

2014 / 秋

目前我們所知的設計皆與人的尺度行為有著密切的關係，如馬克杯設計了握柄適合手拿起與喝水的動作，然這些行為皆反應於我們現有的骨骼、肌肉與行為關係。倘若今身體的尺度不再是我們所「熟知」的模樣，那行為與物件是否得重新定義、重新設計？希望同學藉由對於木工、金工及各材料的了解，設計一種新的身體裝置，透過此裝置的傳動、變形、扭轉、延伸等突破現有身體行為的極限，運用新裝置重新構成一種新的動作。

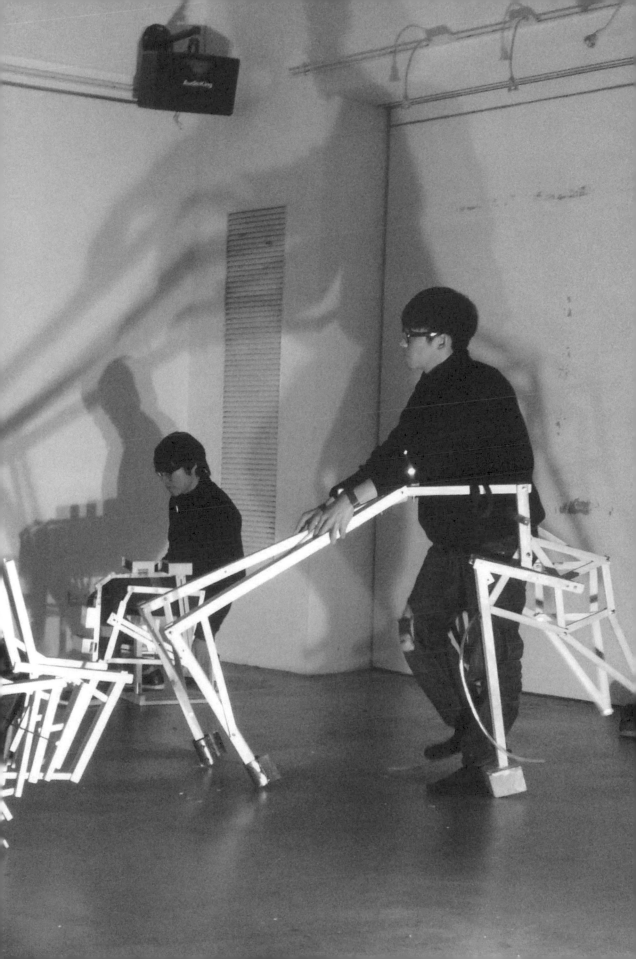

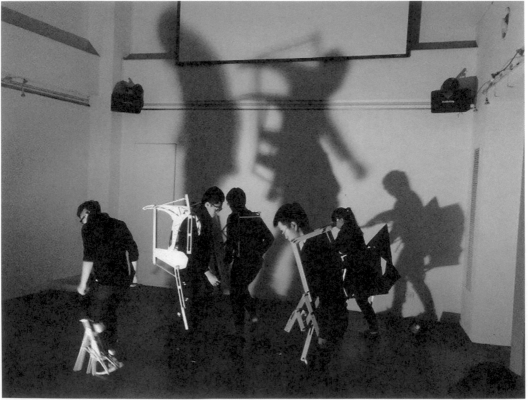

活性系統

期望同學能從這次木工操作中去發展出組裝元件單元，並藉由「做中學」親自動手製作時了解材質的特質，發展出各自的樂高組裝系統。讓元件不再只是重複複製的價值，進而成為「以少量產生多樣」組裝變化的創造能力。

2015 / 秋

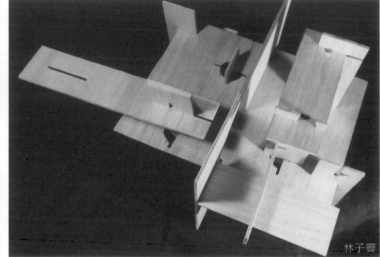

林子霖

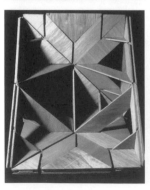

黃意茹

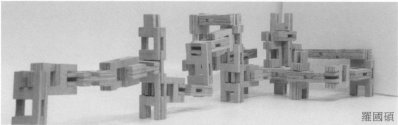

羅國碩

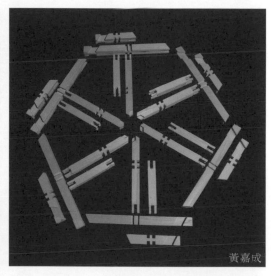

黃嘉成

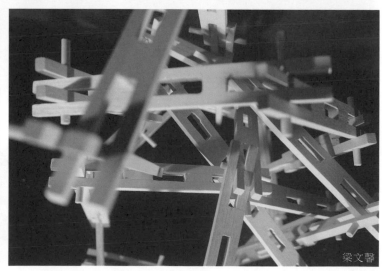

梁文馨

有機物的 X-Site

2015 / 秋

藉由選定一有機物再處理後來討論展示裝置器與植栽的相對關係，訓練同學觀察所選物件之外型、特性、生長方式等考量植栽如何被呈現，並運用灌注的製作方式呈現空間的虛實、及對比形態自由度等。

羅國碩

古欣宜

林亮妤

陳宏慈

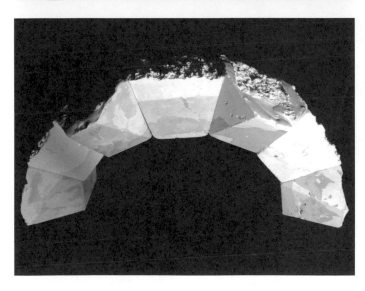

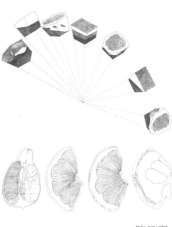

陳昱豪

立體物性
Cubic Materiality

1. 關注材料本身的物質性。
2. 討論空間與材料的組構。
3. 訓練材料與構造的基礎。
4. 理解尺度與材料的關係。
5. 發展巨觀、微觀的轉化。
6. 純粹形式與材料的構成。

2015 / 秋

李 念

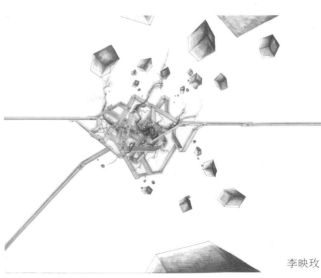

李映玫

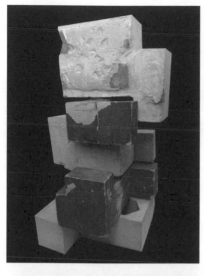

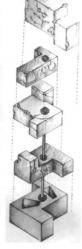

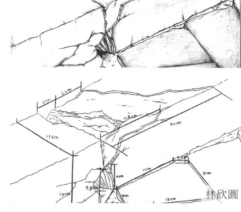

林欣圓

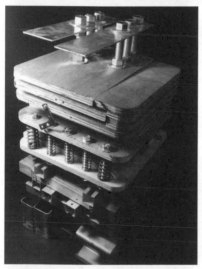

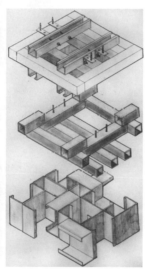

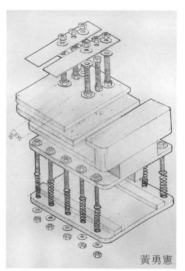

黃勇憲

黃意茹

幽地

Automata

藉由觀察自然界物體，以仿生設計方法，解析該物體的組織構造，並分析物體的某一種運動特性，加入設計構想，發展出可操作的仿生物體單元。最後以該單元與構法，創作一個實體空間，可詮釋個人獨特的空間設計。

2015 / 秋

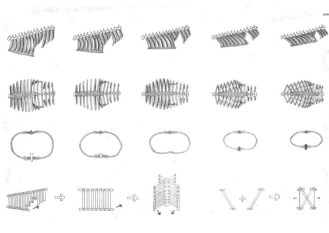

黃嘉成

羅國碩

王俊龍

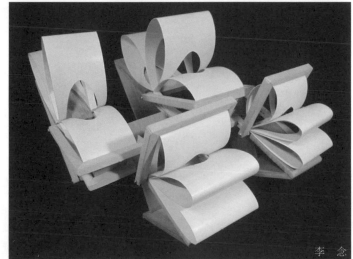
李念

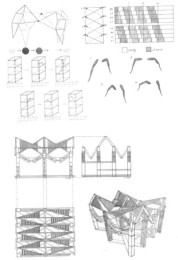

張璿智

兩者之間

藉由淡江大學建築系館的改建，學習基礎的建築空間設計與測量並思考人體尺度來探討建築系館新的使用空間，並且學習「建築設計與環境、空間的思維」。

2014 / 春

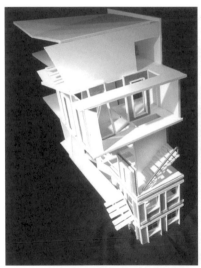
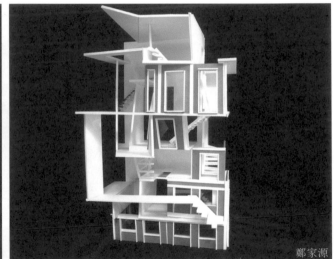

鄭家源

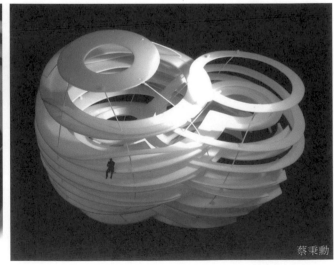

蔡秉勳

曾則瑜

徐浩嚴

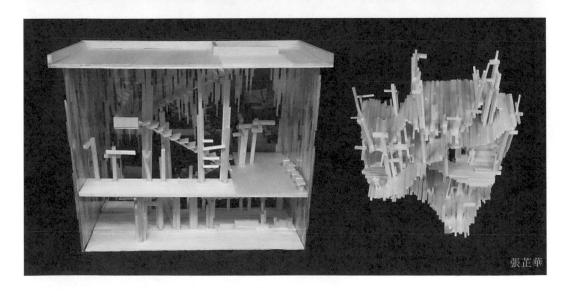

張芷華

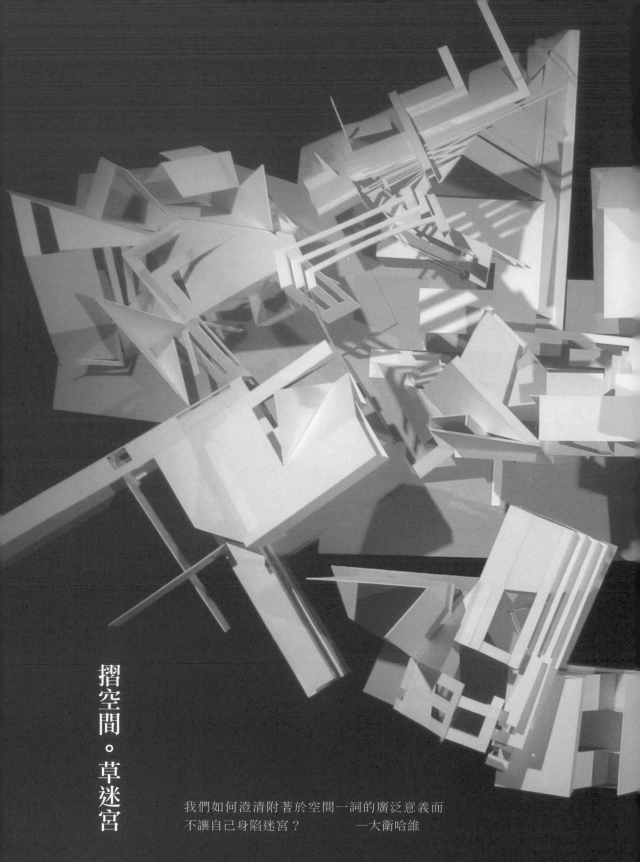

摺空間。草迷宮

我們如何澄清附著於空間一詞的廣泛意義而
不讓自己身陷迷宮？　　　—大衛哈維

2015 / 春

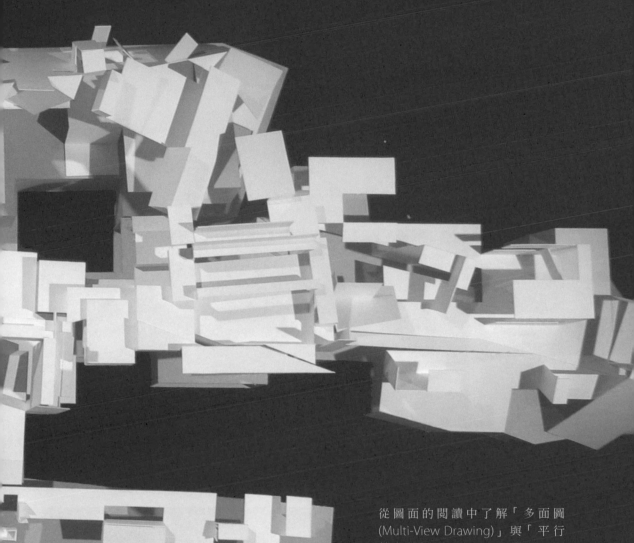

從圖面的閱讀中了解「多面圖
(Multi-View Drawing)」與「平行
線立體圖 (Paraline Drawing)」關
係之可能性。利用現有常態的直角
座標系統為基礎，發展成有趣的立
體特性。加入不同角度的折線與切
線，以新的斜交系統來建構抽象量
體間的剖面關係。觀察記錄空間
後，提出主題內部空間特質，討論
開口關係與方向性。需全組空間關
係討論（不干預，但需了解彼此之
空間關係）。

摺空間

訓練由抽象的平面圖形，透過邏輯編列分析，進一步思考並且操作構成立體化空間的邏輯呈現。以分派之 2D 電路圖為底，建立3D 模型－各自獨立、但可思考與同組相鄰模型的對應關係。

2015 / 秋

林曉儷

張耀文

洪偉凱

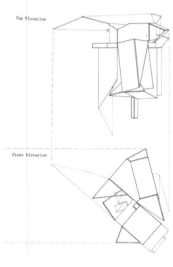

Top Elevation

Front Elevation

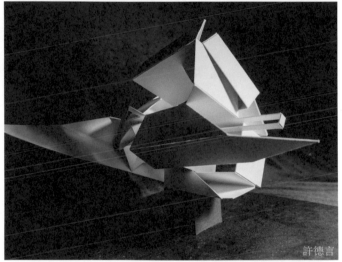

許德言

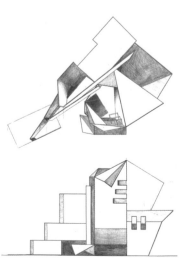

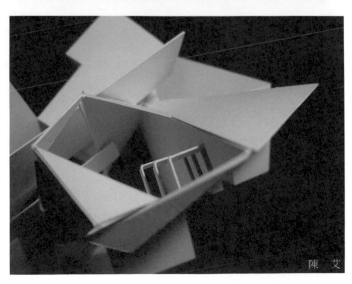

陳艾

反。轉空間

Inverse x Reverse Space

1. 理解二維與三維空間的基本概念。
2. 訓練分析、分類空間本質的能力。
3. 理解操作圖解與生成空間的關係。
4. 學習形式語彙轉化抽象空間方法。
5. 理解與探索圍塑空間的基本原則。
6. 培養個人閱讀與操作空間的能力。

2015 / 春

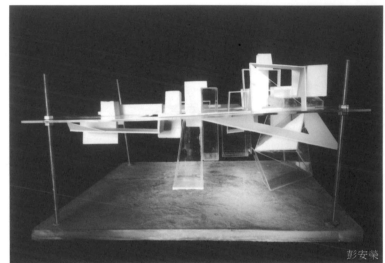

彭安榮

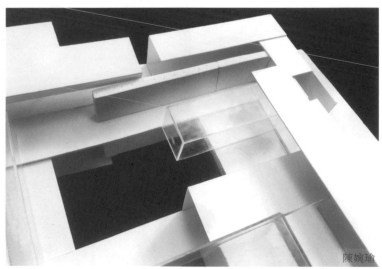

陳婉瑜

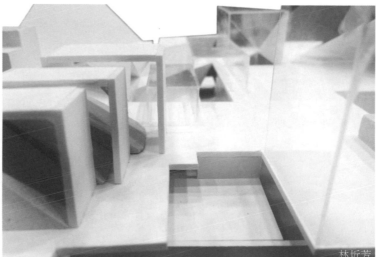

林圻芳

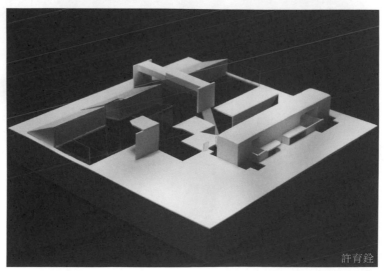

許育銓

空間自由題
Installation in Selected Corners

2014 / 春

淡江大學建築系
Dept. of Architecture, Tamkang University

50th：大一期末評圖

2014/06/12(四)｜09：30｜鄧慧怜｜林冠華｜洪浩鈞｜徐昌志｜
2014/06/14(六)｜09：00｜劉冠宏｜石千泓｜
評圖場地：淡江大學黑天鵝展覽館

光.影.空間
宋立文

「視覺＆非視覺」
感官錯置.重塑
許偉揚

變身
Metamorphosis
蔡佩樺

SPAN
葉佳奇

場所介入裝置
Place
Intervention
Installation
游瑛樟

Eco-recover
UNIT 8
黃昱豪

看不見的密室
Invisible Room
吳順卿

In Motion
林珍瑩

Mutated Form
Embedded/
Exuberant/
Ephemeral/Erotic
李京翰

淡 江 大 學 建 築 系 · 一 年 級 設 計 工 作 室
EA1 Studio · Dept. of Architecture · Tamkang University

光 · 影 · 空間

Light . Shadow / Image . Space

案例中的空間氛圍，並且逐步開發出運用光影效果創造不同的空間形式。自然界以及我們的生活周遭，充滿各種奇妙的光線變化，並且直接或間接的影響著我們的心靈活動，從而讓我們對空間有不同的感受。因此，在此次設計中，我們將一同探討各種光影與空間的相關現象。此外，影像的呈現也與光影有著密切的關係，並經由視覺投射於大腦而成像，此部份並且與個人情感的投射而共同形成影像的意義。這個部分的理解將協助設計的學習不停留在表面的解讀，而開始探索創作的真實存在。

楊奎洋

SPAN

加強分析與概念建立，透過概念分析圖繪製，
找到兩種不同空間結構的線索與其兩者結合可
能性，透過分析與材料的掌握來設計一個新的
空間，其介於兩個原被選的空間（物件），不
僅是變 (Deformation) 並且是看到其經觀察轉
化後的空間結構的融合 (Merge) 過程。

鄭家源

看不見的密室
Invisible Room

從自身周圍的物件觀察以取得空間隱喻，並將其視為設計發想的手段之一，進而與環境觀察的結果比對（有形的及無形的）。這個操作的過程可以被投射成一種發展設計的策略，並具體的在真實的空間提出看法。

此種操作的方式不必然完全依據題目要求的方式發想，學習者實驗的過程中所引起的疑問及操作過程中所引發的任何發展設計的意圖都允許提出討論後而加以修改。學習者是被鼓勵發展自身對設計的看法並進行多元的探索，並依著最後的要求結果進行實驗。

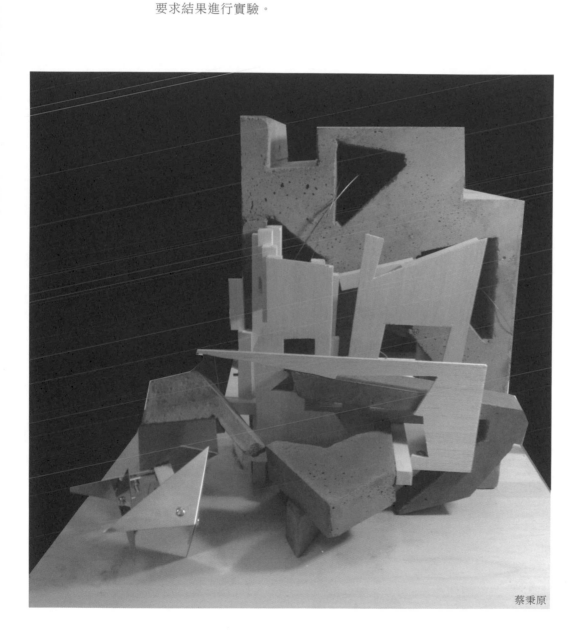

蔡秉原

「視覺＆非視覺」
感官錯置‧重塑

1. 抽離對「視覺」感官的過度依賴、嘗試再整理由聽覺、味（嗅）覺、觸覺感官所建構的「非視覺」場域。
2. 透過「視覺」、「非視覺」感官與環境一連串的互動經驗與記錄、分析、達成知覺場域的概念重塑。
3. 透過再次轉化這些被我們忽視的感官經驗，成為我們編寫實質場域的素材。
4. 學習透過抽象概念轉化實物的空間場域。

王明洋

場所介入裝置

Place Intervention Installation

練習對於目的性構造物所需設計概念的觸發與生成，以及層次性概念的邏輯推演與轉化，並利用觀察到的外在客觀條件與資訊去發展與調整設計概念的運用。

練習將建築構造物視為一種功能裝置（生產、改變、促進、顯示、強化、釋放、解除、過濾、交換），藉由空間型態與構造物去介入目標場所，進而對於既存行為與感知產生干預，以達成場所環境的良性變化。

劉希真

In Motion

在時間與行為的積澱下，環境會因此殘留自身的記憶（嗅覺、觸覺、聽覺、味覺、視覺）。因此，每人反應依地點、時間、狀態與範圍的微觀差異而有所不同。設計本質在這些觀察發酵後形成一種所謂地域性的設計態度與啟發，有別於一般廣泛論述的陳述。此時，若能落實於空間，啟發一些行為模式則就形成了本次「In Motion」的事實。

陳宣方

變身
Metamorphosis

卡夫卡的變形記敘述到變成甲蟲的格里高爾‧薩姆莎，當他
轉變成蟲後，除了身體的變形，進而連心態也開始轉變，但
依然隱藏著曾經是人類的某些記憶。嘗試思考兩種不同的變
形狀態，除了身體還有心理上的觀點，如何連結在一起，並
且創造一個屬於其所需要的空間。

蘇少珺

物理環境與時間會對建築物產生一定程度的變化破壞，如雨
水對建築物日積月累的侵蝕破壞等，希望同學藉由這樣的破
壞觀察材料的特性與時間性進而探討建築物的生命週期。運
用對生物築巢的概念探討其物種對於自然環境的對應，透過
分析與材料轉化為設計構築的手法，並嘗試縫合建築物破壞
與延續其生命。

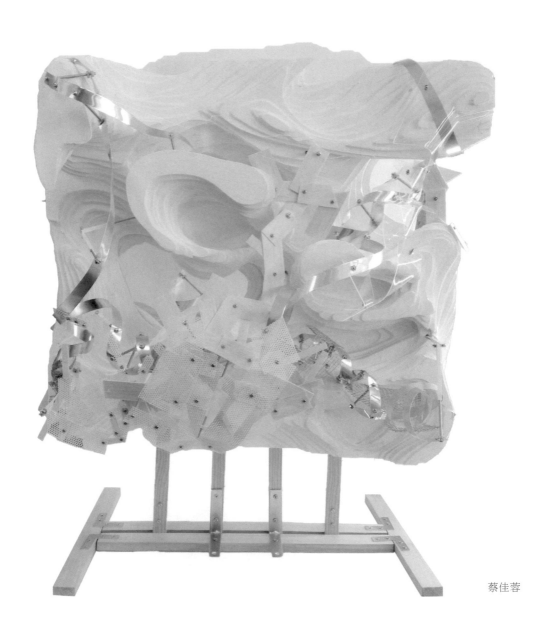

蔡佳蓉

Excessive Form

Embedded/Exuberant/Ephemeral/Erotic

本設計題目主要透過類型與形態的發展過程，探索一種單元
與綜合形式的空間，如同一個物種如何發展成為不同特徵，
且演化過程在外力趨演下的突變如何發展為一種相異的物
種，以此想像空間形式發展的連續性與差異性，並企圖生成
具有內嵌性能、茂盛豐湧、瞬時永恆、情感慾望的空間。

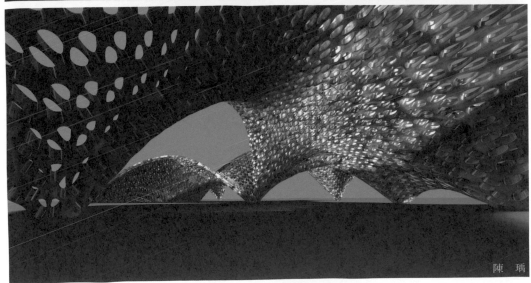

陳 瑀

空間自由題

2015 / 春

Sensitivity of Spatial Border

煉空間
Space from Alchemizing

看不見的密室
Invisible Room

視覺＆非視覺
感官錯置・重塑

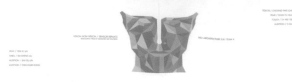

樹・屋・空間
Tree . House . Surroundings

殘留・過了
Beyond . Residues

縮小空間重組
Reorganization

Mechanical Space

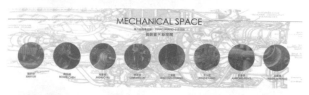

1 + 1 ! = 2
Emergent Object

Sensitivity of Spatial Border

1. 透過操作、觀察裡解空間紋理的生成原則。
2. 將觀察的過程，與互動關係作為 Diagram 的繪製基礎，依發生的過程圖解時間、作用力、型態設計的關係。
3. 探索物質的材料、構成、結構與幾何等特性在遇到動態能量的物理性風、光、熱、水時所形成的多樣的獨特表情。
4. 學習如何於空間中詮釋與再現時間。

游子毅

煉空間

從自身周圍的物件觀察以取得空間隱喻，並將
其視為設計發想的手段之一，進而與環境觀察
的結果比對（有形的及無形的）。這個操作的
過程可以被投射成一種發展設計的策略，並鼓
勵發展自身對空間的看法及多元的探索。

董奕萱

看不見的密室
Invisible Room

透過一連串的設計實驗來觀察、探索物質世界中非靜態的空間型態變異。發展一套「圖解／譜記」(Diagram/Notation) 技術來再現、轉化某種連續變化的空間型態。以「模型操作」(Model-Making) 的途徑學習如何藉由特定概念來創造空間。

邱昱仁

「視覺 & 非視覺」

感官錯置・重塑

1. 從真實場域中透過「視覺」感官紀錄基地線索。（視覺空間）
2. 從真實場域中透過「非視覺」感官重塑基地線索。（聽覺、嗅覺、觸覺空間）
3. 透過「具象」與「抽象」感官經驗重塑實質空間置入的可能性。

龔智群

樹・屋・空間

Tree . House . Surroundings

藉由之前過程中的學習經驗,來感受這個題目:
校園內某個角落,總有一棵樹,扮演不同的角色、
形成不同的領域、見證各別的故事、在記憶中佔
了位置。以樹為既有條件,可自行設定其與新作
空間的關係:主 / 客;內 / 外;依附 / 存在。

張志豪

殘留・過了

Beyond . Residues

本次設計將提供一個殘留的可能性。作為本次
出發：我們設定在不久的未來，以考古學角色
探索 (Reyner Banham)，調查一種假設性的世
界，做為某種可能性的開始，以形成空間於時
間軸內的伸展契機……

黃左安

縮小空間重組

Reorganization

幻想你是一個被縮小的人類，身邊許多物件
（例如：美工刀、時鐘、吸塵器）都是你可以
操作的材料。你要如何運用這些物件當中既有
的空間重新組構成新的空間？

白靓萱

<div style="writing-mode: vertical">Mechanical Space</div>

如果城市被視為一種機械裝置，在數年後其裝置面臨頹圮崩壞，而新的系統將組構搭接舊有裝置。設計者也將面對舊建築系統的紀念性在設計上重新思考定義與如何改變。此次設計希望同學討論一舊裝置與新空間設計的相互關係。

江偉龍

1 + 1 ! = 2
Emergent Object

本設計題目主要透過設計一種乍現、裝配的系統 (Emergent and Assemblage)，以基於規則的演算將物件提煉成為更具性能的大物件，重構空間尺度、元素的設計方法。規則的來源則由影響物件性質而定，如注入外力、介入物質等，其目的在於呈現原初觀察之乍現狀態。

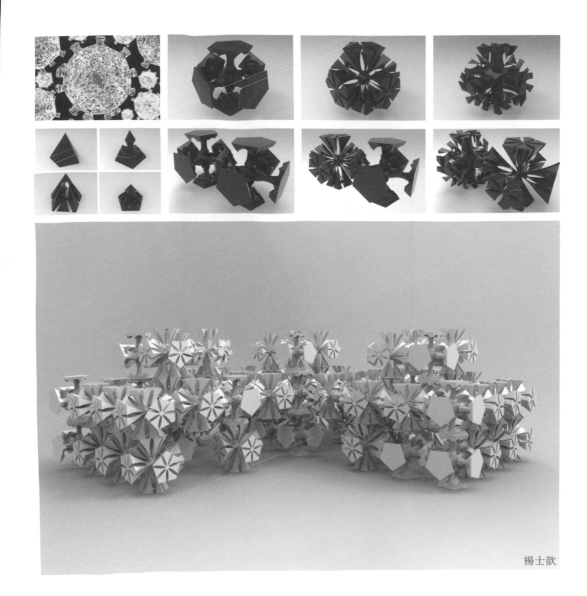

楊士歆

TKU
Dept. of Architecture

2nd

Design Program

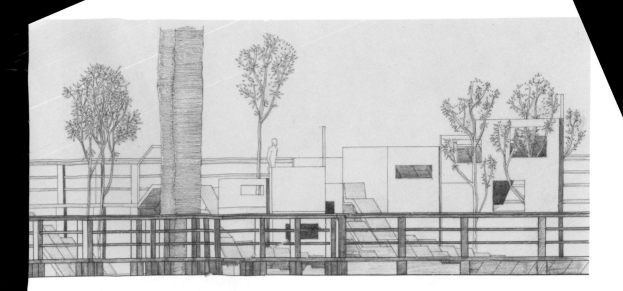

二年級設計課程是建築設計的真正開始。經過一年的基本設計演練之後，我們相信各位同學對於以個人身體尺度為主的空間形式，已具有基本的認識與操作能力。本學期使學習者可加深對建築物與建築基地的觀察、認識、分析，進而建築個人規劃設計分析之方法與能力，透過更多類型規劃設計之演練，建立更完整之初階建築基本設計能力。

因此，基於以上目標，二年級設計訓練有四大重點：

1. 建築需求的研析與準備能力
 Study on the preparation of architecture program
2. 建築初步規劃
 Architectural planning
3. 建築設計練習與技巧發展
 Architectural design skill development
4. 養成學生邏輯思考及獨立作業能力
 Training students to have the ability of logical thinking and
 independent operation in design process

教學群：

劉綺文 / 王文安 / 劉欣蓉 / 江宏一 / 楊登貴 / 林嘉慧 / 林彥穎 /
王世華 / 李明澤 / 潘貞珍 / 陳彥伶 / 徐世旻 / 謝博鈞 / 林俊宏

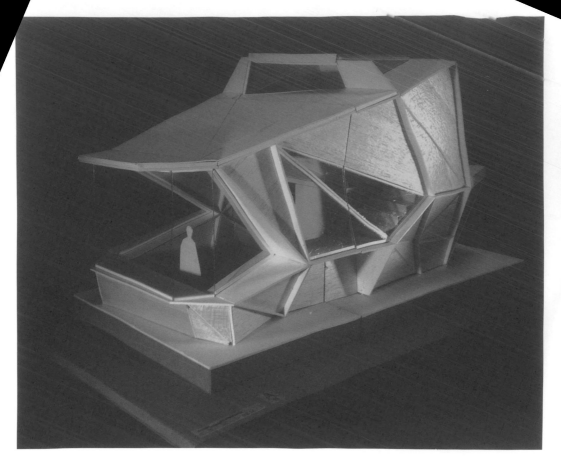

Bendx Guardhouse

設計者｜王瑋傑
學　期｜2013 秋
概　念｜

本次的警衛室設計位於淡江大學北邊
的出入口，由於校內與校外面貌、交
通、動線差異大，形成一個無形的界
限，對我而言就像是內陸與海灣之間
的交匯，讓我覺得基地扮演著一個燈
塔的角色。為了讓下公車的乘客能夠
更直接地進入行人步道，利用了行人
步道的透視點吸引行人，與量體的退
縮，希望能達到目的。

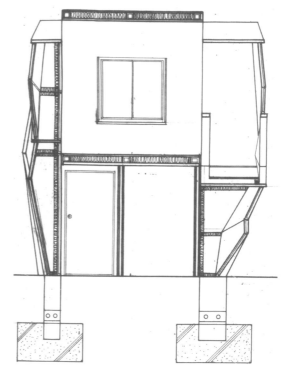

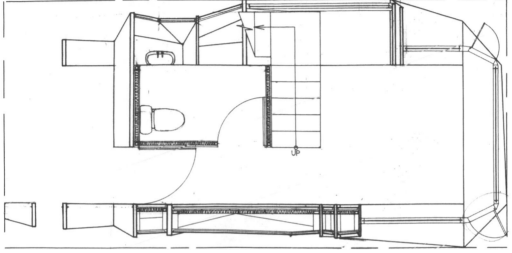

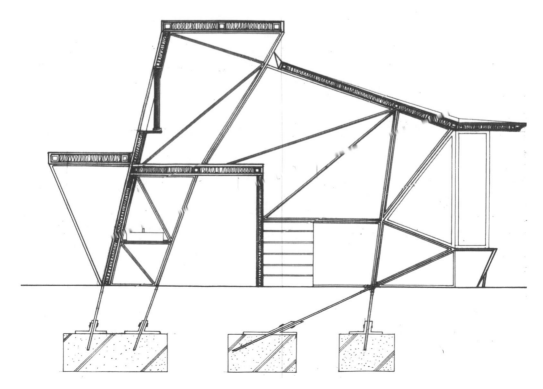

Canopy Corridor

設計者｜甘宣浩
學　期｜2013 秋
概　念｜

想像結構體本身的纖毛是能夠承受拉
力的構件，其形式受到拉扯而彎曲成
一包覆性空間，而大量排列的纖毛的
末端進而形塑第二皮層。

detail A

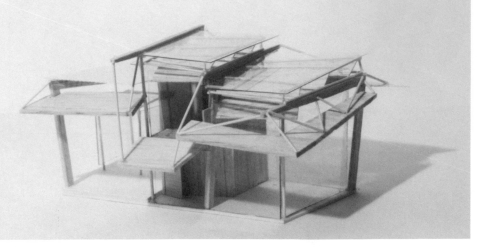

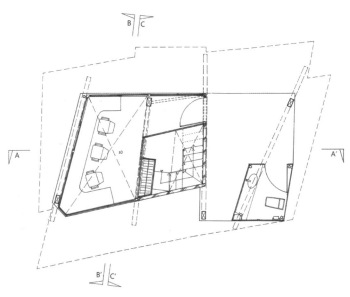

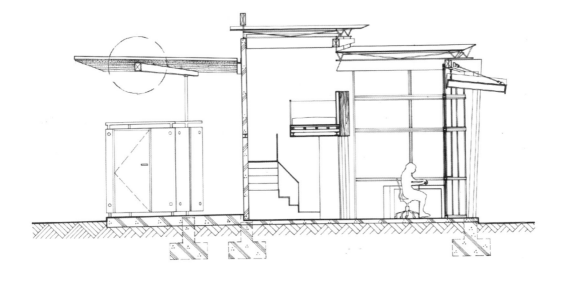

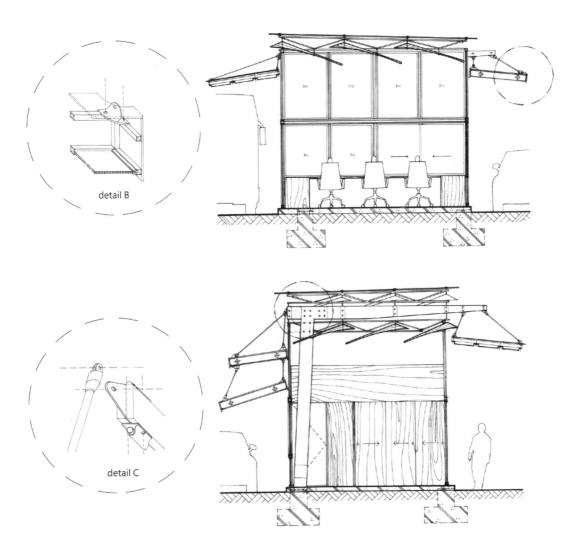

detail B

detail C

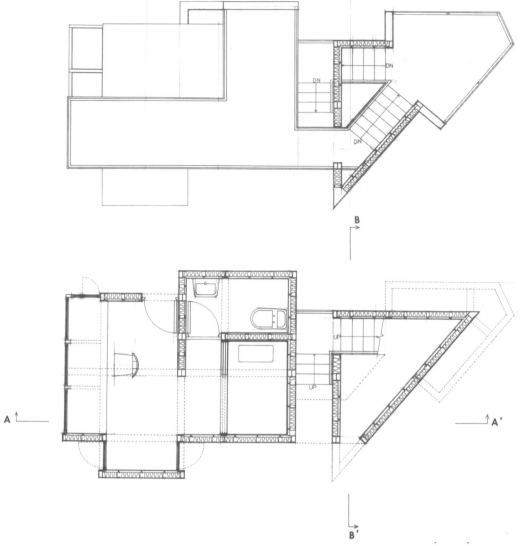

DN

DN

DN

B

A

A'

B'

UP

UP

The Lighthouse

設計者｜ 林亮余
學　期｜ 2013 秋
概　念｜
本次的警衛室設計位於淡江大學北邊
的出入口，由於校內與校外面貌、交
通、動線差異大，形成一個無形的界
限，對我而言就像是內陸與海灣之間
的交匯，讓我覺得基地扮演著一個燈
塔的角色。為了讓下公車的乘客能夠
更直接地進入行人步道，利用了行人
步道的透視點吸引行人，與量體的退
縮，希望能達到目的。

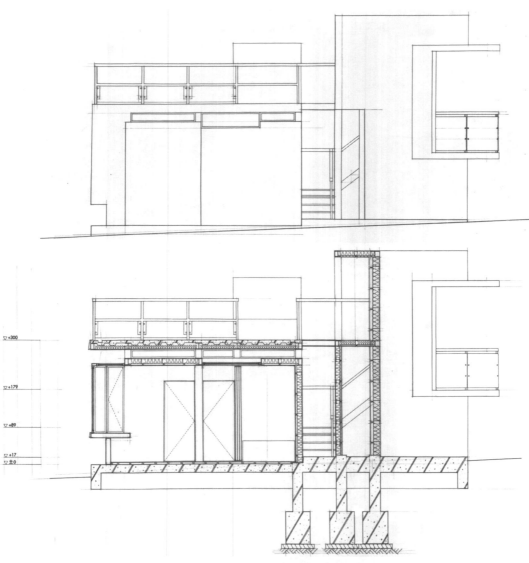

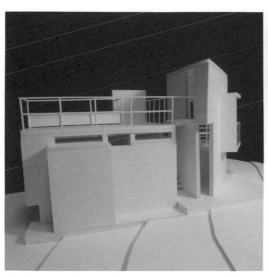
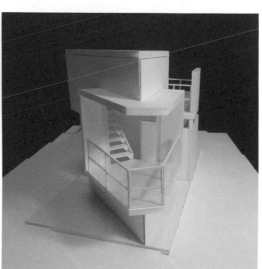

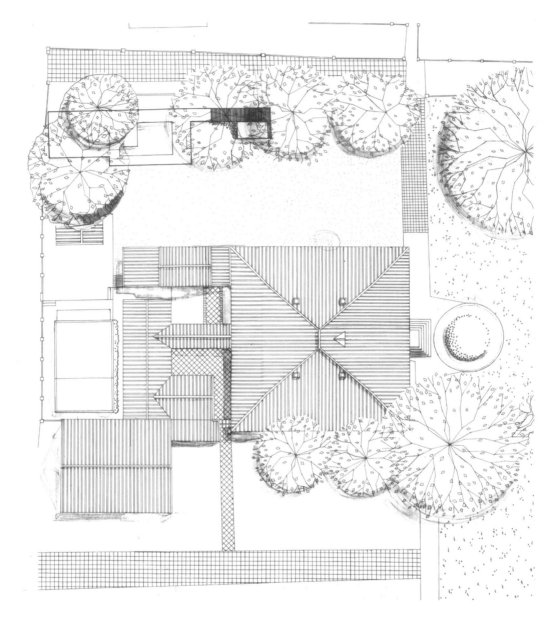

Skyline

設計者｜塗家伶
學　期｜2013 秋
概　念｜
本次的警衛室設計位於淡江大學北邊
的出入口，由於校內與校外面貌、交
通、動線差異大，形成一個無形的界
限，對我而言就像是內陸與海灣之間
的交匯，讓我覺得基地扮演著一個燈
塔的角色。

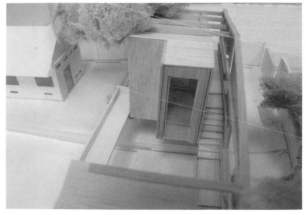

基地之詩
故事館

設計者｜油錫翰
學　期｜2013 秋
概　念｜

殖民的歷史被反覆堆疊，殖民下的歷史在基地上被反映出來，不同風格的構築方式和行為使基地上呈現出濃厚的歷史痕跡，而不同文化的撞擊使整塊基地呈現他獨有的風貌。

經過了時間，異體與本體之間不再是一條線分隔，而是開始互相改變，從材料環境文化下去觀察，每個凹痕動作就像是看到過去的情景，基地上這些痕跡開始被記錄下來，讓人更能去感受過去或是整塊基地上沉重的歷史色彩。

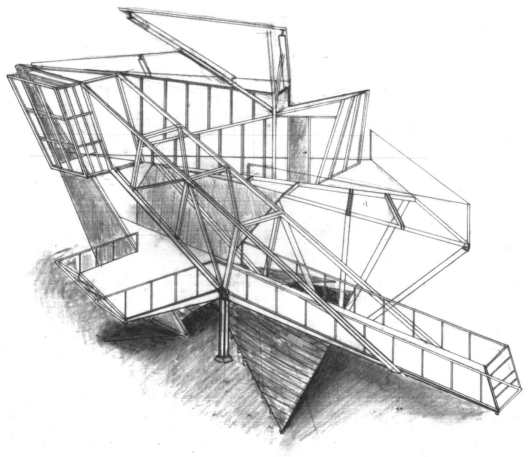

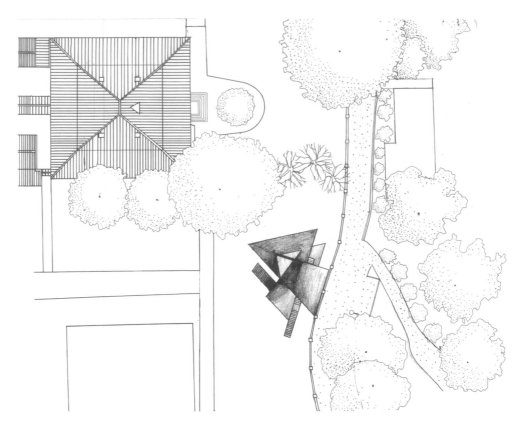

淡水影像記錄館

設計者｜ 邱冠中
學　期｜ 2013 秋
概　念｜

基地在淡水埔頂地區，這裡是台
灣第一次與西方世界對外開起的
大門，走在悠久的古蹟園區內狹
小的街廓，頂頭遮天的綠樹，有
如穿梭在迷宮內，我找尋了很多
舊照片，發現這裡和以前的不一
樣地方，埔頂區過去看起來是光
禿禿的沒有那麼多的樹木遮蔽，
也沒有民宅，遠遠望去只有主要
幾間紅磚房屋，是一個視野及維
良好的地方。發現過去和現在的
不同，我決定要做一個淡水影像
記錄故事館，讓觀光客進入到這
空間可以一目了然的看到所有古
蹟和淡水河，讓人對於這重要歷
史區讓人有更近一步的了解。

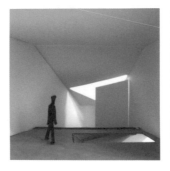

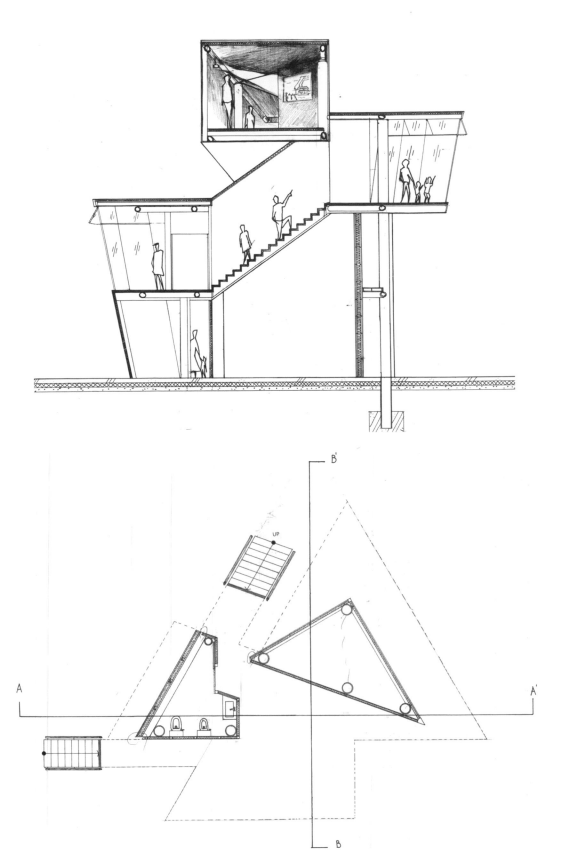

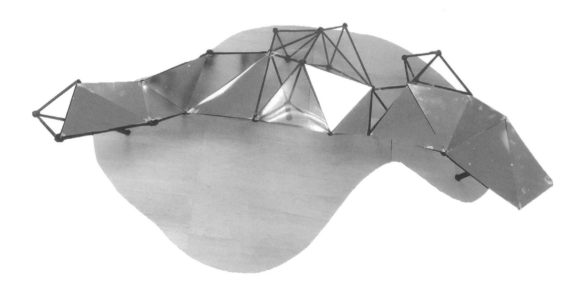

基地之詩

kiosk

設計者｜ 陳宣方
學　期｜ 2014 秋
概　念｜

「竹子區」帶給我舒適宜人的氛圍，
使我想要在植物園找到另一個令人放
鬆的空間，讓人也能沉浸其中。因為
是在植物園，我想讓人與植物的關係
更密切，所以以「人與植物的界線」
及「人的活動」作為發想，找到有層
次的有趣空間。

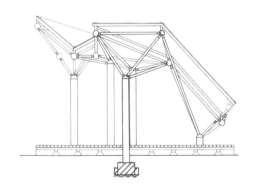

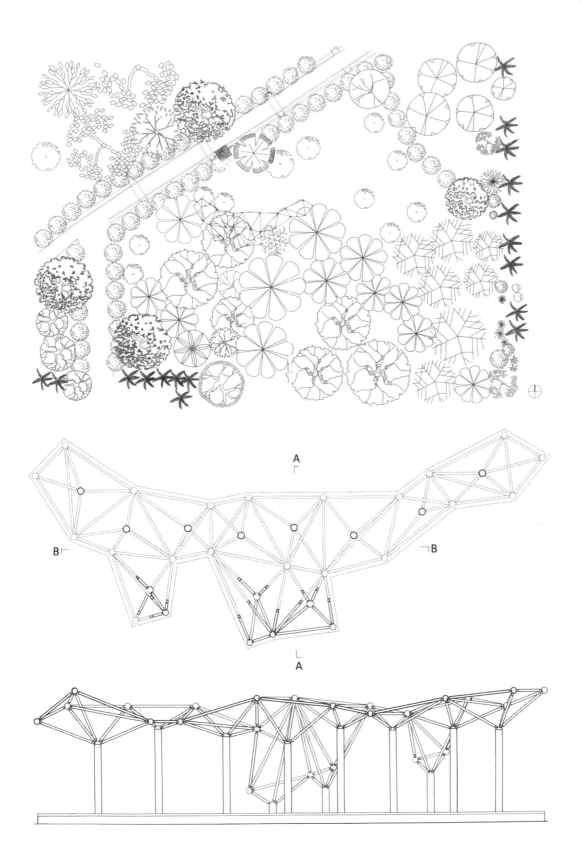

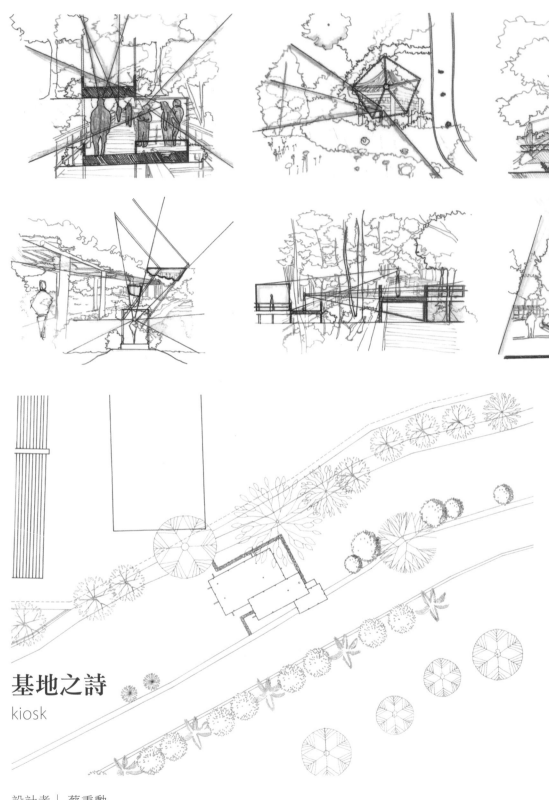

基地之詩
kiosk

設計者 ｜ 蔡秉勳
學　期 ｜ 2014 秋

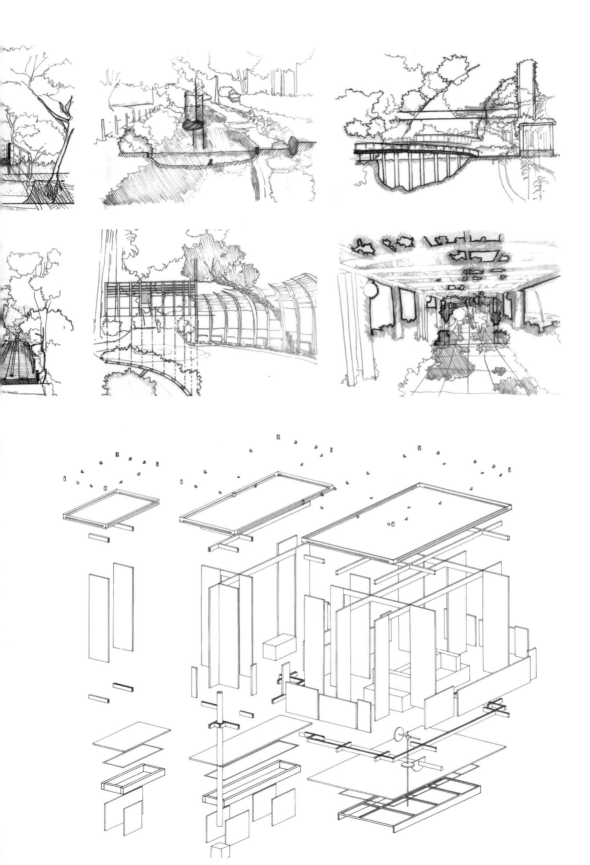

基地之詩

kiosk

設計者｜蔡秉原
學　期｜2014 秋

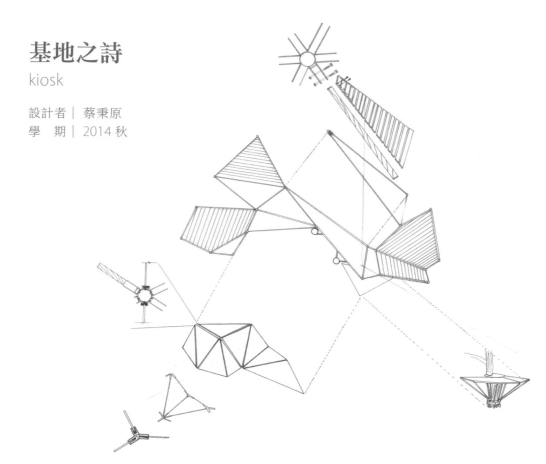

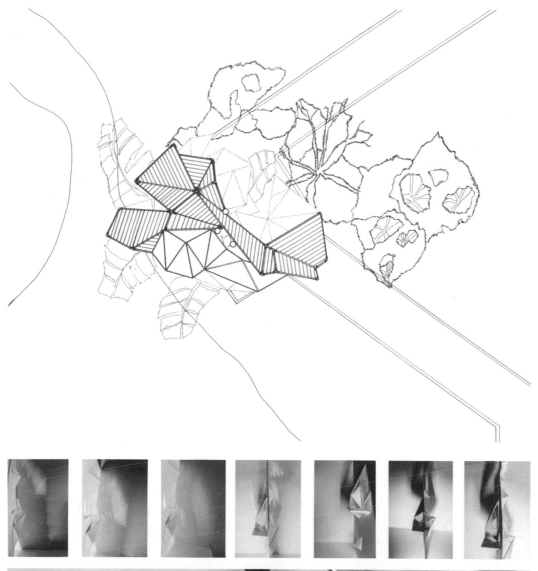

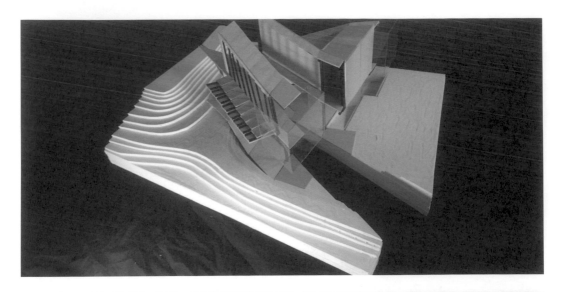

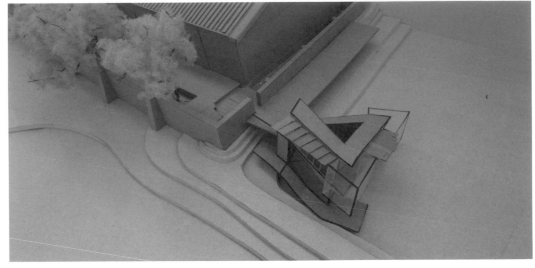

基地之詩
kiosk

設計者｜王威舜
學　期｜2015 秋

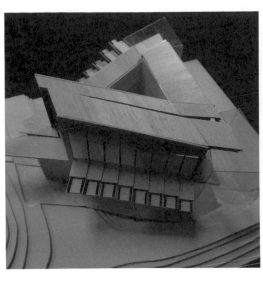
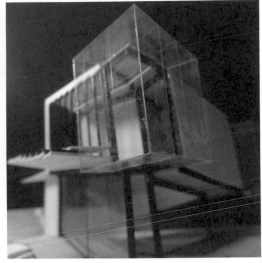

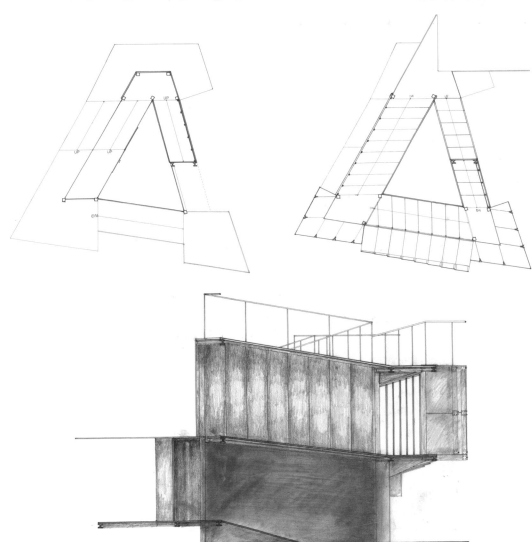

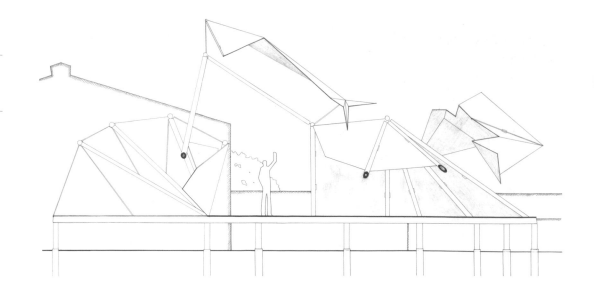

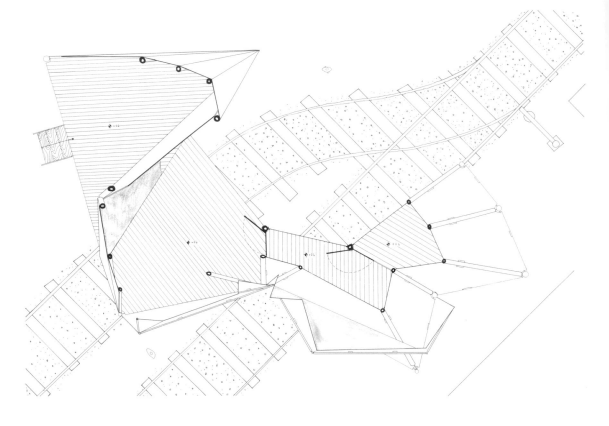

基地之詩

kiosk

設計者｜劉兆鴻
學　期｜2015 秋

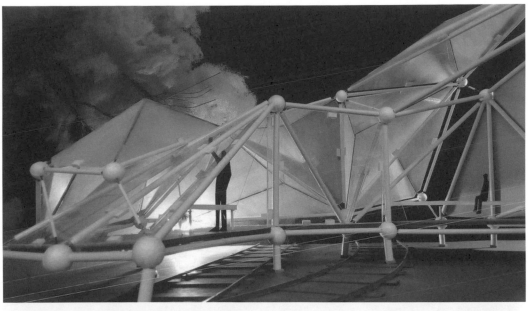

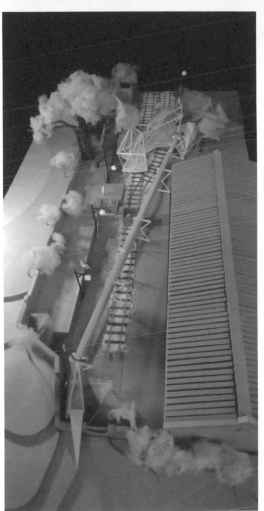

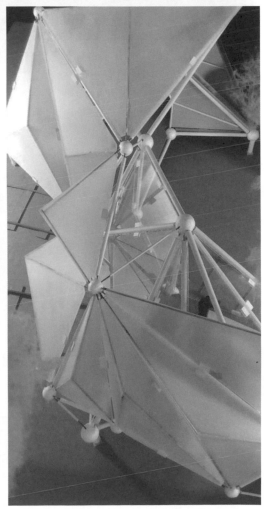

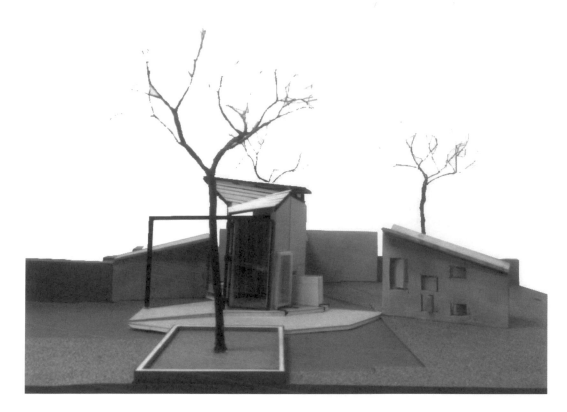

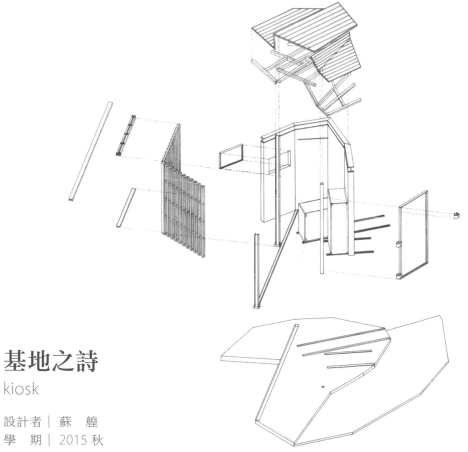

基地之詩
kiosk

設計者│蘇　艎
學　期│2015 秋

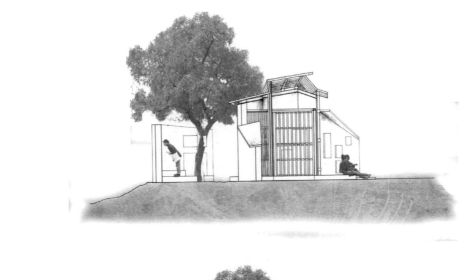

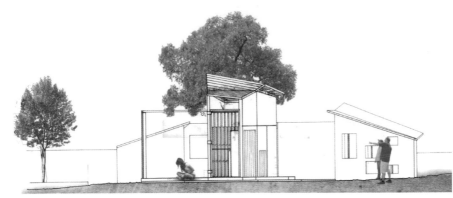

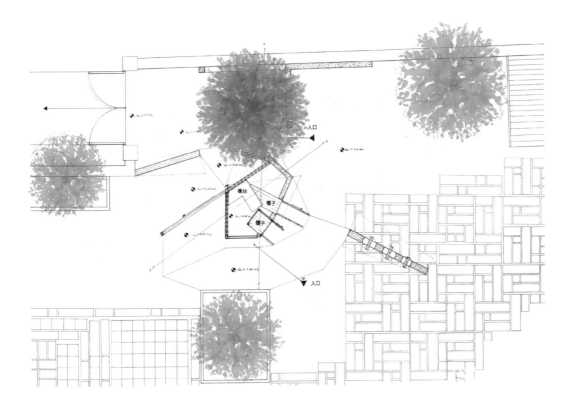

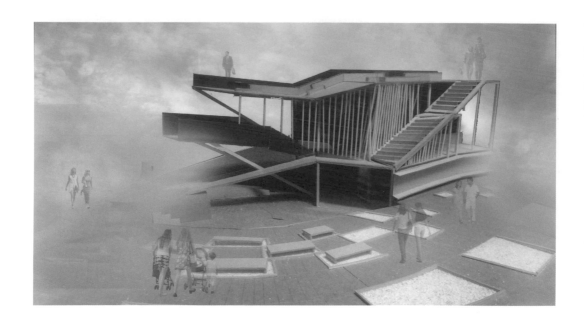

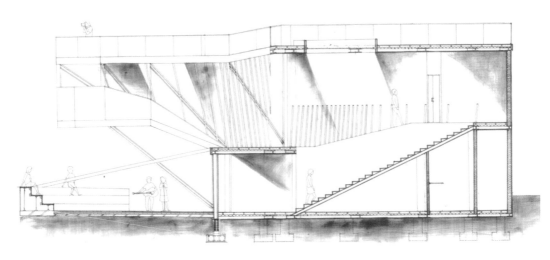

淡水遊客中心
Tamsui Tourist Center

設計者｜洪意晴
學　期｜2014 秋

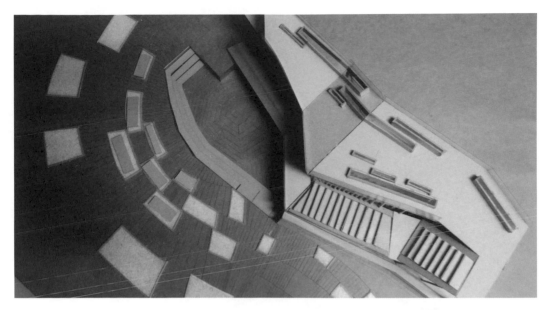

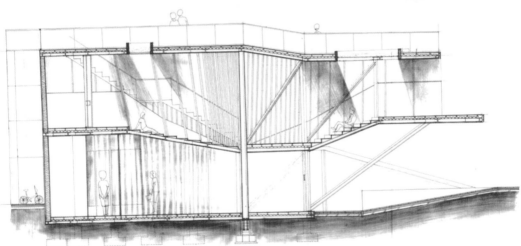

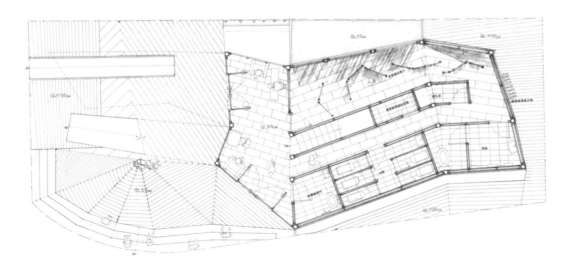

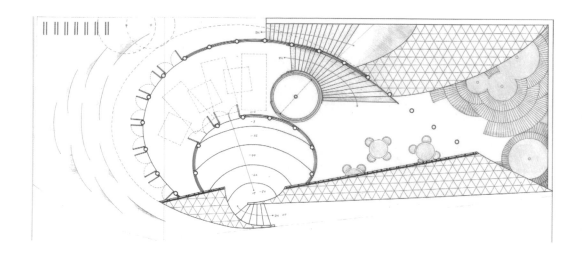

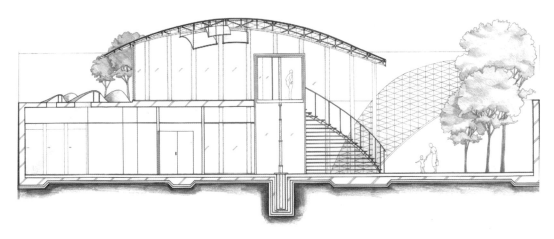

淡水遊客中心

The value of freedom

設計者｜陳怡君
學　期｜2014 秋
概　念｜

Freedom is above price. In the Martial Law Time, to prevent the Taiwanese people from revolting against the government, freedom of the people were restrained by the government. Nonetheless, thanks to the forerunners which sacrificed themselves for striving for freedom, today, we have the rights of expressing our opinions, publishing the articles, making comments on politics, or even organizing a political party at liberal. Taiwan is a liberal country nowadays. Nevertheless, if we do whatever we want with the excuse of freedom, not only the society will be disarrayed but also other people's freedom will be hindered. As a result, having the liberty doesn't mean we can abuse this right. In order to prevent the rights of abuse from happening, there are laws to keep it within bounds. Legally, not to jeopardize other people's freedom is the real freedom. For the purpose of guaranteeing the freedom of human rights which the forerunners fought for, each of us has to acquaint ourselves with the rights we have. Above all, we should have the conscious of practicing the rights, and the determination of endeavoring to gain freedom.

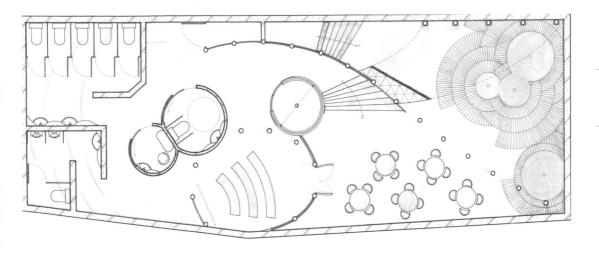

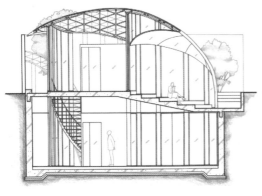

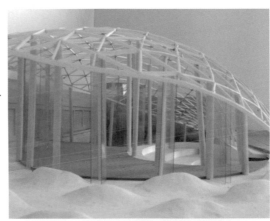

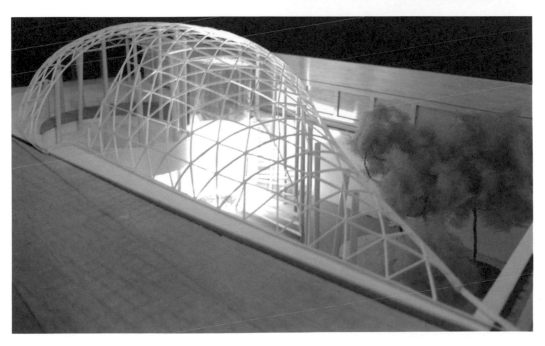

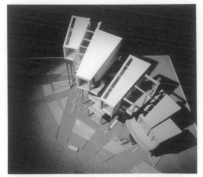

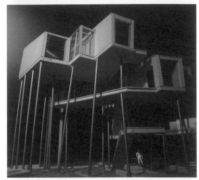

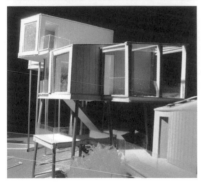

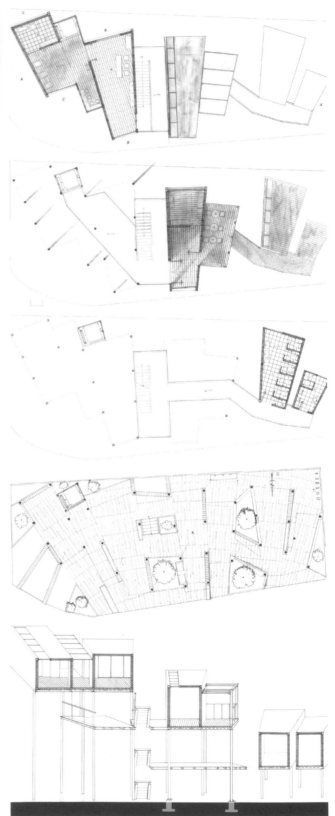

淡水遊客中心

設計者 | 鄭家源

學　期 | 2014 秋

概　念 |

浮動城市是以甲板組成的，新的甲板層層覆蓋在先人搭建的甲板上，從平整亮麗的磚石到飽受侵蝕的安山岩，這是個歷史的過程，甲板是城市的延伸，而他也因為潮水而起伏，每次的起伏都夾帶這不管是居民、釣客或者是旅人的喧嘩聲。

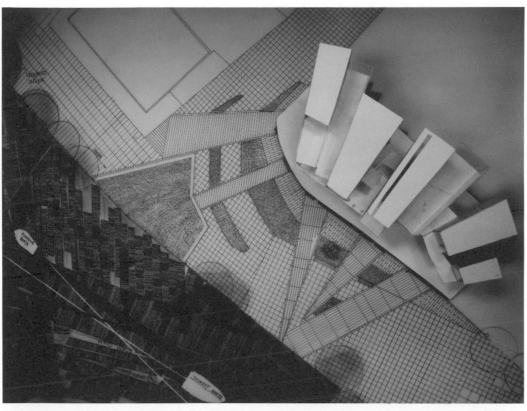

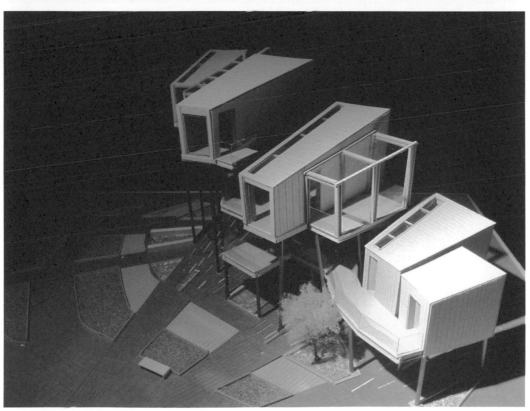

中山遊客中心
Zhongshan Tourist Center

設計者｜蕭瑋廷
學　期｜2015 秋

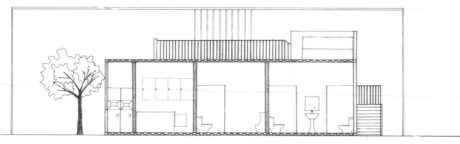

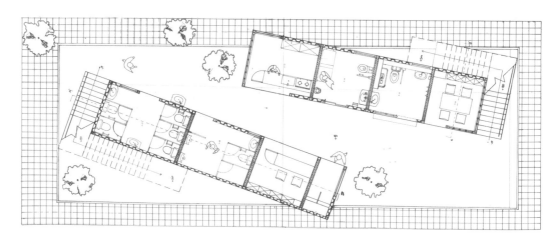

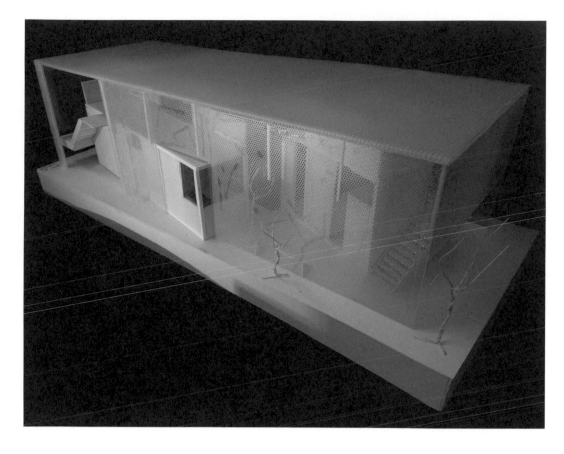

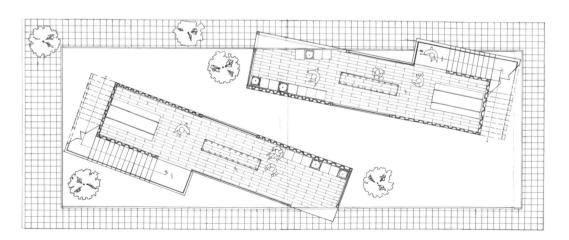

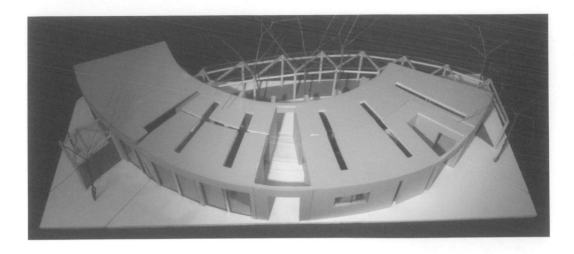

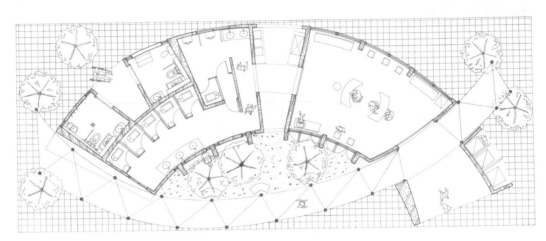

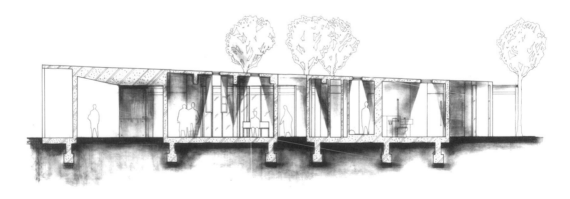

中山遊客中心
Zhongshan Tourist Center

設計者｜陳亦炤
學　期｜2015 秋

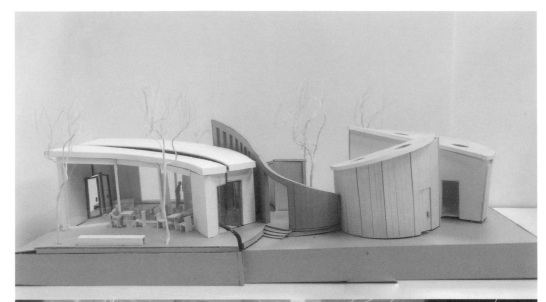

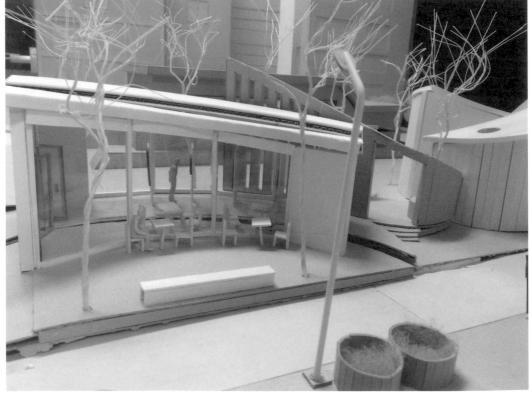

中山遊客中心

Zhongshan Tourist Center

設計者｜寧淳雅
學　期｜2015 秋

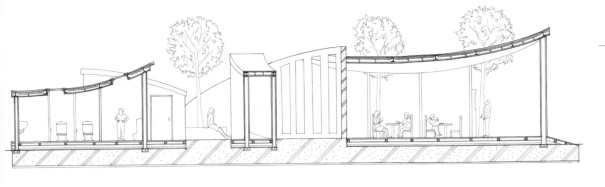

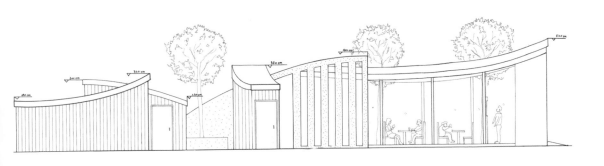

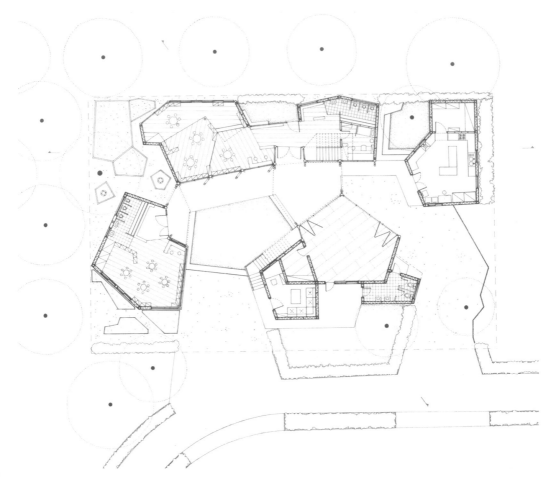

In the Green Tree

設計者｜黃昱誠
學　期｜2014 春
概　念｜

基地位在淡江大學的五虎崗，對它的
第一印象是環抱於榕樹林之中，是一
個幽靜且充滿綠意的地方。不禁讓我
開始想像，幼兒園小朋友躲藏於樹林
之中愉快的遊戲，甚至是多藏於樹枝
上，像是自己的樹屋的感覺，是件多
麼歡樂的童年。整個設計透過有機錯
綜的方式，於幼兒園內創造許多不同
主題的小角落，也建築上也與榕樹群
不同高度有不同接觸的體驗小角落，
讓孩子們於在富有自然的幼兒園內，
尋找到自己的小角落，自己的童年。

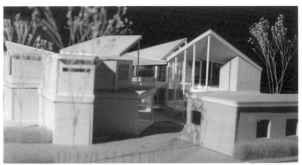

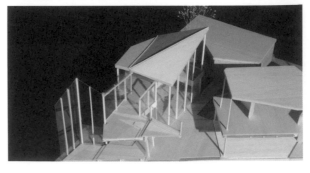

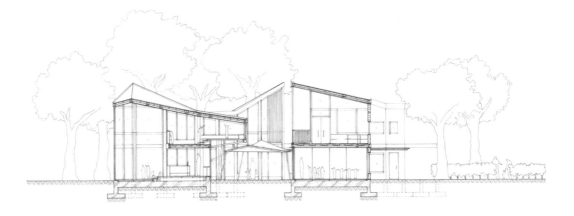

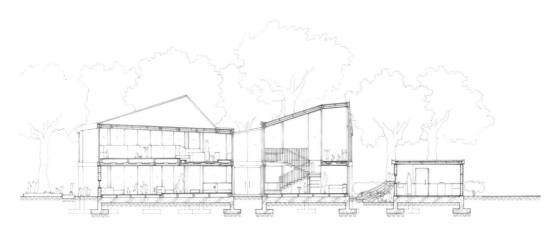

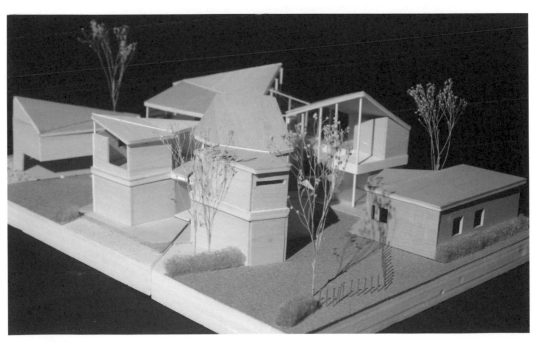

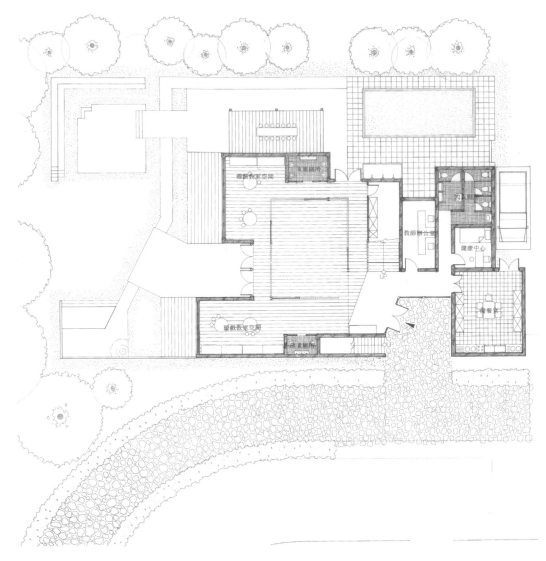

Off-setting

設計者｜ 王柏閔
學　期｜ 2014 春
概　念｜
這個基地位於淡江大學的五虎崗機車
停車場上，四周被學生宿舍類型的建
築所環繞。藉由觀察學生宿舍立面分
割與內部空間對應的關係，思考空間
表層與內再的連結。再藉由 House in
house 的概念下去轉化，並搭配模型
的 Off-setting 操作，想利用一挑高的
天井重新定義幼兒園的空間配置。

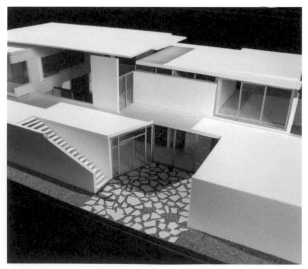

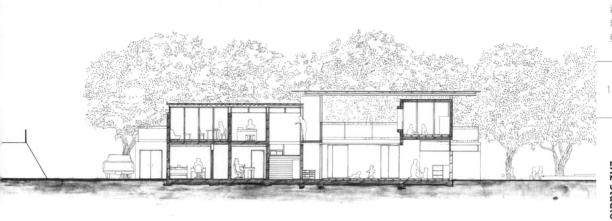

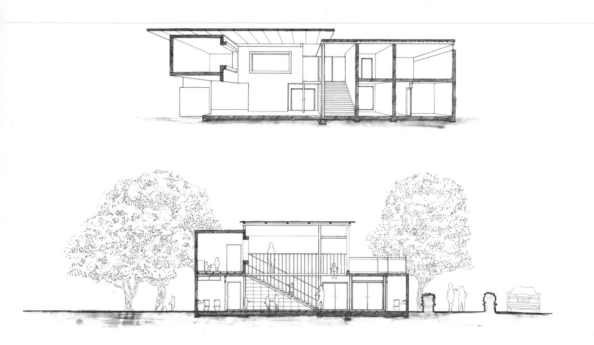

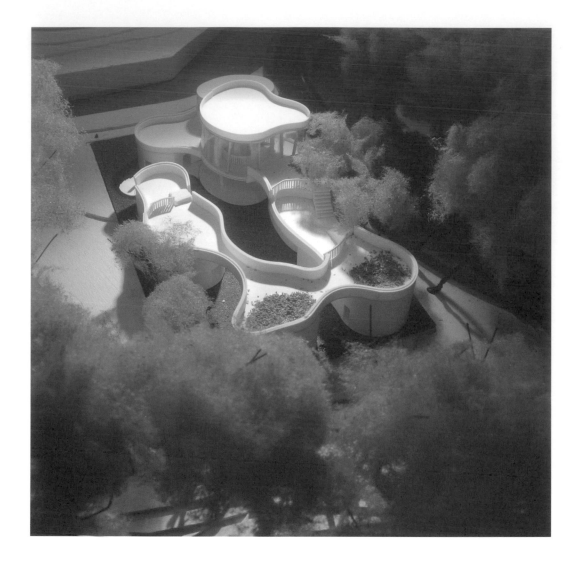

Kindergarten Design

設計者｜戴 瑄
學 期｜2014 春
概 念｜

從各項空間性質為分類，在依分析歸類：
各項空間其集合的最小單位為服務性空
間，在依據基地條件物理分析和人為環境
分析作為佈局條件，依細胞分化想像畫出
囊狀分化的概念圖作為其形式發展，分化
出分齡分班的教室空間，當各個主空間佈
局完成，再依其戶外和半戶外活動置入及
孩童使用活動的類型設施整合規劃室外和
半戶外空間。

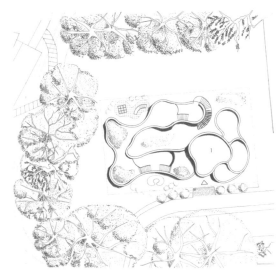

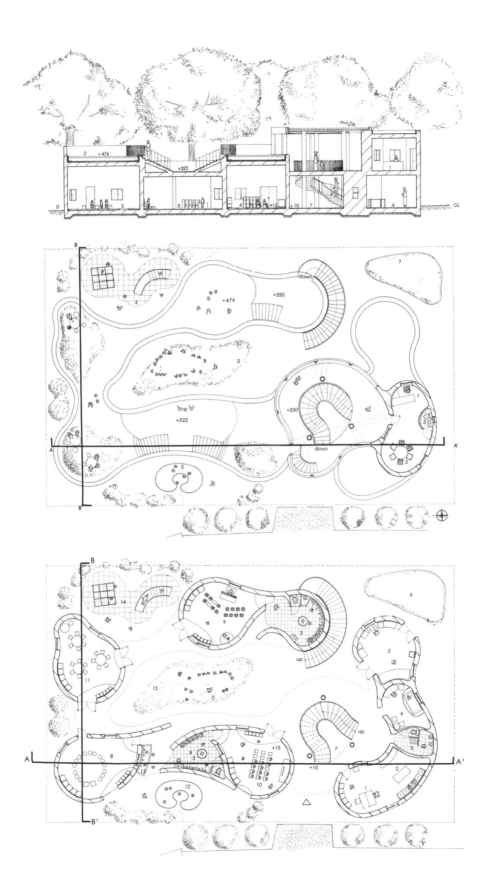

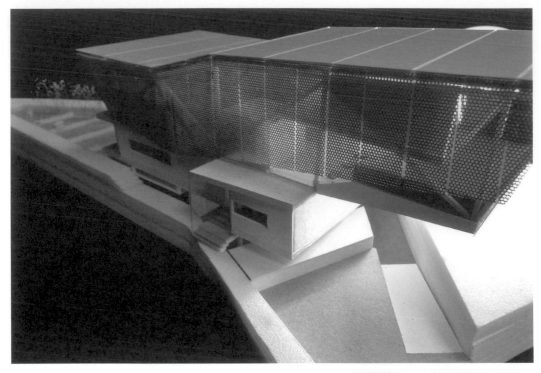

三芝圖書館
Sanzhi Library

設計者 | 羅廣駿
學　期 | 2014 春

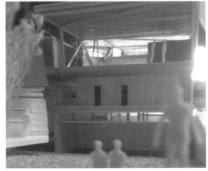

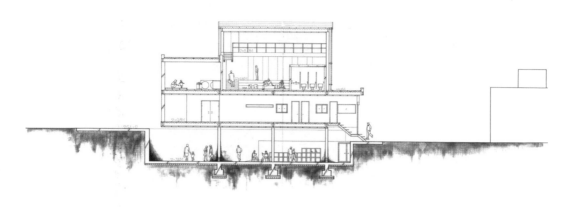

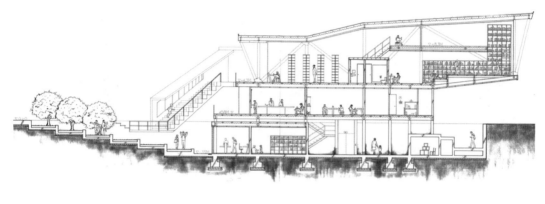

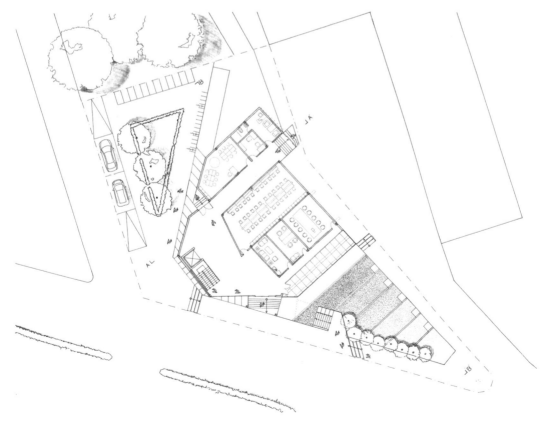

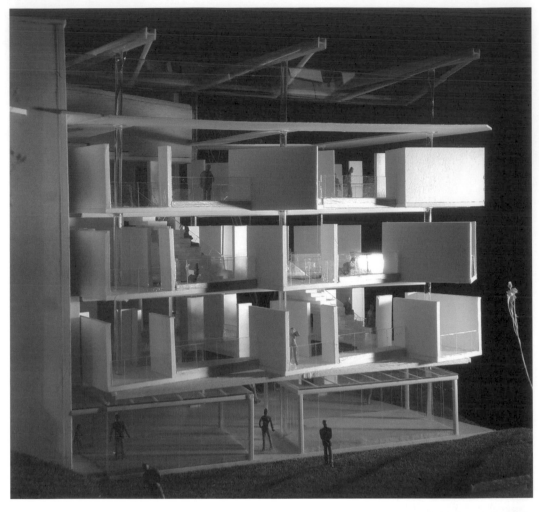

風．閣
Sanzhi Library

設計者｜潘東俠
學　期｜2014 春
概　念｜
印象中從淡水經過淡金公路的路上，是一個逐
漸荒涼的景象，在環境上是一種令人感到不適
應的過程，或許是我們再在都市生活太久了，
然而這裡的人們步調緩慢甚至鮮少看到，但是
還是會發現有許多老舊的房子，水泥牆壁上的
黑色壁癌，看似大自然重新接管了這個環境，
保持著原始和建築物共存但也衝突的樣貌，對
我來說，這是一個使用著轉換，空間重新定義
的概念。

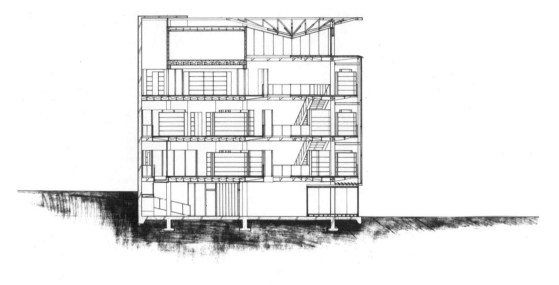

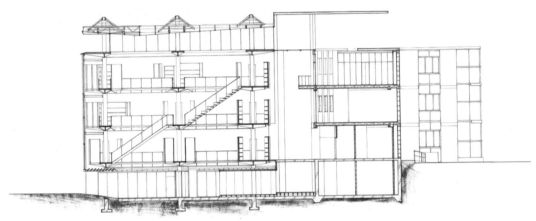

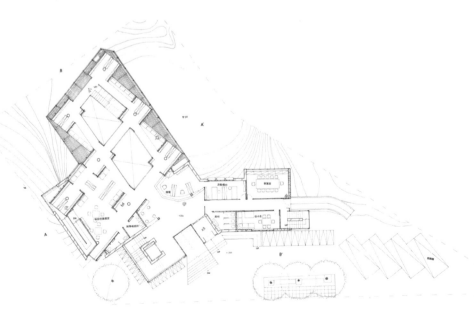

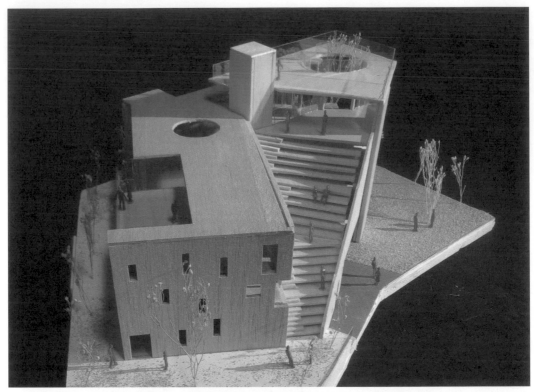

Farm of Memories

Sanzhi Library

設計者｜廖昶安
學　期｜2014 春
概　念｜
透過戶外大樓梯的垂直串連，使人的
互動行為持續連接，產生一種循環沒
有盡頭的空間序列，增加了人與人、
人與建築之間更多的交流可能性，難
易忘懷記憶不斷產生。對於三芝的地
方歸屬感更強烈，使居民把圖書館當
做社區的客廳，如同家一樣親切。

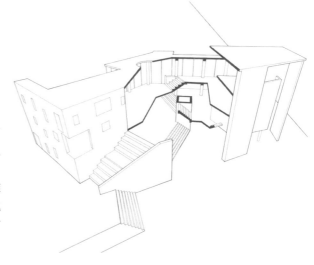

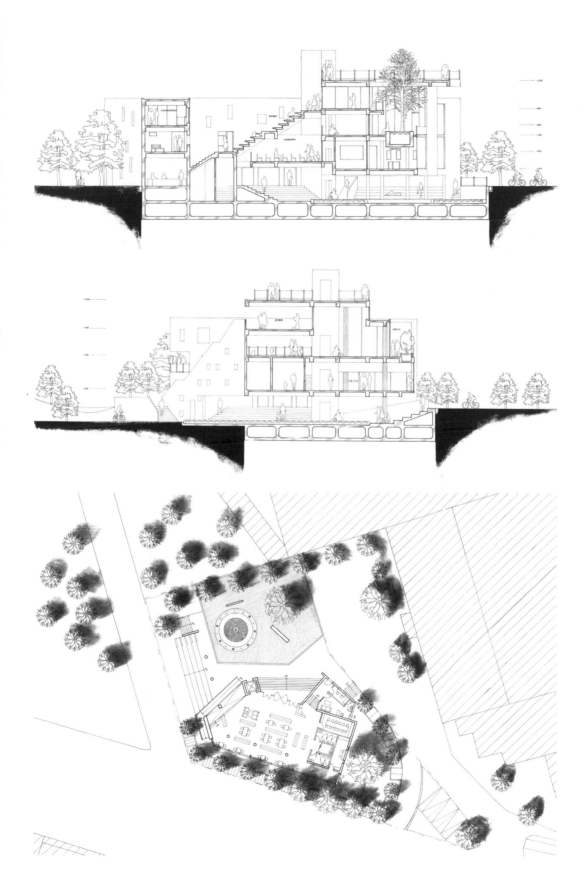

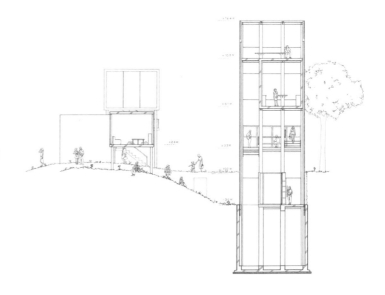

士林紙博物館
Shi-Lin Paper Museun

設計者｜張芷華
學　期｜2015 春

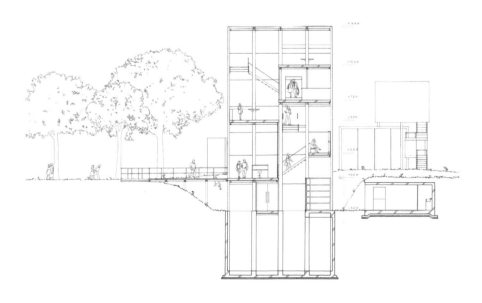

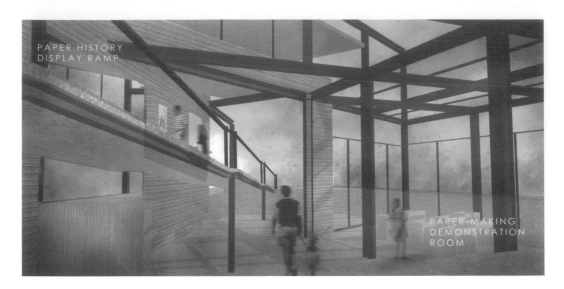

PAPER HISTORY
DISPLAY RAMP

PAPER-MAKING
DEMONSTRATION
ROOM

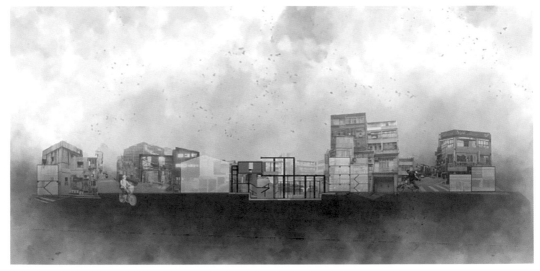

士林紙博物館

Shi-Lin Paper Museun

設計者│蔡佳蓉
學　期│2015 春

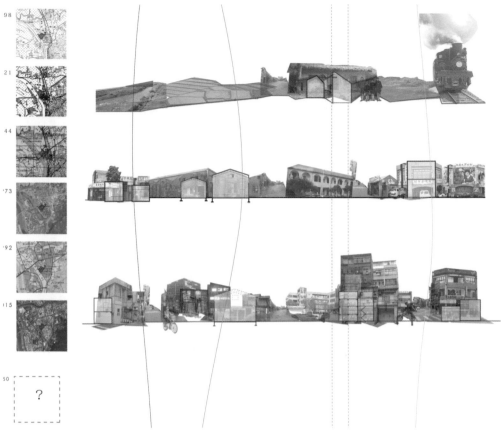

98

21

44

'73

'92

'15

50

?

JIA RONG TSAI

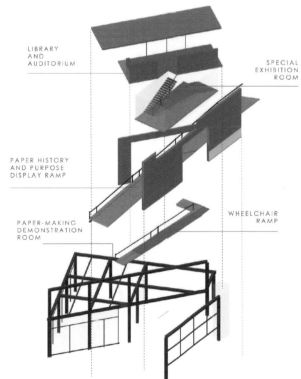

LIBRARY
AND
AUDITORIUM

SPECIAL
EXHIBITION
ROOM

PAPER HISTORY
AND PURPOSE
DISPLAY RAMP

PAPER-MAKING
DEMONSTRATION
ROOM

WHEELCHAIR
RAMP

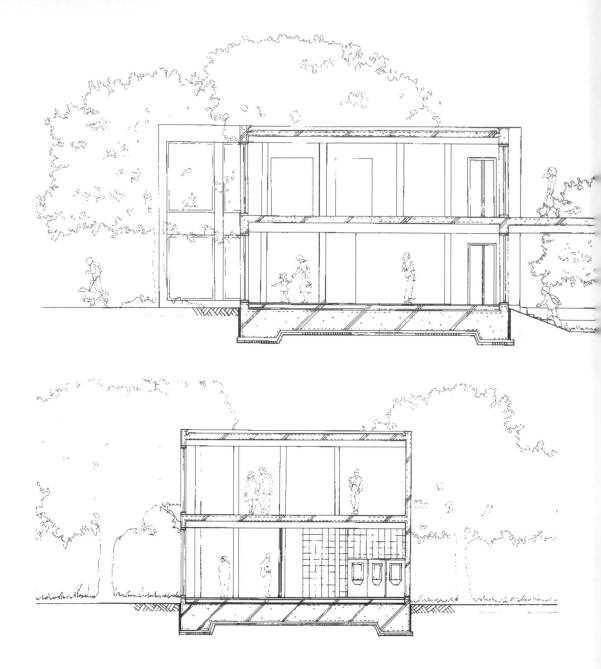

紙憶

Shi-Lin Paper Museun

設計者｜ 闕暐桓
學　期｜ 2015 春
概　念｜

在這次的基地觀察中，我擷取「記憶」作為我的設計概念，士林在台北別於其他地方擁有更豐富的歷史人文，我想讓人經過牆面來體會牆後的活動，牆面變成為了記憶的區隔，穿過記憶（牆面）就可以感受記憶、經歷記憶，記憶之於紙的透光，越薄的紙張越透光、越近的記憶越清楚，也就越薄，讓紙與記憶的厚度相連結，記憶的重量與紙有關，所以活動變成記憶的內容，而牆面就像紙張一樣在記錄著活動與記憶。

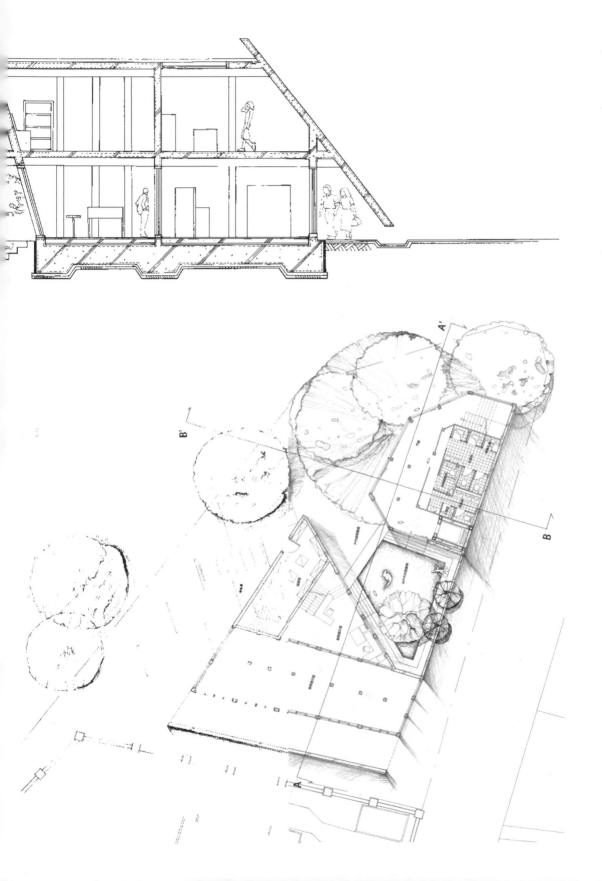

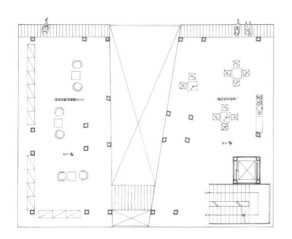
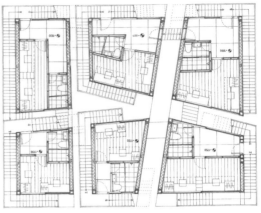

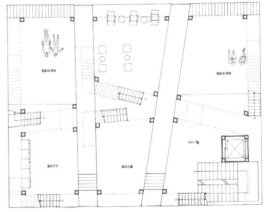

石牌國際學生宿舍
Shipai International Student Dormitory

設計者｜李映萱
學　期｜2015 春
概　念｜
石牌是一個充滿歷史的小城，各種歷史因素使得這個
地區不斷地被切割，形成了各種不同形式的縫隙。我
們透過了解這些不同的縫隙，更能深入了解石牌這個
充滿回憶的小城，再一一將這些縫隙縫補起來……在
基地周遭的行走經驗形成我最初的設計想法，再透過
台北一下雨的特性強調縫的存在。人在這個作品裡的
交流與活動縫補了縫隙。希望藉由這些事情能告訴他
們我想傳達的縫與縫隙的想法。

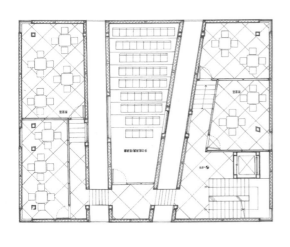

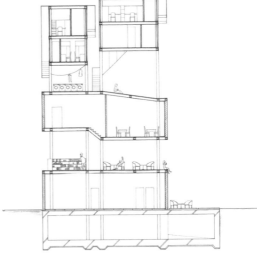

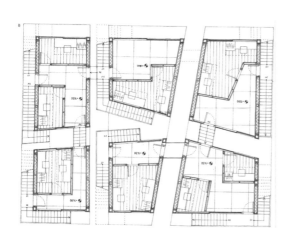

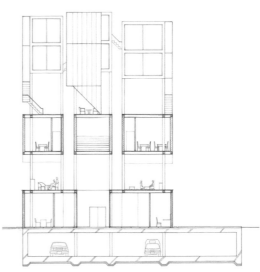

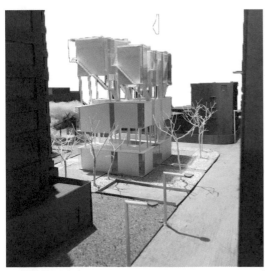

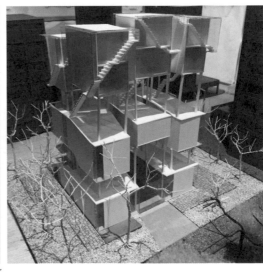

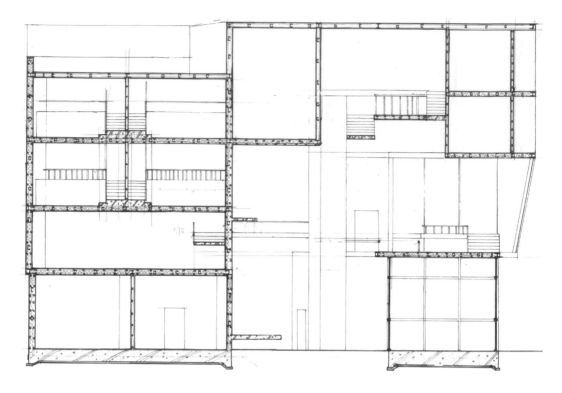

跳動

Shipai International Student Dormitory

設計者｜ 張錫安
學　期｜ 2015 春
概　念｜

The concept is a reflection from the base of the street, on the streets of reflective material composition is very complex and diverse, but also scattered in different heights to form an article to be coated with reflective passages. When walking because of this, so do not feel reflective liquidity and beating. Therefore, use of public space in the international student dorms as reflective passages, as well as human activity reflective green park, increase exchanges.

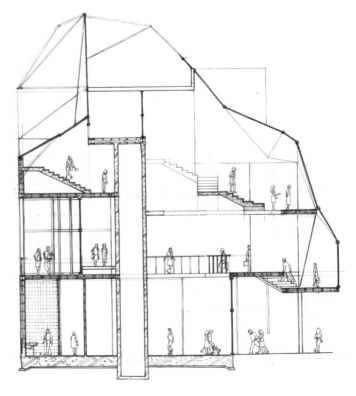

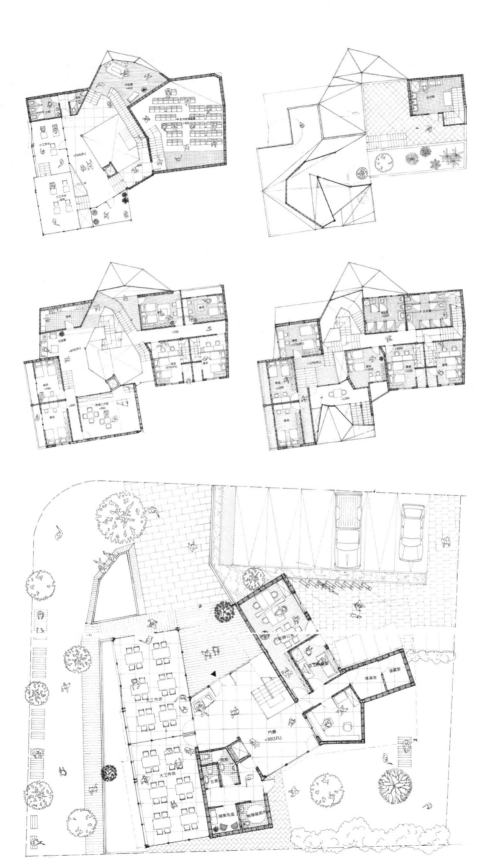

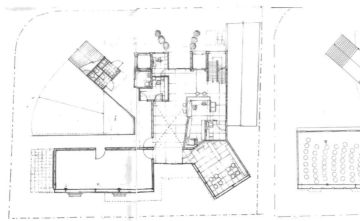

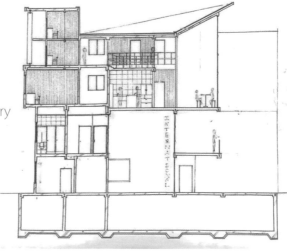

石牌國際學生宿舍

Shipai International Student Dormitory

設計者｜劉希真
學　期｜2015 春

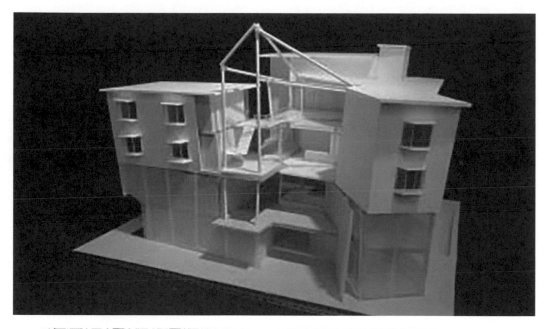

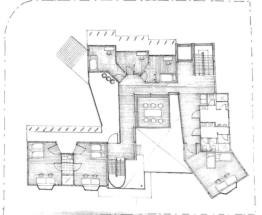 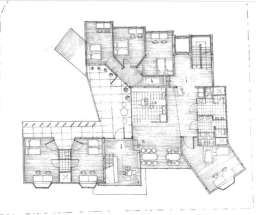

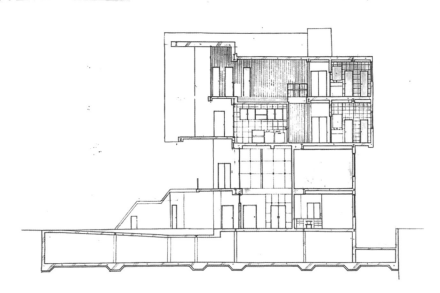

TKU
Dept. of Architecture

3rd

Design Program

三年級設計課強調「真實的實踐」，也就是如何將建築設計的創意透過思考邏輯、表現方式、專業知識與技術予以整合並徹底實踐，換言之，讓設計「真實」，是一種做設計態度的「真實」。

因此，基於以上目標，三年級設計訓練有兩大重點：

1. 培養同學邏輯思考的習慣。
2. 累積建築專業的基本知識。

1. 邏輯思考的習慣養成，可分為三個階段，亦即：
 (a) 問題（或議題）的「尋找」
 (b) 問題（或議題）的「定義」
 (c) 問題（或議題）的「解決」
 每個階段的本身，以及階段與階段間的銜接，必需是一次邏輯的演譯，並且也是一次「創造性」的尋找過程。

2. 建築專業的基本知識包括：
 (a) 基地環境與涵構 (environment and context)
 (b) 空間組織與計畫 (articulation and programming)
 (c) 建物系統與組構 (system and construction)
 (d) 相關專業知識與技術如法規 (codes)、構造 (tectonic)、綠設計 (green design) 或電腦輔助設計 (CAAD) 應用與建築設計的整合，以嫻熟不同專業知識之間的相互關係。

教學群：

賴怡成 / 陸金雄 / 李安瑞 / 米復國 / 周家鵬 / 宋立文 / 黃瑞茂 / 王淳隆 /
朱慶煌 / 陳昭穎 / 林志宏 / 林佳平 / 陳明揮 / 宋偉祥 / 郭恆成 / 曾偉展

層 層 尋
Time Pamphlet

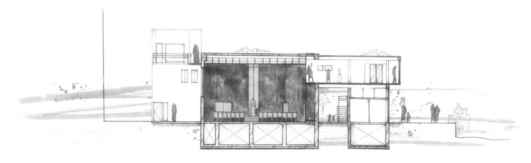

設計者｜施懿真
學　期｜2013 秋
概　念｜

人生來就有罪，源自於亞當與夏娃食了果實，現代人們破壞地球，好似人類是主角一樣。所以我想像現今的我們思考與自然共存，未來自然會慢慢滲透，最後入侵我們。（到時候人類就只能住進植物的身體裡了）滲透，從自然（山與河）到教堂漸漸進入的過程，自然進入空間的瞬間，產生了模糊，我們遊走其中並失去方向，不斷透過層層，看見海又看見牧師又看見氣根，以及抬頭的高塔，我們踩在木板上，聽見鐘聲，經過不斷的樓梯或者延伸的牆面，發現，在場域路途中，我們所想的。教堂與社區中心，垂直切分的形式串聯彼此，由外到內，內到外，上到下，下到上，光線，厚度，氣根，人，方向，層層的剖面，層層的尋。

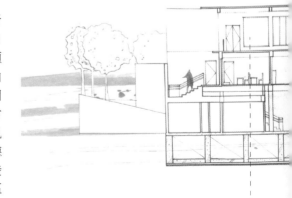

Speech ro

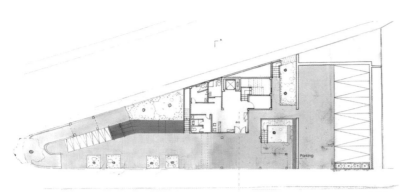

Lobby in Community Center

迎接遠道的訪客，唱著歌、跳舞，以自然之姿。

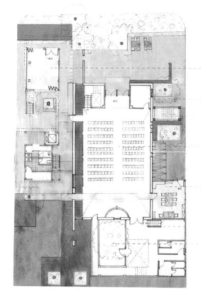

Exhibition
白然 展覽 教空

Prayer room
Tower
白然 教空 告解室

Chapel
我們倚著椅背，面朝著牧師、榕樹，
再過去就是淡水河與觀音山了，但身體還是處在教堂裡的囉。

Office
山丘上，有小白宮，是淡水軸線的後盾，我們總是要小心翼翼，
房裡能沉睡著的古老靈魂。

Banquet room
做完禮拜，走出右前方的門，是海與頭頂的十字在引導著找呢，
轉身再轉身，展覽館、觀音山，然後呢?這不是最後。

Bonyan tree

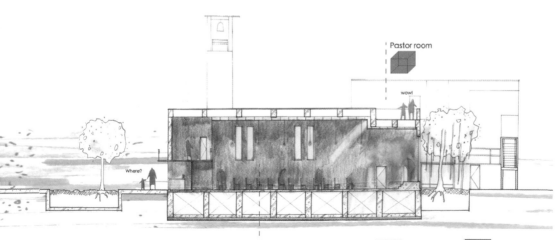

Reading room Nature

Chapel

Chapel Office

Chapel Banquet room

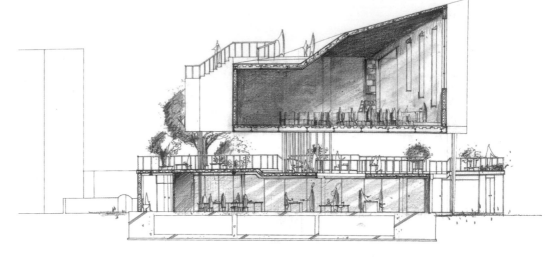

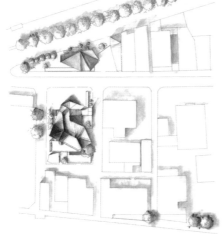

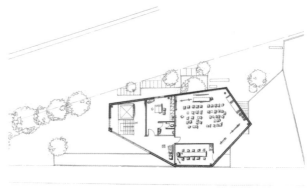

Floating
Church And Community Center

設計者｜陳科廷
學　期｜2013 秋
概　念｜
小漁港 / 午後 / 繫著繩子的漁船 /
被海浪 / 撥弄 / 魚鱗與浪花 / 來回
的複製出 / 短暫的陽光 / 淡水河 /
平行的水波 / 逐漸的將 / 觀音山托
起浮起

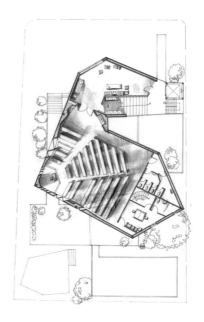

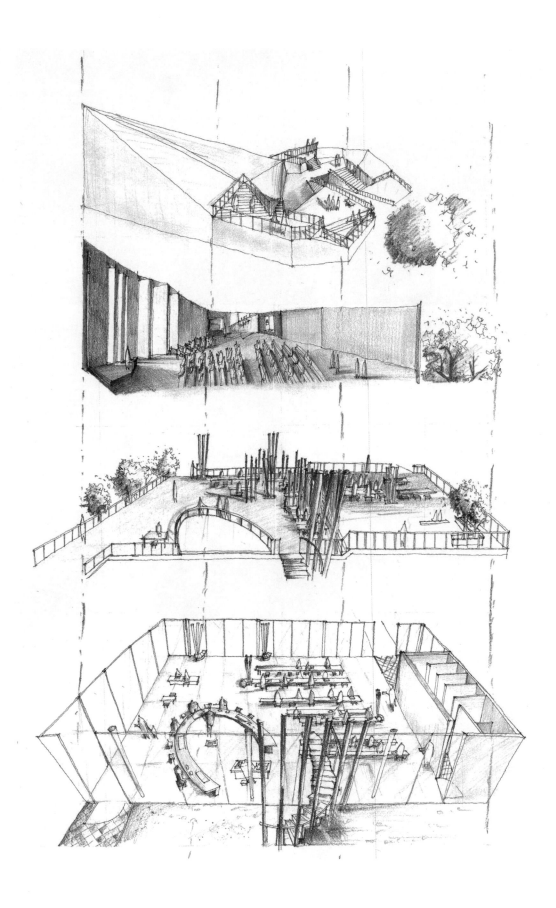

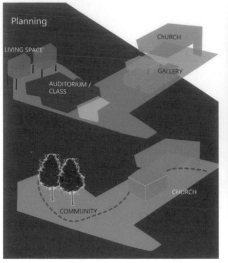

Safety × Wharf × Church

設計者 | 李思萱
學　期 | 2013 秋
概　念 |

In my viewpoints, Tamsui is a place full of memories. After a period of time observing Tamsui, we gradually get familiar with all the factors which influenced Tamsui. Besides all the prosperities bring along with the visitors, there were also many local influences, etc. resident activities, abundant histories. Our site located at the end of the the Tamsui old street. As a result, there are more residential spaces than commercial shops for visitors.

Our site stands by "the first" Tamsui fishing wharf where used to be a influential shipping and commerce center. Nowadays, few shabby boats still floating along the riverside. Ancestors used to sail the boats from Taiwan Strait into Tamsui river, then called at "the first" Tamsui fishing wharf.

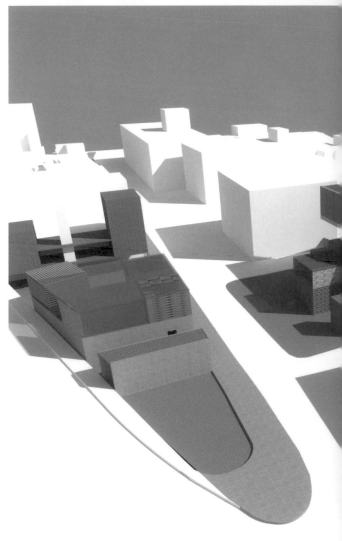

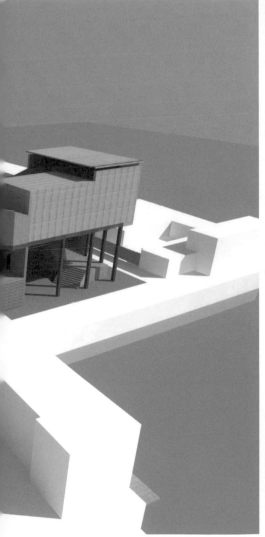

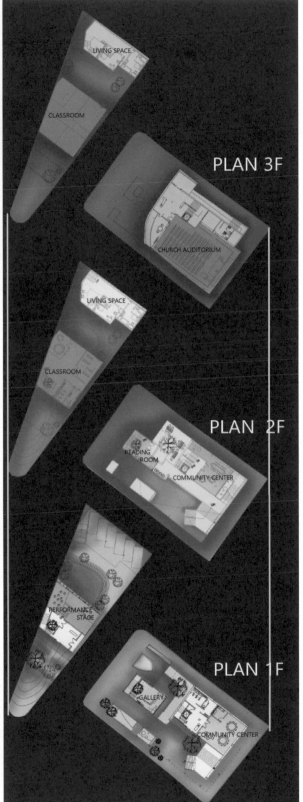

LIVING SPACE

CLASSROOM

PLAN 3F

CHURCH AUDITORIUM

LIVING SPACE

CLASSROOM

PLAN 2F

READING ROOM

COMMUNITY CENTER

PERFORMANCE STAGE

PLAN 1F

GALLERY

COMMUNITY CENTER

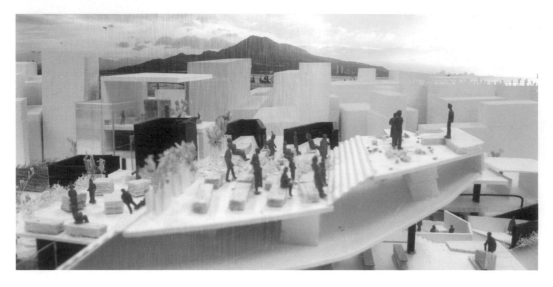

淡 水 大 家 庭

Tamsui Church and Community Center

設計者｜ 黃昱誠
學　期｜ 2014 秋
概　念｜

從古至今淡水是含有複雜歷史與文化
的沿海城市，而今日衍生出許多歷史
性的事件與活動均出於此，歷史性事
件與活動居存在於淡水小巷弄裡，因
為道路呈級改變而多為居民行走巷弄
間，漸漸地淡水小巷弄成為居民延伸
的後院，後院所串起來的家庭形成一
區「大家庭」。

我所看到的不是一座城市，是各不相
同的大家庭，散佈在曲折起伏的沿岸
上。每個大家庭藏在隱密的巷弄裡，
保存著自己的歷史故事。

淡水是一個富含許多歷史意義，數個
不同的大家庭總稱。這不僅是給基督
使徒用來聚會禮拜的淡水教堂也是每
周固定辦開放式活動讓居民參加的教
堂也是舉辦淡水歡喜新婚與生子祈福
祝福的教堂，這是淡水親密彼此大家
庭的教堂。

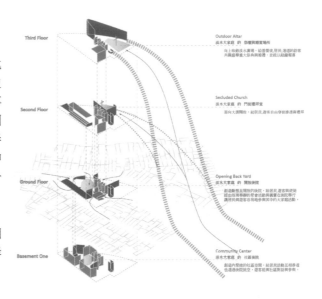

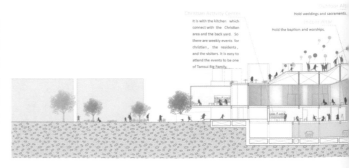

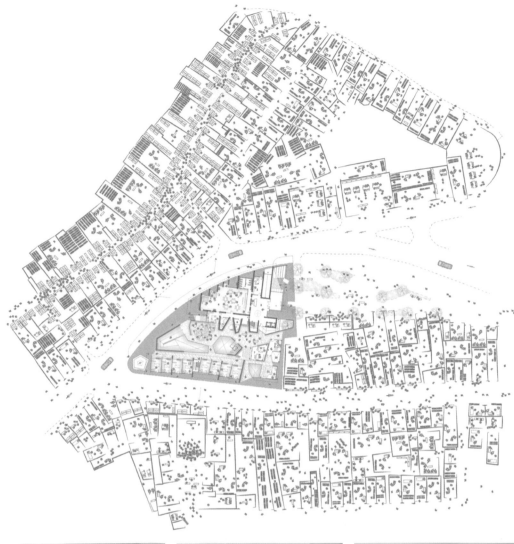

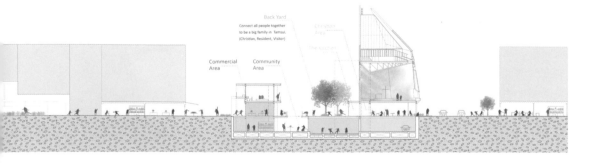

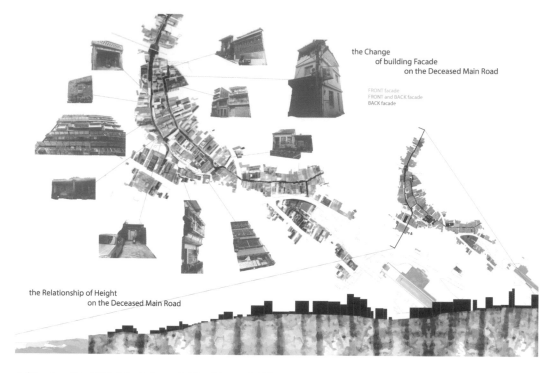

the Change
of building Facade
on the Deceased Main Road

FRONT facade
FRONT and BACK facade
BACK facade

the Relationship of Height
on the Deceased Main Road

淡水老街的地區信仰重構
Tamsui Church and Community Center

設計者｜ 王毅勳
學　期｜ 2014 秋
概　念｜

教堂與社區活動中心是地區信仰的
節點，前者以個人儀式性的行動獲
得精神上的慰藉，後者使群體集中
活動匯聚地區的共同意識。

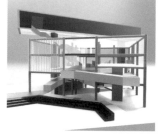
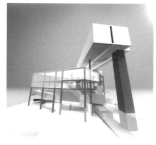

基地位在今昔淡水老街（中正路／
重建街、清水街）交叉的三角地，
也是該地區隨著時代轉變，文化無
法銜接而造成斷裂的交會點。我試
圖利用尺度的懸殊變化、空間圍塑
的指向性、機能的高度配置以及機
能能見度與易達性之間的反差來回
應逐漸消失的地區文化與文化適應
不良所造成的反差現象，藉由設計
創造文化觸媒串聯兩個不同時代意
義的老街，重新書寫地區與信仰的
關係。

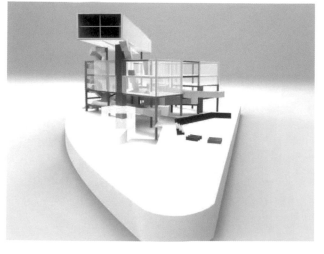

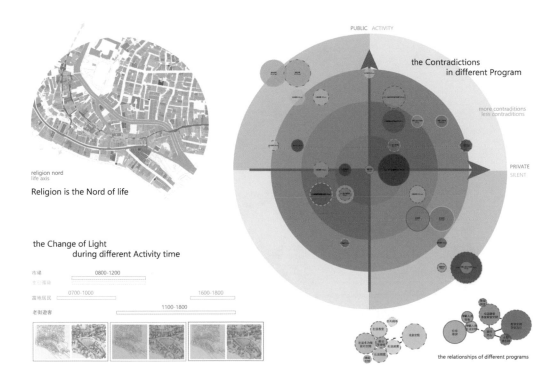

PUBLIC ACTIVITY

the Contradictions
in different Program

more contradictions
less contradictions

PRIVATE
SILENT

religion nord
life axis

Religion is the Nord of life

the Change of Light
during different Activity time

市場 0800-1200
主日禮拜

當地居民 0700-1000 1600-1800

老街遊客 1100-1800

the relationships of different programs

Alleys of different Scales

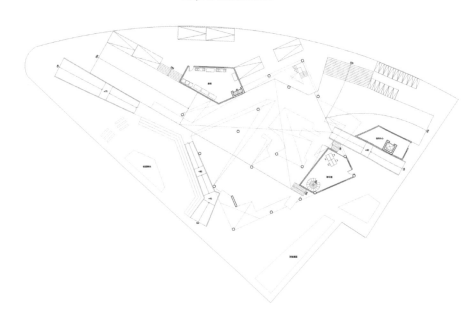

3rd floor level

dorm for ministers
rest room
balcony

2nd floor level

space for lecturing,acting
reading room
oratory
toilet
little stage

1st floor level

lobby
classroom
exhibition space
kitchen
space for wedding reception
stores
toilet
main space of church
storeroom
garage

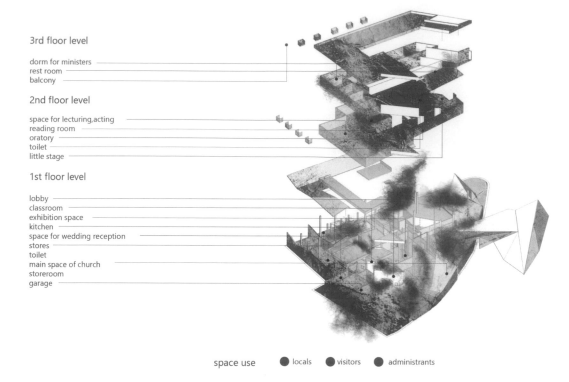

space use ● locals ● visitors ● administrants

Tamsui Church and Community Center

設計者｜戴瑄
學　期｜2014 秋
概　念｜

基地周遭有三個明顯的開放空間：
捷運外廣場、河濱黃金水岸廣場、
臨近基地的公園，在基地中置入第
四個廣場，直接連結中正路和公明
街，並且提供人們停駐的點，新的
商店延續舊的商店經營，基地的西
方設置一個大的階梯作為三向人潮
匯聚的點，人們可以經由階梯直接
進入社區空間。

而主教堂空間人們行經的動線會分
別經過格柵光源、線性光源及流動
光源。將人的感受引入。二樓主要
為社區空間、三樓則為較為私密的
宿舍空間。並且透過輻合的轉變將
三種對象：居民、遊客、內部行政
人員帶入。

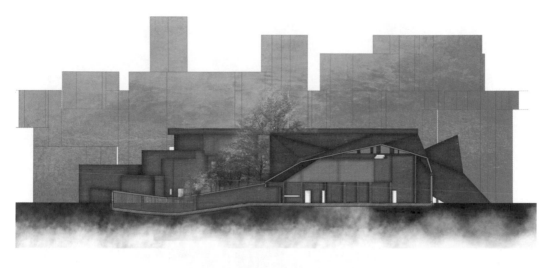

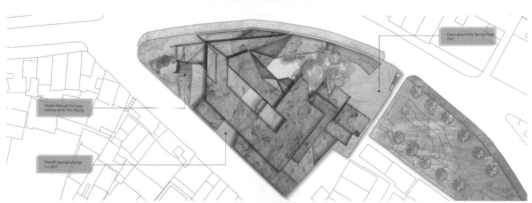

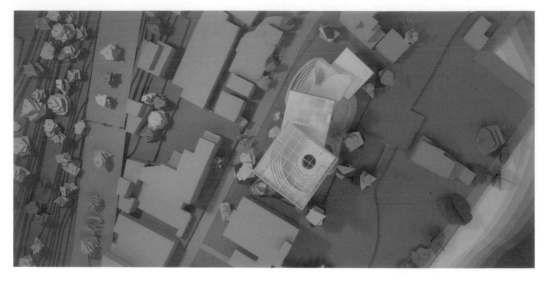

Cloud
Church &Community Center

設計者｜陳怡君
學　期｜2015 秋
概　念｜

雲，不是一個有形的體，而是一個
虛無的空間。我將雲轉為虛的空間，
從街道面往下鏤蝕進入口廣場，再
彎入教堂空間並向上竄進實的量體
中，形成一個流動的虛空間引導人
們的動線。

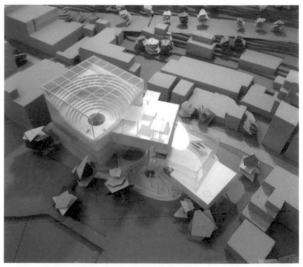

皮層由橫向壓克力格柵製造雲層
感，讓建築物整體呈現輕盈的半透
明狀。入口廣場因雲的上下鏤蝕而
劃分成兩個階梯式露天廣場，此處
上方的量體也因此形成拱型增加視
覺與聽覺的凝聚效果，並且有片狀
的平台與平台下的柱列，提供上方
風景欣賞和進入社區公共空間，及
下方的矩陣行市集擺攤；教堂入口
是一個雲微下侵的凹洞，而後進入
一個漏斗形天井內，天井正下方是
一圓形聖水池讓天光透過水折射進
地下室的社區集會空間，天井上方
則是環形階梯狀的宗教集會空間，
讓教徒有置身雲端的感覺。

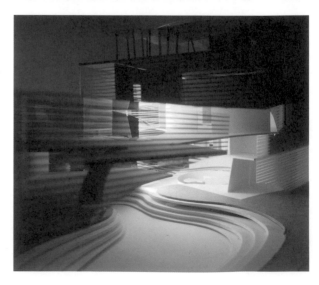

CHURCH

坡型

COMMUNITY CENTER

多丘型
（村落）

FORM
DIAGRAM

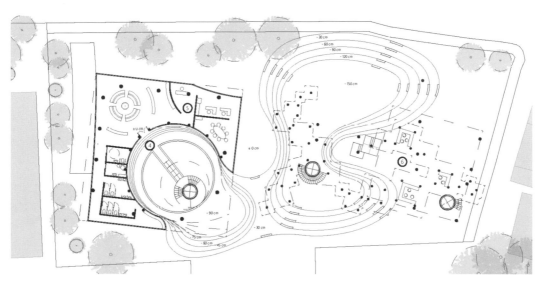

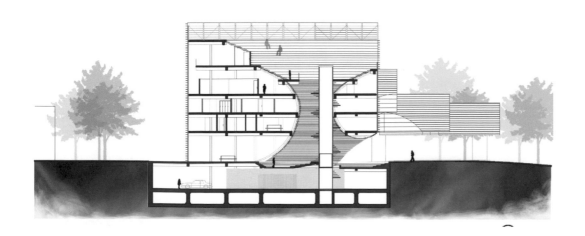

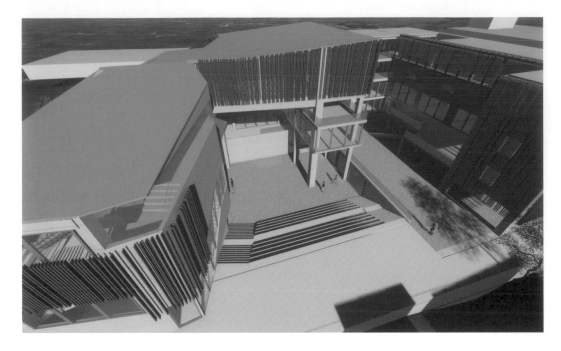

Meditation Hall/ Community

設計者｜鄭家源
學　期｜2015 秋
概　念｜

I try to form a central space by surrounding different program. Although the interior and program operating sounds more important than the exterior area, I think some facade of this project isexactly opposite. How to form a place that the community will emerge to my design and the design could also emerge to their lifeis the main concept. Creating the white space on the figure ground is my intention and attitude on this site, using the differential height of the building surrounding to strenghten the relation between each other.

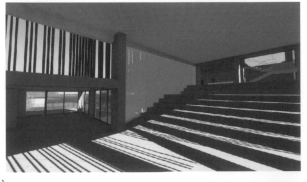

Sec

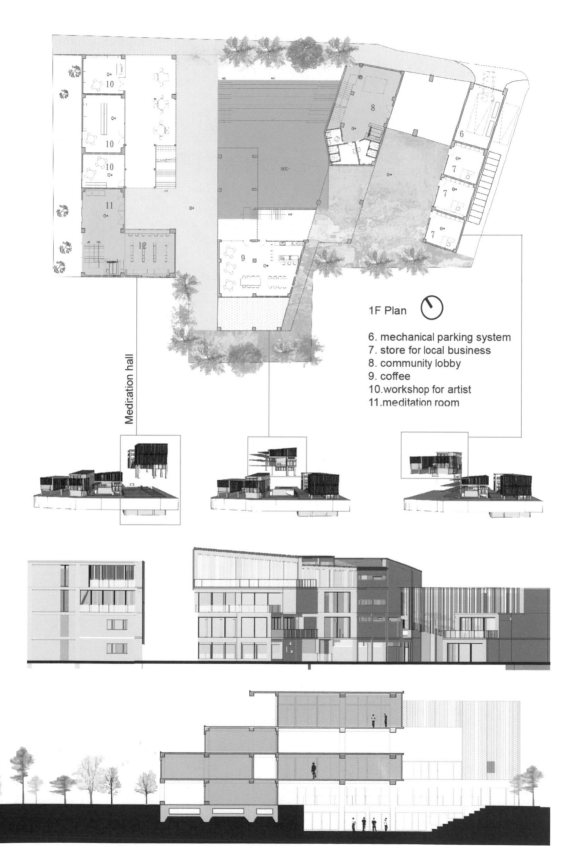

Meditation hall

1F Plan

6. mechanical parking system
7. store for local business
8. community lobby
9. coffee
10. workshop for artist
11. meditation room

Center x Mooring

Religious Place & Community

設計者 | 謝承道
學　期 | 2015 秋
概　念 |

在這次的設計，因為淡水獨特的
西方文化與基督教發展，因此選
擇基督教，教會型態的轉變和基
地位置的特性，希望以觀光為主
將遊客活動帶入基地。

很巧合的在淡水漁港興盛時期正
好與基督教有關，所以整體以船
的停泊作為主要概念，將教堂與
社區中心空間串連起來，創造一
個由地到天轉換心靈的場所，並
帶入基地兩側綠帶和藍帶，以潮
汐作為概念，生態池隨時變換水
位，使空間形態多樣化，教堂屋
頂形式以天際線為構想，以折板
形式呈現早期的斜板屋頂和船的
架構型態，希望在淡水創造一個
現代地標性建築，讓更多人了解
基督教與淡水的歷史。

環境

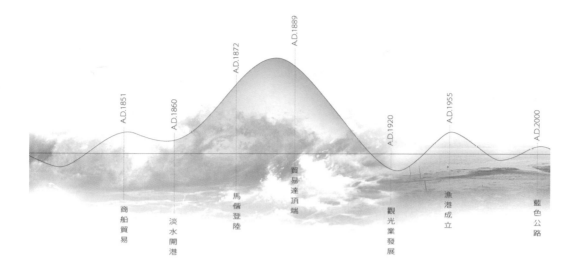

BASEMENT FLOOR PLAN

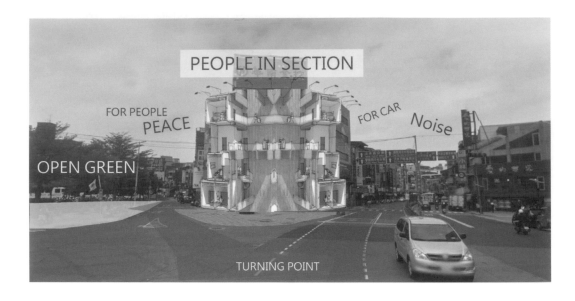

Office Building

設計者｜柯佳好
學　期｜2013 秋
概　念｜

基地為於淡水捷運站出口，
是一個讓人進入淡水的第一
印象，但是現況卻是「雜亂
的招牌」，難道淡水意象是
這些雜亂的招牌嗎？

不我認為不是，我認識的淡
水是個有歷史風味的小鎮，
馬偕教堂外的前院為了更襯
托教堂，打掉了內老街的老
房子，而故意留下老房子的
剖面橫跡於兩側，會讓人回
想這老舊的剖面上有著以前
人們生活的軌跡。

那麼一個出租型的辦公大
樓，租用的人們在我這塊的
基地上，為的是在工作的
同時，也展現自己公司的樣
貌，給一進入淡水的人看見
會如何呢？

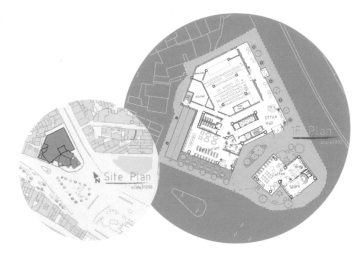

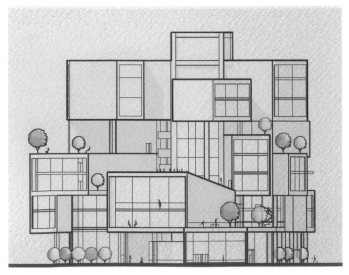

150

CORE

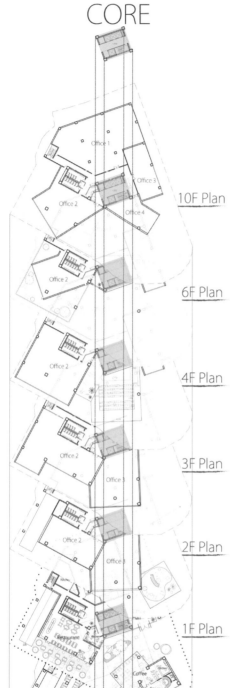

10F Plan

6F Plan

4F Plan

3F Plan

2F Plan

1F Plan

B1 Plan

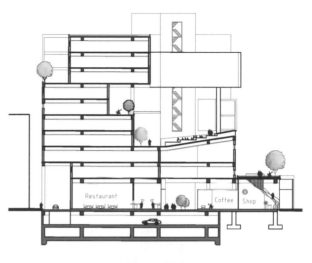

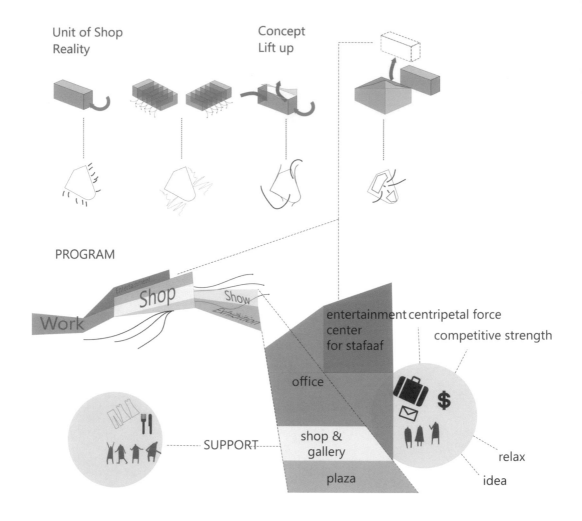

Unit of Shop
Reality

Concept
Lift up

PROGRAM

Work

Shop

Show

Entertainment

Exhibition

entertainment centripetal force
center
for stafaaf

competitive strength

office

shop &
gallery

plaza

SUPPORT

$

relax

idea

Office Building

設計者｜詹硯棻
學　期｜2013 秋
概　念｜
希望透過量體在地面層的最小化讓
地面層成為完全開放的空間，並置
入商業、藝文、綠帶等。試圖營造
新形態的活動空間提供給辦公人員
以及一般民眾使用。

在頂層辦公人員還擁有獨立的服務
空間，所以在一個垂直的剖面變化
上面這個設計更強調的是辦公人員
對「休閒」的兩種截然不同的選擇—
傳統、同質性高的＆新式、混合的。

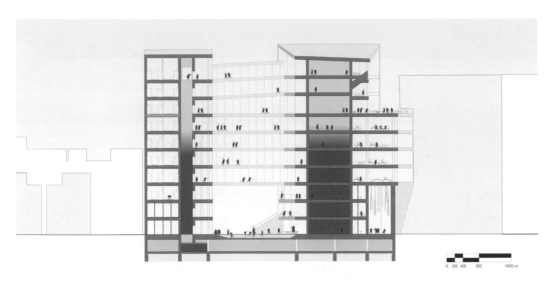

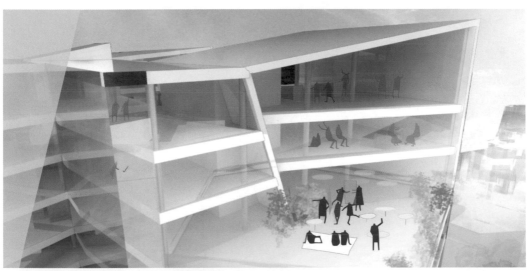

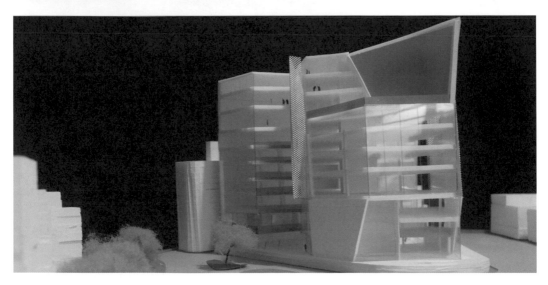

Well Redifinition

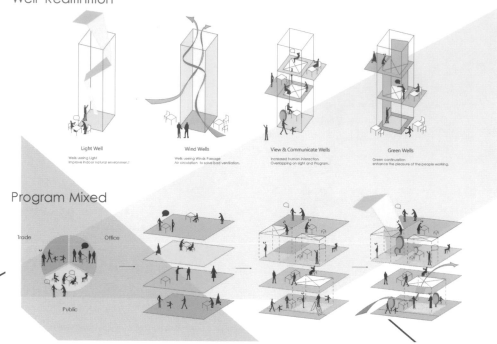

Light Well
Wells useing Light
Improve indoor natural enviroment.!

Wind Wells
Wells useing Winds Passage
Air circulation to solve bad ventilation.

View & Communicate Wells
Increased human interaction
Overlapping on sight and Program.

Green Wells
Green continuation
enhance the pleasure of the people working.

Program Mixed

Trade

Office

Public

Entity X Virtual Space

Flexible Office & Rental Store

設計者 | 蔡俊昌
學　期 | 2013 秋

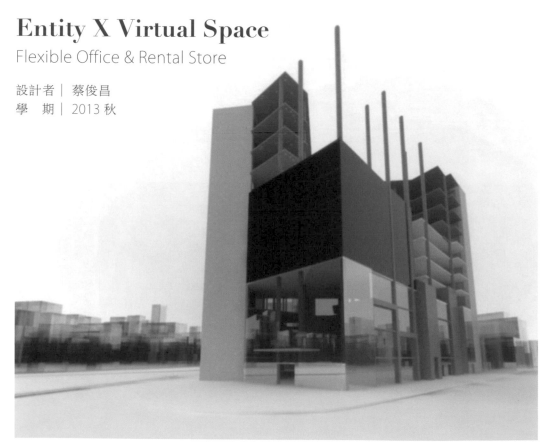

Well

Seperate By Routh
Rediefined Remaining Space

Defined Rope Unit

Program Squeezeing & Tension the Rope

Seperate & Mix Used Area
Reprogramming

Ground Floor Plan
Commercial & Active Mix Level
Plaza and Well create the Space

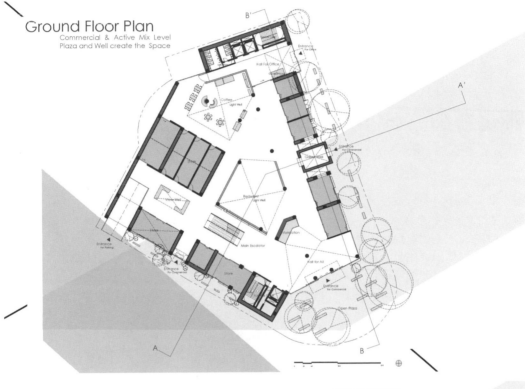

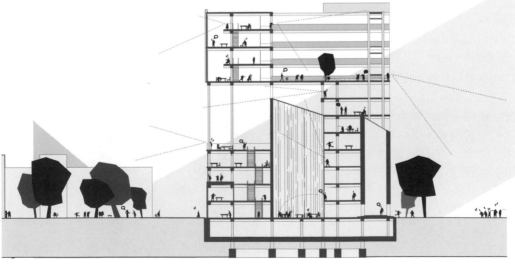

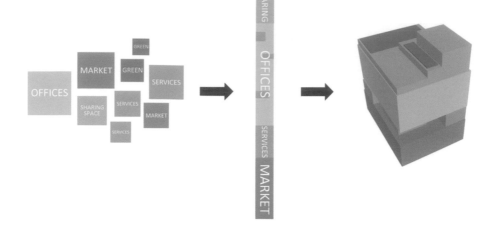

孵化新網絡 SOHO 2.0
創業者辦公大樓

設計者｜ 李天豪
學　期｜ 2015 秋
概　念｜

大數據時代下人們更加註重創新創意和
個人體驗，基地周圍的大學生、文創工
作者都有著潛在的創業可能，所以希望
為臺北、臺灣的創業者嘗試新時代辦公
大樓的新形式。

在基地上，善導寺捷運站是人群的聚集
地，也可以成為都市居民和創業的交匯
地，讓 B1 和 1-4 層成為創業者展示創
業內容的地點，把辦公樓層分為 1-5 人
和 5-10 人的辦公區域，供處在不同創
業階段的人辦公。並且增加垂直和水平
向度的連接，讓創業者感到不孤獨。

在建築的各個地點穿插設計創業者的後
市場服務空間（再學習、讀書、餐飲、
創業導師、休閑、論壇空間、會議室
等）。外立面以未切割的鑽石意象表達
創業者成為未來之星前的狀態。並希望
引起建築外的人對創業的關註。

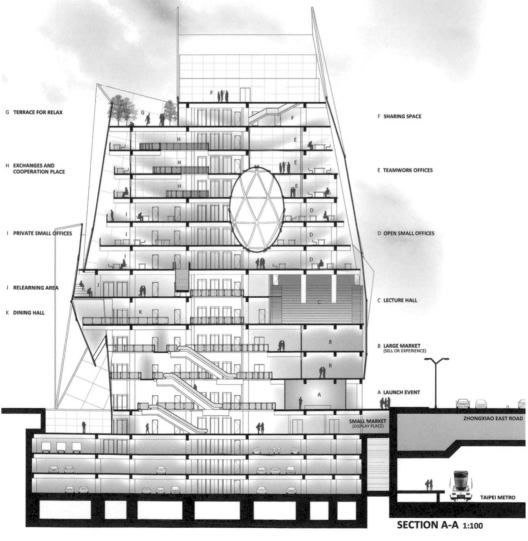

G TERRACE FOR RELAX

F SHARING SPACE

H EXCHANGES AND
 COOPERATION PLACE

E TEAMWORK OFFICES

I PRIVATE SMALL OFFICES

D OPEN SMALL OFFICES

J RELEARNING AREA

C LECTURE HALL

K DINING HALL

B LARGE MARKET
 (SELL OR EXPERIENCE)

A LAUNCH EVENT

SMALL MARKET
(DISPLAY PLACE)

ZHONGXIAO EAST ROAD

TAIPEI METRO

SECTION A-A 1:100

Office Building & City Market

設計者｜蔡佳蓉
學　期｜2015 秋

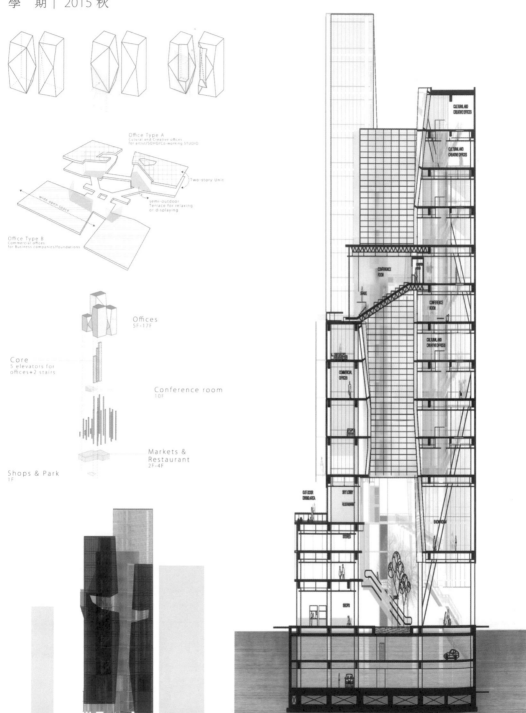

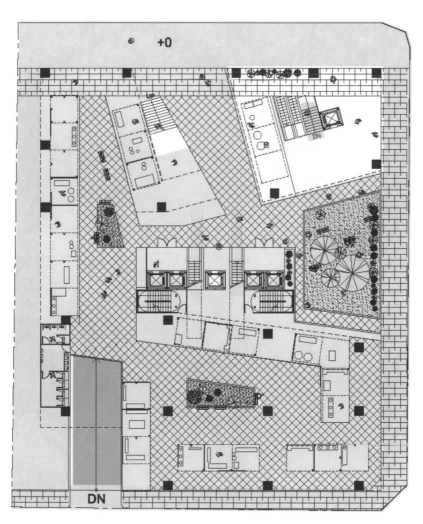

traditional market

DIONYSOS

Creative SOHO

In creative thinking,
execution as the main
content of the occu-
pation, including
writers, DESIGN WORKS
advertising, music,
photography, inter-
pretation and so on.

document wri
advertising
company iose
art edit
furniture
product packa
crafts
fabric
clothing
shoes

material

device space

APOLLO

Office Building
& City Market

設計者│曾則瑜
學　期│2015 秋

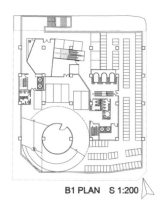

B1 PLAN S 1:200

1F PLAN S 1:200

2F PLAN S 1:200

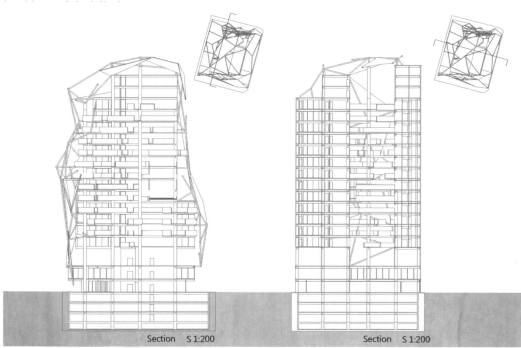

Section S 1:200

Section S 1:200

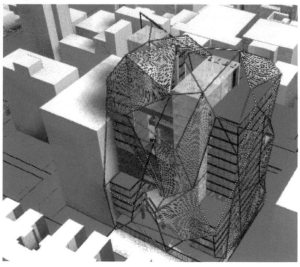

樹海

淡江大學建築系館

設計者｜王邵瑋
學　期｜2014 秋
概　念｜

以淡江大學整個大基地觀察，校有
許多樹海的空間，在這些空間之中
發生了許多好玩的活動，我希望藉
由此為出發，新的建築系館也能成
為一個地面層充滿著活動充滿著活
力的地方。

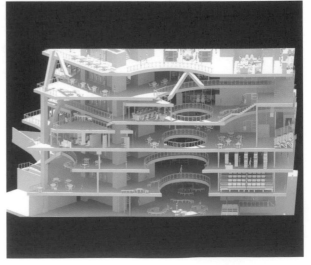

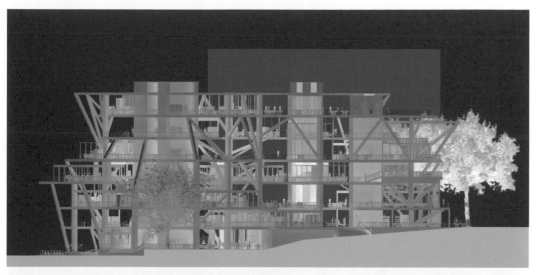

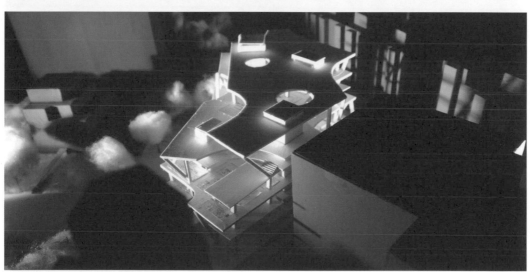

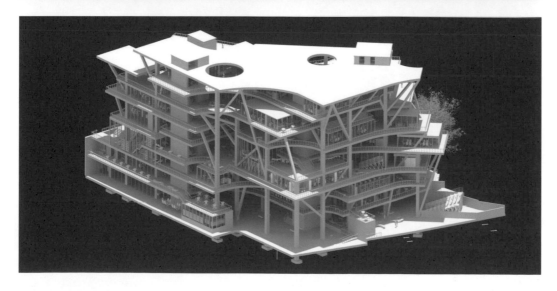

TKU ARCH dep. Building

CITY

samesess of city

cities in different evirement but have the same type.

new connecter to make relation

separated ,strand building need a trigger to pull up each other

spontanious building action

2-term building beyond architect. exp:building wall around field with guide.

CAMPUS

separated department

being indepen-dent for more frofesional edu-cation in univer-sity.

new connecter to make relation-ship

rebuild the relationship between College of Engineering and ARCH.dep and then integrate and create new pattern of education.

8F plan
+EA5 studio
+A+U studio
+PHD studio

7F plan
+EA4 studio
+EA3 studio

3F plan
+main lobby
+CAM factory
+lecture classroom

2F plan
+exhitition galary
+leisure stairs
+landscape plaza
+classroom

B1 floor
+parking

9F plan
+computer center
+lecture classroom
+lab

5F plan
+discuss room
+EA1 studio
+outdoor working plate
+sketch classroom

4F plan
+office
+anteroom for teacher
+design coater
+file room
+library

1F plan
+plaza
+slope
+computer center
+library

建築系 生活韻律

淡江大學建築系館

設計者｜甘宣浩
學　期｜2014 秋
概　念｜

淡江建築系之於校園，自身發展
出內聚性極強的教學生態，即便
緊鄰工學館，仍然未衍生有空間
上亦或是活動上的交流。藉由研
究 Rem Koolhass 的都市同質理
論，創造工學館與建築系館在空
間上的互動，教室的共享以及校
園空間的串聯，意圖活絡校園中
微弱的空間連結。

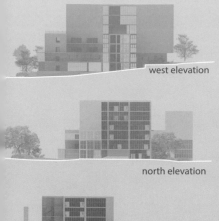

west elevation

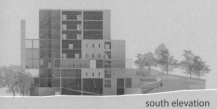

north elevation

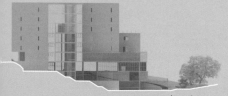

south elevation

east elevation

section

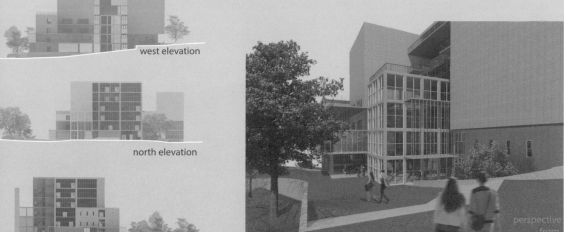

perspective from college of Engineering

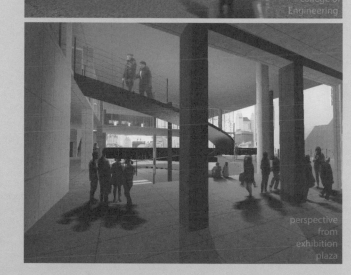

perspective from exhibition plaza

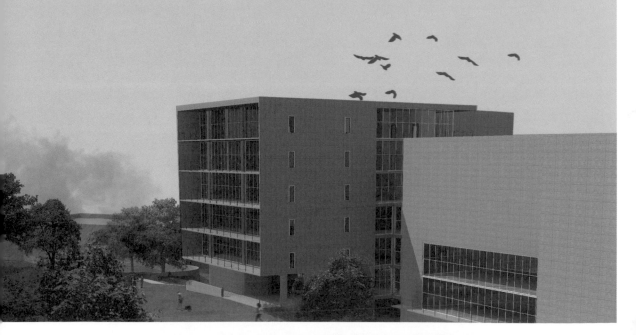

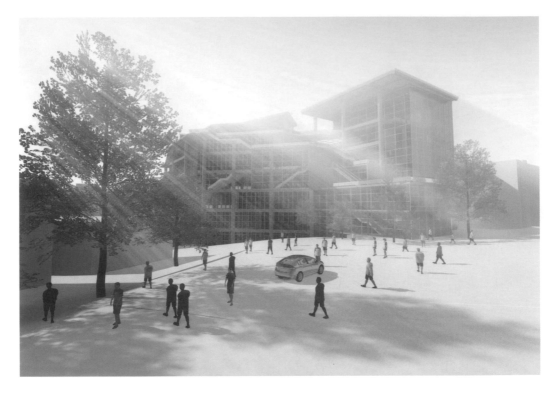

Social Network × Social Organism

淡江大學建築系館

設計者｜廖昶安
學　期｜2014 秋
概　念｜
建築系是一個思考性的建築體，當有
想法出現就會有活動的產生，這些活
動如同細胞一樣，藉由這些不斷產生
沒有特定時間性的活動，改變了建築
系館有機活動的樣貌。

透過基地內外的路徑連接，把校園與
建築串聯成生活的一部分，創造校園
生活地景，透過社交空間的表現，把
建築內建築外的活動串連，不只是嶄
露活動，同時也是創造活動，建構行
為網絡系統，設計的過程、社交的行
為、評圖的活動，透過人在建築系內
的各種行為不斷的流動，建立出建築
系的社會網絡。

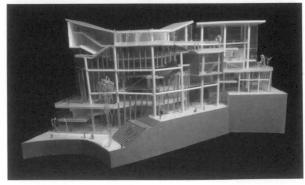

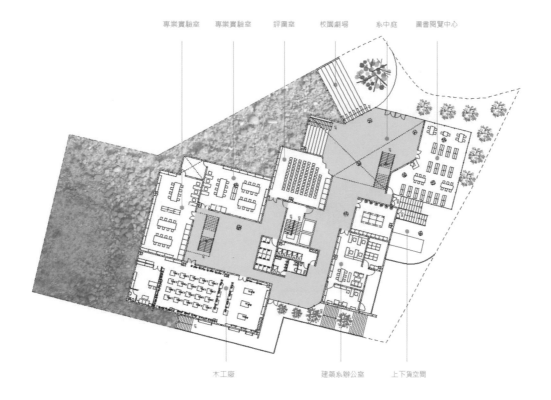

專業實驗室　專業實驗室　評圖室　校園劇場　系中庭　圖書閱覽中心

木工廠　　　　建築系辦公室　上下貨空間

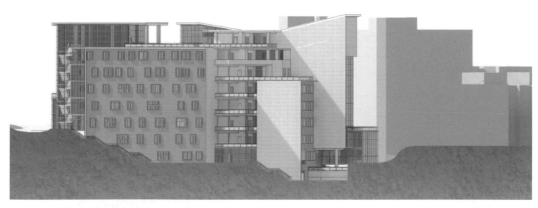

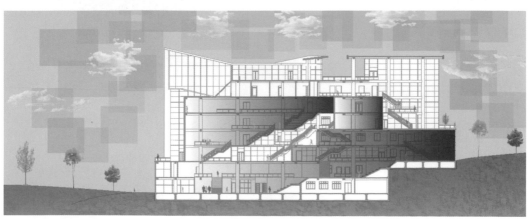

About Site

巷弄端景

Transform

框 住宅的場景

均質立面

單一面向的綠化立面

分割立面

綠帶

基地上小小的的綠林開放空間
穿梭其中有了呼吸的機會

創造與綠帶融合的開放空間

Public
入口意象 - 穿遊性的公共空間

Private
住戶之間共享的互動平台

S

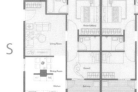

M

L

MUJI Housing
Framing Housing

設計者｜張 琪
學 期｜2014 春
概 念｜
每個家庭時時刻刻上演著不同的故
事，透過框架來呈現這樣的生活寫
照，讓原本單調的立面有了變化性，
家庭對外也有了不同的面向。

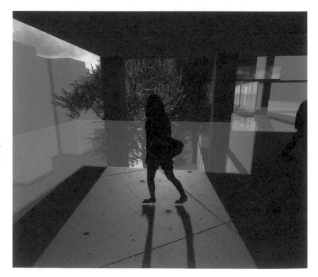

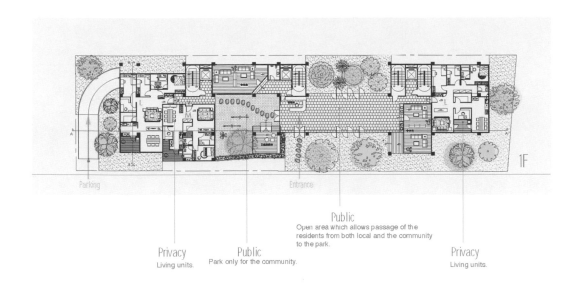

Parking

Entrance

1F

Public
Open area which allows passage of the
residents from both local and the community
to the park.

Privacy
Living units.

Public
Park only for the community.

Privacy
Living units.

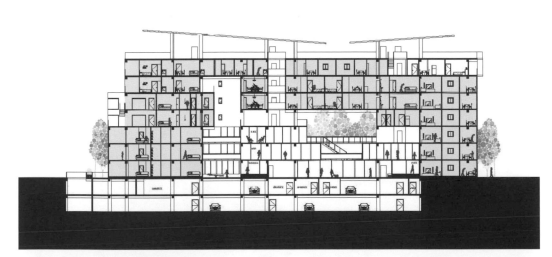

CONCEPT

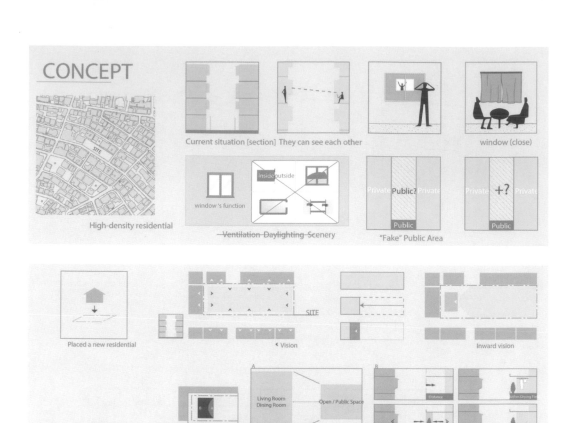

High-density residential

Current situation [section] They can see each other

window (close)

window 's function

Ventilation Daylighting Scenery

"Fake" Public Area

Placed a new residential

Vision

Inward vision

Living Room Dining Room

Open / Public Space

MUJI Housing
Condominium Design

設計者｜黎詠琳
學　期｜2014 春

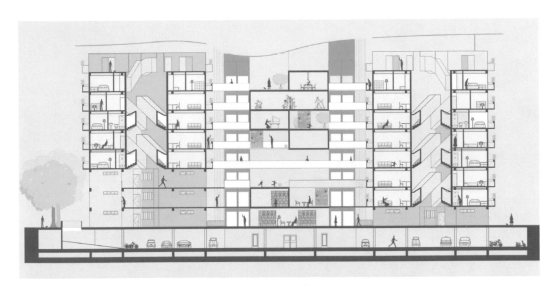

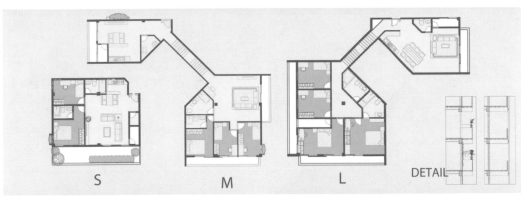

S M L DETAIL

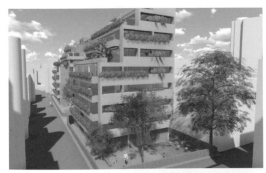

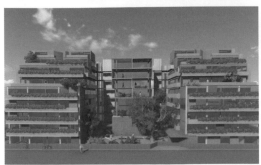

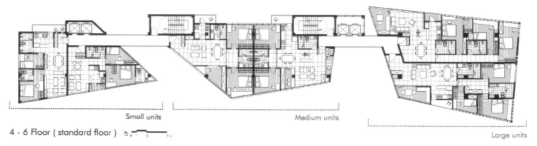

Small units Medium units

4 - 6 Floor (standard floor)

Large units

Liberal Oasis
Urban DIY Lifestyle Housing

設計者｜ 魏曾玄
學　期｜ 2014 春
概　念｜
Muji, the reason that its success is "no design is design". Muji use this declaration to reflect the height of urbanization's over design. As a result, I try to think what the public spaces in the housing can be ? So ,I put forward that free program is program, in this space "free program" can be based on the needs of the residents' activities to choise the different type of the space to use.

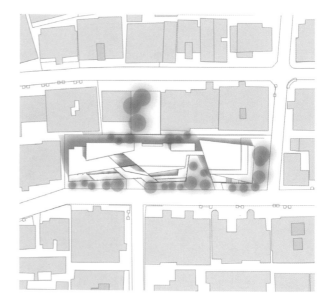

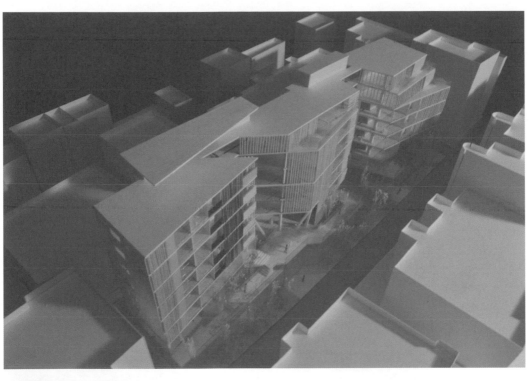

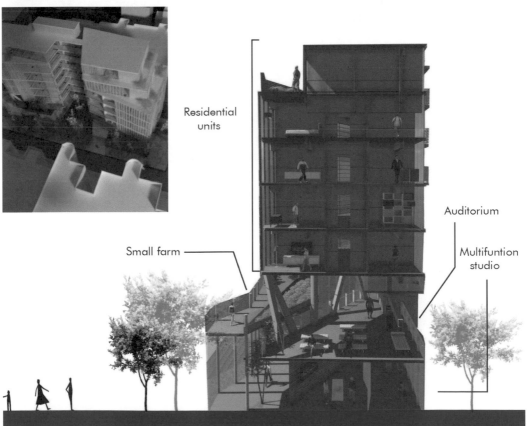

Residential units

Small farm

Auditorium

Multifuntion studio

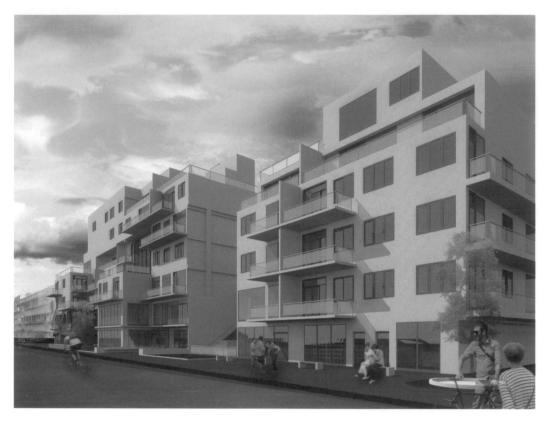

MUJI Housing

SOHO Community about Life and Working

設計者｜ 吳聲懋
學　期｜ 2015 春
概　念｜
根據基地發現的人事物來尋找集合住宅的使用對象。配合 MUJI HOUSING 的題目，深入 MUJI 核心去定義其意思。找到 MUJI 來代表年輕人或者是不特定性的工作族群，所以我選擇 SOHO 族來當我主要的居住族群。

因為 MUJI 追求著高品質和無品牌的特色，和 SOHO 族所追求的生活和工作相符合。藉由分析、研究出 SOHO 族在生活住宅空間與工作空間的關係，整理出三種居住空間和工作空間的關係，創造出公共性的平台和廊道，連結居民生活和 SOHO 族工作。

- RELATIONSHIP BETWEEN HOME AND STUDIO

// 1

// 2

// 3

- PLATFORM FOR WORKING AND RELAXING

STUDIO

- PARTITION

7F
6F
5F
4F
3F

HOUSING

2F
1F

PUBLIC AREA

- GALLARY

// 1

GALLERY

SHARED GALLERY
LEARNED GALLERY
PUBLIC GALLERY
PRODUCT GALLERY
REST GALLERY

// 2

// 3

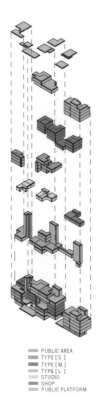

PUBLIC AREA
TYPE [S]
TYPE [M]
TYPE [L]
STUDIO
SHOP
PUBLIC PLATFORM

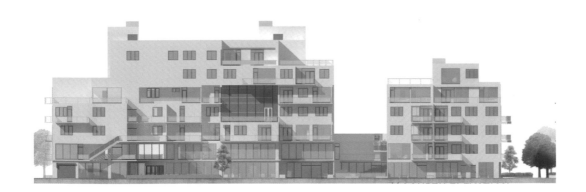

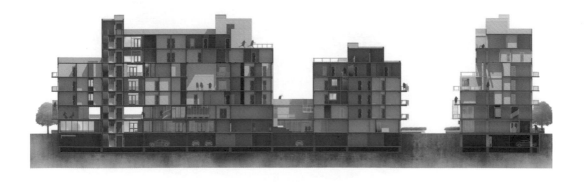

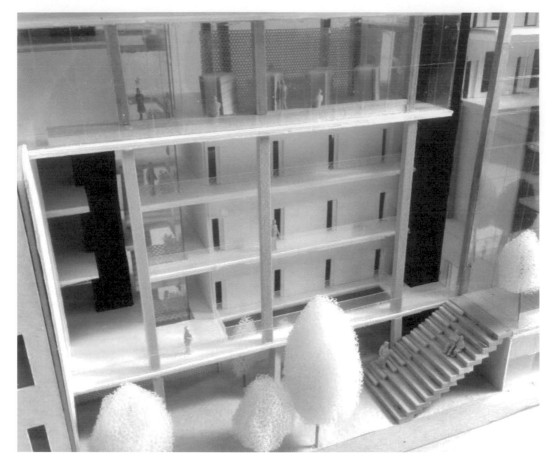

MUJI Circular Relationship

設計者｜ 林煒庭
學　期｜ 2015 春

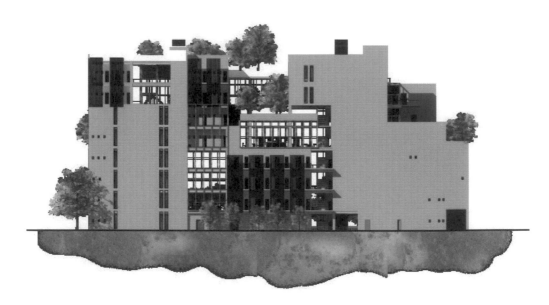

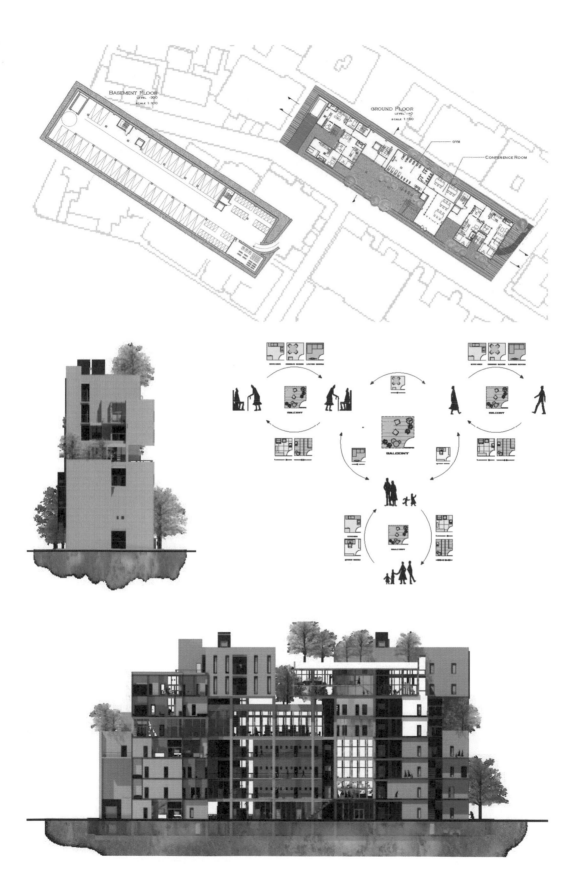

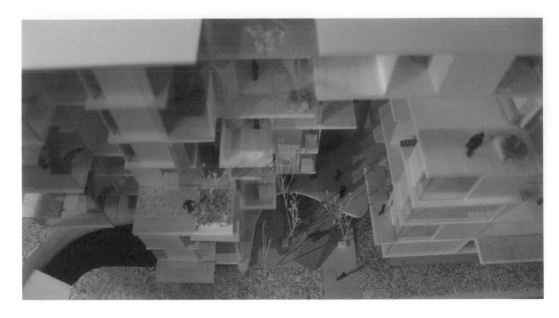

MUJI Housing
Slow Pace Life Creation

設計者｜羅廣駿
學　期｜2015 春
概　念｜
Muji 如何呈列商品？商品怎麼表達最簡單的高品質？在 30*30cm 60*60cm 模舉化下的展示櫃中，商品沒有透過華麗的外表吸引人的目光而是透過最簡單、純粹、舒服的材料與人對話。

基地位在步調緊湊的台北市，透過「慢活」的生活模式去詮釋 MUJI Housing。何為「慢活」？創造好的回家新經驗（下班－公共大庭院－電梯－半私密半公共庭院－家－私人庭院）用以改變都市過於壓迫沒有放鬆的回家方式（下班－電梯－家）一連串緊湊的步調、室內空間的壓迫。城市中的兩層樓住宅單元通常都屬於頂樓用戶的權益，透過模矩的原則（3m * 3m）去創造 S.M.L 不同的兩層單元房型，讓「庭院 Garden」，透過公共－半公共－私密的方式，讓人慢下來，再回到家。

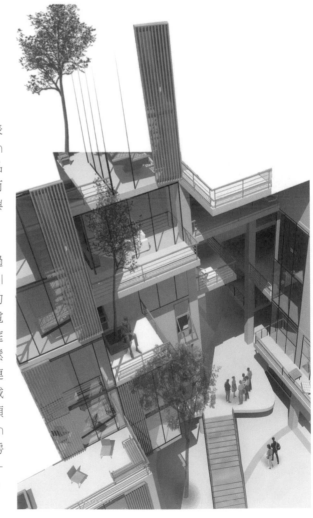

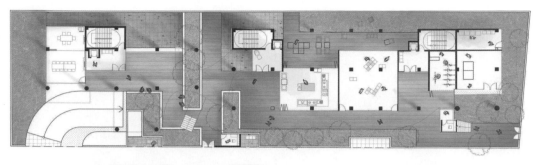

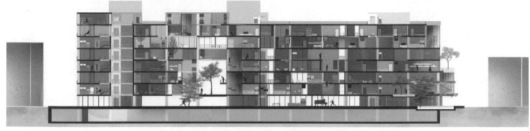

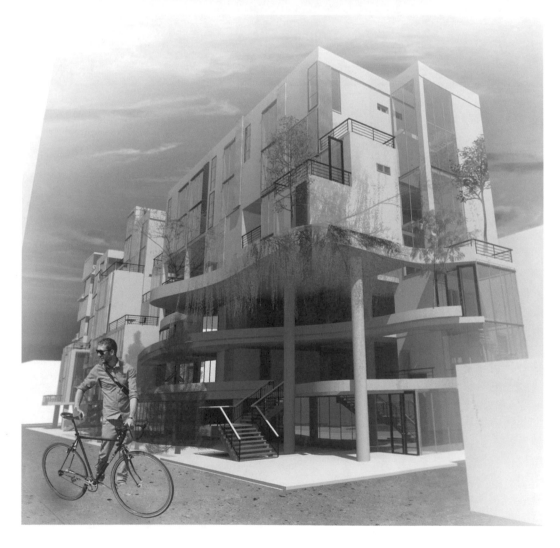

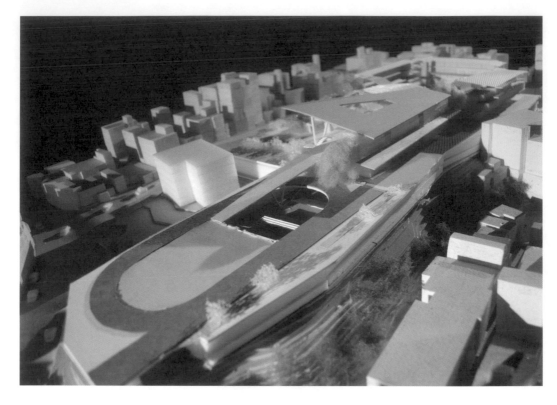

Toy-Box

Tamsui elementary school planing design

設計者｜ 徐毅佳
學　期｜ 2014 春
概　念｜
淡水國小是個歷史悠久的小學，跟著
淡水的發展一起變化。因為有校區重
劃的問題跟校舍增減的變化，所以不
同時間點的小學平面圖都不太一樣。

現今狀況是校舍跟操場是分開，由於
中間有一條公用的保甲路，所以校區
被一條可以通行汽車的道路而分開，
導致安全問題、活動的分化。

我的規劃是利用兩個層面的連結，一
個是高架的樓板把學生帶到體育活動
和科學教育的活動和同類型的校舍做
串聯，再用地下動線串聯社團和表演
活動的空間作串聯，讓社區跟校園的
連結更強，活動更交融。

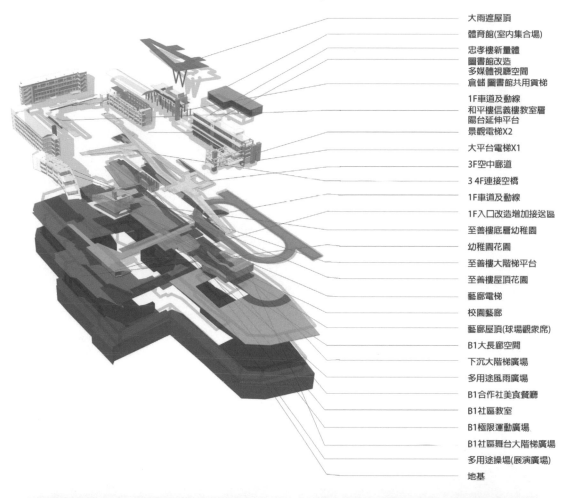

大雨遮屋頂
體育館(室內集合場)
忠孝樓新量體
圖書館改造
多媒體視廳空間
倉儲 圖書館共用貨梯
1F車道及動線
和平樓信義樓教室層
陽台延伸平台
景觀電梯X2
大平台電梯X1
3F空中廊道
3 4F連接空橋
1F車道及動線
1F入口改造增加接送區
至善樓底層幼稚園
幼稚園花園
至善樓大階梯平台
至善樓屋頂花園
藝廊電梯
校園藝廊
藝廊屋頂(球場觀眾席)
B1大長廊空間
下沉大階梯廣場
多用途風雨廣場
B1合作社美食餐廳
B1社區教室
B1極限運動廣場
B1社區舞台大階梯廣場
多用途操場(展演廣場)
地基

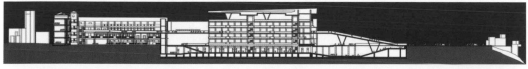

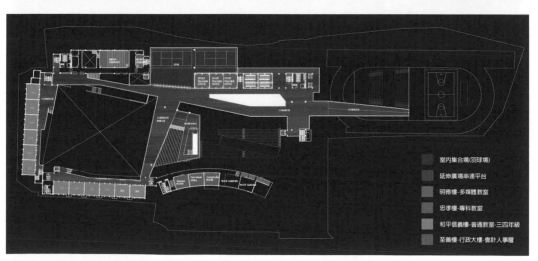

室內集合場(羽球場)
延伸廣場串連平台
明德樓-多媒體教室
忠孝樓-專科教室
和平信義樓-普通教室-三四年級
至善樓-行政大樓-會計人事層

30 Seconds to Play
Tamsui elementary school planing design

設計者 | 林樫煌
學　期 | 2014 春

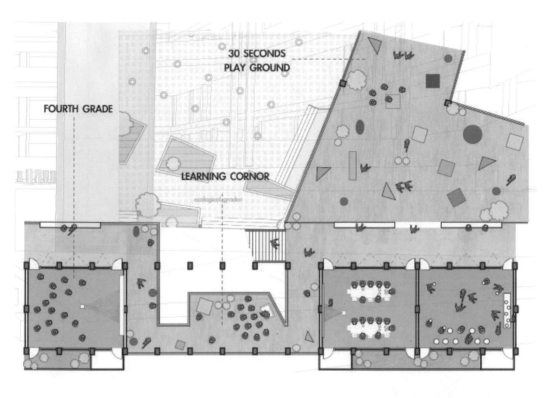

FOURTH GRADE

30 SECONDS
PLAY GROUND

LEARNING CORNOR

ecological garden

learning conor

learning conor

learning conor

high availability sidewalk

100 M

basketball field

reading area

basketball field

indoor sport field

theatre

PLAN

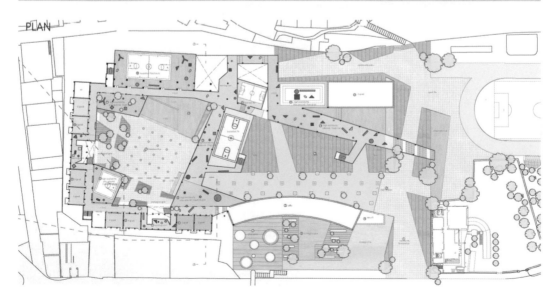

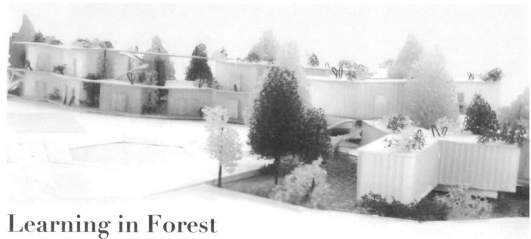

Learning in Forest

Tamsui elementary school planing design

設計者 ｜ 鄭心懿
學　期 ｜ 2014 春
概　念 ｜
透過不同程度的綠化，讓水、樹、建
築相互融合，串連舊有校舍與教室和
做為收尾的圖書館。提供提供充滿自
然生機、自由度更高一些的校園環
境，有機會讓小孩自己發掘新的遊戲
方法，讓孩子在都市中彷彿置身於森
林完成義務教育的第一階段。

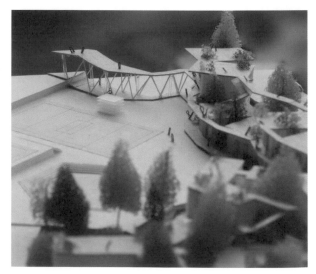

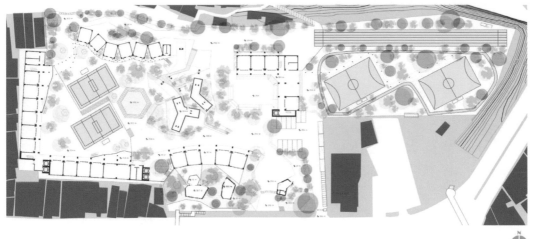

FIRST FLOOR PLAN

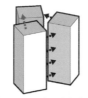

Programmatic area subdivided into smaller scale units

Three towers arranged around a shared centre

Views and visual connections to the surroundings

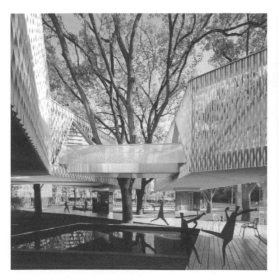

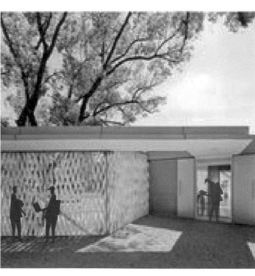

年輪

Tamsui elementary school planing design

設計者｜蕭冠逸
學　期｜2014 春
概　念｜

淡水國小是百年老校，是許多淡水人
的回憶。我們都知道淡水起源於重建
街，不管是都市空間的發展，或到歷
史的脈絡，甚至學習的真諦，都是像
年輪一般，層層的累積向外堆的。而
改建不是重新建設，我想利用年輪做
為意像去連起記憶，並對過去及未來
的教學方式提出一種反思。教學還要
在一個空間裡嗎？ 一間教室只能做一
用途嗎？

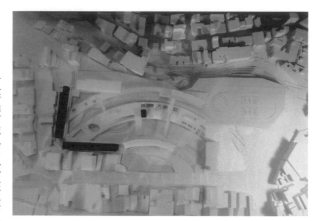

校園年輪分三類：
1. 是歷史原建築至善樓
2. 是新形態的教學方式
3. 是重新定義教室與教室的關聯

延續淡水國小歷史建築：至善樓的弧
形，以年輪方式擠壓出一層地景 一
層教室，並以此方式達到新的校園增
建巧思。而下一步再將專科教室於頂
樓移至二樓，並在二樓作年輪間的連
結，達到由剖面來看為彈性的樓層。

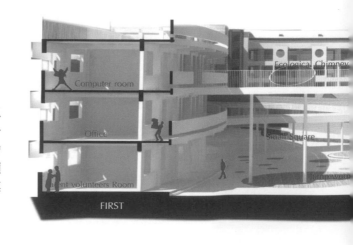

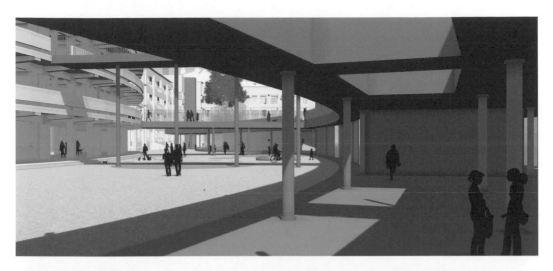

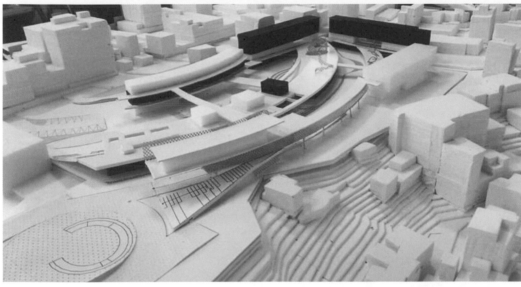

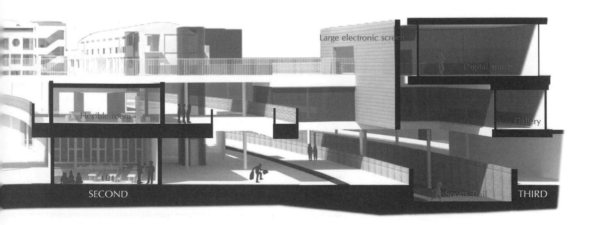

Large electronic screen

Digital space

Flexible room

Gallery

SECOND

Sports Trail

THIRD

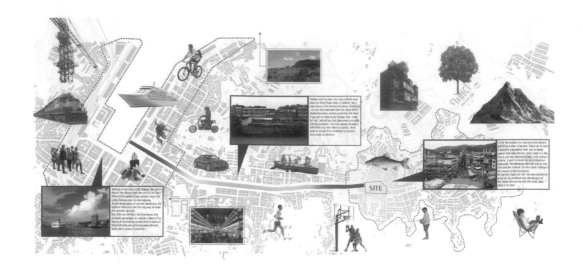

雨天的圖底圖

基隆田寮河水岸規畫

設計者｜王柏閔
學　期｜2015 春
概　念｜

基隆，一個充滿豐沛歷史的海港城市，乘載了多少人們的回憶。剛來到這個地方時，我深深地被氣候所調和在立面上的顏色所誘惑，也好奇地想要了解在這一個氣候變化如此迥異的地方，都市的紋理是不是會跟我日常生活的體驗有所不同。

首先，在實地走訪了大街小巷之後發現，在這裡生活的人們似乎為了因應這樣一個複雜多變的氣候，而有許多隱藏在圖底圖下的半開放動線。

最明顯的可以說是騎樓了。但是，在這種半開放的空間，似乎還可以在基隆的大街小巷裡找到這樣的事件，譬如說中山橋下的公車站，市集上的懸浮公民會堂，或是在巷弄裡的隧道通道。這些引發了我對這麼一個現象的興趣。

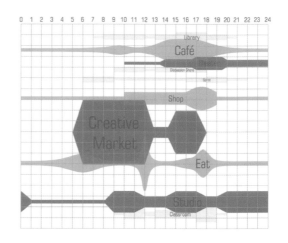

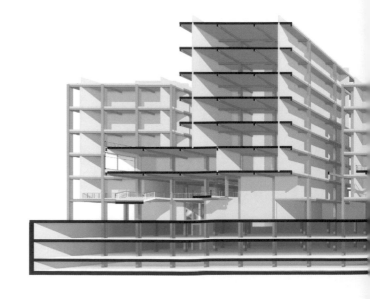

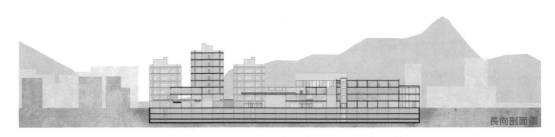

長向剖面圖

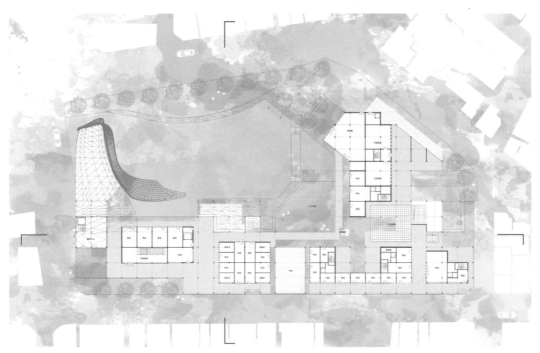

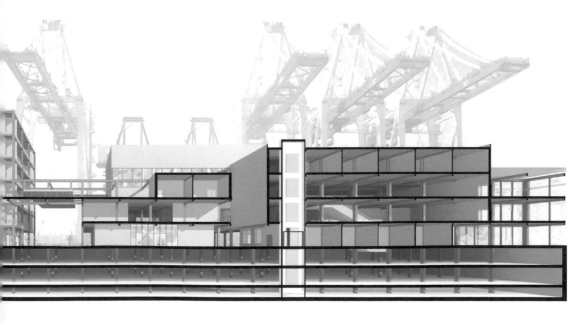

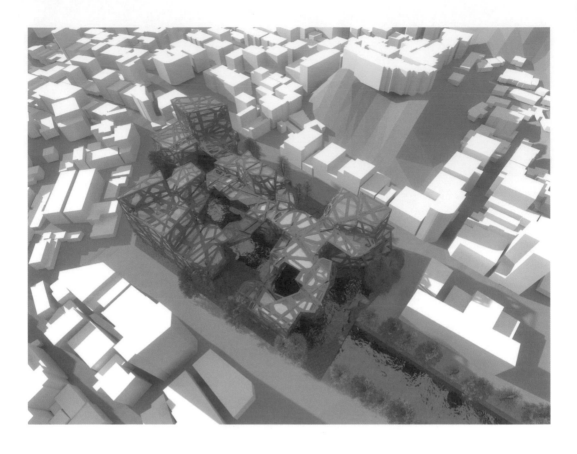

基隆田寮河水岸規畫

設計者｜王瑋傑
學　期｜2015 春

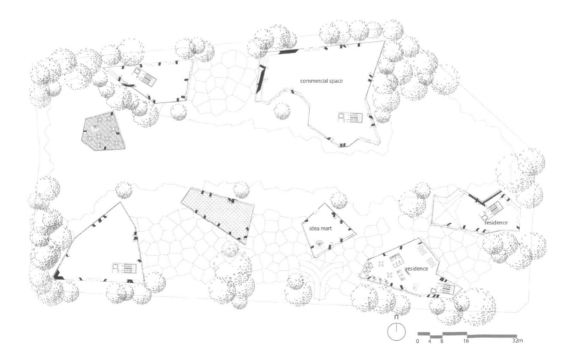

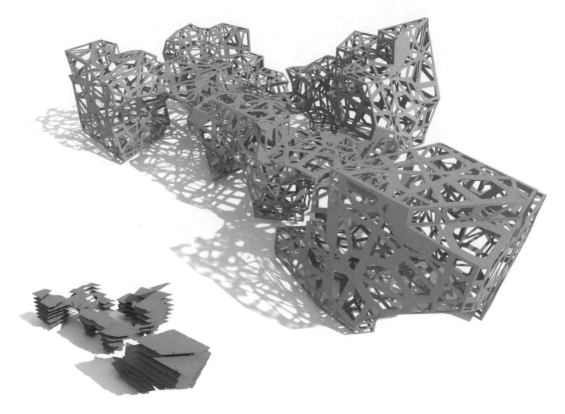

VIEWSIGHT ANALYSIS

7F	8F	9F	10F	11F

11F=33M
10F=30M
9F=27M
8F=24M
7F=21M

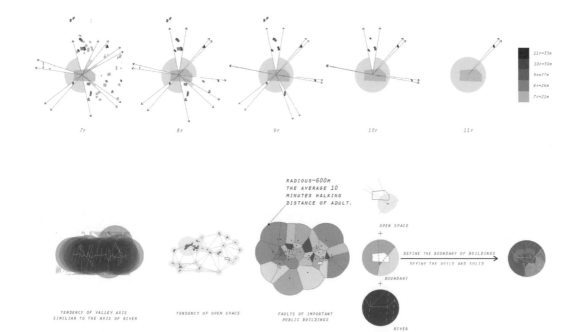

RADIOUS=600M
THE AVERAGE 10
MINUTES WALKING
DISTANCE OF ADULT.

OPEN SPACE
+

DEFINE THE BOUNDARY OF BUILDINGS
DEFINE THE VOID AND SOLID

BOUNDARY
+

RIVER

TENDENCY OF VALLEY AXIS
SIMILIAR TO THE AXIS OF RIVER

TENDENCY OF OPEN SPACE

FAULTS OF IMPORTANT
PUBLIC BUILDINGS

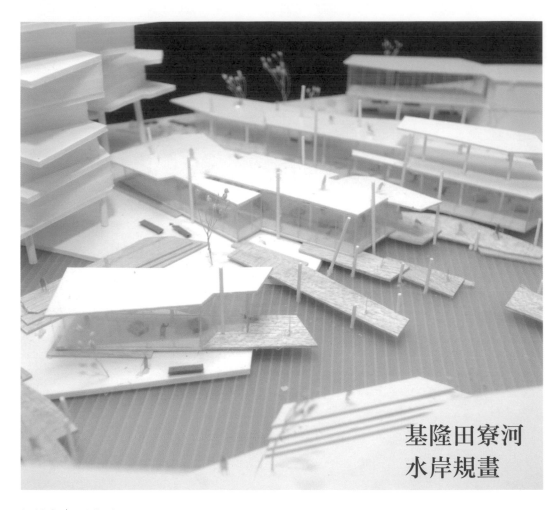

基隆田寮河
水岸規畫

設計者｜羅慕昕
學　期｜2015 春

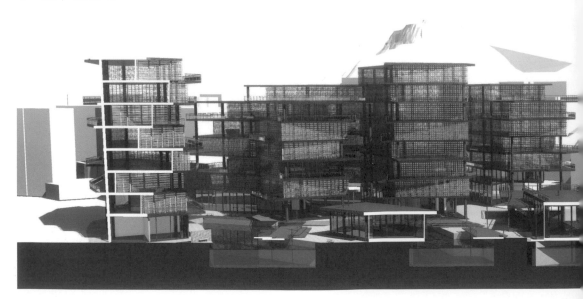

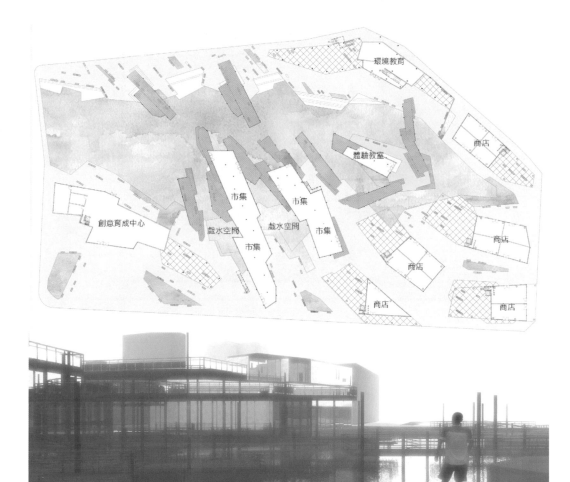

環境教育

體驗教室

市集　市集

創意育成中心　戲水空間　戲水空間　市集

市集　市集

商店

商店

商店

商店

商店

商店

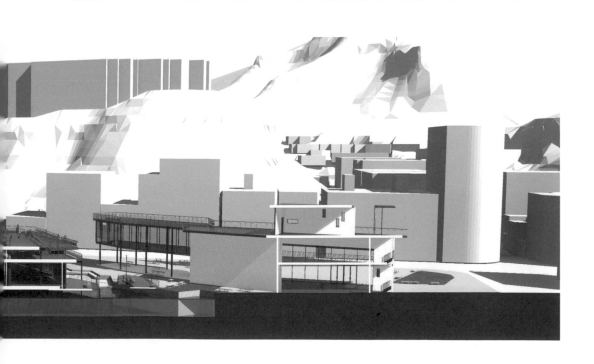

TKU
Dept. of Architecture

4th

Design Program

四年級設計課程由九個工作室構成，工作室以「分類」的方式，達到「分工」的效果。藉由個別工作室的重點，建構建築專業所需的「基本且連續的光譜」。藉由工作室的差異性，學生可以選擇各自的學習偏好或專業取向。個別工作室的內容，具備兩項基本元素：實驗性 (Experimentalism) 及專業性 (Professionalism)，執行此兩基本元素時，應該不時的以「現實」(Reality) 為檢驗的座標。

因此，基於以上目標，四年級設計訓練有三大重點：

1. 對生活中逐一浮現的居住問題，採取實驗性的態度
 Being Experimental to the Emerging Living Related Issues
2. 在探索與設計過程中，保持高度的邏輯性和獨立性
 Being Logical and Independent in the Process of Research and Design
3. 嫻熟探索與設計過程中所需的工具
 Being Masterful to Necessary Tools for Needed Disciplines

教學群：

陳珍誠 / 畢光建 / 宋立文 / 游瑛樟 / 黃瑞茂 / 劉欣蓉 / 平原英樹 / 張懷文 / 邱柏文 / 張立群 / 張從仁 / 陳明揮 / Ulf Meyer / Stephen Hugh Roe

Kusama Yayoi

Dali

Van Gogh

Monet

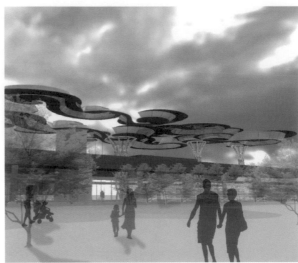

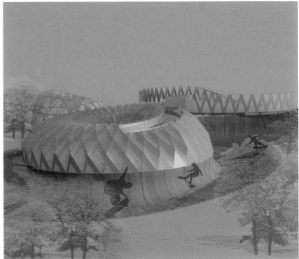

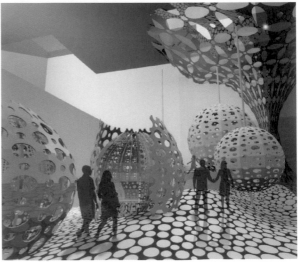

Paranoia Arts
Taipei Fine Arts Museum

設計者 | 王雅娟
學　期 | 2013 秋

Exploded view

Left

Front

Right

Back

Exploded View

Front

Right

Top

Top

Front

Right

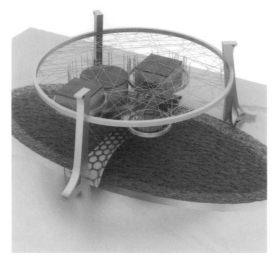
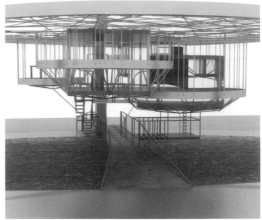

On The Urban Edge

City Filter

設計者｜ 王冠霖

學　期｜ 2014 春

概　念｜

以人們居住的空間為現實，遠離生活
空間的紅樹林為夢境的比喻並利用愛
麗絲的夢境的構成創造出夢境與現實
之間新的介面，讓人能用不同方式進
入紅樹林，並藉由紅樹林的自然空間
與人造空間相互結合而強化人對於環
境的感知。

Flow : Calligraphy

設計者｜洪瑞晟
學　期｜2015 春
概　念｜

中國書法是一種以文字為基礎，並在三維空間中表現的的動態藝術。但受限於傳統書寫工具，這種三維動態的描述只能在二維空間呈現。而中國書法可以以三種層次拆解，文章可以拆解為文字，文字可以拆解為部首，部首可以拆解為筆劃。我嘗試將文字視為可拆解的構件來組構建築。

此案以類似的層次分為三個設計階段，第一階段為筆劃的模擬，以粒子的方式記錄書法的軌跡與力道，呈現書法筆劃的三維形態於空間中。第二階段為部首的重現，以第一階段的筆畫為基礎，組成中文部首並加入個人情感，將部首重現為一個三度空間中的構件。最後一階段為描述，以第二階段的構件描述一個幻想出來的生物，如同古代中國人以書法描述「龍」，再將龍轉化為抽象的描述，去描述建築，如同書法的描述以人對數個文字的抽象情感組構成文章。

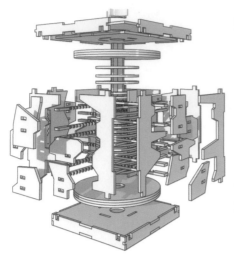

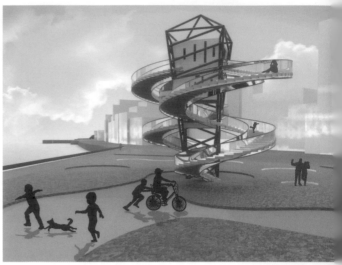

Nature Dynamics

設計者｜徐皓哲
學　期｜2014 秋
概　念｜
縮時攝影：將畫面拍攝頻率設定在遠
低於一般觀看連續畫面所需頻率的攝
影技術。當在正常速度下播放時，便
會感覺到時間經過得較快速，而產生
一種流逝感。

高速攝影：相較於一般攝影機每秒拍
攝 24 幀，高速攝影機視機種的不同，
每秒至少可拍攝 1000 幀，最多可達
每秒 20 億幀。拍攝後再以一般速度
播放出來，拍攝出的照片會有如停時
般靜止的效果。

動態攝影：將快門速度控制在 1/160
秒左右，甚至需要 1/250 秒或更快，
對於動態畫面能成功地捕捉，將主體
的動態瞬間凝結於畫面中，並 讓背景
產生流動感。

魚眼攝影：利用視角接近 180°的鏡
頭拍攝，其鏡面似魚眼向外凸出，所
視的景物，像魚由水中看水面的效
果。一般用來拍攝廣闊的風景或於室
內拍攝。

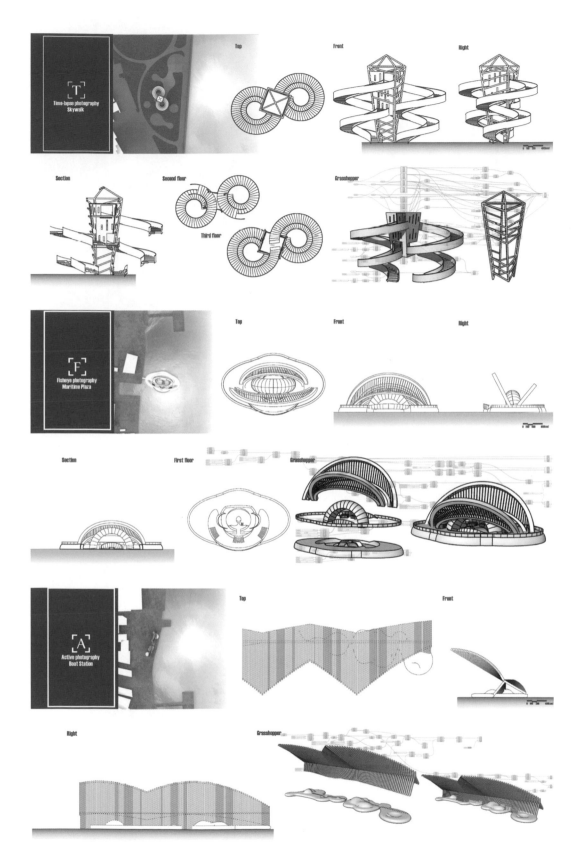

Urban Hill

Vertical Green in Mega Blocks

設計者｜ 王瑋傑
學　期｜ 2015 秋
概　念｜
都市與自然的消長關係在台灣
經濟起飛後嚴重失衡，而糧食
自給率更是日益下降，綠地的
減少造成了景觀以及糧食供給
的危機。藉由電腦計算糧食需
求量和分析出最佳景觀之配置
和容積，以巨大街廓為單位，
打造以自給自足為目標並且兼
具垂直景觀功能之綠色場所，
反轉對於都市綠地的感官體驗。

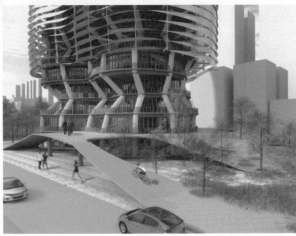

Urban Re_Public
Intermediate Space in Taipei

設計者｜ 藍士棠
學　期｜ 2015 秋
概　念｜
Growing of citzenship, peole start put emphasis on the issue of openning and public space in the "cavity", space waiting for urban renewal in city. Due to the zoning adjustment and expceted commercial performance, those spaces were turned into captital goods. People lost right to access the openning and public space.

I through parametric tool, to find out the best mass relationship in the region.

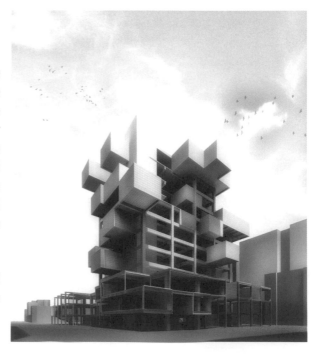

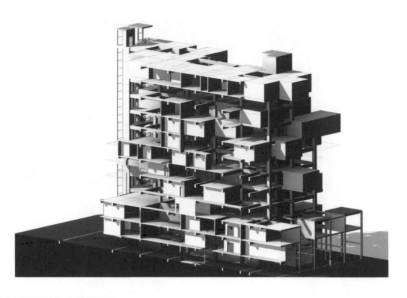

ISSUE FROM URBAN CONTEXT

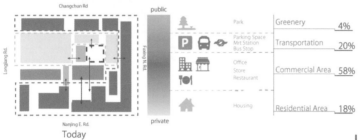

Changchun Rd

Longjiang Rd.

Fuxing N. Rd.

Nanjing E. Rd.

Today

public

private

		Park	Greenery	4%
P	🚌	Parking Space Mrt Station Bus Stop	Transportation	20%
🏢	🏪	Office Store Restaurant	Commercial Area	58%
🏠		Housing	Residential Area	18%

Zoning Readjustment

Decay Of Community

Lack Of Public Space

Aging Of Population

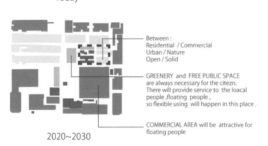

2020~2030

Between :
Residential / Commercial
Urban / Nature
Open / Solid

GREENERY and FREE PUBLIC SPACE
are always necessary for the citezn.
There will provide service to the loacal
people ,floating people ,
so flexible using will happen in this place .

COMMERCIAL AREA will be attractive for
floating people

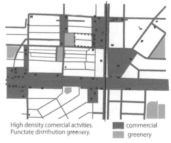

High density comercial actvities.
Punctate distribution greenery.

■ commercial
■ greenery

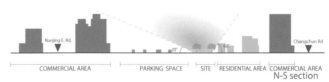

Nanjing E. Rd.

Changchun Rd

COMMERCIAL AREA · PARKING SPACE · SITE · RESIDENTIAL AREA · COMMERCIAL AREA

N-S section

E

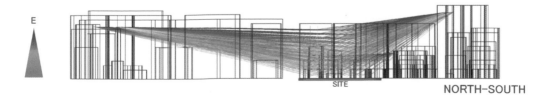

SITE

NORTH-SOUTH

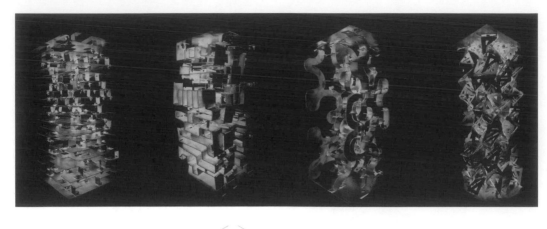

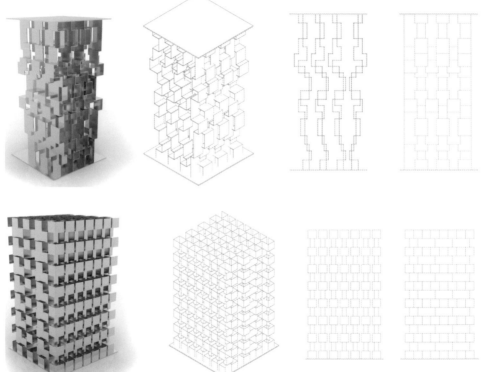

Metal Folding
Digital fabrication / Parametric design / Materiality

設計者 | 林晉瑩
學　期 | 2015 秋
概　念 |

這系列的模型試著去探討金屬的不同結構行為，因應加工機器的限制，以板材為主，並以彎折的方式研究。系列一利用面的切割及彎折去產生結構性；系列二以線性彎折為主，並利用模矩的分割及交卡產生結構性；系列三則嘗試用固定模具做較為柔軟的彎折；系列四利用三角面的扭轉及交疊產生結構力。

Metal folding
Foot bridge

30m

2.8m

2.5m

3.2m

21m

3m

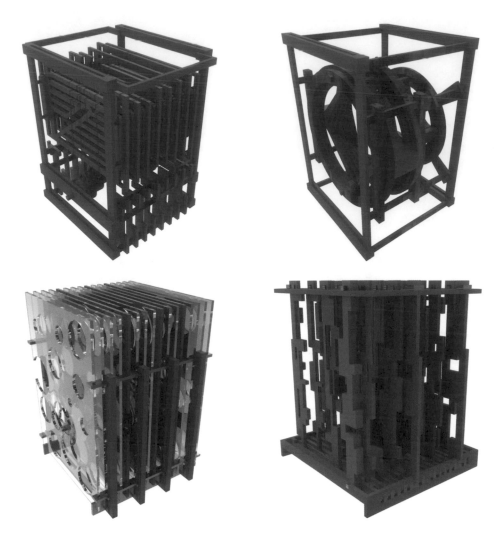

錯綜光影

Abstract Machine : Intricate Shadow-Illusion

設計者｜ 許爾家
學　期｜ 2015 秋
概　念｜
探討「透明」的性質，透過數層 2D 推
疊去呈現人眼對於 3D 的影像，利用歐
普藝術重新詮釋我們對於物體的認知。

利用光影的交錯開始活化整個空間，連
接著河以及山脈，完全將景色給帶入，
配合著錯落的光線，感受著自然所散發
的氛圍。

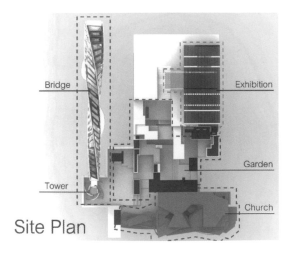

Bridge

Exhibition

Garden

Tower

Church

Site Plan

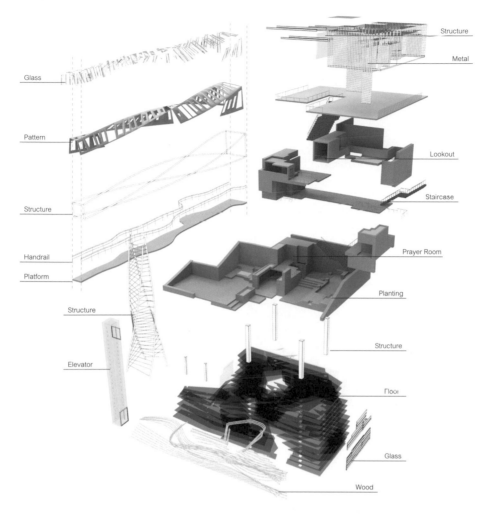

Glass

Pattern

Structure

Handrail

Platform

Structure

Elevator

Structure

Metal

Lookout

Staircase

Prayer Room

Planting

Structure

Floor

Glass

Wood

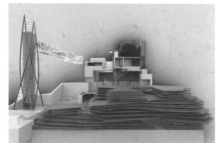

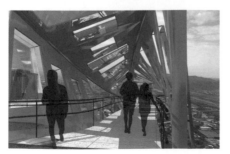

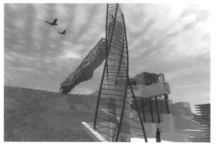

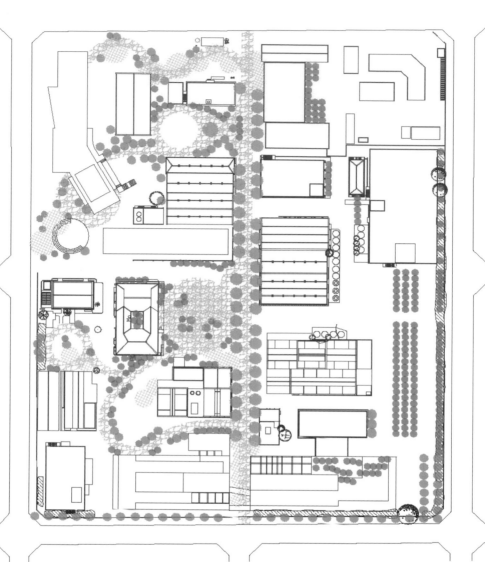

歷史空間資產活化與再利用

Recycled Paper Promotion Center

設計者｜ 謝念庭、王佳瑋
學　期｜ 2013 秋
概　念｜
藉由再生紙這個議題置入在廢棄工廠
中，使工廠成為一個再生紙推廣中心，
並以此串聯整個基地，重新活化台中文
創園區，也成為一種教育及社區參與的
機會。

Third Floor Plan

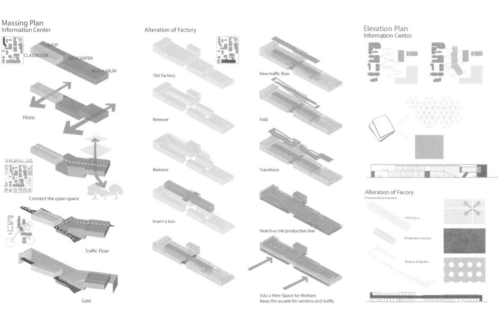

Massing Plan
Information Center

SHOP
CLASSROOM
SHOP CENTER
AQUARIUM

Pilotis

Connect the open space

Traffic Flow

Gate

Alteration of Factory

Old Factory

Remove

Remove

Insert a box

New traffic flow

Fold

Transform

Redefine the production line

Add a New Space for Workers
Keep the arcade for vendors and traffic

Elevation Plan
Information Center

Alteration of Facory

Elevation Inform Function

Shifting Line

Production Line box

Window & Pipeline

Issue
Never Refuse to Reuse

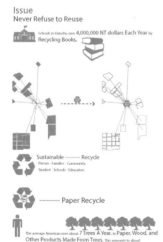

Schools in Hsinchu save 4,000,000 NT dollars Each Year by Recycling Books.

Sustainable ——— Recycle
Person · Families · Community
Student · Schools · Education

——— Paper Recycle

The average American uses about 7 Trees A Year, in Paper, Wood, and Other Products Made From Trees. This amounts to about 2,000,000,000 Trees Per Year.

The amount of Wood and Paper thrown away each year is enough to Heat 50,000,000 Homes For 20 Years.

Each Ton of Recycled Paper Saves 17 Trees.

Good Affect of Paper Recycling

Each Ton of Wastepaper can produces 850 kg Recycled Paper, saves 100 Ton of Water.

This amount of paper also saves 300 kg of Chemicals. And it can also saves

600 kw/hr of Electric. It is enough for 60 Homes Each Day.

Process of Recycled Paper

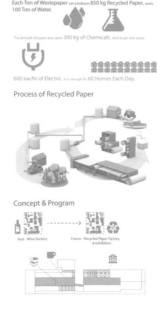

Concept & Program

Past · Wine Factory
Future · Recycled Paper Factory & Exhibition

Detail

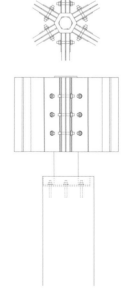

Sea Life Boat

設計者｜蔡俊昌、鄭心懿
學　期｜2014 秋
概　念｜

2080 年台灣會沉入海底，剩下中央山脈地區
在海平面上，我們將失去 70% 的土地，遠比
世界平均的 40% 更多，在這樣的環境中。人
類將如何生存？關於微建築單元的想像，它
或許像少年 Pi 一樣，是一個獨立運作的船。
它的主要功能是住宅。企圖在人類、科技與
自然環境中取得平衡，同時自給自足。

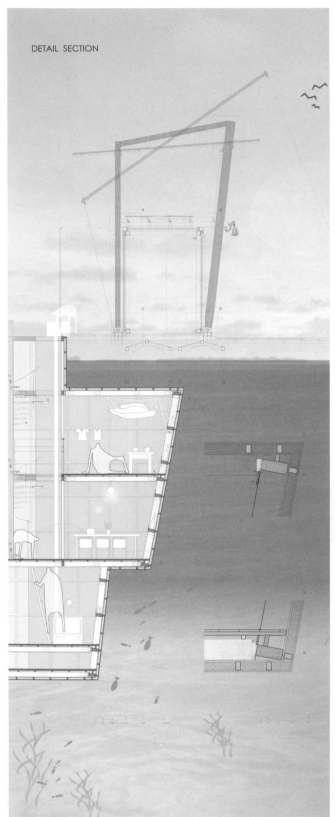

DETAIL SECTION

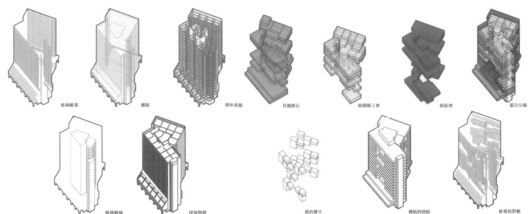

玻璃帷幕　　　樓板　　　撐桿系統　　　其他辦公　　　紡織類工會　　　紡拓會　　　組合分佈

服務動線　　　建築整體　　　　　　　　　　　新的挑空　　　樓板的挖除　　　帷幕的對應

Emonational Curve

Double Facade System

設計者｜ 吳立緯
學　期｜ 2014 秋
概　念｜
現今的建築立面（界面）也為了對應
人的基本生活需求，已發展各種皮層
系統，除了解決基本的物理環境問
題，造型與技術更是日新月異的變化
著。無論是流動的，曲線的造型，但
始終是靜態的，冰冷無生命的皮層（界
面），似乎與人的關係還是脫離的。

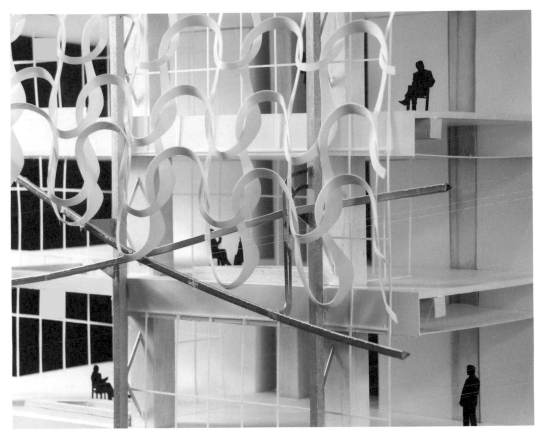

中性狀態 伸展狀態 變形狀態

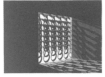

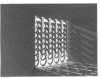

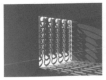

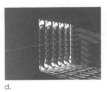

a. b. c. d. e.

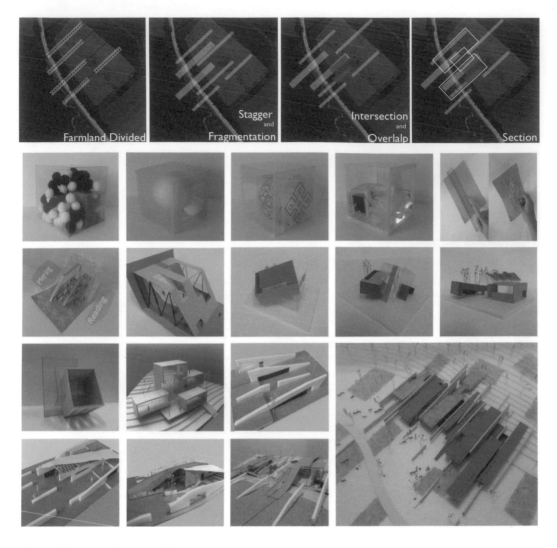

Farmland Divided

Stagger
and
Fragmentation

Intersection
and
Overlalp

Section

Agrigrazing Spot

設計者 | 蕭丞希
學　期 | 2013 秋
概　念 |

Using "Interweaving" to combine farming, grazing, and also the cultural activity. Transforming into the different program.

Redefined the structure of architecture. By interweaving the wall(vertical) and plane(horizontal) to create the system.

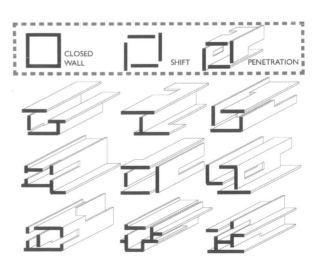

CLOSED WALL

SHIFT

PENETRATION

using **Local resource** to build it

wood
stone
fabric

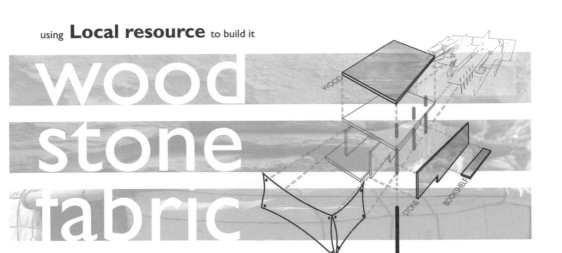

WOOD

STONE

BOOKSHELF

FABRIC

STICK

easy to find, easy to build it.

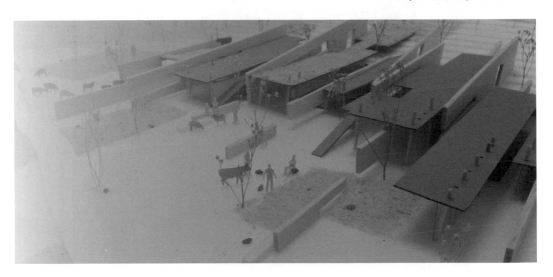

Produce height

Interweave

Different experience

Broaden horizon

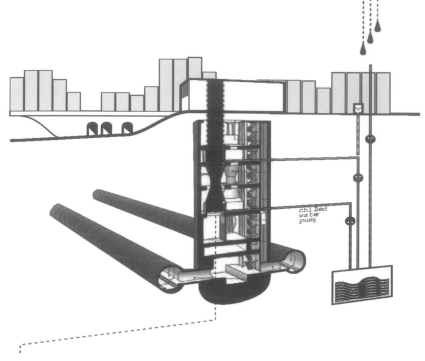

+Piston Effect

MRT trains generate heat when operating in tunnels. It's necessary to keep the temperature below 43 degree Celsius and provide the necessary environment.

在隧道中運行時,地鐵列車產生的熱量。因此有必要保持低於 43 攝氏度的溫度,並提供必要的環境。

Cafe' of the City
The Breathable City

設計者│江能煜、甘宣浩
學　期│2015 秋
概　念│
台北在都市化的影響下,發展出「地下街」的都市型態,解決了都市發展的問題,但地下街本身卻有著環境上的隱憂。透過地下街出入口與基地微氣候的條件,將這些垂直性的能源透過與構造物的結合計再利用,創造一個新的都市體驗空間。

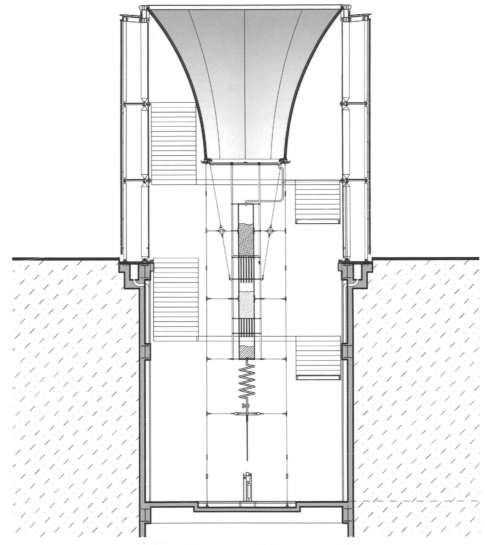

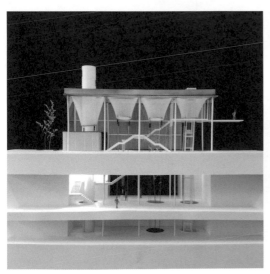

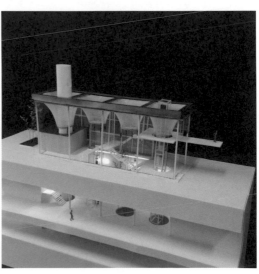

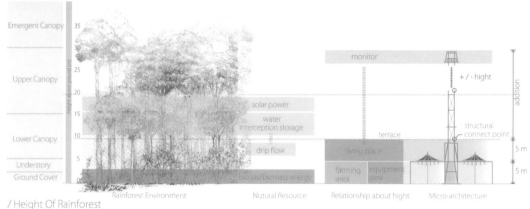

Emergent Canopy	35	
	30	monitor
Upper Canopy	25	+/- hight
	20	solar power
	15	water interception storage
Lower Canopy	10	drip flow
Understory	5	biogas/biomass energy
Ground Cover	0	

Rainforest Environment Nutural Resource Relationship about hight Micro-architecture

living place
farming area equipment area
terrace
structural connect point
5 m
5 m
addition

/ Height Of Rainforest

森林保衛者
Forest Keeper

設計者｜ 吳聲懋、潘東俠
學　期｜ 2015 秋
概　念｜
在全球氣候變遷之下，造成雨林快速
且大面積消失的原因是「火災」，我
們藉由再植林、森林火災的預防，利
用我們的建築在森林之中建立防火區
劃，並監控森林，最後是藉由碳交易
的造林與植林機制，讓當地居民有額
外的收入，提高居民意願來加入我們
「森林保衛者計畫」。藉由輕量化構
造與節點設計來落實設計能讓兩人組
構完成，真正成為雨林的守衛者。

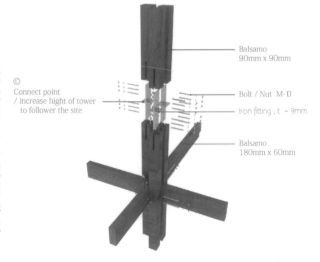

©
Connect point
/ increase hight of tower
to follower the site

Balsamo
90mm x 90mm

Bolt / Nut M-D

Iron fitting , t = 9mm

Balsamo
180mm x 60mm

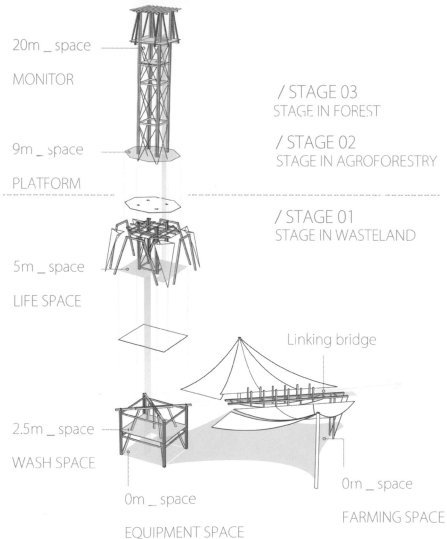

20m _ space

MONITOR

9m _ space

PLATFORM

5m _ space

LIFE SPACE

2.5m _ space

WASH SPACE

0m _ space

EQUIPMENT SPACE

0m _ space

FARMING SPACE

Linking bridge

/ STAGE 03
STAGE IN FOREST

/ STAGE 02
STAGE IN AGROFORESTRY

/ STAGE 01
STAGE IN WASTELAND

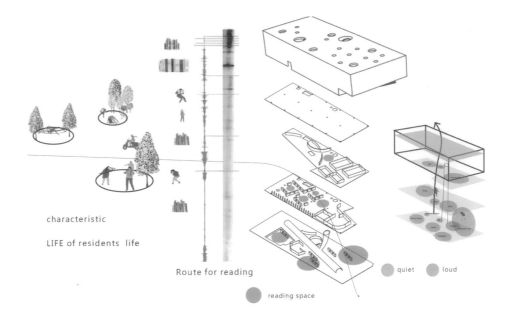

characteristic

LIFE of residents life

Route for reading

quiet loud

reading space

聽覺圖書館
Hearing Refinding Library

設計者｜ 楊惠宜
學　期｜ 2015 秋
概　念｜
旗津是高雄的邊陲觀光島嶼，雖然教
育資源不足，但擁有了充足的自然的
感官元素。我們將圖書館視為旗津感
知環境的媒介，讓來到這裡的人可以
感受到風的吹拂，也就是這裡最重要
的自然元素。藉由實驗去研究管子的
材質與大小所造成的風聲大小變化、
與室內室外的關係，用疊圖的方式去
形成皮層的組合。

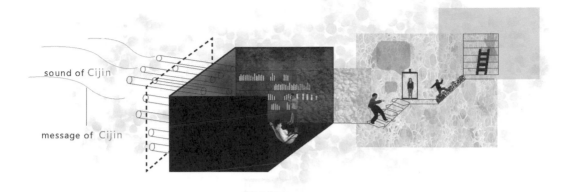

sound of Cijin

message of Cijin

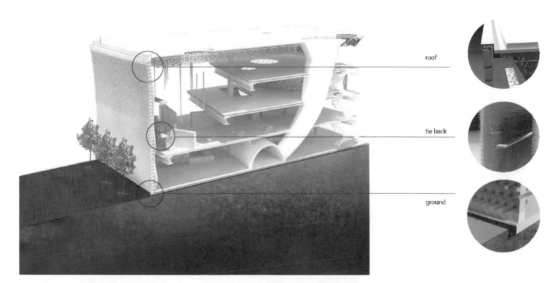

roof

tie back

ground

觸覺圖書館
Refinding Touch Library

設計者｜韓馥安
學　期｜2015 秋
概　念｜
透過對於觸覺的重新詮釋及重
新定義，將旗津的自然元素藉
由建築介面傳遞給活動於室內
外的人群，試圖藉由介面凸顯
旗津最引以為傲的自然風景，
使人能夠更加清楚的感受到關
於旗津的自然生態，並且達到
教育和保存之目的。

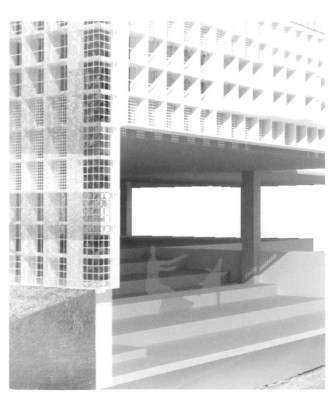

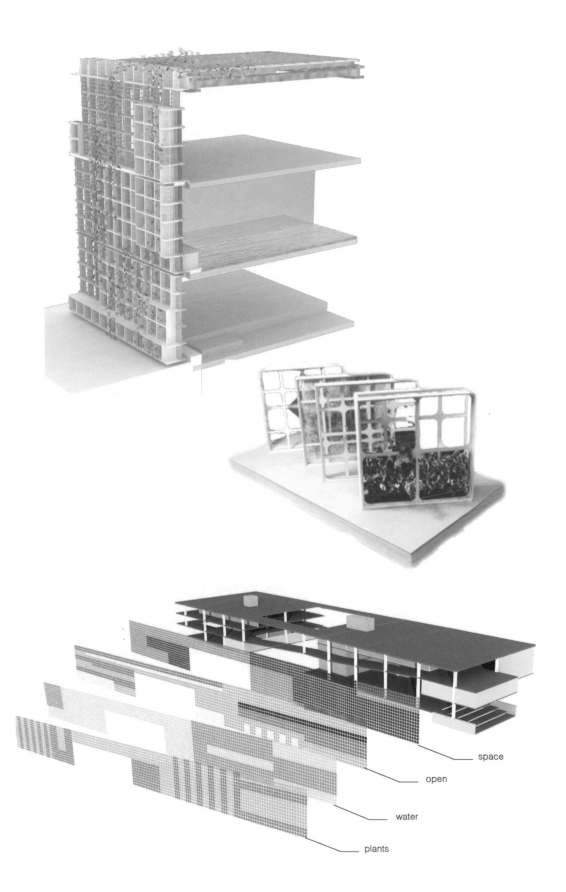

space

open

water

plants

Events Housing
The Next Generation Housing of Taipei

設計者｜ 徐毅佳
學　期｜ 2014 秋
概　念｜

台北是不斷成長的城市，如「緊縮城市」般，在未來土地使用會更加高度使用，開放空間公共設施會漸漸不夠，住宅或商辦不斷增加容積率，導致街道的活動和人與人的實際交流活動減少，所以希望在設計中創造出許多開放單元。

基地為基隆路待都更的國有地，現況有許多老人家生活，我認為應以住宅為主，而在匯入機能則把基隆路和英國「微城市代表」的巴比倫城比較，其所含的 program 面積跟人口換算比例約等於基地半徑 200 公尺內面積的支應性，按比例法規設計十層樓建築，從四樓當作分界點，往上是住宅往下是各種公共設施。

再因巷弄間和開放區有許多有趣的活動產生，故結合此特性，在設計中刻意空很多零碎小空間再利用蚱蜢軟體來算出最適宜的動線造成串聯，讓住宅單元和開放空間及帶入的街道文化能更緊密結合。

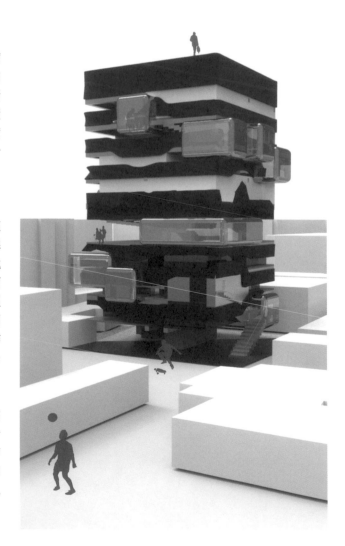

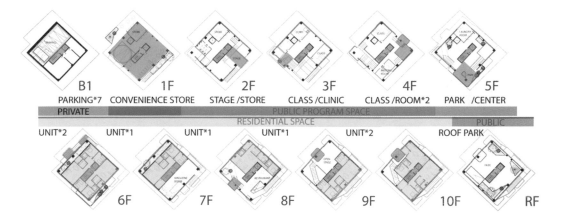

B1	1F	2F	3F	4F	5F
PARKING*7	CONVENIENCE STORE	STAGE /STORE	CLASS /CLINIC	CLASS /ROOM*2	PARK /CENTER

PRIVATE — PUBLIC PROGRAM SPACE

RESIDENTIAL SPACE — PUBLIC

UNIT*2	UNIT*1	UNIT*1	UNIT*1	UNIT*2	ROOF PARK
6F	7F	8F	9F	10F	RF

88.140392M	109.414837M	111.329865M	111.165261M	102.801379M

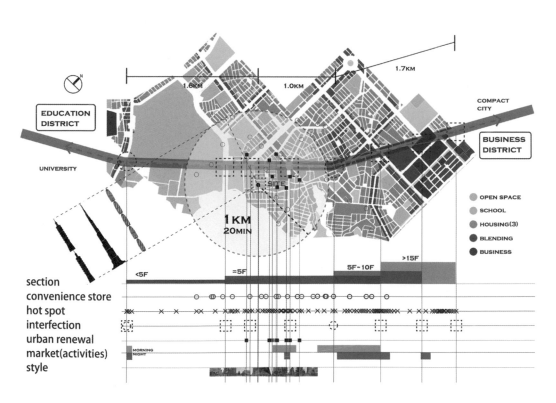

section
convenience store
hot spot
interfection
urban renewal
market(activities)
style

EDUCATION DISTRICT

COMPACT CITY

BUSINESS DISTRICT

UNIVERSITY

1.6KM 1.0KM 1.7KM

1 KM
20MIN

OPEN SPACE
SCHOOL
HOUSING(3)
BLENDING
BUSINESS

<5F =5F 5F~10F >15F

MORNING
NIGHT

Wetland

Di-Hua Amphinity center

設計者 ｜ 郭孟芙
學　期 ｜ 2014 春

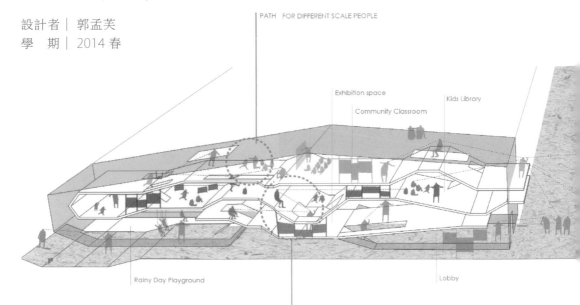

PATH　FOR DIFFERENT SCALE PEOPLE

Exhibition space

Kids Library

Community Classroom

Rainy Day Playground

Lobby

CAN VIEW THROUGH ANOTHER SPACE

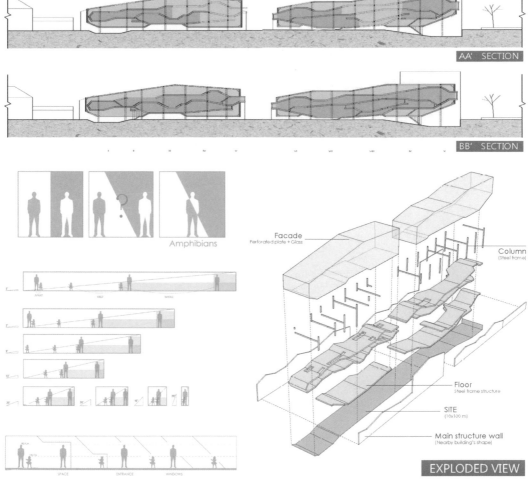

AA' SECTION

BB' SECTION

Amphibians

Facade
Perforated plate + Glass

Column
(Steel frame)

Floor
Steel frame structure

SITE
(10x100 m)

Main structure wall
(Nearby building's shape)

EXPLODED VIEW

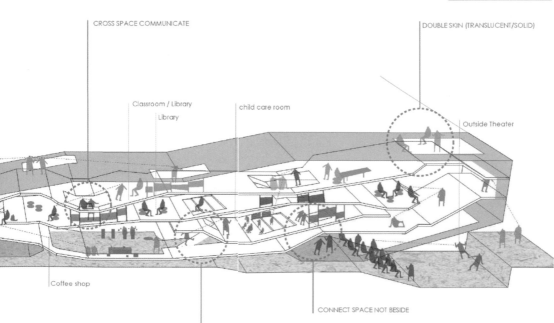

CROSS SPACE COMMUNICATE

DOUBLE SKIN (TRANSLUCENT/SOLID)

Classroom / Library
Library

child care room

Outside Theater

Coffee shop

CONNECT SPACE NOT BESIDE

OBSCURE BOUNDARY

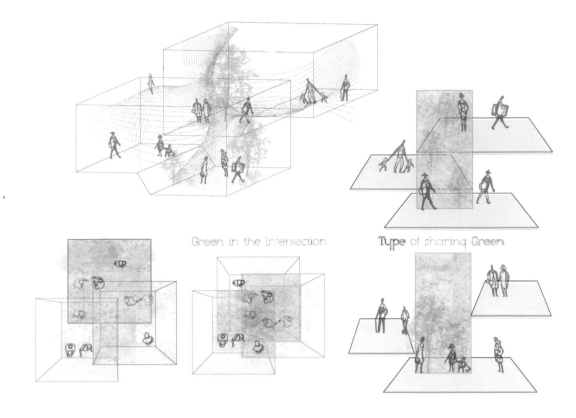

Green in the Intersection · Type of sharing Green

Reintegrate
Green & Program

Between
Green & Program

設計者｜吳曼菱
學　期｜2014 春
概　念｜
基地位於松山區八德路，外側有高
至十八層的高樓，巷弄內更多的則
是一到三層樓的矮房。針對一到三
層樓的立面，可以發現，靠近街道
的立面被過多的資訊覆蓋—高於建
築物的招牌立面，在巷弄內則是容
易被綠介入。

Cultural axis

Traffic routes

Performance Space

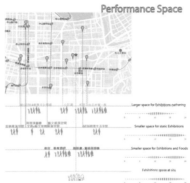

Larger space for Exhibitions gathering

Smaller space for static Exhibitions

Smaller space for Exhibitions and Foods

Exhibitions space at situ

Larger green space

Green space

Near by MRT satation

Near by business district

In the street blocks

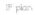

1F plan

2F plan

3F plan

Co-workiers

Sequence

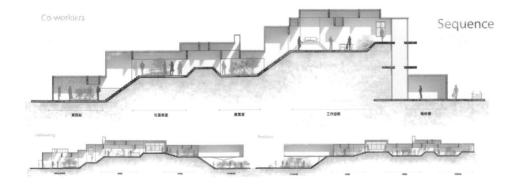

Density

Morning time | Activities | Nature

Sun

Program | Slicing program | Program + Light & Nature

	3 4 5 6 7 8 9 10 11 12 13 14 15 16 17 18
Work	
Study (Workers & Students)	
Study (Residents)	
Sport	
Entertainment	
Twilight	
Enjoy the sunshine	
Close to nature	
Meal	

City of Dawn

The Play, The Work, And The Living, Party Town Or Healthy Town

設計者| 鍾慧馨
學　期| 2014 春
概　念|

The space is combined with different programs and sunlight, and tries to create the special morning activities. Hopefully making the citizens sense the morning city culture and the natural scenery. The design controls the density of the building mass in order to have daylighting. By slicing the program, then the space create more programs and connection of nature. Inducing daylighting of a specific time and sunlight, which is the special important point of the spaces.

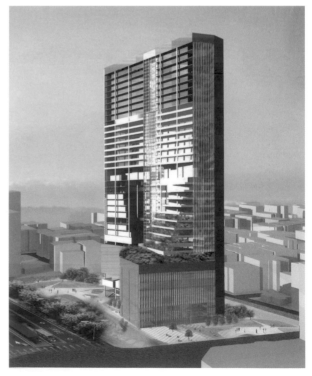

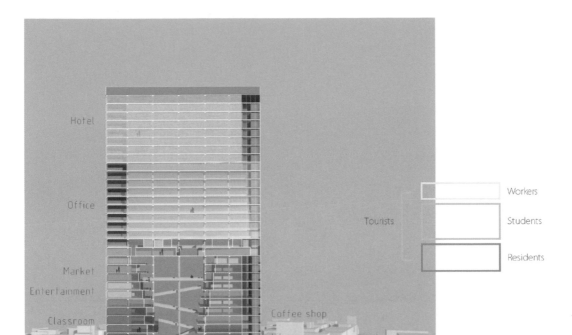

Hotel

Office

Market

Entertainment

Classroom

Coffee shop

Library

Shopping mall

Tourists

Workers

Students

Residents

Section Scale 1/400

協同聚落
水岸第一排

設計者｜ 祝偉哲
學　期｜ 2014 春
概　念｜

不變的是人與人的互動與親近，在協同聚落裡希望以人為出發點，創造分享的空間，容許人的生活差異，利用不同的抽象模型描繪不同概念下的都市結構及組織，以造就未來不可預期的新生活方式及都市生活因此，協同聚落將「生活」作為開始思考住宅的出發點，將「public」及「private」重新定義，討論合理的一種共享 (share) 機制，進而建立新的生活模式 (new life style) 創造從住宅單元到簇群以至鄰里社區逐步的生成新的住宅精神。

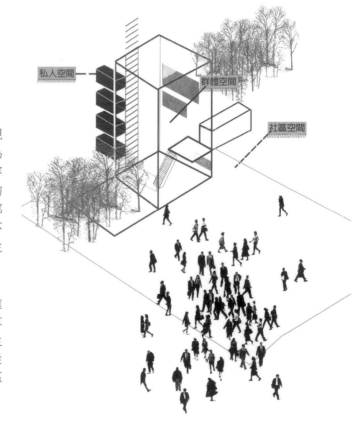

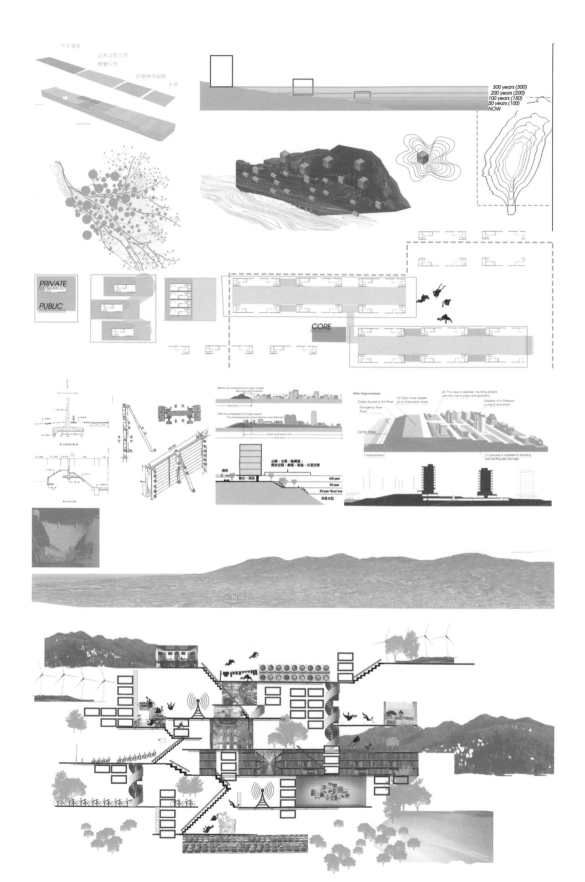

PRIVATE

PUBLIC

CORE

100 year

50 year

50 year flood line

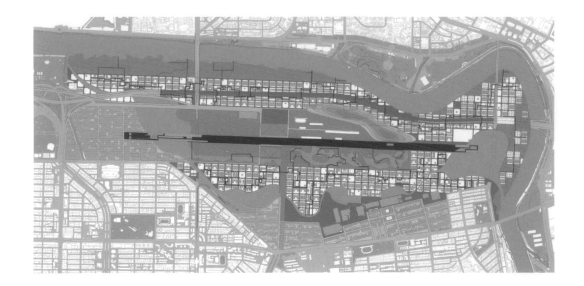

 Type A :

Serve one building

 Type B :

Make district

 Type C : Make connection

Building setback from
the central line
create a central pedestrian
space in the block

Car-free Area

On the Urban Edge

City Filter

設計者｜ 鍾　逸
學　期｜ 2014 春
概　念｜

While the Sung Shan shuts down,
Taipei city will grow into the site
very quickly. My concept is to put
filters in the site to control the new
city boundary.

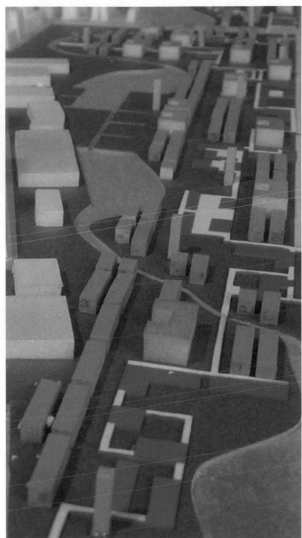

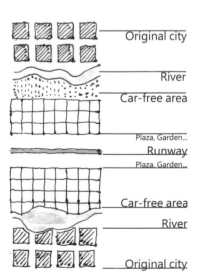

Original city

River

Car-free area

Plaza, Garden...

Runway

Plaza, Garden...

Car-free area

River

Original city

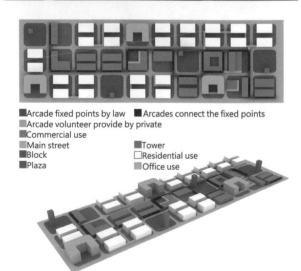

■Arcade fixed points by law ■Arcades connect the fixed points
■Arcade volunteer provide by private
■Commercial use
■Main street ■Tower
■Block □Residential use
■Plaza ■Office use

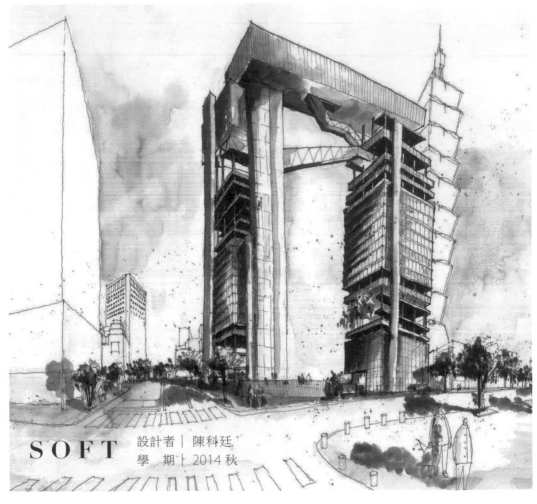

SOFT 設計者｜陳科廷
學　期｜2014 秋

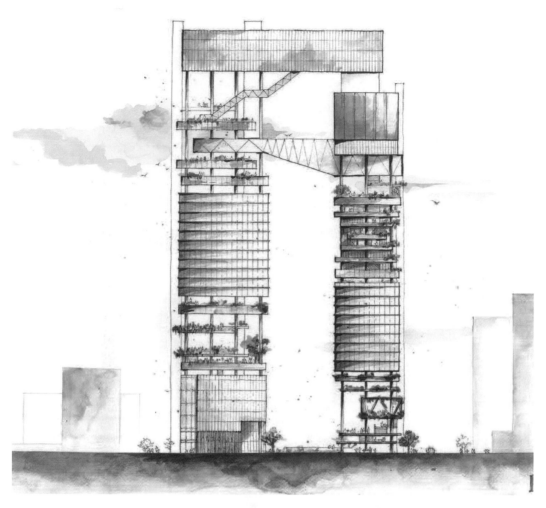

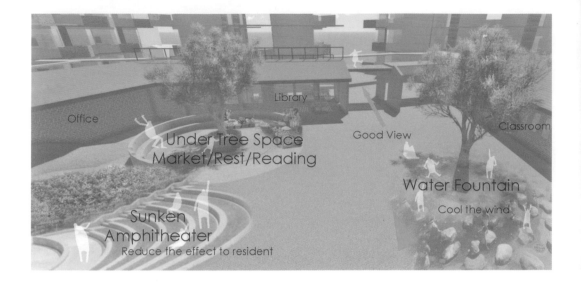

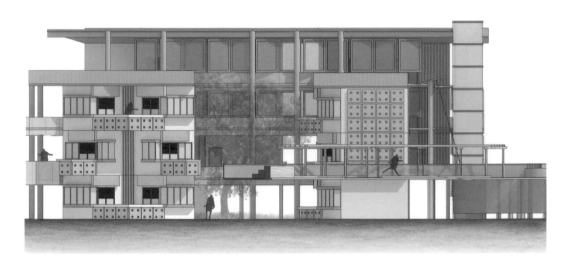

Making Friends with Others

Mixed Life Commune

設計者 | 林郁軒
學　期 | 2014 秋
概　念 |

隨著時代的變遷，人口高齡化成為全
球的共同問題，而老人究竟如何成為
老人，藉由老人歧視理論，試圖改變
老人的心態，由提供成就感、選擇性、
隱私性與活動性的四個目標，提升老
人的生活模式，並透過環境、新舊建
築與更多使用者的介入使得老人能結
交更多的朋友！

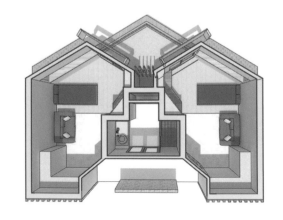

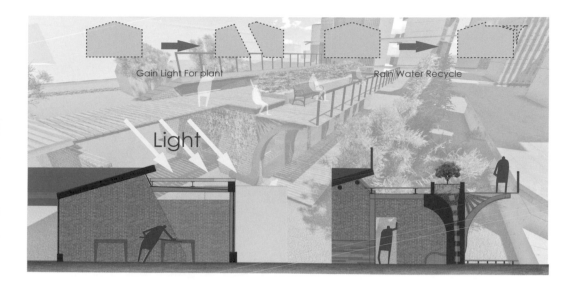

Gain Light For plant Rain Water Recycle

Light

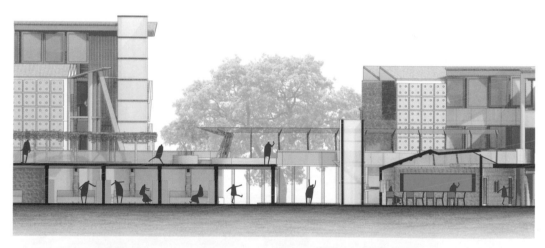

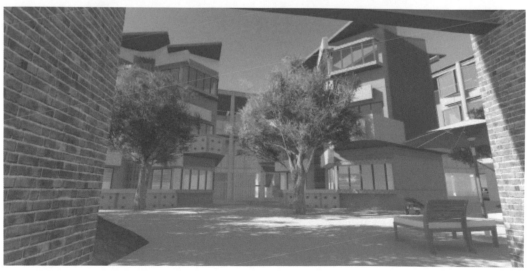

When peole comes to here,They may be attracted by the archaeology,They may have thinking about the past,Which will Arouse their curiosity to go inside.

The paper factories' wall,Still remains here ,To become an interface of this project.

The space divede into two part.For one part,keep the old remains,let it change with the times,For another part,intervencing something new and keep it always new,Making this two part have contrast and dialouge.

The site's area is about 40000m², It can remains some frame and comebine it with landscape.Making a place like a public parck for the citizen.

Reading aging

The renovations of ShiLin paper factory

設計者 | 李翔宇
學　期 | 2015 秋
概　念 |

This project located in Shilin, a factory where used to make paper. With time goes by, facing with the problem of collasped.

With time goes by, some material could change, some can not change. We can see the change througe unchange, It means new and old material oveloap and create an interesting timeline by the time. The program is library. In future, people will see the interior space colasped and occupied by the other things.

The program chage to become a big greemland in future, The book will become an systems icom if the Pad instead of the books. Furthermore, it creat a new value about renovations.

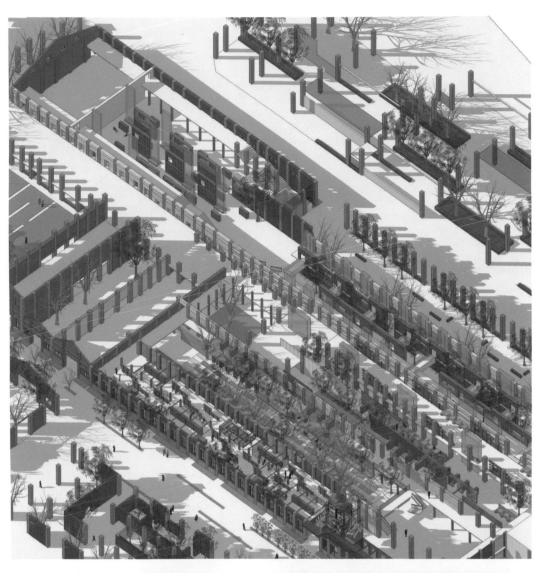

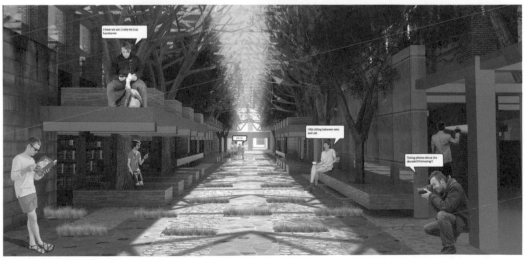

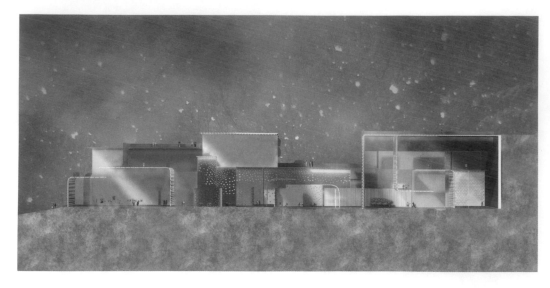

Snownambulism

Wander in the place coexisting noise & quietness

設計者｜ 林亭妤
學　期｜ 2015 秋
概　念｜

The nature I observe is snow.It can stay on any shape in the world. In the snow, we are like walking in an amazing dream, because it can be various face and create an experience coexisting opposite condition. My topic is snowambulism, it's the word I combine snow & somnabulist. I want to let people wander in the place coexisting the opposite thing. I analysis these four kind of snow, and find four element thar form the different snow. I transform these four kind of element to different medium of interface. And recompose these interface to respond the quality of element in snow. After that, I create different composition of inerface that can affect the sounds and make it be absorbed or reflected.

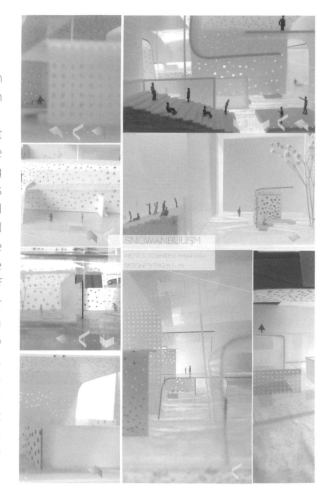

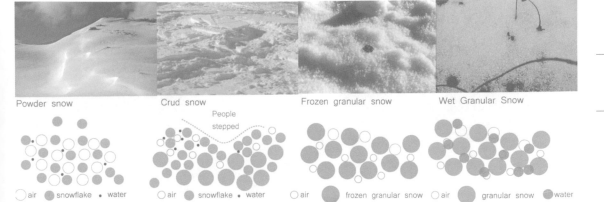

Powder snow Crud snow Frozen granular snow Wet Granular Snow

People
stepped

○ air ● snowflake • water ○ air ● snowflake • water ○ air ● frozen granular snow ○ air ● granular snow ● water

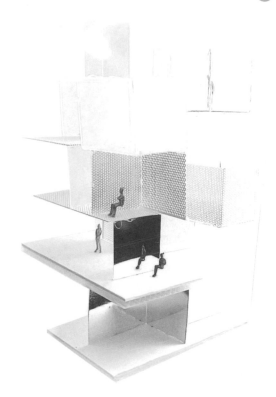

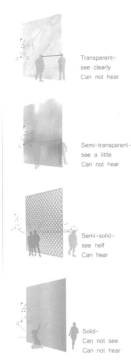

Transparent-
see clearly
Can not hear

Semi-transparent-
see a little
Can not hear

Semi-solid-
see helf
Can hear

Solid-
Can not see
Can not hear

Relationship of Sounds & material

transparent semi transparent semi-substance mirror

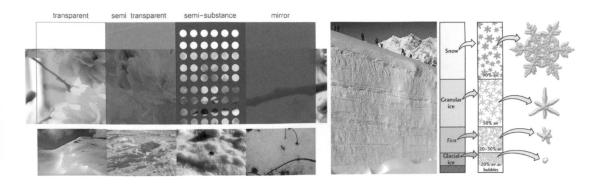

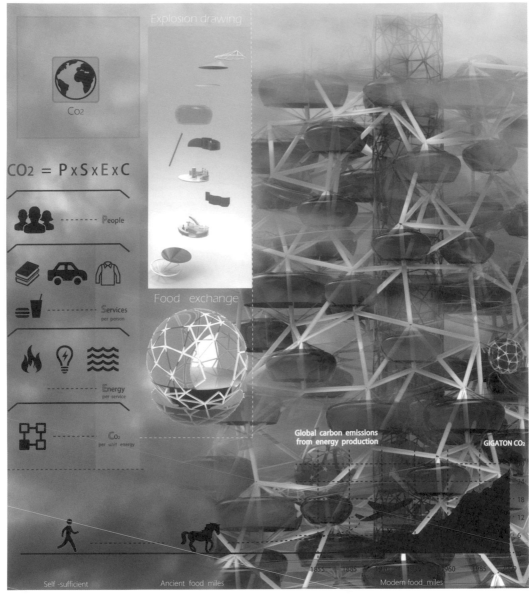

Explosion drawing

CO_2

$CO_2 = P \times S \times E \times C$

People

Services
per person

Energy
per service

CO_2
per unit energy

Food exchange

Global carbon emissions
from energy production

GIGATON CO₂

Self -sufficient

Ancient food miles

Modern food_miles

都市住宅的食物里程
Urban house & food miles

設計者 | 呂冠沂
學　期 | 2015 秋
概　念 |
食物里程的歷史就是城市的發展史，
在嘗試與思辯中，找尋一個可能的解
法面對 2050 年糧食危機導致中低收
入戶「住」的問題。

Sensors

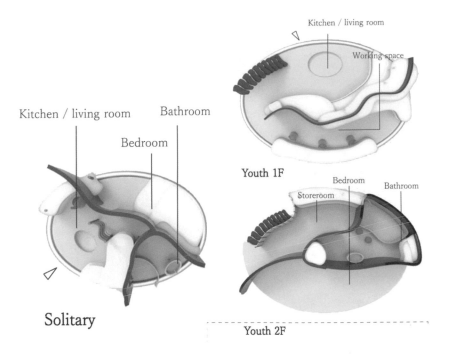

Kitchen / living room

Working space

Youth 1F

Bedroom

Storeroom

Bathroom

Youth 2F

Kitchen / living room Bathroom

Bedroom

Solitary

4/ rendering

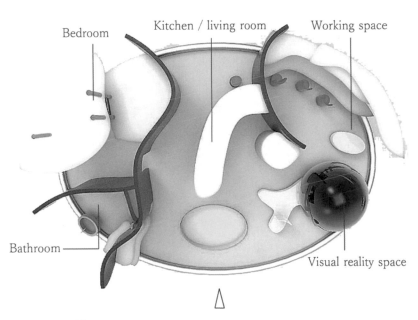

Bedroom Kitchen / living room Working space

Bathroom

Visual reality space

Family

5/ rendering

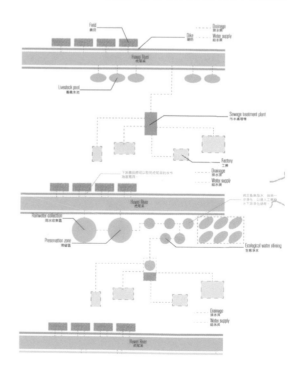

Green algae farming

Transportation

Small reservoirs

Event Space

Water purification systems.

Green Path

vestock pool — Residential

Water Treatment

生態工業城

Between River and Industry

設計者｜吳岱容
學　期｜2015 秋
概　念｜

虎尾溪源頭一段，為雲林工業區重鎮，
四大工業園區依河佈置，將虎尾溪作為
放流渠道，雖然達到放流標準，但仍深
深影響下游發展，能否有一系統可以在
不增加成本的情況下，統整污水動線，
將放流水升級，改變下游環境？此設計企
圖利用生態的方法，取代原先的機設備，
使電費成本減少，同時又經過層層生物／
植物過濾系統升級水質，達滯留區及雨
水回收區，將改變住宅區定位及環境，
住宅區與工業區之間的介面亦將改變。

The road is big, but there are no many cars.Each zone is self-contained,and no link at all.It caused a lot of waste of space.

When water and green system involve,it can integrate of some unused space,and open each zone.

There will have the possibility of community.

This is the channel of water purification system

This is the waterfront of 虎尾溪
The water is cleaner,and people can have recreation beside the river.

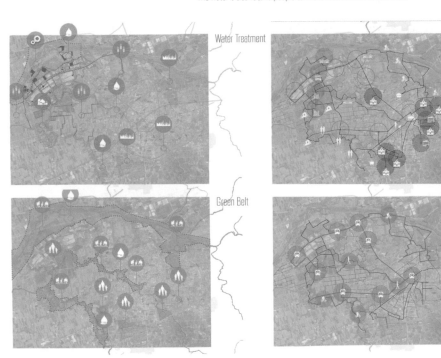

Water Treatment

Event Space

Green Belt

Transportation

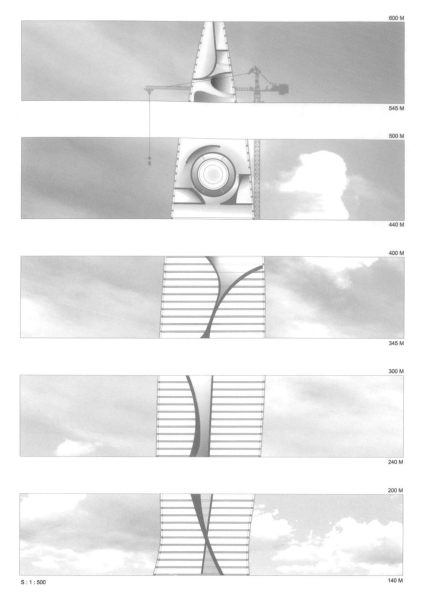

台灣水源下一哩路

Can Architecture Harvest Water ?

設計者｜ 吳鈺嫻
學　期｜ 2015 秋
概　念｜
隨著氣候變遷，台灣年降雨變率逐將增大，南北狹長的
台灣留住淡水的能力著降喪失，而水庫的維護成本日益
提高，我們需要新的汲水型態來因應環境變遷。藉由補
霧網技術和日新月異的高科技，輔以摩天大樓的高度優
勢，向大自然借水，並搭配良善的中水系統，替人類的
未來理出一條出入。

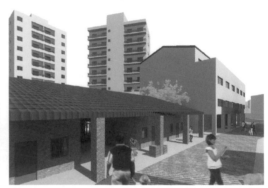

米食文化的再生
Regeneration of Rice Culture

設計者｜陳體玟
學　期｜2015 秋
概　念｜

四崁仔，位於繁華大稻埕與文
風大龍峒之間，曾是台北最重
要的米食產業聚集地。然而，
因現代人飲食習慣改變，導致
了米食相關產業的沒落，民眾
逐漸忘記這曾是米食的故鄉。
將各項米食相關 program 結合
環河高架公園的設計，試圖將
人流帶入社區、營造出一個適
合居民、青年工作者及觀光客
的友善空間。

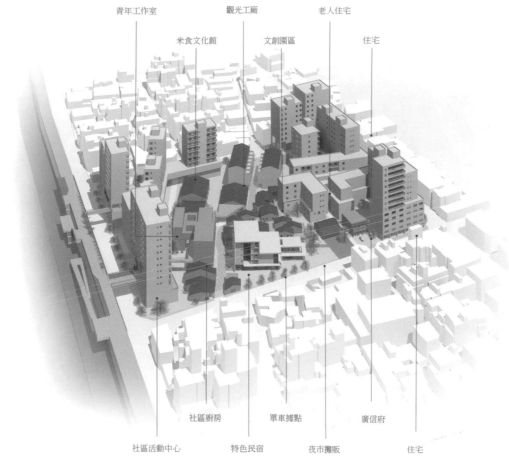

青年工作室　　觀光工廠　　老人住宅
米食文化館　　文創園區　　住宅

社區廚房　　單車據點　　廣信府

社區活動中心　　特色民宿　　夜市攤販　　住宅

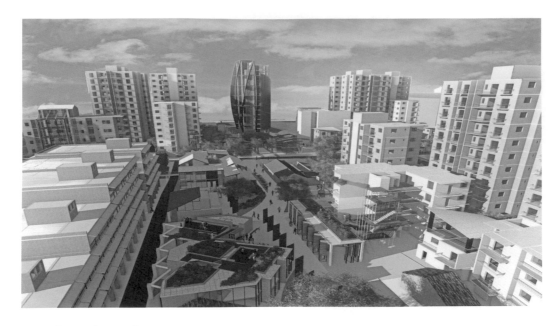

回憶 到 回歸
都市再生與類型形態學

設計者｜陳冠霖
學　期｜2015 秋
概　念｜

回憶過去的河港商業貿易，過去的
稻田與米食文化，過去的歷史街道
的記憶，如何在面對日益現代化的
城市中回歸都市發展的起源：淡水
河的重新串聯，回歸都市發展的完
整性：自給自足，自我再生，回歸
都市對於歷史保存的定位：歷史街
成為城市涵構的一部分，我將在迪
化街，台北發展起源重要的道路，
透過整理保留重置，讓這裡再生起
來。

我將與居民生活周遭重要的節點，
這裡重要的人口結構，結合我將置
入的都市農園等的 program，公
共半公共，私密半私密等去連結住
宅的，社區的，鄰里空間的，甚至
是都市個個尺度的，讓這裡的居民
透過新的活動置如活化再生迪化街
新的風貌。

Market

Temple

Mounent

School

Urban Farm

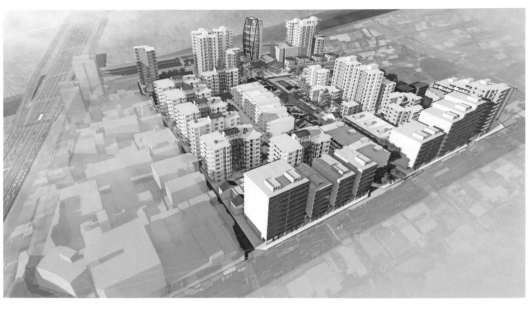

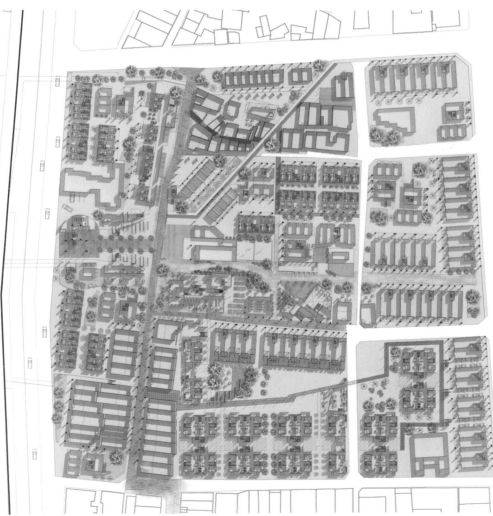

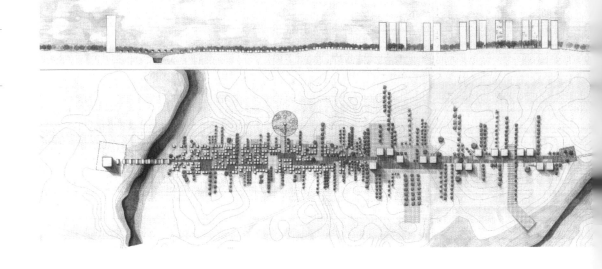

TKU
Dept. of Architecture

5^{th}

Thesis Design Program

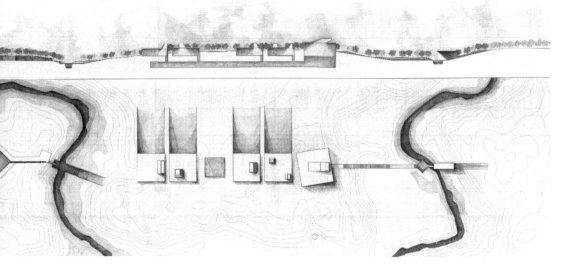

淡江建築的畢業設計教學，最終的目標是讓每位同學如創業家般，提出能 transform 建築設計以解決當今面對複雜環境問題的視野與方法，強調建構多元 創新的論述式設計；引導學生從分析歷史、科技、社會、基地等涵構的交互影響 出發，結合跨文化與跨領域的理解，避免技術與形式上的單純模仿，以此建構具 「自發、多元、創新」的設計思考、設計方法、設計論述、與最重要的設計行動。 事實上，涵構中的各種因子從來就不曾獨立存在，History is a magic mirror. Who peers into it sees his own image in the shape of events and developments. It is never stilled. 這是基迪恩在 Mechanization takes commend 這本書的開場白，我 很喜歡他對歷史的詮釋，因此在這裡，歷史不再只是對於過去事件如何發生的紀 錄，而是綜合前述各種涵構等的動態時代結構。

淡江畢業設計的類型大概可以簡略分為下列幾種：第一種是新原型，建築之所以 能往前推進，其實是因為後面的人不停反思前面的人所設下的典範，也就是說新 原型是一種以進步批判為主的想像，從分析原有的建築類型開始，以再定義、再 詮釋與重新思考傳統空間計劃的必要，等方法進行衝突性的並置與拼貼。第二種 是透過研究分析，將歷史與理論視為立足點上再結合新條件以形成新的看法。第 三種是由基地涵構出發，設計強調結合並轉化原有基地的特質。第四種是以材料 研究為主的設計。第五種是社會性與政治涵構議題的作品。

建築評論家 Jeff Kipnis 很喜歡問建築家與建築系年輕創作者一個問題：你在建築 創作上的「同事」有哪些人？其實背後的意思是問你如何定位自己的作品，並希 望與哪些建築家的作品產生對話、一起合作交流、或者是共同受到討論？我認為 某種程度上，這樣的觀點與目前淡江建築的設計教育分享了共同的討論基礎，也 就是說多元創新的涵構設計論述與行動，其實就是透過尋求共同討論 / 辯論的基 礎，以建構創作座標與定位，也就是創新的涵構式設計。

教學群：
鄭晃二 / 漆志剛 / 徐維志 / 楊家凱 / 鍾裕華 / 林家如 / 周書賢 / 吳聲明 / 平原英樹 / 葉佳奇 / 邵彥文 / 吳佳芳 / 黃惠美 / 郭旭原 / 何以立 / Lain Satrustegui

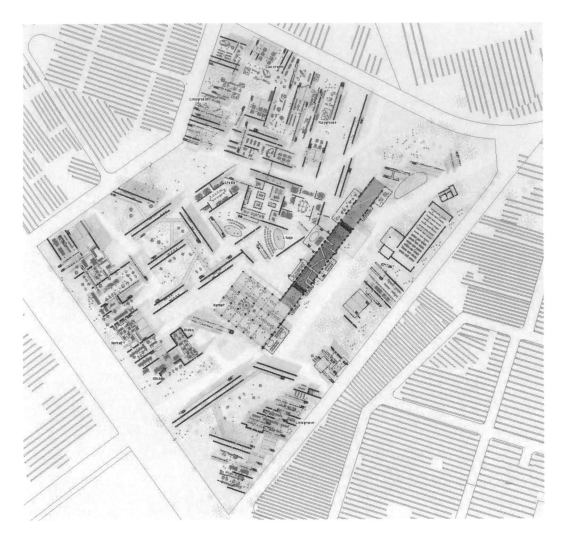

ShihLin Livingscape

Reactivation of ShihLin Paper Factory

設計者｜盧怡慈
學　期｜2014
概　念｜

Being the signature sight of ShihLin, the ShihLin NightMarket brings in huge amount of tourists every day. Taipei Performing Arts Center, designed by OMA, is going to be completed in 2015. The huge concert hall will be able to contain more than 2,000 audiences, leading Taipei to an international development, providing teenagers and tourist splendid experiences of dining, shopping, and entertaining. When the factory was still in business, it affected the whole neighborhood. Most of the workers lived near the factory. Many started working part time as children. People met friends, formed families, and spent more than half of their lives in the factory. However, when the factory shut down, it also diconnected the activities and the neighborhood.

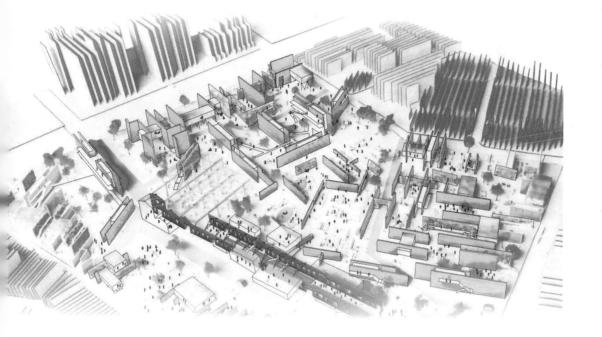

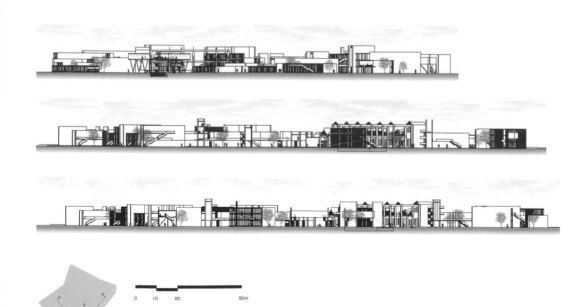

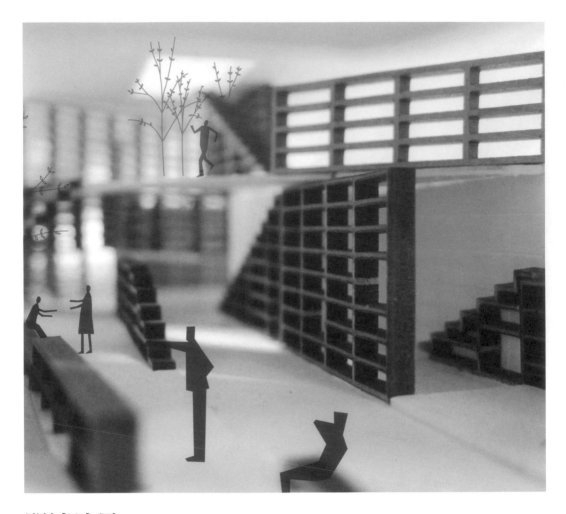

閱讀地景

翻閱在地景與建築間不斷衍生的生活

設計者｜劉育嘉
學　期｜2014
概　念｜

中山到雙連的捷運地下商店街在 2006 年被改成書店街後曾經有許多獨立書店進駐，並且在
2008、2009 與 2010 年有當代藝術館的「地下實驗·創意秀場」、「好玩藝·地下學苑」與「當
代文創聚落」進駐，試圖將人潮帶入，但由於位於地下街與地面上的公園分離，並與周邊
活動缺少連結，無法吸引使用者去使用，以至於人們不知道這個地方存在。

另外由於地下街的寬度不足，在兩側設置了書店，無法提供一個舒適的閱讀環境，使用捷
運經過的人們也只將這條路作為動線而不會停留，因此許多獨立書店經營不善，被迫面臨
倒閉。從不同活動的交疊、交互影響去重新定義空間的使用，利用地景的操作手法與連續
性的空間經驗，改變建築空間的主體從外型變為內部活動時，創造的是一個活動的景觀，
更是人們生活的景觀。

Method Diagram
- Cut and Lift up

閱讀成為主要的活動散落在基地上，不同區塊介入的活動也不同，彼此之間不只是空間相互交疊，氣味與聲音改變了閱讀的氛圍，不同的活動彼此交疊出不同的閱讀氛圍，在基地各個地方人們可以在閱讀的同時感受不同的活動和事件發生。

Set the "reading" as the main activity program and let the existing activities overspread to site. In different part of the site have different program overspread and overlap each other. It may not just the overlap of space, but also the ambience, smell and sound. The objects also can become part of program's intervention. The events happened in various parts of the site.

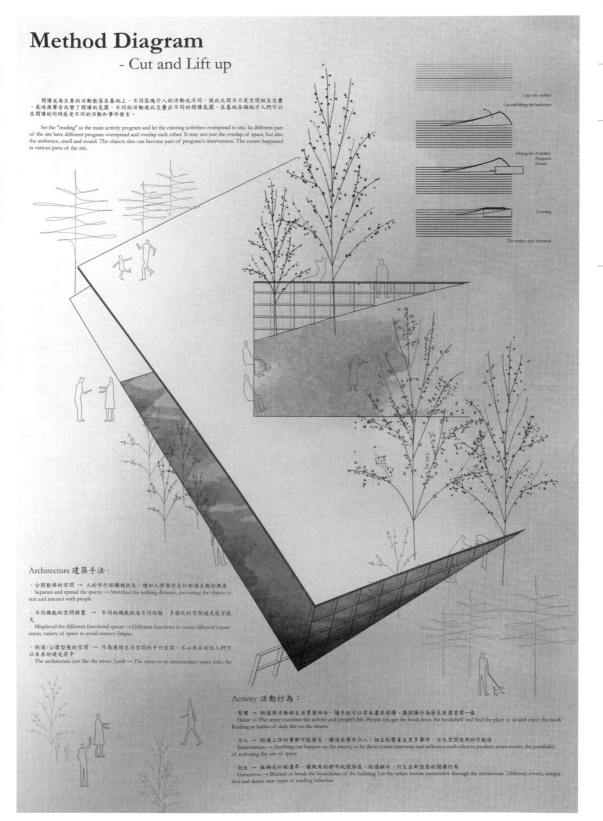

Copy the surface

Cut and lifting the landscape

Hiding the Activities
Programs
Events

Coveting

The surface area increased

Architecture 建築手法 :

· 分開散佈的空間 → 人的步行距離被拉長，增加人停留休息和相遇互動的機會
· Separate and spread the spaces → Stretched the walking distance, increasing the chance to rest and interact with people.

· 不同機能的空間錯置 → 不同的機能創造不同經驗，多樣化的空間避免感官疲乏之
· Misplaced the different functional spaces → Different functions to create different experiences, variety of space to avoid sensory fatigue.

· 街道/公園型態的空間 → 作為連結生活空間的中介空間，不必具目的性人們可以自在的遊走其中
· The architecture just like the street /park → The street as an intermediary space links the

Activity 活動行為 :

· 習慣 → 街道將活動與生活緊密結合，隨手就可以拿本書來閱讀，讓閱讀行為發生就像習慣一樣
· Habit → The street combine the activity and people's life. People can get the book from the bookshelf and find the place to sit and enjoy the book. Reading as habits of daily life on the streets.

· 介入 → 街道上任何事都可能發生，讓這些事件介入，相互影響產生更多事件，活化空間使用的可能性
· Intervention → Anything can happen on the streets, so let these events intervene and influence each other to produce more events, the possibility of activating the use of space.

· 衍生 → 模糊或打破邊界，讓既有的都市紋理滲透，經過融合，衍生出新型態的閱讀行為
· Generative → Blurred or break the boundaries of the building. Let the urban texture penetrative through the architecture. Different events, integration and derive new types of reading behavior.

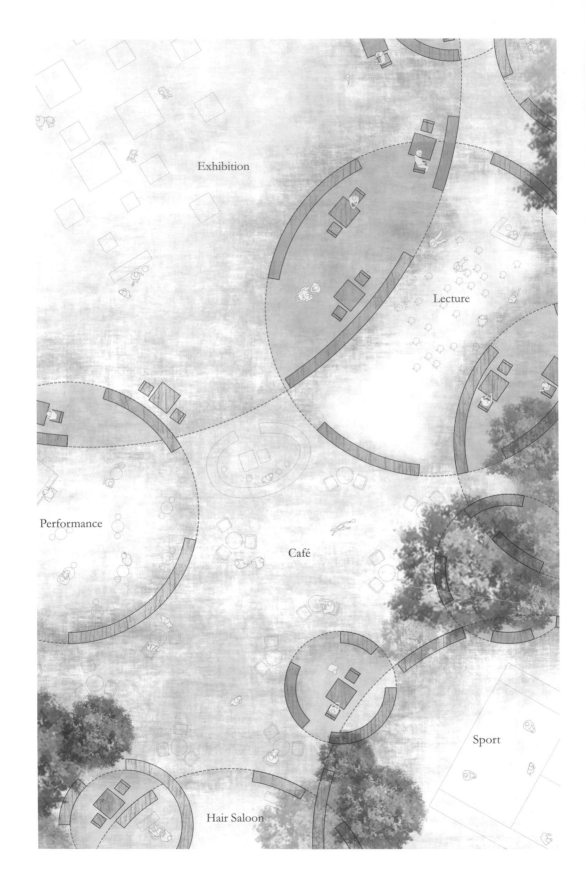

Exhibition

Lecture

Performance

Café

Sport

Hair Saloon

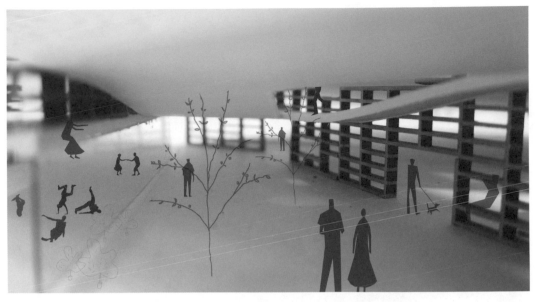

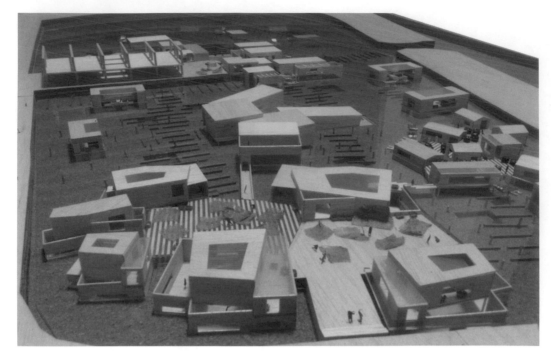

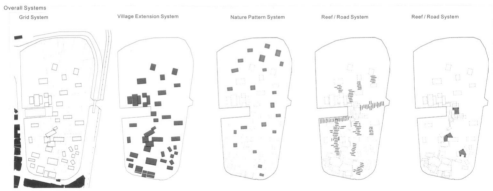

Overall Systems
Grid System | Village Extension System | Nature Pattern System | Reef / Road System | Reef / Road System

Productive Fishscape

A landscape reconnects the fishing village and the ocean

設計者｜黃紹凌
學　期｜2014
概　念｜

Nanliao fishing port, an abandoned port, which is located in the north-west of Hsinchu is in the estuary of Taocian River. It was once a prosperous port with hundreds of vessels during Strait Trade Period. And also gained fame because of smuggling. Through half century of internal struggle, gestating rich and prosperous in Nanliao. Three hundred years have been past, the rise and decline of Nanliao is closely related to fishery. These few years, Nanliao fishing port rose from death because of tourism.

Concept

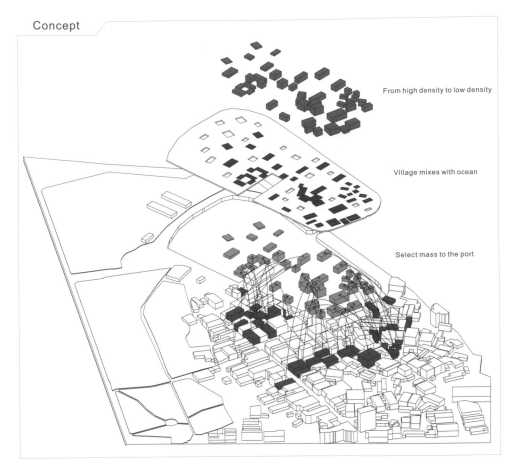

From high density to low density

Village mixes with ocean

Select mass to the port

Five Systems

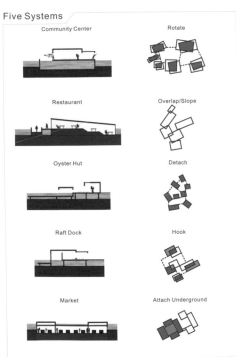

Community Center

Rotate

Restaurant

Overlap/Slope

Oyster Hut

Detach

Raft Dock

Hook

Market

Attach Underground

Connection

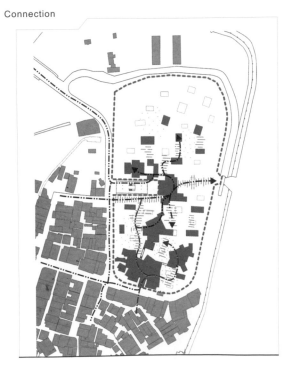

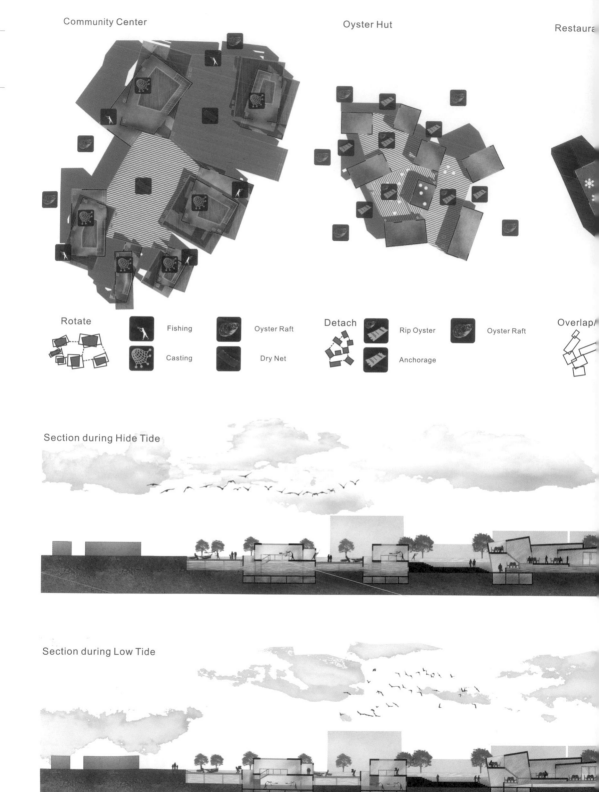

Community Center

Oyster Hut

Restaura

Rotate

Fishing

Oyster Raft

Casting

Dry Net

Detach

Rip Oyster

Oyster Raft

Anchorage

Overlap/

Section during Hide Tide

Section during Low Tide

Raft Dock

Market

od Oyster Raft

Hook

 Dry Net

Attach Underground

 Floating Market

 Anchorage

rium

 Anchorage

 Market

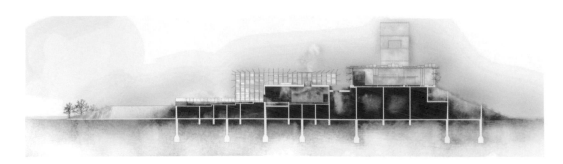

Thermal Sampling

Change the Power Plant into A New Thermal Field

設計者｜黃振瑋
學　期｜2015
概　念｜
Power plants will exist in Taiwan in the future, maybe it will not go away, and it will be a hazard for the nature and the people. so how can we do? How do we face it? ignore, or transform?

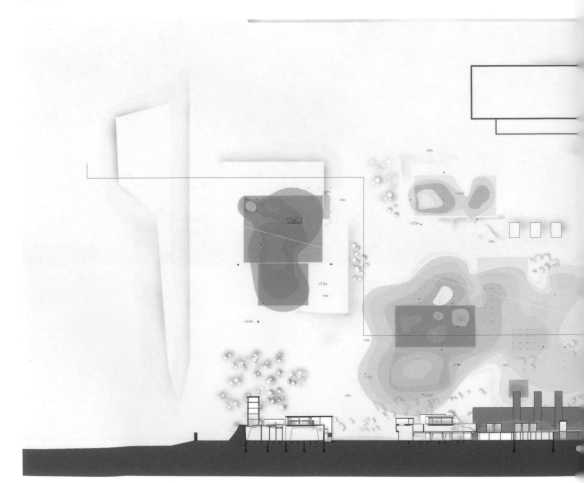

fog space - private- circulation- level

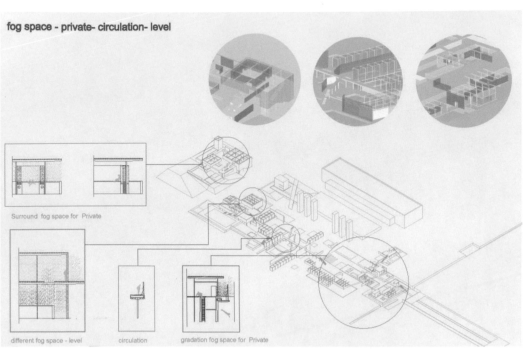

Surround fog space for Private

different fog space - level

circulation

gradation fog space for Private

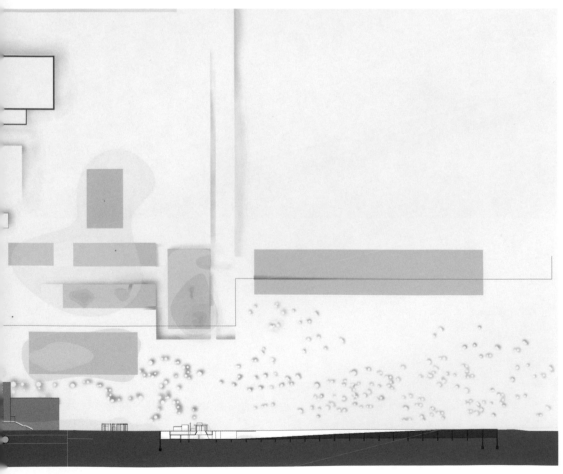

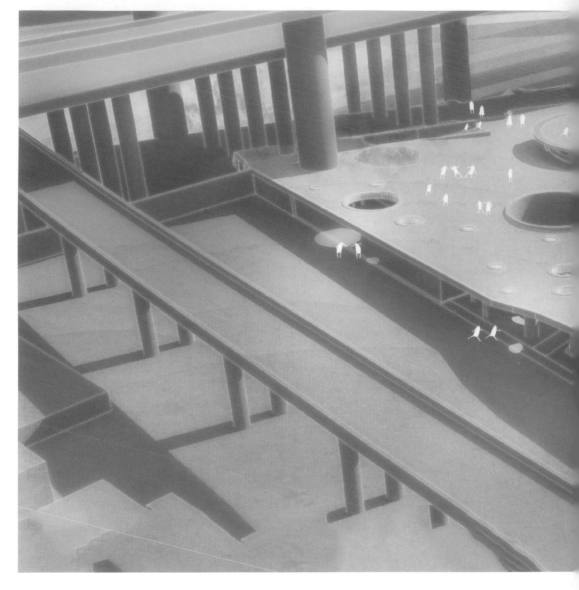

城市逆滲透

浮動地景建築

設計者｜譚泰源
學　期｜2015
概　念｜

台北，高人口密度與建築密度的居住環境，隨著都市成長膨脹，建築取代原本的自然環境，將綠地擠壓在山坡與河川區內，形成一條明顯的邊界。以一塊軟的邊界作為概念重新定義空間，將區隔都市與自然的生硬高強變形，拉生為緩坡，把都市紋理、生態自然、水岸活動模糊在這塊軟的建築邊界之中。都市與自然不再只有左右，更多了上下、內外、軟硬等的關係。邊界在都市面是個廣大的入口，歡迎市民的進入，並容易在不知不覺中滲透緩坡的另一邊的自然，而自然除了保有原有的區域，更有些許分佈在下層的活動區之中。

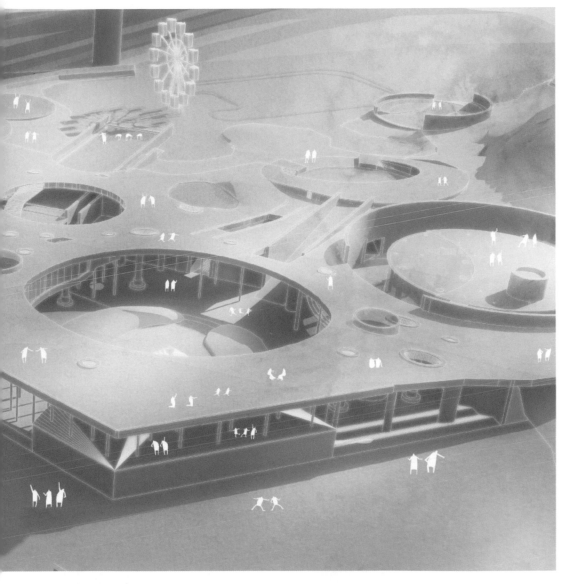

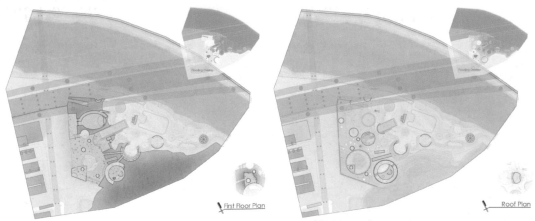

First Floor Plan

Roof Plan

Design and Site Relationships
Status and design Relation

Design Syste
Space and Group Structu

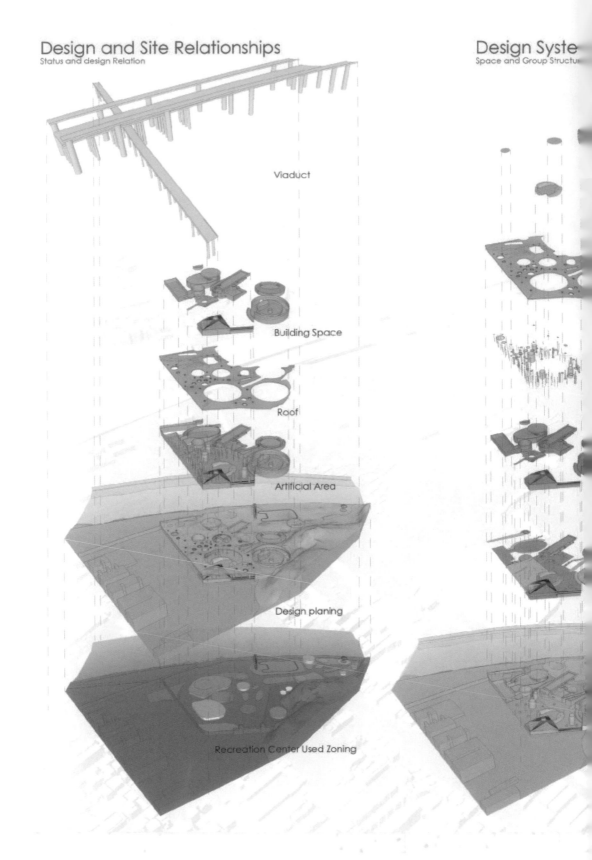

Viaduct

Building Space

Roof

Artificial Area

Design planing

Recreation Center Used Zoning

Hydrographs
Water Level and Activity Change

Q200
+500 cm
200 Year Flood Level
The Embankments hight of Taipei City

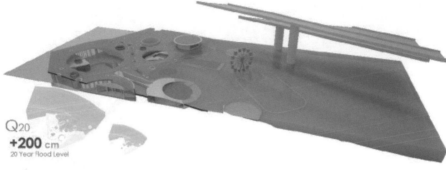

Q20
+200 cm
20 Year Flood Level

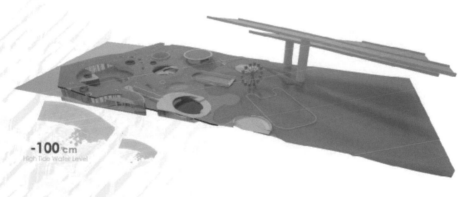

ation

-100 cm
High Tide Water Level

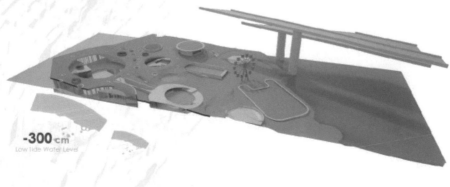

-300 cm
Low Tide Water Level

Urban Cemetery
Field of Gazing

設計者｜許　可
學　期｜2015
概　念｜
墓園是我們面對死亡的場域，城市則是我們生活的地方。然而城市與墓園存在著相依相存，卻曖昧不明的關係。千百年來，「墓」以各種姿態介入了城市與生活，然而城市與墓園之間的隱形邊界卻從未消彌。在台灣，這道隱形邊界不但造就了城市的斷裂，心理距離更讓我們淡忘對城市過去的百年記憶。

一座墓，承載的是面對生命與死亡的精神。而 7000 座墓，承接的卻是一個城市上百年來的記憶。若一座墓填補了生與死的空白，那麼 7000 座的墓能否在斷裂的城市中，重新去鏈結？

[1/7000 × 1/365 = 1]

墓，具有非常明確的功能性，而卻不具有真正的「功能性」。7000 個墓當中的那一個，只有在 365 天當中的那一天，因為你來到它的面前，想起它曾經代表的那個人，才開始產生意義。其他時候，它幾乎就像一個雕塑品，或是地景的一部份。而這一切謹代表一個整體，是一個城市，也是一個城市的死亡。

城市墓園，在這衣的定義下，產生了融合 / 滲透的可能性。在台南，在城市持續擴張的今日，墓園成為斷裂活動的主因，「城市墓園」期望的正是墓與城市產生新的狀態。當一條墓園的軸線置入于活動斷裂的基地：於外部，就像吸引活動的磁鐵，將城市生活重新滲入原本的空白；於內部，如同探索生命的一趟旅程，鏈結生與死與這片公墓的過往記憶。

[50年遷葬計畫 Phase Strategy]

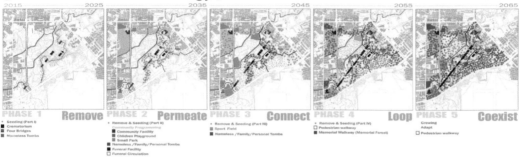

A 竹溪寺
B [第一座橋] 迎
C 服務管理中心
D 預葬區域
E 火葬場
F [第二座橋] 往
G 無主墓
H [第三座橋] 迴
J 個人墓(塔)
K 家族墓
L [第四座橋] 望
M 紀念森林

第四座橋[望]　　　　　　　　　　　家族墓　　　　　　　　　　　個人墓
FORTH BRIDGE　　　　　　　　　　FAMILY TOMB　　　　　　　　PERSONAL TOMB　　　　THI

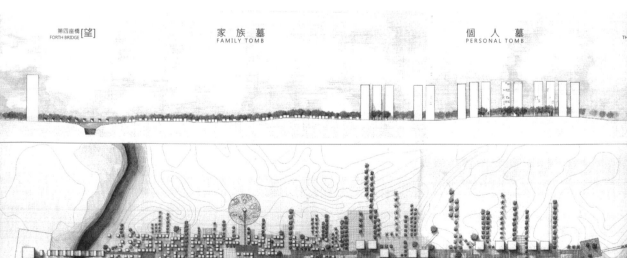

[TYPE]

| 家族墓 FAMILY TOMB | 個人墓 PERSONAL TOMB | 無主墓 NAMELESS TOMB |

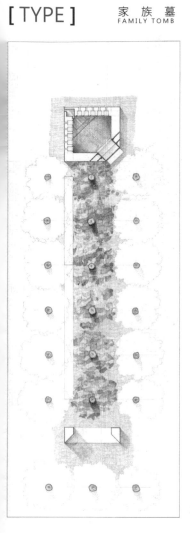

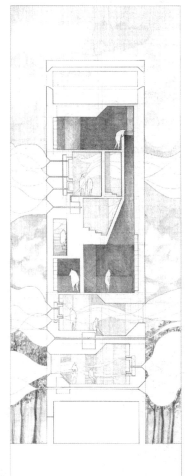

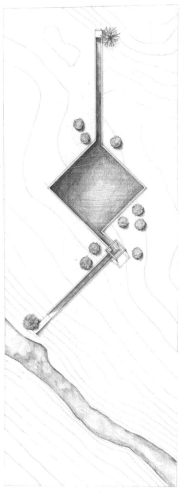

無主墓
NAMELESS TOMB

第二座橋 [照]
SECOND BRIDGE

殯葬區域
FUNERAL AREA

服務中心
SEVICE CENTER

第一座橋 [迎]
FIRST BRIDGE

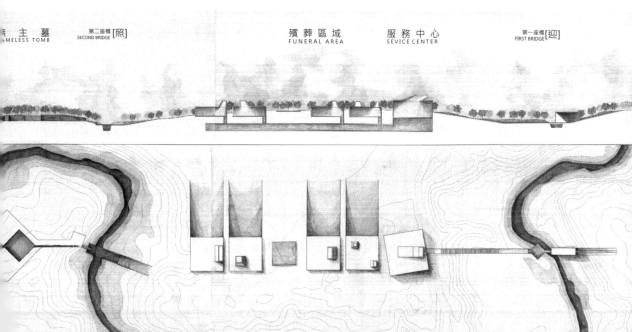

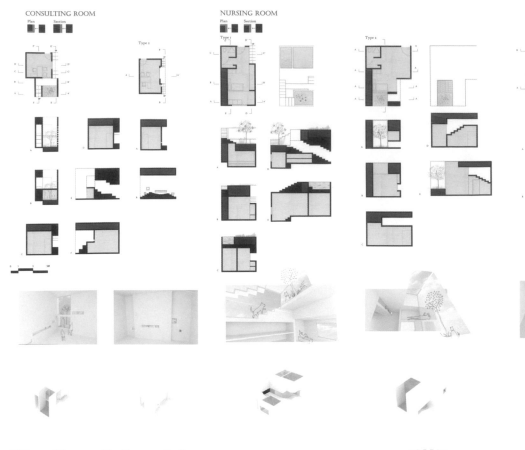

Healing Islandd

Dr.dog Therapy Nursing Home

設計者｜陳乙嬋
學　期｜2014

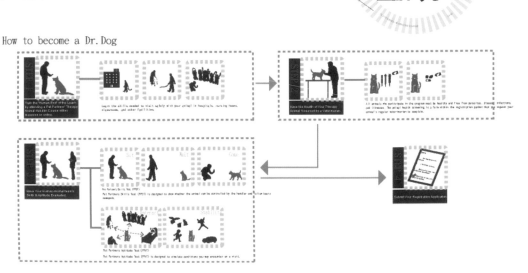

SPEECH THERAPY ROOM PHYSICAL THERAPY ROOM

Plan Section Plan Section

OCCUPATIONAL THERAPY ROOM

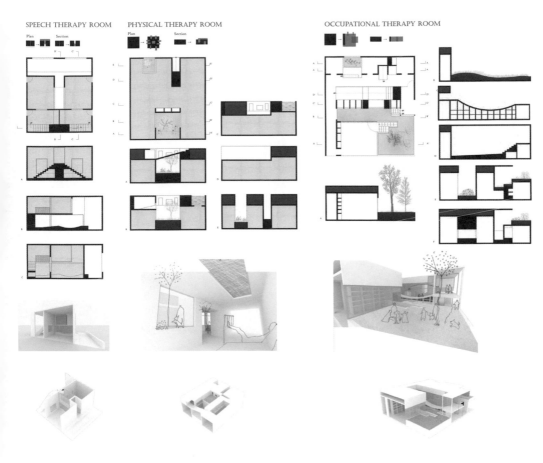

Typology of outdoor spaces provided in healthcare facilities

Definition: The garden should have therapeutic or beneficial effects on the great majority of its users.
Element of Healing Garden: 1.Aromatic plants 2.Healing plants 3.Color 4.Water 5.Attracting wildlife

① Landscaped Grounds
This type of open space consists of a landscaped area at grade that forms an outdoor area between buildings. It is often used as a walking route between buildings; a setting for eating or waiting; and as a space for ambulatory patients or those using wheelchairs.

② Plaza
Plaza spaces in hospitals are outdoor areas, furnished for use, and predominantly hard-surfaced. They may include trees, shrubs, or flowers in planters, though the overall image is not of a green space, but of a paved urban plaza.

③ Landscaped Setback
A landscaped setback is an area in front of the main entrance that are analogous to the front yard of a medical center, usually comprising lawns and trees. This is a space akin to the front yard of a house — to provide a buffer-separation between the building and the street. Also, like a house front yard, this space is not usually intended for use, but to provide a visually pleasing setting on aproaching the entrance.

④ The Front Porch
Most hospitals have some features at the main entrance that are analogous to the front porch of a house. These might include an overhang
or porch roof, a turnaround for vehicle pickup and drop-off, seats, directional signs, a pay phone, bus stop, and so on.

⑤ Entry Garden
This is a landscaped area close to a hospital entrance that, unlike a "front porch," is a green space with a garden image, and unlike a "landscaped setback," is designed and detailed for use.

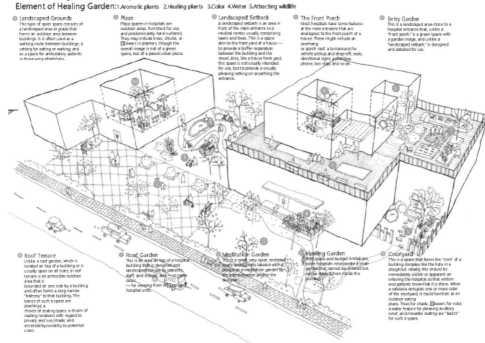

⑥ Roof Terrace
Unlike a roof garden, which is located on top of a building or is bounded on one side by a building and often forms a long narrow "balcony" to that building. The basics of such a space are plantings; a choice of seating types; a choice of seating locations with regard to privacy and sun/shade; and accessibility/visibility to potential users.

⑦ Roof Garden
This is an area on top of a hospital building that is designed and landscaped for use by patients, staff, and visitors — in some cases.
— for viewing from other parts of hospital units.

⑧ Meditation Garden
This is a small, very quiet, enclosed space specifically labeled with a plaque as a meditation garden by the administration and/or the designer.

⑨ Viewing Garden
With space and budget limitations, some hospitals incorporate a small garden that cannot be entered but can be viewed from inside the building.

⑩ Courtyard
This is a space that forms the "core" of a building complex like the hole in a doughnut. Ideally this should be immediately visible or apparent on entering the hospital so that visitors and patients know that it is there. When a cafeteria occupies one or more sides of the courtyard, it could function as an outdoor eating
place. Trees for shade, flowers for color, a water feature for pleasing auditory relief, and movable seating are "basics" for such a space.

site analyze

National Taiwan University Hospital

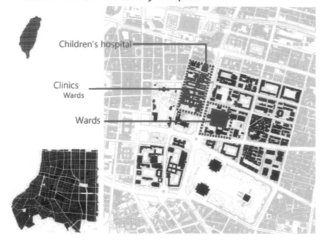

Children's hospital

Clinics
Wards

Wards

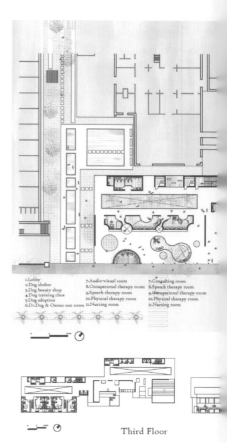

1.Lobby
2.Dog shelter
3.Dog beauty shop
4.Dog training class
5.Dog adoption
6.Dr.Dog & Owner rest room

7.Audio-visual room
8.Occupational therapy room
9.Speech therapy room
10.Physical therapy room
11.Nursing room

7.Consulting room
8.Speech therapy room
9.Occupational therapy room
10.Physical therapy room
11.Nursing room

Third Floor

Land-use map

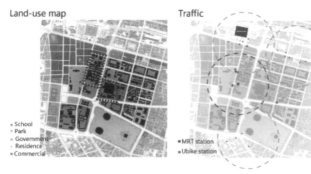

▪ School
▪ Park
▪ Government
▪ Residence
▪ Commercial

Traffic

● MRT station
● Ubike station

Flow of people

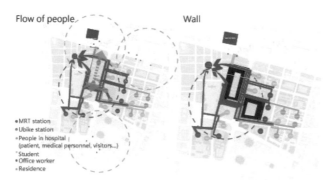

● MRT station
● Ubike station
● People in hospital
 (patient, medical personnel, visitors...)
▪ Student
● Office worker
▪ Residence

Wall

Weak connection with urban

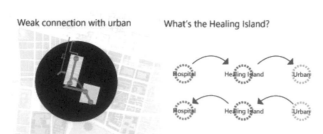

What's the Healing Island?

Hospital → Healing Island → Urban

Hospital → Healing Island → Urban

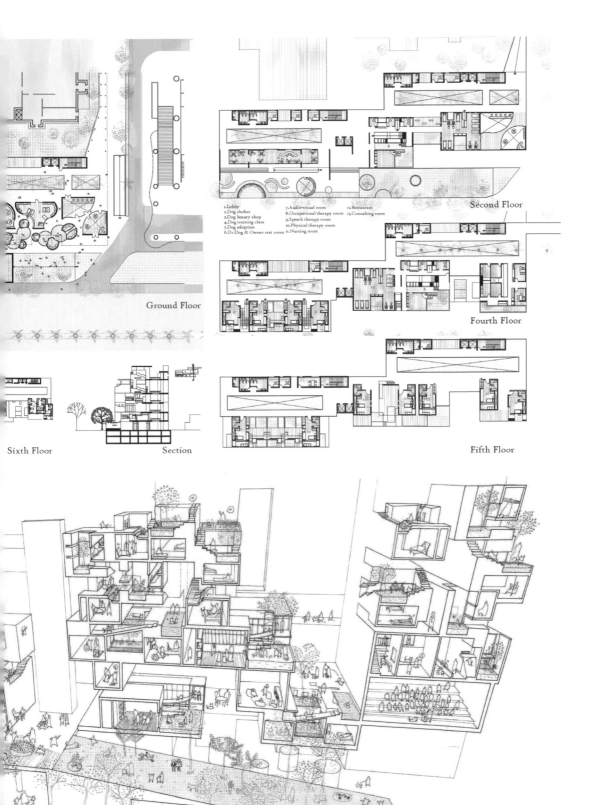

Ground Floor

Second Floor

1.Lobby
2.Dog shelter
3.Dog beauty shop
4.Dog training class
5.Dog adoption
6.Dr.Dog & Owner rest room
7.Audio-visual room
8.Occupational therapy room
9.Speech therapy room
10.Physical therapy room
11.Nursing room
12.Restaurant
13.Consulting room

Fourth Floor

Sixth Floor

Section

Fifth Floor

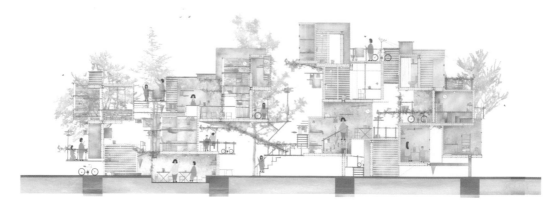

The Slum Utopia
A Public Living Space

設計者｜唐子玲
學　期｜2014
概　念｜
如果由家俱構成生活地景（Domestic Urban Landscape），重新想像集合居住的公共性，私領域的邊界是否就有了模糊、曖昧、與變化的空間？

這個設計從批判台北現有居住類型為基礎，探索「集居公共空間」極大化的新原型。探討在日常生活與勞動需求的基礎下，是否有創造「分享空間」並提供社區相互「支援網絡」的可能，進一步連接都市現有的外部公共空間。基地位於台北車站旁廣場，周圍則有隱藏在樹當中的印尼村，一個為極大的公共而另一個為極大的私密。相對於 60-70 年代的烏托邦提案，如 Archizoom 的 No-Stop City 等，這個設計強調 Local 而非 Global，更加專注於生活的連結與分享。

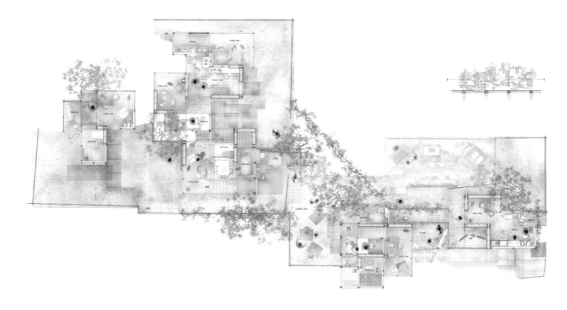

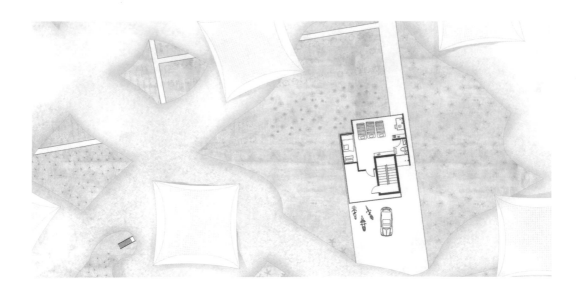

The Balloon Keeper's House
Solar energy village

設計者｜周家畿
學　期｜2014
概　念｜

這是一片隨著太陽的升起上升落下的地景，魚塭與農田間散落著幾座塔，塔裡住著這塊土地的主人，他們管理著這片土地上的大小事。

他們的一天在微涼的空氣中清醒，走出戶外看著落在網上的氣球，隨著他們膨脹上升開始一天的生活，經過氣球高掛的正午，到日漸落，氣球最後落回網子上，辛勞工作了一天回到他們的家，晚餐桌上的是田中收採的食材，點起的小燈這些都來自周遭這片生產的田地。

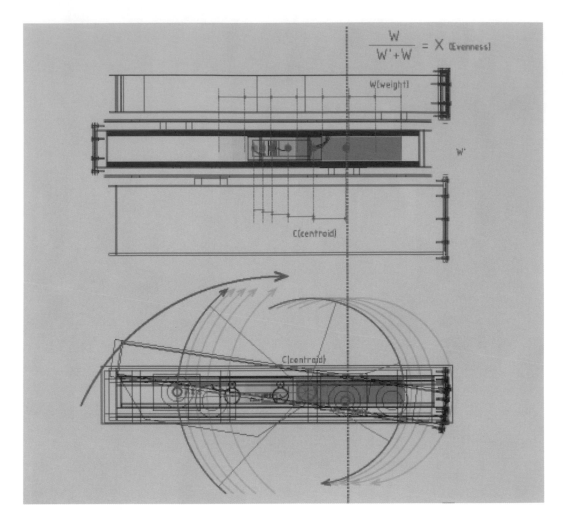

$$\frac{W}{W' + W} = X \; \text{[Evenness]}$$

W[weight]

W'

C(centroid)

C(centroid)

The "Weight" of Space
Floating reversal boundary of fishing port

設計者｜林俊豪
學　期｜2015
概　念｜
利用空間中控制重量的機械構造「主動」產生空間的翻轉進而連結被海水切割的三塊陸地，而人們的重量和漁獲等等⋯⋯的活載重在設計上流動時也「被動」的以另一種尺度改變原本的樣貌。重量開始隨三塊陸地原本的性質改變其支應當地活動的狀態時，如：利用人重吊掛漁網或是利用漁獲重量來衡量漁市場延伸至水上平台的規模，而這些平台就像是漂流木一樣是可以被拖曳到外海作替換的，每組平台都有其特定的功能性質，它們在外海時會組構成釣客的暫時性魚場，當這些平台因重量的改變而相互卡接在一起時，形成一條暫時性跨越水上的浮橋，連結原本孤立在對岸的造船廠，並利用重量改變空間之間的翻轉、錯位來控制內部的動線狀態，使造船廠內形成新的一條海事博物館動線。當所有的活動或是事件都可以以新的量測尺度、重量，去定義時，南方澳漁港這樣介於海／陸、軟／硬邊界的基地內，瞬息萬變的活動是否都將可以被「記錄」。

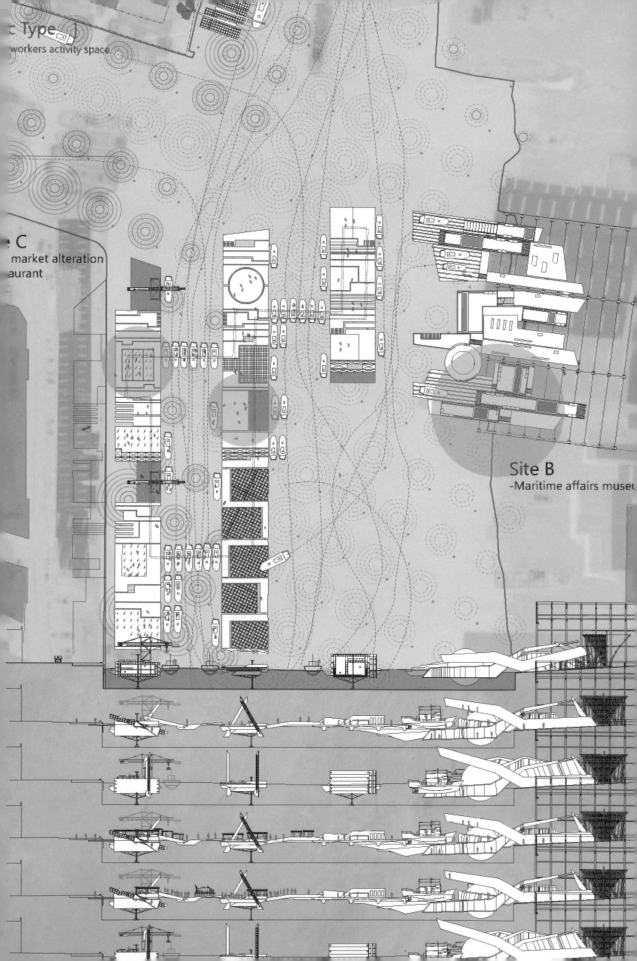

Type
workers activity space

C
market alteration
aurant

Site B
-Maritime affairs museu

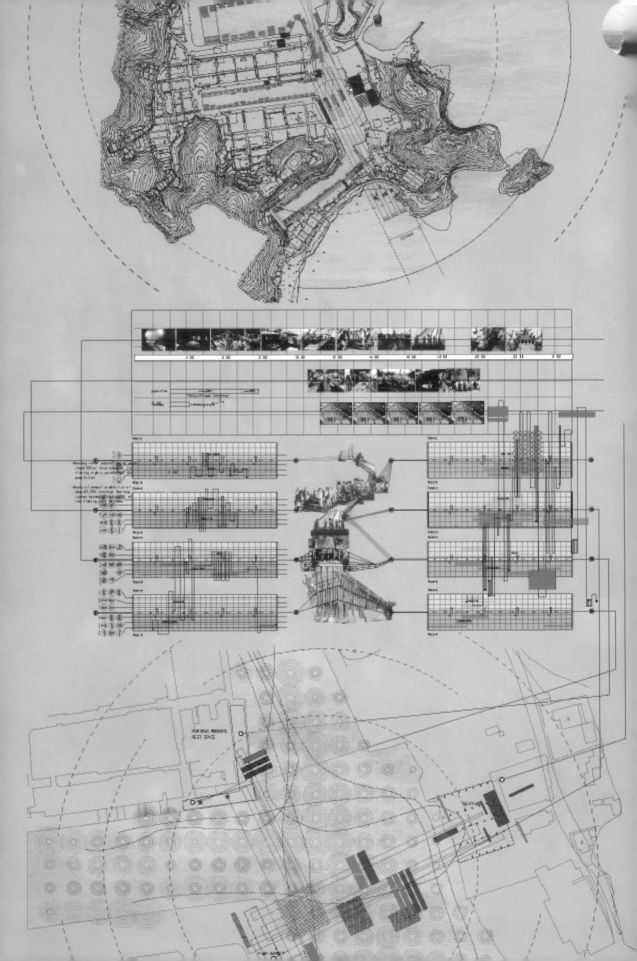

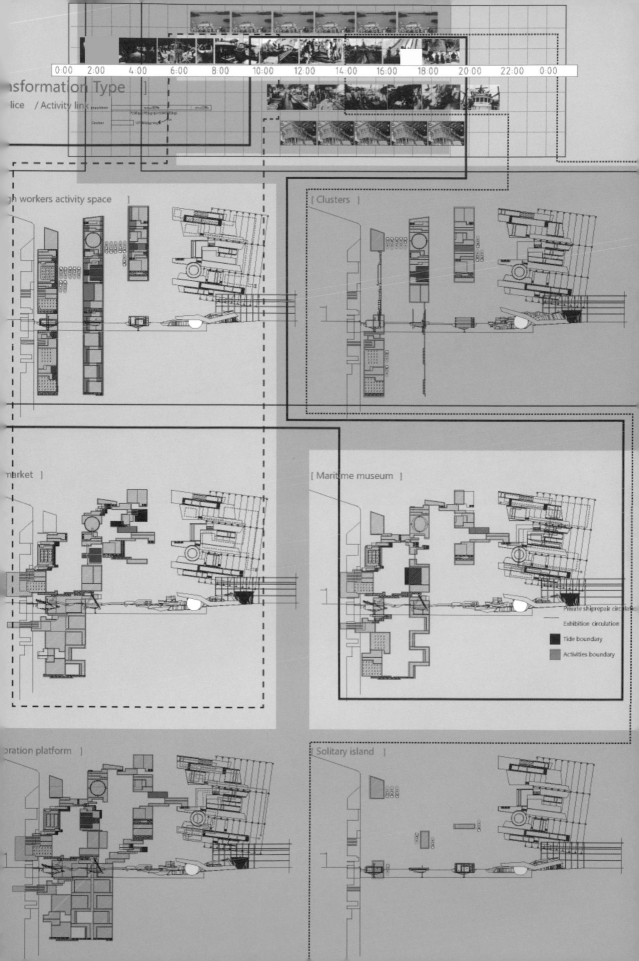

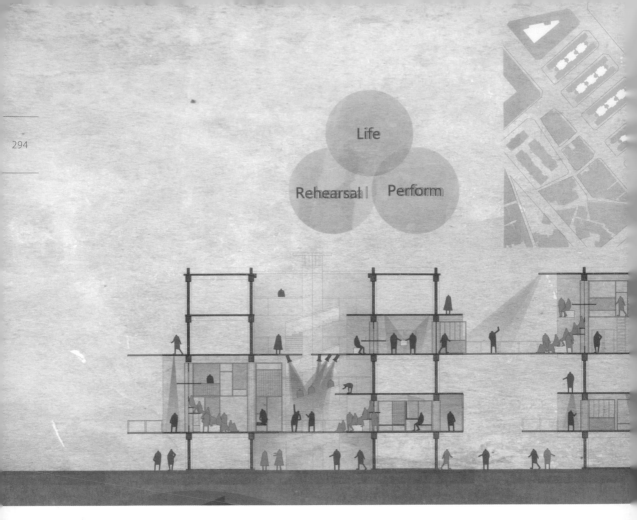

Actor Hotel

Floating Reversal Boundary of Fishing Port

設計者｜林勘庭
學　期｜2015
概　念｜

This design is to think that if drama took out from the close space, what thing can happen? How it change the environment or things that we are familiar? This project is main for small troupe, because small troupe have no money ,so they often can't build their own scenery, and they always have no regular place to rehearsal and do performance. They usually enter the theater first time just two day before the performing. Causing the actors to unfamiliar the space. This project provide a living space for them, when the troupe is during the rehearsals and performances. They can live, rehearsal and do performance in the same space. And it's also a new way to do the urban renewal. The hotel is put in empty house, so if more people move out can create more hotel. "Stage" usually is a empty space, because it want to let actor have more possibility to have performance. Actually performance often need element or boundary to defined the space. This project use rotate wall to let actor can easy create the space they need or to control thevisibility they want.

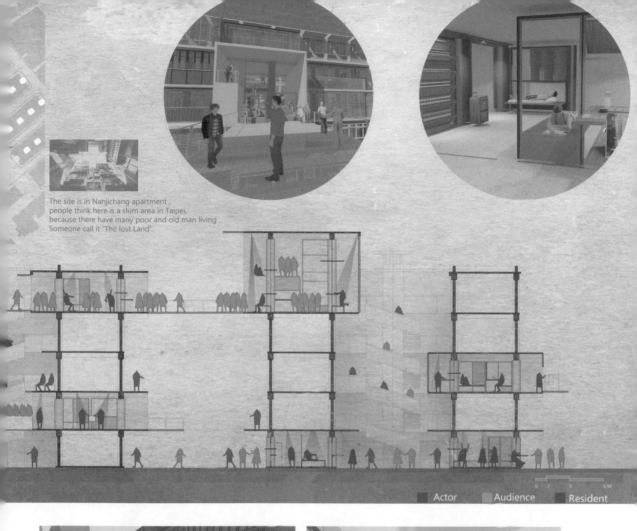

The site is in Nanjichang apartment,
people think here is a slum area in Taipei,
because there have many poor and old man living.
Someone call it "The lost Land".

Actor Audience Resident

0 1 3 6M

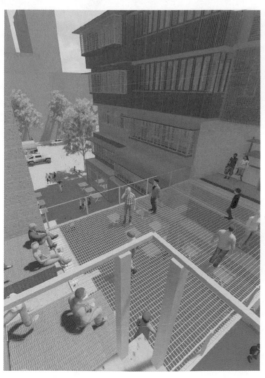

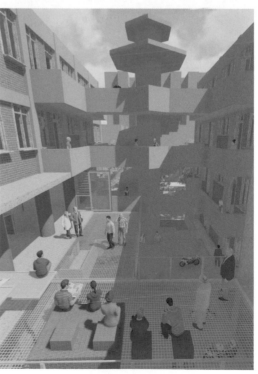

Lobby : Geothermal power·plant

Steam room

Core of heat

Exhibit: Sound of heat

Steam Outlet

M

Reinjec

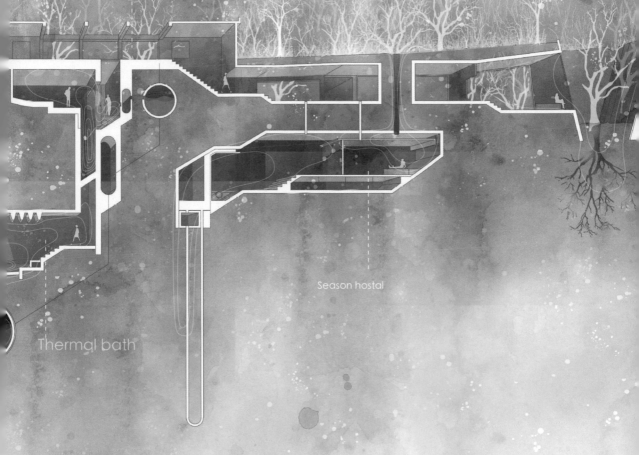

雙子博覽會—地心觀測，感知的量測與介入
TWINEXPO — Measures between land and human perception

設計者｜郭孟芙
學　期｜2015
概　念｜
透過閱讀 James corner 著作的 Taking Measures Across the American Landscape 一書中，
其對於量測 (Measure) 在自然中的不同詮釋與現象歸納，可以看出除了人為的控制之外，
自然自身更麗大的控制與變化。因此我定義「量測」在這個基地上應該以兩種方式存在：
第一種是既有的以功效表現的「功能性地景 (Function Landscape)」，而第二種則是以空
間／身體感覺去覆寫前者的「感知地景 (Perception Landscape)」透過兩種地景的交疊，重
新述說一個人與基地的故事 (by loop & sequence)。

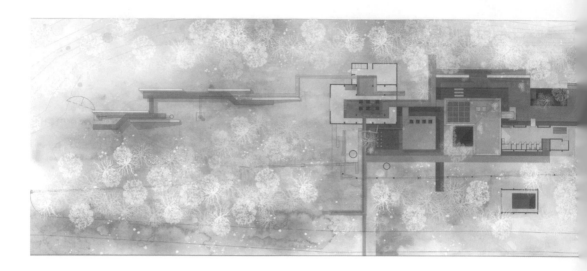

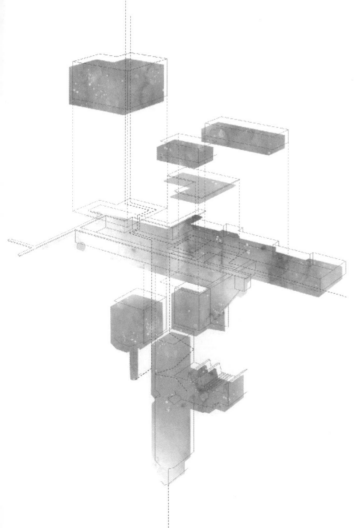

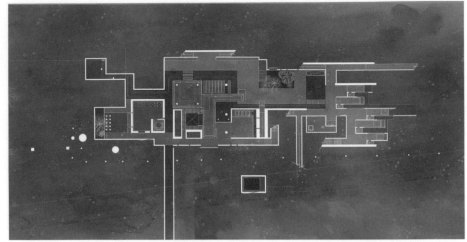

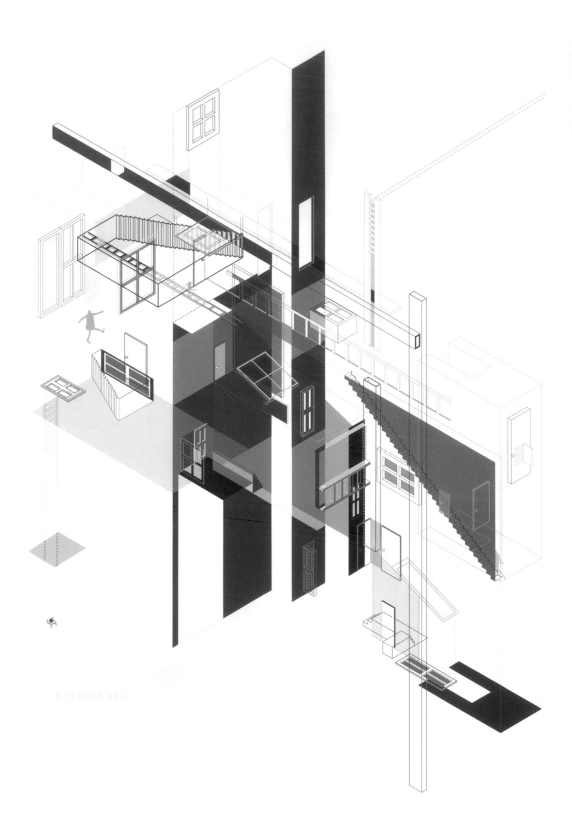

慢慢醒來的早餐店
Fictitious Breakfast Shop

設計者｜林念穎
學　期｜2015
概　念｜
這個設計嘗試探討早餐空間的公共
性，透過準備、邀請、等待、分享早
餐的過程，以食物與文學這兩種能傳
遞記憶、符號、與空間的媒介，讓人
們在夢境與現實模糊的邊界中，慢慢
醒來。並透過一份簡單的早餐，與朋
友一起閱讀與聊天，經驗脫離固定模
式的生活。如同馬拉美的詩《骰子一
擲，將永遠取消不了偶然》，寫下屬
於自己一日的開場白。

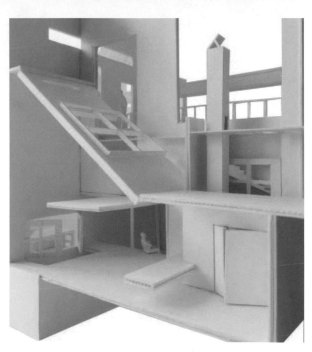

文學纖維：台北城南纖維地景

Fiber landscape : Memories of literature - South side stories

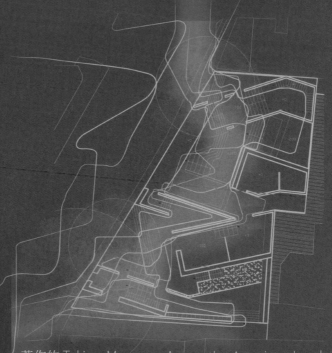

設計者｜吳曼菱
學　期｜2015
概　念｜
透過閱讀 James corner 著作的 Taking Measures Across the American Landscape 一書中，其對於量測 (Measure) 在自然中的不同詮釋與現象歸納，可以看出除了人為的控制之外，自然自身更龐大的控制與變化。因此我定義「量測」在這個基地上應該以兩種方式存在：第一種是既有的以功效表現的「功能性地景 (Function Landscape)」，而第二種則是以空間 / 身體感覺去覆寫前者的「感知地景 (Perception Landscape)」透過兩種地景的交疊，重新述說一個人與基地的故事 (by loop & sequence)。

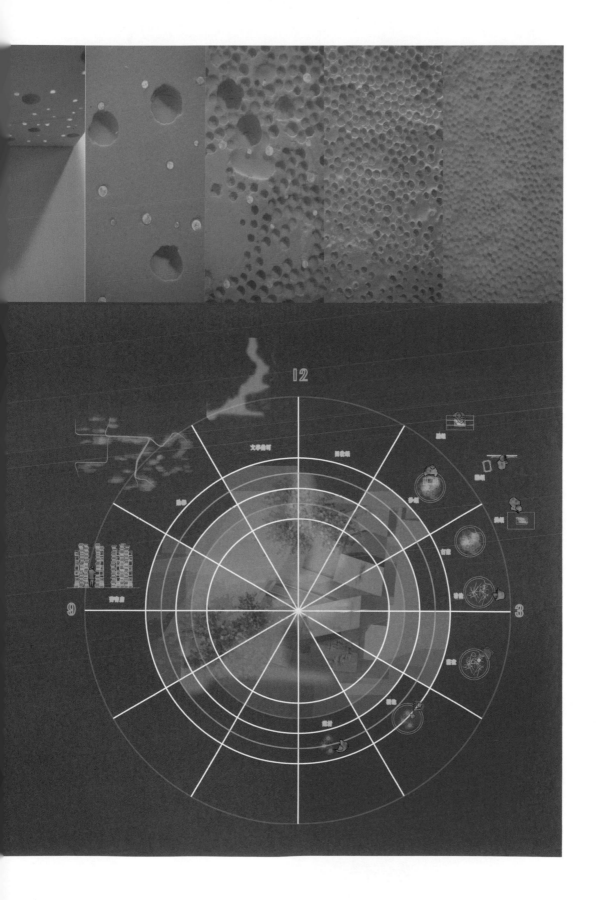

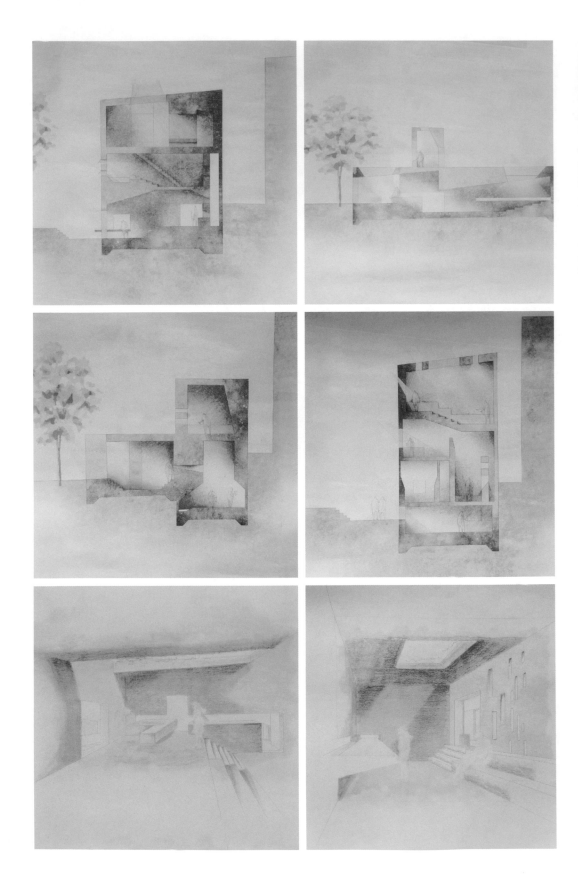

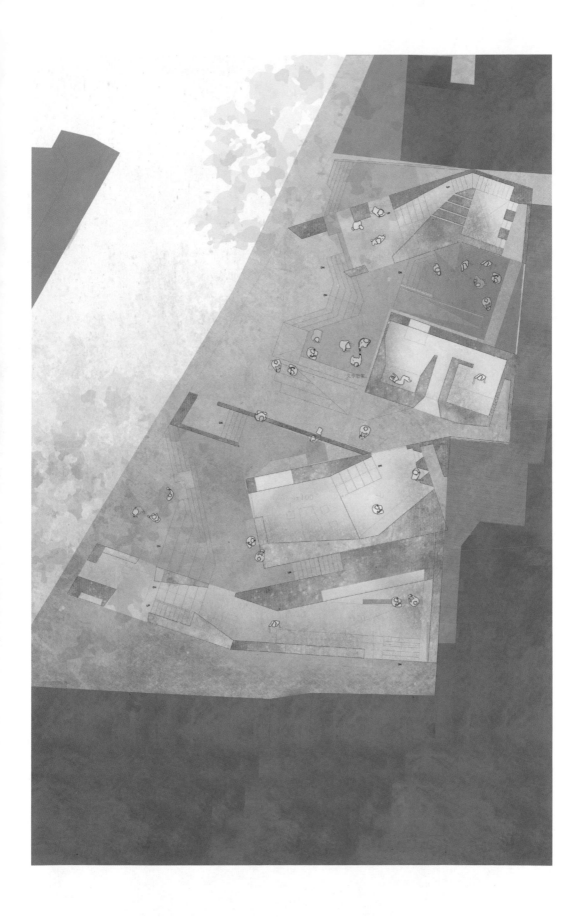

Organic transparency

設計者｜葉冠甫
學　期｜2015
概　念｜

有機透明能否是一種全新的透明狀態在建築當中去創造活動與機能呢？我的設計是重新設計公園裡燈光，水系統，去控制不同的植物生長，而本來只是支撐植物的人造的支架也因為植物的生長而跟著被慢慢向上架構，利用植物的多樣性，不同植物的莖與葉與人造支架交織出公園裡更多不同高程差的植物化空間，更拉近人與自然的距離，進而去感受到公園裡微妙的植物空間虛實變化，創造出一個會生長的建築公園。不同的植物的莖與葉生長圍塑出不同大小的空間與可輕易變動的框架架構出大至綠色植物廣場到綠色植物廊道小至綠色植物小樹穴，這些不同大小的植物空間有的非常私密有的非常公共，因此讓公園有共多不同層次的公共性空間，讓身在都市裡的市民感受到有機自然彼此所構成的空間狀態，創造一個介於公共與私密之間／建築與地景之間的空間。公共的公園因此轉變為介於公共與私密之間的一個生活共享空間，讓鄰里居民深刻地去體會到展新的一個有機透明空間，延伸鄰里之間的互動，並將人從室內帶到室外去享受基地本身的自然所創造出來的不同透明度的空間，在這些空間中會有不同大小不同有機的透明度的公共客廳公共廚房公共用餐空間等非常生活的活動也會如植物生長一般的在這生活共享空間中蔓延開來，同時這也是個原型，未來也會開始漫延到民生社區其他的公園，進而形成都市裡展新的一種透明空間有別於玻璃所創造出來的單一公共性的空間層次。

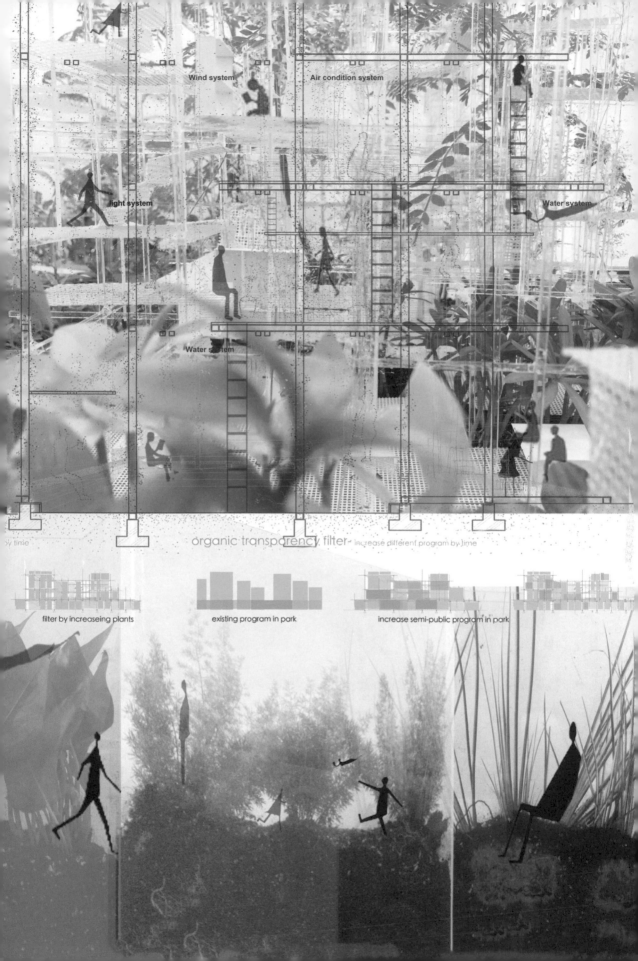

Wind system

Air condition system

light system

Water system

Water system

organic transparency filter- increase different program by time

filter by increaseing plants

existing program in park

increase semi-public program in park

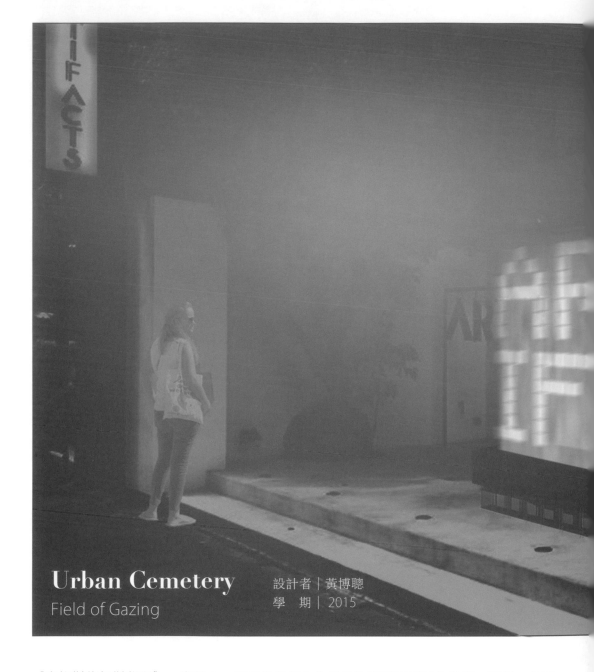

Urban Cemetery
Field of Gazing

設計者｜黃博聰
學　期｜2015

《向拉斯維加斯學習》一書討論一個看板從獨立的標誌物對應到不同的角度、距離；立面上的光告資訊和建築物本身的關係時而模糊時而明確；形式在此完全被符號取代，外型如同高腳櫥櫃的看板讓遠方公路上的汽車駕駛能輕易地看見；符號本身從自然、神話、人物雕像等有具體意義的形象轉為只能表現在建築上的符號：工字樑和結構；進而到不同的看板改變了都市紋理：羅馬時代的軸線與到現今沿公路兩側而設的Ｔ字型廣告看版。

書中最具代表性的「鴨子」用以描述符號、看板與建築三者合而為一，人的距離在這之中變換角色。與這種傳達大眾文化、意涵、品位和價值觀的建築相對的為建築師英雄式的紀念碑，被稱為「裝飾棚架」。

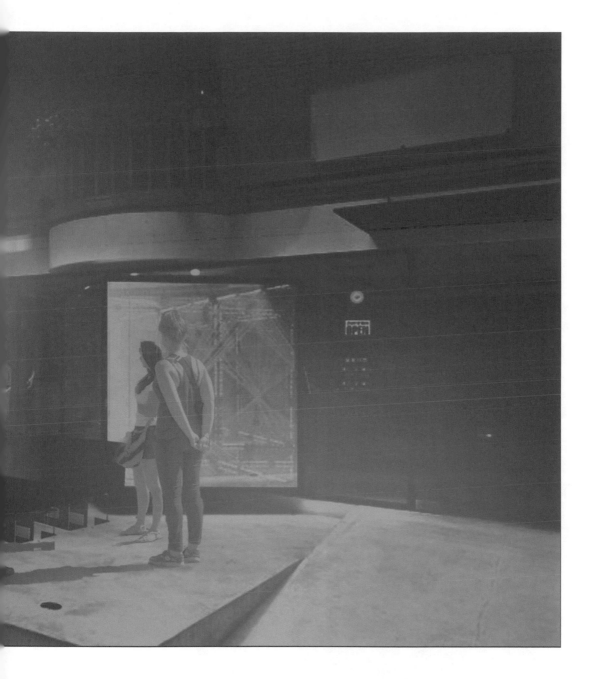

我們開始探討這樣一個單純由廣告所形成的空間時，這些廣告依然是透過 LED 看板、帆布、壓克力等等的「介面」附著在結構或建築本體上，這些龐大笨重的廣告及其附屬構造物有沒有機會濃縮到最精簡化甚至完全抽離，創造出純粹透過呈現資訊的介面本身所形成的空間？本設計試圖以控制煙霧與環境風速形成較為軟性的資訊界面，找尋標誌物與廣告空間新的可能。廣告物不再是僵硬的面板，開啟了人與廣告物的對話，以新的技術展現廣告資訊空間。

Billboard in Las Vegas

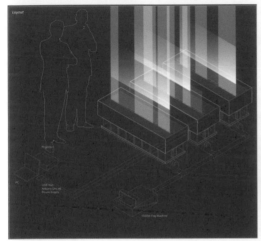

Layout

3D Model

Exploded Assembly View

Controllor

Case

Intake/
Fan

Chamber

Base

Pipe

Graphic

Light Source

Laminar AIR FLOW Fog Laminar AIR FLOW

Ø=4mm Auminum Honeycomb Core

Fog Controlor
MG-90S Micro Servo
3mm Acrylic

Wood Case
12mm Wood Stick
3mm Plywood

120x120x38 mm / 210CFM / 6500RPM

12V DC Fan

Fog Chamber
5mm Acrylic
2" PVC Tank Fittings

lance AIR FLOW

Main Structure
Ø=4mm Thread Rod
M4 Nuts/ Washers
18mm Plywood

Connecting Pipe
45°/ 90° PVC Pipe fittings
r =1"1/2 PVC Pipe

TKU
Dept. of Architecture

A+U

Architecture Theory & Design

面對變動的科技與社會，淡江建築一直是「以教學為重」的，因此，關
注於「真實性」與「實驗性」，關注於新的科技（特別在虛擬與數位）以
及所引起的社會轉變（社會與生態永續），同時關注於轉變中島嶼空間可
能性的討論。分成三個研究／設計教學取向的強調。透過教學設計，學
生得以編織自己的發展方向。

1. 數位設計
 淡江建築不管在硬體與軟體均是台灣最為齊備的建築學校，關鍵的優
 勢在於累積了完整的真實操作的經驗與視野。「數位設計」在數位平
 台上的設計思考與應用的探索，涵括了不同取向的，在虛擬、互動與
 製造各方面的操作。

2. 城鄉設計提案與策略
 回應社會轉變，關注於台灣的真實空間的營造，面對不同尺度的機
 會，發展建築的「空間代理」作用，關注都市與農村的真實處境，發
 展都市設計、地景或是建築等結合的設計能力。設計策略上，強調「提
 案 project」操作，在解決問題中，激盪中創新的設計提案。

3. 跨文化的議題設計
 有計劃地邀請外籍客座教授，推動共同合作的設計教學機制，關注亞
 洲城市的高密度空間經驗與環亞熱帶地區的物質條件，期待對於新的
 建築形態學的創生與發展。

教學群：

陳珍誠 / 鄭晃二 / 畢光建 / 賴怡成 / 游瑛樟 /
黃瑞茂 / 平原英樹 /Ulf Meyer/Stephen Roe

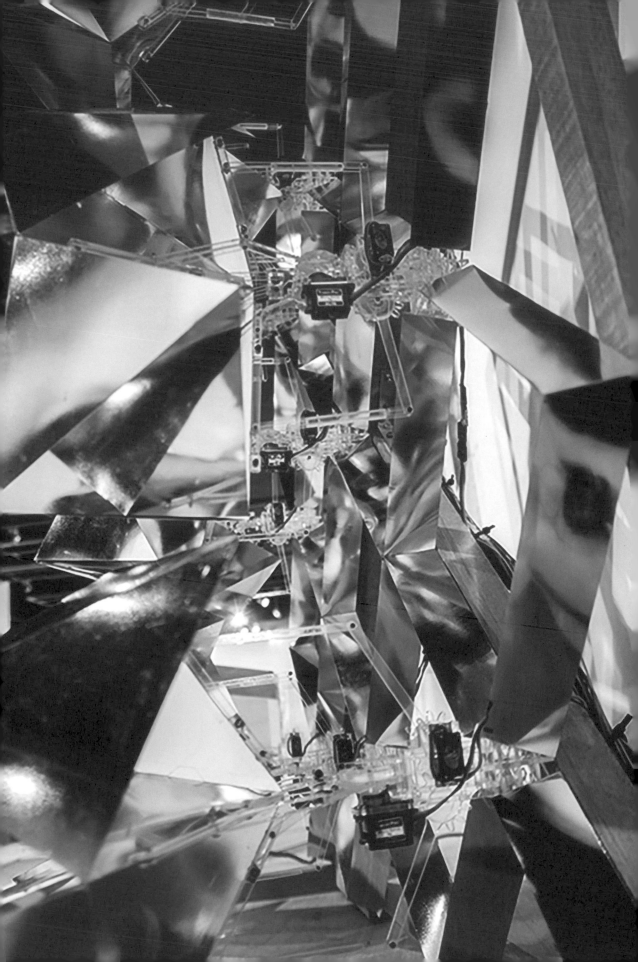

A+U研究室特輯

TAS／

Transactive Architecture Studio
交互建築工作室

在設計領域中，程式設計乃強調「如何建立電腦與設計的關係」，
此關係在設計理論扮演重要的角色。當電腦與網際網路等科技變
成我們生活的一部分時，電腦與其機制 (稱之為運算) 不僅只是一
個工具外，同時，也提供一種新的設計之空間元素及思考方式。

Transactive 為強調建築，環境和人的交互性關係，包括調適性、
回餽性、自主性、動態性等，有鑑於此，Transactive Architecture
Studio 藉由回顧相關運算與其關係於設計的理論 (如遍佈運算、
互動設計、實體運算、仿生學等)，並結合相關技術領域 (基礎電
學、運動學等) 以及樂高 (Lego) 的 Mindstorms 機器人模組在運
動學探討，最後透過程式設計寫作 (arduino, processing) 之實作
過程而實踐，探索建築或都市在智慧生活空間的設計創作與契機。

內容主要包括：探索數位媒材的特質與其在設計過程中的影響；
了解智慧生活與設計的相關背景、理論與發展趨勢；結合設計運
算概論的課程內容，包括找尋設計被運算性的因子；建立其設計
運算機制與抽象化至程式寫作的基礎。

2012 / i-Life，智慧生活空間設計

本課程從我們的生活空間開始，思考數位科技所帶來的特性如何改變我們的生活。因此強調運算技術（如遍佈運算、互動設計、實體運算等）與與空間設計的整合與操作，並結合相關技術領域（基礎電學、運動學等）以及程式設計寫作 (arduino, processing) 之實作過程，而發展出讓生活更有趣的互動裝置原型（如會呼吸的衣服、會跳舞的蘆葦、有情境的椅子等）。

2013 年 / 從仿生到運動

本次操作架構在不同生物特有的運動機制，學生們各自選擇一種生物的部位做研究（如蛇嘴巴、魚鰭、蟹腳等），並整合仿生、運動、機械與運算等，發展出一個具自主性的互動構件原形 (prototype)，此原型可以應用於未來建築和都市新的可能性。

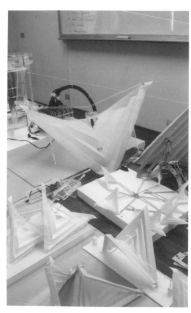

2014 / 仿生遊戲場

本次操作架構在生物的移動方式（跳、爬、游等），學生各自選擇一種生物做研究，並整合仿生、運動、機械與運算等，發展出一個具調適性 (adaptation) 的互動構件原形 (prototype)，此原型的調適性與自主性將應用於未來災難建築新的可能性。

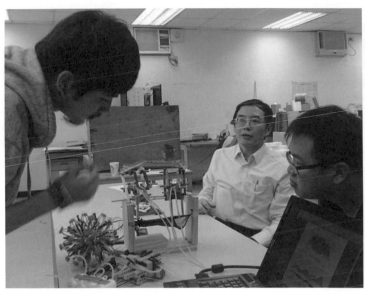

2015 / 生物嘉年華會

本次操作架構在生物的防衛 (protection) 機制，學生各自選擇一種生物做研究，並整合仿生、運動、機械與運算等，發展出一個具調適性 (adaptation) 的互動構件原形 (prototype)，此原型的自主性與組合性有如嘉年華般的聚集形變，將應用於未來建築和都市新的可能性。

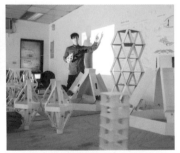

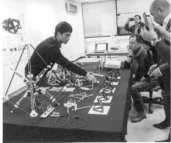

C C C /

/ CAD / CAM / CAE / Studio
數位設計與製造工作室

近期數位設計與製造發展的重點，已經逐漸由「電腦輔助設計」（Computer-Aided Design）轉向「設計運算」（Computational Design），在建築設計上產生了設計方法與設計思考上重要的典範轉移。數位建築設計由「設計再現」（Design Representation）上的討論轉向了「模擬」（Simulation），而關於「設計程序」（Design Process）的討論則著重在發展整合由設計到製造的過程，成為設計者為特定方案所獨特發展的「運算流程」（Computational Process）。除了電腦硬體運算速度的加速，加上軟體演算法與介面的演進，數位設計與製造（Digital Design & Fabrication）技術的發展，適合應用在建築設計教學上有「參數化模型」與「數位製造」兩個部分：

參數化模型（Parametric Modeling）：大部份的電腦輔助設計、製造、與工程（CAD、CAM、CAE）軟體都不可避免的運用「參數化」（Parametrization）之設計特性，參數化用以聯結尺寸（Dimension）、變數（Variable）與幾何（Geometry），因此當變數的數值改變，所設計的幾何形體也會跟著改變。透過參數化的方法，設計的修改與生產可能的設計解答得以在極短的時間內完成，相較於傳統電腦輔助繪圖每次修改設計就得重新繪製圖說的複雜步驟。最近所發展的參數化設計擺脫了傳統電腦輔助繪圖中以鍵盤與滑鼠鍵入圖形單元，而是以高階的幾何「元件」（Component）定義所設計物件之間的關係，「元件」至少包括輸入、輸出、物件屬性與屬值、幾何條件與限制、資料結構等。大部份的情況藉由定義「元件」之間的關係以達到描述設計的功用，設計者面對新的參數化工具，將以相較於以往更「高階」的模式進行設計推理與思考。

DIGITAL
A.I.E.O.U.
唉嗅・數位

數位製造（Digital Fabrication）：今日的參數化設計幾乎可以繪製出所想像的形態，因此參數化設計可以產生更複雜的結構、形體、與細部等，設計完成後，如何以系統化的方法將製造元件參數化，運用數位製造完成是建構上的一大課題。目前數位化的設計案都是在電腦螢幕虛擬無重力的狀況被模擬出來，面對無法以傳統營建方法製造出來的複雜空間與造型，將所設計的三維形體以數位製造技術營建出來，將是數位建築設計脫離電腦螢幕之後的大挑戰。「數位製造」結合新的材料與工法施造，成為設計數位化後的重要課題，這也牽涉到建築設計完成後怎麼生產模型與怎麼蓋起來的問題。

同學除了得學習將三維電腦繪圖模型應用於建築設計中，並將所設計的完成品結合「數位製造」的機具製作。此外，關於參數化設計的部分，則是以「關聯式模型」（Associative Modeling）應用參數化模型描述與調整設計。結合參數化的「數位設計與製造」不再只是使用電腦系統內建的設計指令與圖塊而已，而是轉變成為可以被設計者「客製化」的設計工具。設計者對於電腦的使用已經由電腦輔助繪圖進入到電腦輔助設計、設計運算、與數位製造的各個階段。以往被設計者視為畏途的電腦程式撰寫，也因為更加友善的腳本撰寫介面，使得設計者不必完全理解電腦程式的原理即可自行設計參數化的設計軟體，因此數位設計在近年來有了許多有趣的新可能與新觀念的產生。本工作室討論正在發展中「參數化設計」與「數位製造」的方向與思維，進而對於數位設計與製造的工具、應用、意義、與精神提出回應。

2012 / Animal / Timber Design : Urban Furniture / Brick Design: Church

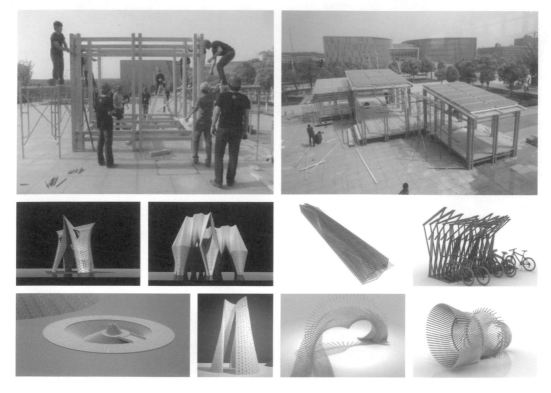

2013 年 / Lamp + Chair / Reciprocal Structure

2014 / Pavilion

2015 / Aggregation

T
D
S
／

A＋U研究室特輯

Thinking and Design Studio
思考與設計工作室

建築人的學習歷程，像是走出家園旅人一樣，不論是為了追求聖賢經典或是綠洲淨土，過程中的修練卻可以造就旅人智慧。建築人的旅行，不是再收集照片與感受體驗，而是面對問題與提出對策的訓練。

人類幾萬年前走出東非，一路走到阿拉斯加，經過好幾個世代的演化，遍布到各種極端氣候，身體膚色，頭髮眼珠，在環境天擇的前提下，進行世代轉變以尋找最適合的基因。人類的演化，可以讓我們在不同的氣候環境存活，遷移的人必須要克服不同問題，利用環境資源尋找生存與繁衍之道。這種經驗的傳承，建構旅人家族的集體智慧與能力。

這個工作室，每學期安排去四個地方見學，透過不同層度與面向的參與，認識當地的人與在地生活感，並且做設計提案做為回應。為了更強化文化差異感，這四個見學旅程，其中一個是海外。這些地點都是在當下有爭議議題的地點，以臺灣的基地為例，北海岸核能地景，基隆西二三碼頭，台東美麗灣，台南鐵路東移等等。海外的基地例如，廈門鼓浪嶼，京都龜岡，泰國清邁，靜岡伊豆。

見學的精神，重點不在教了甚麼，而是學了甚麼。透過觀察，探究，提問與提案，進行思考與設計。

Maglev House in meizoseismal area
リニアモーターカーの家

In January 17, 1995, in the morning 5:46, Kobe southeast Hyogo Awaji Island, occurred 7.2 earthquake, the focal depth of 20 km, crustal movement caused by the Osaka and other cities moved in different directions shipped 1 ~ 4mm.

In Osaka, Kobe, the epicentral earthquake would cause huge casualties apart from being shallow earthquakes occurred in the midnight because people are asleep, low sense of crisis, no time to react, Too late to escape from the building , Structure will be damaged by earthquake , After the buildings collapse , Cause an other disasters.

Therefore, the design use the maglev Principle from Japanese maglev train. It will be applied to a Residential Design ,Residential is an independent structure, When an earthquake occurs, the house will be Separated from the ground by the repulsive force of the magnet, it will not deformation by Shaking , Windows and doors can be opened. When people are sleeping at the Midnight ,the earthquake occurred, Maglev House can let people have enough time to escape .

Location: Kyoto Kameoka
Issue

1995年1月17日，清晨5點46分，在神戶東南的兵庫縣淡路島，發生7.2級地震，震源深度20公里，所引起的地殼運動，將大阪等城市向不同方向移遷1～4mm。
發生於大阪、神戶，這種直下型的地震會造成巨大傷亡除了是淺層地震外，也因為多發生於午夜，人們正在熟睡，危機意識低，來不及做出反應，無法即時逃出建築避難，而建築因強震結構損毀倒塌，引發的種種問題造成更大的傷害。因此，本設計將日本的磁浮列車原理應用於獨棟的小住宅設計，住宅為一獨立結構，當地震來臨時，透過磁鐵的相斥力浮起，與震動中的地表暫時分開，有別於傳統柱樑結構，因基礎深入地面，建築被動的隨震波晃動，導致門窗變形，阻礙逃生動線，而磁浮house不受震動傳遞影響造成變形，如此一來，當地震發生於午夜，熟睡中的居民得更有力於逃生。

Maglev Theory

UP 10-15CM
Japanese maglev train

Building structure

diagram
Traditional Architecture — Windows and doors can not open

diagram
Maglev House — Houses by the earthquake

1F plan — 2F plan

Tatami Room — Kitchen — Toilet — Entrance

Lattice girder
Independent structural system

A"A Section — BB"Section

No earthquake — earthquake coming

When the earthquake coming...
Maglev System
Separated from the ground
UP 10-15CM

Unlike poles Attract — Like poles Repel

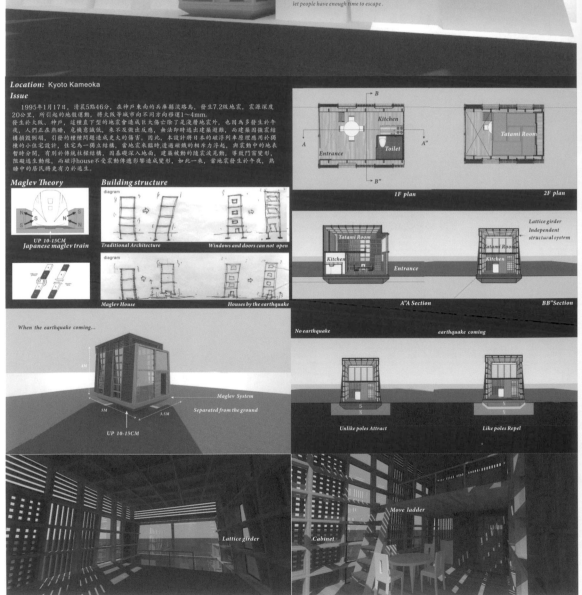

Lattice girder — Cabinet — Move ladder

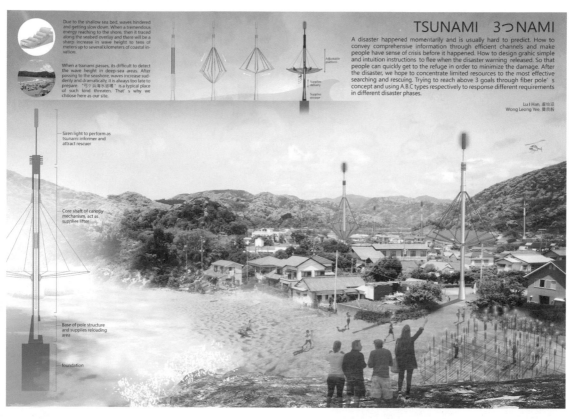

TSUNAMI 3つNAMI

Due to the shallow sea bed, waves hindered and getting slow down. When a tremendous energy reaching to the shore, then it traced along the seabed overlay and there will be a sharp increase in wave height to tens of meters up to several kilometers of coastal inundation.

When a tsunami passes, its difficult to detect the wave height in deep-sea areas. After passing to the seashore, waves increase suddenly and dramatically. it is always too late to prepare. "弓ヶ浜海水浴場" is a typical place of such kind threaten. That's why we choose here as our site.

A disaster happened momentarily and is usually hard to predict. How to convey comprehensive information through efficient channels and make people have sense of crisis before it happened. How to design grahic simple and intuition instructions to flee when the disaster warning released. So that people can quickly get to the refuge in order to minimize the damage. After the disaster, we hope to concentrate limited resources to the most effective searching and rescuing. Trying to reach above 3 goals through fiber pole's concept and using A.B.C types respectively to response different requirements in different disaster phases.

Lu I Han, 盧怡涵
Wong Leong Yee, 黃員銳

Siren light to perform as tsunami informer and attract rescuer

Core shaft of canopy mechanism, act as supplies lifter

Base of pole structure and supplies reloading area

foundation

Adjustable platforms

Supplies delivery

Supplies storage

Residents
Visitors

Pre-disaster　　Impact　　After (GPS)

Sense of crisis

Graphic & intuition guidance

searching & rescuing

A type: Fiber poles stand in front of square of bus or train station as a landscape and are also with wifi function. Visitors may use their smart devices to download escaping map and all necessary information. it can shape unseen disaster into a visible form.

C type - a fiber is presenting a shelter for those places, which are too far away from the existing shelters.

B type - existing shelters and fiber poles will play a guiding pose. the guiding route will follow a principle that are within 10mts by walking and the shortest distance under the most gentle slope.

當代亞洲的住宅空間 | アジアの現代居住空間
Contemporary Space for Living in Asia

平原英樹
淡江大學客座教授

1・橫濱、北京和台北

想從比較個人的經驗開始談起。我成長在 1970 年代至 90 年代的橫濱，成長在一個融合了日本、中國以及歐美等多元文化的環境中。那是個擁有完全相異文化混合的地方。但不像是被即興創造出來的主題公園般的街道，而是對於彼此文化相互深入理解後，透過當地具有魅力的豐富的生活經過長時間的累積而成的。在橫濱的成長的過程中，了解到透過這些不同的文化來學習的意義及其重要性。並且被這其中的魅力深深吸引。接著在 2006 年至 2010 年的中國經驗中，目睹了中國短時間內生活劇烈的變化；伴隨著北京奧運及上海世界博覽會的舉行，中國當時正處於一個經濟快速成長的時期。可以非常深刻地感受到，隨著劇烈的變化所造成住宅品質提升的同時，過去北京的住宅文化也快速的淡化消失。自 2010 年開始於台北生活至今。台北有著除了獨自的文化外，再加上中國文化、日本文化、歐美文化以及多種不同的文化共存後所產生出豐富多元的生活。有別於日本、中國，台北擁有獨自的另一種居住文化。

這三座都市，位於亞洲地區，擁有共同的歷史根源，並且位於彼此比鄰的日本、中國、台灣，但若更深入的觀察這些國家間人們居住的空間，便會發現其組成的方式可以說是完全不相同。舉例來說，若將日本經過長時間培育出來與自然呼應的住宅空間和後來陸續被提出來新型態日本特有的居住空間文化，未經轉化直接移植至台灣、中國，將會發現與當地住宅文化的差異所造成的隔閡，在實踐上更是困難重重。不論是向其他都市學習當地優良具吸引力的住宅形式，或是跨越這道隔閡去創造新的居住文化，深入理解各個文化背景是不可欠缺的。

1・横浜、北京そして台北

　少し個人的な体験から始めてみたいと思う。1970 年代から 90 年代まで横浜で育ち、日本、中国及び欧米の異文化の融合する環境の中で育った。そこには全く異なる文化が混ざりあっている。即興で作り出されたテーマパーク的な街ではなくて、お互いの文化を良く深く理解しあった後に生まれたとても魅力的で豊かな生活が長い年月を経て作り上げられてきた。ここ横浜での生活を通して,異文化から学ぶことの意義の大きさを知った。そして、それに魅力を感じながら育った。そして ,2006 年から 2010 年までの中国。北京オリンピックや上海万博が開催され、同時に経済の急成長する真っ只中に駐在し、その短期間に劇的に変化する中国の生活を見てきた。その劇的な変化のなかで新たに作り出されてゆく住まいの質の向上と共に今まで北京で培われてきた住まいの文化が薄れていくのを肌で感じてしまうほどの急激な変化であった。そして現在、2010 年から台北にて生活を送っている。独自の文化に加えて中国大陸の文化、日本の文化、欧米の文化、多くの文化と共存しながら生まれた豊かな生活がそこにはある。日本とも中国ともまた異なる台北独自の住まいの文化がここにはある。

　これらの３つの都市、アジアといわれる地域の中で、歴史の根源を共有し、またその中でもお互いに隣国に位置する日本、中国、台湾といった国々の間で人々の住まい方とその空間を注意深く見てみると、そのあり方はまったくと言っていいほど異なる。そして、そこに住む人の住まいに対する考え方もまったく異なる。例えば長い年月をかけて培われてきた自然と呼応する日本の住まいの空間、現代において次々と作り出される新たなタイプの住まいといった日本特有の住空間の文化を台湾、中国へそのまま輸入しようとしてもほとんどん場合は受け入れる側の住文化との差異という壁にあたり実現に向けて多くの困難がつきまとう。他の都市の優れた魅力的な住まい方から学んでいこうとしても、この壁を乗り越えて新たな住まいの文化を作り出していこうとすると各々の文化を深い部分まで充分理解することが不可欠となる。

2・東京的住宅・台北的住宅・亞洲的住宅

深入這些相異的住宅文化後，發現這是個非常有意思的主題。這些都市一定同時存在著優秀的可能性以及難解的問題。在東京，人們對於光、風、綠或是人的視線等的居住環境比起其他鄰近各國還要異常的講究。這樣的行為會反映在選擇住宅的條件上，更進一步反應在建築法規中，持續的制訂新法、修改舊法等，都是為了滿足人們對居住環境的講究。複雜而持續發展的法規更是為了要保障最起碼的居住環境品質。另一方面，這種對於住宅的講究進而演變成對獨棟建築或自然環境的執著，而漸漸地將人們引導至離都心較遠較安靜的郊外基地。利用時間來換取居住環境，許多人願意接受超過 2 小時的通勤時間。而這與都市蔓延有著緊密的關連。但對於今後的高齡化社會及人口減少的世代，我對於這種居住現象的持續，有著相當大的疑問。

另一方面，台北又是如何呢？1 樓為店鋪，2 樓以上則是住家。更上一層（雖然是違章建築）則有色彩鮮豔如獨棟建築的頂樓加蓋。都市的居住行為發生在幾種不同垂直層疊的建築物中。與東京的都市蔓延形成明顯對比的緊湊型都市。當東京或其他日本都市，都在議論緊湊型都市 (Compact City) 做為一個手段來有效對應正在發生的高齡化社會、獨居人口增加或是人口減少等及將面臨的生活問題時，而這樣的生活型態已經在台北發生。多數的人居住在與公司相同的區域，年長者不須要花太多的時間就能享有都市的各種機能。但是，相對於東京人們所講究的住宅環境品質並沒有被整合，而這個部分還有相當大的改善餘地。

通過這樣的方式著眼於亞洲的都市，將會不斷地發現每座城市有著各自不同迷人的魅力。不同於歐美國家要拉近環境、歷史、人種等完全不同的文化差距這麼浩大的工程，要將亞洲這些距離感相近的文化相互融合，進而創造出新型態的住宅型式相對有著極大的潛力。把許多亞洲的都市列舉在一起後，各個都市的優點及缺點便可一目了然。而這當中都存在著經過長時間所累積出來的生活文化或是習慣根源。因此，並不是隨興的將其他都市的優點複製貼上的引起排斥反應，而是必須先深入了解各個文化以後，將有很大的可能性讓這些不同的文化相互融合。

抱持著這樣的疑問，在 2012 年開始持續的在淡江大學透過「亞洲現代居住空間 (Contemporary Space for Living in Asia)」的調查和設計，研究探討新居住型態的可能性。（圖 1）

2・東京の住まい・台北の住まい・アジアの住まい

　この異なる住まいの文化というのが深く立ち入ってみると非常に興味深いテーマである。各々がその優れた可能性と問題の両方を必ず抱えながら進行している。東京で人々は、光、風、緑や人からの視線といったその住まいの環境に対してその他の近隣諸国から比べると異常なほどのこだわりを持っている。そのことが人々の住まいの選び方に反映するし、より奥深い部分では建築法規等も、このこだわりを満足させるために新たな法規を重ね、改定を続けている。非常に複雑に発展し続ける法規が最低限の住環境を保障する。その一方でそのこだわりは一戸建てや緑の多い環境への執着となり、都心から離れた静かな郊外の敷地へと人々を導いてゆく。時間と引き換えにして、2時間を越える通勤時間を受け入れる人たちが数多くいる。それが都市のスプロールへと繋がってゆく。今後の高齢化社会や人口の減少と共に生きる世代において、この住まい方を続けてゆくことには大きな疑問を感じる。

　一方で台北を見てみるとどうだろう。そこでは一層に店舗があり、2層から上には住居。さらにその上の屋上には（違法建築ではあるが）色鮮やかな戸建住宅のような建物が乗っている。垂直に幾つもの異なる層が重ねあわされた中で都市居住が行われている。東京のスプロールとは対極をなすコンパクト・シティである。東京やその他の日本の都市ではコンパクト・シティの有効性が今後の高齢化社会やひとり世帯の増加、人口減少といった既に始まっている未来の生活に対して有効な手段として議論されているが、その生活がこの台北にはある。多くの人々の自宅と勤務先が同じ街のなかにあり，老人は長い時間をかけずに短時間で都市の機能にアクセスできる。しかし、その一方で東京の人々がこだわる住まいの環境は整っておらず、この質はかなりの改善の余地を残していると思われる。

　このように、アジアの都市を見ていくと個々の都市の異なる魅力というのは際限なく広がっている。欧米の環境や歴史、人種などすべてにおいて全く異なる文化の距離を縮めて行こうとする大仕事ではなく、アジアのもう少し距離感の近いもの同士を融合してゆくことに新たな住居のタイポロジーを作り出すための大きな可能性があるのではないかと感じている。多くのアジアの都市を並列していくことにより、それぞれの長所と短所はかなり明確になってくる。そしてそれらには長い年月をかけて培われてきた生活の文化や習慣が根強く存在する。即興で他の都市のいい部分をコピーペーストを行い拒否応を引き出すのではなく、それぞれの文化を深く理解したうえでこの異なる文化を融合していくことには大きな可能性があるのではないか。

こういった疑問と共に、「アジアの現代居住空間 (Contemporary Space for Living in Asia)」という調査と設計を通して新たな住まい方の可能性を探る研究を淡江大学にて 2012 年より続けている。（図 1）

ABAGHDADBANGALORE**BANGKOK**

GBENGALURUBEIRUTBOMBAY

UTTACHATTAGAMCHENGDU

GQINGDAMASCUSDELHI

LABADGUANGZHOUHANGZHOU

HOCHIMING**HONGKONG**ISTANBUL

NIZMIRJAKARTAJIDDAHKANPUR

SIUNGKARACHIKOLSAMUI

TAKYOTOKUALALUMPUR**MACAU**

LAMOSULMUMBAINAGPUR

GOSAKAPUNEPYONGYANGSAPPORO

SHANGHAISINGAPORESURAT

AICHUNG**TAIPEI**TIANJIN

URUMQIHWUHANYOKOHAMA

MPORARY SPACE FOR LIVING in ASIA, vol.1

3・關於淡江大學的 CSL-A 研究室

「CSL-A: 亞洲現代居住空間 (Contemporary Space for Living in Asia)」以幾個基本的理念為出發點進行研究。

1. 此項研究並不是研究住宅的歷史，而是擷取現代的生活，並且理解後，探討跨出下一步的方向性，所設定的主題包含了這個部分。(圖2、3)

2. 調查與設計同時進行。除調查結果的報告外，經過調查後透過設計來驗證住宅可以有何種連繫的可能性來當作研究室的主題。利用調查與設計的無縫結合來探討新的可能性。

3. 讓這個主題本身每年不斷的進化。為了創造持續進化的研究室，不在初期階段就設定目標，於每年研究室結束後，根據其結果繼續重新整合，相信透過這個研究室，最初看不見的目標將會漸漸地清楚。

至目前為止，於淡江大學研究所進行了 3 屆的研究活動。透過這些研究室，研究主題已經被如此的覆蓋改寫。

3・淡江大学の CSL-A スタジオについて

　この「CSL-A: アジアの現代居住空間 (Contemporary Space for Living in Asia)」は幾つかの
基本理念のもとにその研究を進めている。

1. この研究を住まいの歴史の研究ではなくあくまでも、現代の生活を切り取り、理解し、
　　そこから次の一歩を踏み出す方向性を探ってゆくことに主題をおいている。(図2、3)

2. 調査と設計を同時に扱うことにより、調査結果の報告のみではなく、その調査を踏まえ
　　たうえでどのような住まいの可能性に繋げることができるかを設計を通して検証してゆ
　　くことをスタジオの主題としている。調査と設計をシームレスに繋ぐことにより新たな
　　可能性を探る。

3. このテーマ自体を毎年進化させてゆくこと、初期段階で目標を定めてしまうのではなく、
　　毎年ひとつのスタジオが終わった後に、それを踏まえて次の主題を新たに組み立てなお
　　し続けることによって、始めには見ることが出来なかったゴールが見えてくることを信
　　じて進化させてゆくスタジオにする。

　現在までに淡江大学大学院における3度のスタジオを行ってきた。これらのスタジオを
通して、テーマはこのように上書きされてきている。

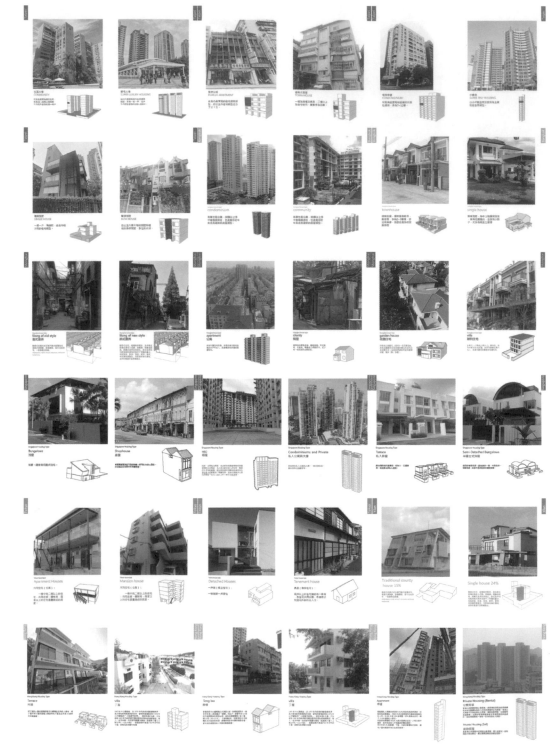

圖 3

2012 年 淡江大學研究所 / 春季研究室（圖 4）

第一屆的研究室從了解亞洲各都市的現代住宅開始。調查從亞洲選出的 7 個都市的住空間以及居住的方式。將各都市的現代住宅型態進行分類並整理。將當地的居住方式透過常見的表達媒體對現代生活方式進行分析。利用這些調查作為基礎，對各都市提出新的居住空間提案，並以 12m x 12m x 高 24m 的空間呈現，作為 7 個都市新的居住空間並列展出。這個研究室成為了重要的角色。被亞洲一詞概括的多元亞洲文化圈裡，參與研究其中後，在驚覺原來有這麼多相異、具獨自性的居住方式的同時，也成為這個研究室系列化的契機。

2013 年 淡江大學研究所 / 春季研究室（圖 5）

在第二屆的研究室中，為了可以認識更多的都市，因此將範圍侷限在第一次幾乎沒有被選擇的東南亞的都市。同時也改變了對都市調查的手法。除了從他人的研究、書籍、網路來收集資料外，更進一步去傾聽生活在當地或曾經生活在當地的人對於居住空間的看法，進而思考新居住型態的可能性。當我們在設計思考海外都市時，時常容易以外來者的眼光，或是上對下的角度去參與設計尋求一般通用的解決方法這種傾向產生，相對於此，通過特定的某些人，可以更貼近了解當地，並且讓我們能以相同高度的角度去參與設計。在這樣的調查及設計過程中，我們再一次的發現了最基本的事實：以一個集體居住的住宅型態、還是以具有個性的個人空間型態這兩種思考角度作為住宅設計的出發點時，將會產生完全不同的設計手法。

2014 年 淡江大學研究所 / 秋季研究室（圖 6）

第三屆的研究室，從以往了解亞洲各個都市的居住方式作為研究的焦點中更向前邁進了一步，將調查研究的主題放在找出各都市的現況、問題以及目前正在發生的變化。然而，以往的研究室有著對於追求設計獨特性的傾向，相較於此，此次的研究室更積極的面對較現實的住房問題、經濟效益或是社會問題，將主題放在以更現實的觀點來探討新居住型態的可能性，而這也成為本研究室一個很大的轉機。同時，隱隱約約可以看見這個研究室所尋求的答案。

圖4

2012 年、淡江大学大学院／春スタジオ（図4）

　第一回目のスタジオはアジアの各都市の現代の住まいを理解することからはじめた。アジアから選ばれた7つの都市の住空間とそこでの住まい方を調査した。各都市の現代の住居のタイポロジーを整理しそれをまとめた。そこでの住まい方を現代の生活の仕方が良く現れたメディアを通して分析した。その調査を基に各都市の新たな住空間の提案を12M×12M×高さ24Mの空間内に作り出し、それらを7つの都市の新たな住空間として並列展示した。このスタジオは重要な役割を果たした。一つにまとめて語られることの多いアジアという文化圏において、足を踏み入れてみるとこれだけ異なる独自性をもった住まい方が広がっていることに驚きを覚えると共に、このスタジオがシリーズ化されるきっかけを作った。

2013 年、淡江大学大学院／春スタジオ（図5）

　この二つ目のスタジオではより多くの都市を知るために第一回ではあまり選ばれていなかった東南アジアの都市に限定して都市を選択した。またこれらの都市に対する調査の仕方を変化をさせた。他者の研究や書籍、ウェブからの情報収集に加えて実際その都市に暮らしている、または暮らしていた人々から直接住まいに対する声を聞きながら新たな住まいの可能性を考えていった。海外の都市を考えてゆく上で、どうしても外から目線、時には上から都市を見下ろした目線で設計に携わり一般解を求めてしまう傾向があったのに対して、ある特定の人々を通すことにより、より内側目線、同じ高さからの目線で設計に携わっている感覚が生まれた。住居というのは集団の住まいとして作り出していく方法と個性をもった個人の空間という考えを基に進めることにより全く異なる設計手法となるという最も基本的な事実がその調査と設計のプロセスを通して再発見できた。

2014 年、淡江大学大学院／秋スタジオ（図6）

　第3回目となるこのスタジオでは、以前のアジアの各都市での住まい方を知ることを焦点としたスタジオから、もう一歩踏み込み、その都市での現状や問題、今起こっている変化を探し出してゆくことを調査の主題としてまとめた。そして、以前のスタジオでは設計の独自性を求めている傾向が強かったのに対し、このスタジオではより現実的な住宅問題や経済効率、社会問題などと正面で向き合い、そこから新たな住まいの可能性をより現実的な視点で探っていくことに主題を置くようになり、それがこのスタジオにおいての大きな転機となった。それと同時にぼんやりとこのスタジオの求める先が見えてきた。

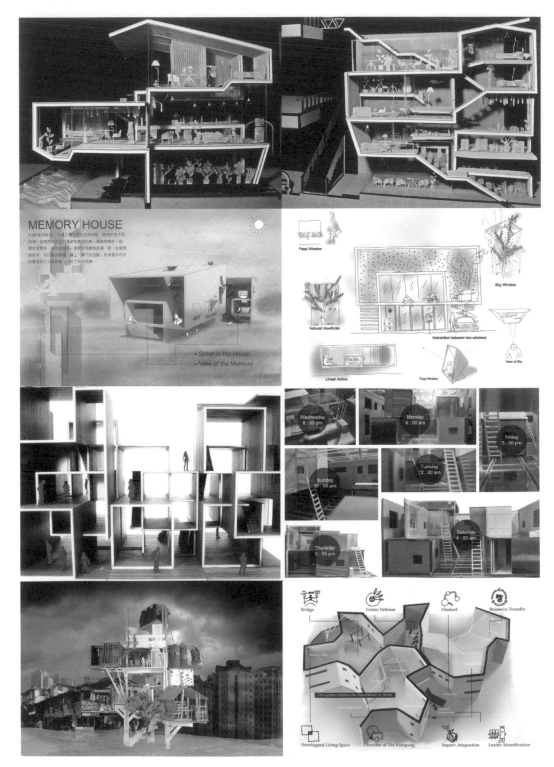

MEMORY HOUSE

火頭(使用者)以一佇在三棟不同住宅區地點，擁有好多不同
回憶。發展然來各互且互連碎物集成的華人圖景居集住一般
關於空間多，述住空間作、後原住宅裡有老者一般、生風圖
的回卡。可以感到開場一樣上、樓下的活動。所有窗戶內外
的景各挂人大隊影事。回樂了老所回憶。

• Street in the House
• View of the Memory

Peep Window

Sky Window

Natural Viewfinder

Interaction between two windows

View of Sky

Linear Active

Peep Window

Wednesday 8 : 00 pm

Monday 6 : 00 am

Friday 5 : 00 pm

Sunday 10 : 00 pm

Tuesday 12 : 00 am

Thursday 3 : 00 pm

Saturday 4 : 00 am

Bridge

Center Defense

Chained

Resource Transfer

The system contains the characteristic of stories

Overlapped Living Space

Routine of The Kampung

Impact_Adaptation

Leader Identification

圖 5

SHANG HAI
Housing Types

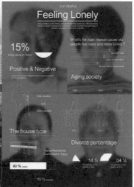

OLD PEOPLE
Feeling Lonely

15%
living alone in Tokyo

Positive & Negative

What's the main reason cause old people feel more and more lonely?

Aging society

The house type

Divorce percentage

Emotion affect behavior

Automatic responses are one way our emotions affect our behavior. Sometimes, our feelings stimulate our brains to process certain information very quickly, or process it in a certain way. If that information is processed while disregarding facts, common sense or other considerations, it could result in a quick or poorly analyzed final action. This is when emotions directly affect our behavior.

Emotional Situation

25 % 50 % 75 % 100 %

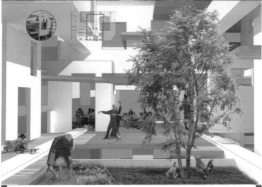

Shanghai house type
lilong of old style
舊式里弄

Shanghai house type
lilong of new style
新式里弄

POPULATION

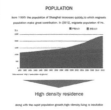

High density residence

along with the rapid population growth,high-density living is inevitable

BIG GATED COMMUNNITY

The market-driven urban reconstruction resulted in the big gated community,which lead to community destruction, disappearance of blomerol images and, more threatening, socio-spatial segregation.

Small community with diversity

make the community small,without gate,make it easier for people both poor and rich live together.

Contemporary Space for Living in
Taipei

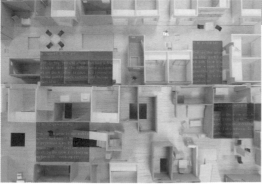

RESIDENCE OVERSTOCK

Increase in new residential , Population decline , Rapidly aging

"Renovation"

1. life up program
2. renewal project program
3. super reform

AGING SOCIETY

Population decline , Low birth rate , Rapidly aging

"Residence for the elderly"

1. Small-scale
2. Multifunction care type

圖 6

4・亞洲的現代都市，其現況和住宅的可能性

經由這三個研究室所進行的多項調查和設計，現階段已有亞洲 14 座都市、20 個提案被提出。而其各自都有對於現代住宅獨自的著眼點以及探索其今後可能性過程的軌跡。在此以第三屆研究室中被提出的提案為主軸，介紹幾個調查及設計提案。

上海：「Z-Housing」

將重點著眼於從外地移居到上海的社會新鮮人。透過對這個世代一般人的訪談，可以清楚地觀察出其主要的生活空間形態。多數的人居住在如同無數複製貼上的相同住宅中，而這也可以說是中國全國住宅的特色。這些社會新鮮人大多居住在細長形的 6 層樓建築，生活在被細分為以 2-3 床為一個單元，與他人共同使用且沒有公共空間的狹小空間中。其中也有 9 人共同分租 98m² 一個月租金 900 元的公寓的案例，因此居住者都盡可能減少待在家中的時間。在此並不是採用都市更新的手法，而是對一棟典型的 60 年代建造的 6 層樓建築進行改建，設計研究如何可以帶給這些社會新鮮人更新更有魅力的居住空間。將一棟集合住宅的公的空間到私的空間之間的部分，利用如同漸層的表現手法，以 4 個等級作區分連結，如同是一棟利用細小馬賽克空間拼湊層疊出的住宅。即使在多人數、高密度的生活中，一樣可能保有公、私空間共存的集合住宅。

台北：「Y-Share House」

試圖將重點放在台灣的社會新鮮人以及他們生活的可能性。生活於台北高房價的社會新鮮人，不同於多數尋求就職、終身僱用的日本 (自僱率 13%)，臨機應變的去選擇獨自的職業，或是自己摸索創業 (自僱率 23%) 在台灣生活的方式很多樣。利用改裝舊的集合住宅，創造一個能夠隨著時間調整住宅 / 工作室 / 店面比例的三次元居住空間。由於經濟層面的原因，在有限的空間環境中，可獨立調整其豐富的居住空間、豐富的工作室以及豐富的店面比例，並且生活在其中。隨著時間的變化同時可以產生出多彩多樣的公共空間。這是一個利用台北所培養出的文化、生活習慣置入現代生活的集合住宅，是個為了台北人豐富的創造力所致力發展的集合住宅。

4・アジアの現代都市、その現状と住居の可能性

　この３つのスタジオを通して、多くの調査と設計が行われた、現段階までにアジアの14都市、20の提案が作り上げられている。それらの中には各々が独自の現代住宅への着眼点と、それを踏まえた今後の可能性を探し出してきた軌跡がある。ここで最新の第３回のスタジオで出された提案を中心に幾つかの調査と設計提案を例としてあげておく。

上海：「Z-Housing」

　地方から移住し上海に住む新社会人の生活に注目してみた。その世代の一般的な人々へのインタビューを通して、その生活空間の主なタイプが明らかとなった。中国全土の住宅の特色ともいえるが、多くの人が同じ建物を無数にコピーペーストしたような住居に住んでいる。この新社会人たちの多くが横長の６階建て、２－３ベッドのユニットを細かく仕切って他人とシェアーする狭く共用スペースのない住まいに居住していた。中には９８ｍ２で９００元のアパートを９人でシェアーし、自宅にいる時間を出来るだけ減らしながら生活を送っている例もあった。そこで、都市更新的な手法ではなく、６０年代に建設された典型的な６階建ての共同住宅を改築して、この新社会人たちにどれだけ新たな魅力的な生活を作り出すことが出来るかのデザインスタディを行った。一つの集合住宅が公的から私的な空間へとグラデーションのように繋がる４つのレベルに分けられ、それらが細かい空間のモザイクのように重なり合った住宅。大人数が高密度で生活する中で、公と私が共存することが可能な集合住宅である。

台北：「Y-Share House」

　台湾での新社会人とその人々の生活の可能性をに注目してみた。台北での住宅価格の高沸とその厳しい社会で生活を送る新社会人。多くの人が就職及び終身雇用を求めて就職する日本（自営業率１３％）に対して独自の職業を臨機応変に選んで行く、もしくは作り出してゆく台湾（自営業率２３％）での生活の仕方は多様である。そこに、古い集合住宅の改装により、住居／オフィス／店舗の割合を時間と共に変化させることが可能な三次元の住まいを作り出す。その経済的な理由から限られた空間環境の中で、豊かな住まい、豊かなオフィス、豊かな店舗の割合を独自に調整していきながら生活する。そして、そこには時間と共に変化する多彩で豊かな公共空間も生まれる。台北で培われてきた文化や生活習慣が現代の生活へと置き換えられた集合住宅。台北人の豊かな創造力のために捧げられた集合住宅。

香港：「H-Housing」

僅容許最小限度面積的居住環境。街道與住宅之間沒有任何的界線，是一個非常難在其中找到平衡點的居住環境。在這個被擠壓至極致的生活中，可以發現什麼樣的可能性呢？於觀塘工業區有一座至目前為止經歷過多次轉變的工廠建築（原先被當作工廠的辦公大樓使用）。在香港一般的住宅每一平方英呎租金為 46 元港幣，而工廠大樓則是 15 元港幣。工廠的天花板高度相對的也比較高。因此提案將目前香港已用盡的二次元樓地板轉換為三次元的立體空間，作為對於新形態居住空間的可能性。打破以往不允許任何一點浪費的不動產價值中的面積觀念，進而尋找以體積這種新的使用方法的可能性。

曼谷：「S.W-Housing」/「House of Cha-an」/「Zone-less」

過去的研究室對曼谷進行 3 次的調查及設計提案。其中包括了將焦點鎖定在這些必須一肩扛起照顧三代同堂父母、兒女的單親母親上，並針對這些處在曼谷嚴峻社會環境下的眾多女性們提出的集合住宅提案。或是將 CHAAN(戶外空間) 及 RABIAN(屋簷下空間) 這些逐漸消失而具有魅力的傳統空間手法置入到現代的提案，又或是將泰國、曼谷這種傳統家屋到現代生活中所有的生活機能都發生於單一一個空間內的獨特生活方式置入新的現代高層住宅等的提案。將焦點鎖定在人的提案，以傳統手法或素材當作焦點的提案，或是將老舊平面以新方式思考的提案等，因著眼點的不同透過這 3 年間可以看見完全不同的可能性。

這些只是眾多提案中的一小部分。另外還有，針對 85% 被稱為 HDB (Housing and Development Board) 由政府開發的住宅，因為同質性過高所產生出生活問題的新加坡的提案，深入京都人們生活後的提案、針對東京老年人的提案等。以及，對澳門、河內、雅加達、北京、宜蘭、馬尼拉、吉隆坡等眾多的都市作的調查及提案。

香港：「H-Housing」

　　最小限の面積しか許されない住環境。街と住まいの間には何の境界もなく安らぎを求めることは困難な住環境。この極限まで突き詰められた生活のなかでどのような可能性を発見することが可能か？そこで、現在次々とコンバーションが進められている觀塘工業區にある工場ビル（もともと工場が事務所としても使用されているビル）がある。一般的な住宅の１フィート平米当たり４６香港ドルに対し工場ビルは１５香港ドルである。そして、そこにはもともと工場用に作られた高い天井がある。そこに、２次元に使い尽くされた香港の床を３次元的に使用することによる新たな住まいの可能性を提案した。そこには全くの無駄を許されない不動産価値が課されている面積に対してではなく、体積の新たな使い方への可能性を見出した。

バンコク：「S.W-Housing」／「House of Cha-an」／「Zone-less」

　　バンコクには毎年３度にわたり調査と設計の提案が行われた。そこにはバンコクで両親と子供たちと母親、３世代の生活をみる責任を抱えこんだ多くのシングルの女性たちに焦点を絞った、バンコクで厳しい状況に立たされている多くの女性たちに対する集合住宅の提案となった。また、チャーンやラビアンといった消えつつある魅力的な伝統的な空間手法を現代に置き換える提案や、伝統的家屋から現代の生活に至るまですべての生活機能を一つの空間で行ってしまうタイ及びバンコク人の独特な生活の仕方を新たな現代の高層住宅に置き換える提案などがあった。人に焦点を絞った提案、伝統的手法や素材に焦点を絞った提案，古くて新しい平面の使い方を考える提案など、着眼点の違いによりこの３年間を通して全く異なる可能性を見ることが出来た。

これは多く行われてきた提案のごく一部である。その他にも、８５パーセントがHDB（Housing and Development Board）といわれる政府により開発された住宅で、多様性の無さから生じる生活の問題を抱えるシンガポールに対処する提案や、京都の人々の生活に踏み込んだ提案、東京の高齢者のための提案なども行われた。また、マカオ、ハノイ、ジャカルタ、北京、宜蘭、マニラ、クアラルンプールといった多くの都市に対する調査と提案も行われてきた。

5・從這些研究室中學習

到目前為止對許多都市進行了調查，探討並思考當地的生活後有了許多的發現。對各個不同的都市來說，好的適當的提案，有時只有些微的差距，有時則會有巨大的不同。而這一切都與當地悠久的文化、氣候以及生活習慣等根深蒂固的因素息息相關。將某個都市具有魅力的居住空間直接移植到另一個都市，通常會不同於公共設施，造成排斥反應而無法融入。不同的都市是如此，居住在都市中的人們也是如此，因為個人的需求不同所需要的居住空間也會有所不同。因經濟層面的狀況、建築法規的限制造成極大的條件限制。家族的構成不同，心中理想的住宅也會不同。生活時間的順序不同。還有以上這些所有的環境因素不斷地（意外的快速）變化……。

回到起初疑問的更深一層的含義。亞洲各個都市有著無數不同且具有魅力的居住方式。某個都市的居住方可以成為另一個都市的問題解決方案，又或是潛在著成為新居住形式可能性的方向指示。在這個複雜交錯的狀況中，為了實現創造山不引起排斥反應的新型態住宅，必須真正的深入了解當地都市的文化及人文含義。

6・關於今後的發展

透過這 3 屆的研究室不斷地讓研究主題進化。在寫這篇文章的時候，第 4 屆的研究室也即將開始。遵循著這個研究室的基本方針準備展開。

過去的研究室，是對各都市進行比較，比較的對象相對的廣泛。於是將調查對象縮小至現代，第 3 屆研究室在針對各都市的社會問題及其變化所引起的居住問題進行調查。思考這些社會問題及居住空間的變化中所需要的是何種居住空間，對於研究是有益的。但是在這之後所提出的提案，相對的可能在事先便可被預測歸類。在第 4 屆的研究室，將選出目前為止經過調查及設計後所找出的 keyword、及具有引導這些住宅變化可能性的 keyword，以此為基礎進行接下來的調查。

5・これまでのスタジオから学ぶ

　　ここまで多くの都市について調査し、そこでの生活を考えてくると多くのことに気付か
される。各都市によって良しとされる住宅はお互いにわずかに、時には大きく異なること。
そこには長い文化や気候、生活習慣といったすべてが絡み合って奥が深く根付いているこ
と。ある都市で魅力的といわれる住空間は、公共施設とは異なりそのまま他の都市に輸入
しようとしてもほとんどが拒絶反応を引き起こし受け入れられないこと。都市によっても
異なるが、その都市の中に住む人々の個人的な状況によっても求められる住空間は異なる
こと。経済的な状況、建築法規による規制が大きな制約を作り出していること。家族の構
成の違いにより理想とされる住まいは異なること。生活の時間の流れ方が異なること。ま
たそういったすべての環境は常に（意外と早く）変化していること…

　　そして、一番初めの疑問にもう少し深い意味で立ち返る。アジアの各都市には魅力的な
住まい方が無数に潜んでいる。ある都市での住まい方は他の都市での問題の解決策へとつ
ながる、または新たな住まい方を提示する方向性を提示する可能性を秘めている。こうい
った複雑な状況が絡み合っている中で新たな住空間のタイポロジーを拒否反応を受けるこ
となく作り出し実現するためには、深く本当の意味でその都市の文化と人々を理解しなけ
ればいけないと。

6・今後の展開について

　　ここまでの3回のスタジオを通して主題を常に進化させてきた。この文章を書いている
時点は第4回の始まりをすぐに控えている。そこで、このスタジオの基本方針に従い次の
展開を準備している。

　　今までのスタジオでは、各都市を比較しているがその比較の対象が広かった。現代に調
査対象を絞り、第3回では各都市の住まいに関する社会問題や変化を捉えるという内容で
調査を進めた。その社会問題や住まい方の変化に対してどのような住まいが求められてゆ
くかを考える意味では有益であった。しかし、その後の提案がわりかし事前予測が可能な
ものへとまとまってしまった。そこで、第4回では今までの調査と設計を通して見えてき

關於將個人與公共作區隔的「保全系統」、讓文化或生活方式更豐富地被呈現的「窗與立面」與生活的關係、為人們生活增添豐富色彩的「植物」與住宅的關係、各個都市或文化特有的「行為」、為生活帶來舒適的「浴室與廁所」的可能性等，將亞洲各都市的居住方式，用以上的方式利用明確的 keyword 並列出來。

將這些調查所產生的新視點與過去的調查重疊整合。其中包含各都市現代住宅的類型、現今正在變化的住宅問題等較廣的視點、以及藉由 keyword 所引導出較局部的視點等，這些結果將會不斷地層疊累積。期待透過這個研究室的進行，可以看見未來更多關於新型態居住空間可能性。

"Contemporary Space for Living in Asia" members.

No.1：張世麒 (Bangkok)，楊惠蒨 (Macau)，陳家偉 (Beijing)，黃蔚婷 (Kyoto)，
　　　董思偉 (Hong Kong)，林宗賢 (Singapore)，黃靖文 (Taipei) + 郭沂筠 (Advisor)
No.2：底慧玲 (Jakarta)，黃姵慈 (Bangkok)，蘇潤 (Hanoi)，范翔瑞 (Manila)，
　　　吳培元 (Kuala Lumpur)，呂健輝 (Singapore)
No.3：廖斐昭 (Bangkok)，茆慧 (Shanghai)，張珽鈞 (Tokyo)，陳政偉 (Taipei)，
　　　盧逸璇 (Yilan)，游東樺 (Singapore)，游子頤 (Hong Kong)

たキーワード，これからの住まいに変化をもたらす可能性を持った意義のあるキーワードを抽出し、それらを基にした調査を行ってゆく。

　個人と公共を隔てる“セキュリティー”のあり方について、文化や生活の仕方が豊かに現れる“窓とファサード”と生活の関係、人々の暮らしを豊かにする“植物”と住まいの関係、各々の都市や文化で特有の“ふるまい”のあり方、生活にゆとりをもたらす“浴室とトイレ”の可能性など、アジアの各都市での住まい方を、このような明確なキーワードをもとに並列してゆく。

　この調査による新たな視点とこれまでの調査を重ね合わせてゆく。そこでは、各都市の現代住宅のタイポロジー、今起きている住まい方の問題や変化といった大きな視点に、キーワードから来る局部的な視点が重なってゆく事になるであろう。その先にまた新たな住まいの可能性が見えてくることを期待しスタジオを進めてゆく。

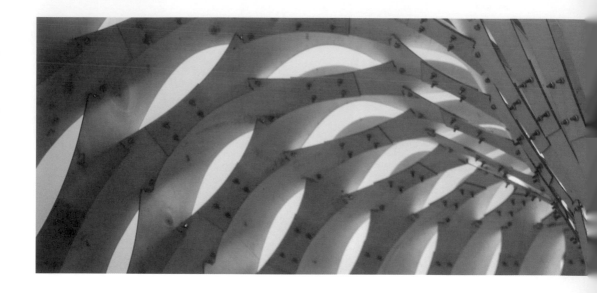

TKU
Dept. of Architecture

MArch II

Thesis

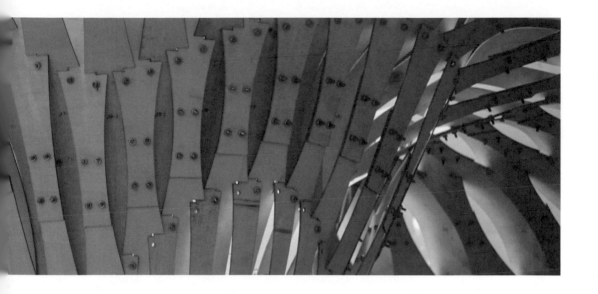

面對變動的科技與社會，淡江建築一直是「以教學為重」的，因此，關注於「真實性」與「實驗性」，關注於新的科技（特別在虛擬與數位）以及所引起的社會轉變（社會與生態永續），同時關注於轉變中島嶼空間可能性的討論。分成三個研究／設計教學取向的強調。透過教學設計，學生得以編織自己的發展方向。

1. 數位設計

淡江建築不管在硬體與軟體均是台灣最為齊備的建築學校，關鍵的優勢在於累積了完整的真實操作的經驗與視野。「數位設計」在數位平台上的設計思考與應用的探索，涵括了不同取向的，在虛擬、互動與製造各方面的操作。

2. 城鄉設計提案與策略

回應社會轉變，關注於台灣的真實空間的營造，面對不同尺度的機會，發展建築的「空間代理」作用，關注都市與農村的真實處境，發展都市設計、地景或是建築等結合的設計能力。設計策略上，強調「提案 project」操作，在解決問題中，激盪中創新的設計提案。

3. 跨文化的議題設計

有計劃地邀請外籍客座教授，推動共同合作的設計教學機制，關注亞洲城市的高密度空間經驗與環亞熱帶地區的物質條件，期待對於新的建築形態學的創生與發展。

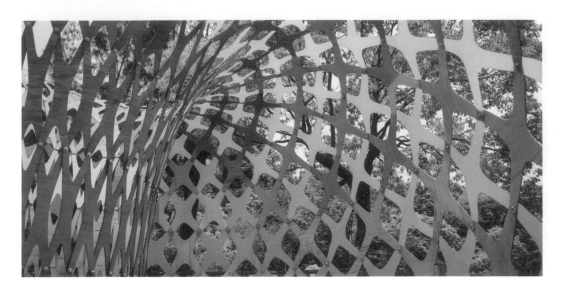

以數位構築的自然重現
Interpreting Nature by Digital Tectonic

碩士生｜柯宜良
學　期｜2014
關鍵字｜數位設計、數位製造、構築、可建構性、自然紋理、裝飾性結構表面、形態學、演算法

摘　要｜
由於設計媒材的不斷更新，使建築設計與製造流程出現斷裂，因此本研究始於對新設計媒材的反思，並嘗試尋找解決方法，試圖實踐一個由數位設計到製造的完整流程，是謂「數位構築」。本研究主要針對以下三點進行探索：數位構築中的可建構性與製造方法、數位構築中的材料與結構行為、數位構築中的空間體驗與詩意，為了達到以上三點，本研究試圖回歸到人體尺度，以便進行數位設計之可建構性 (Constructability) 的實際討論；在研究發展過程中，大致可以分為兩個方向：一為結合「數位設計與自然」—學習自然之中的形態，並將其以數位設計的方式詮釋；二為實踐「數位構築與詩意」—從數位製造方法、材料以及完成後的空間體驗，找尋數位構築的意義。

因此在設計發展初期，嘗試透過參數化軟體 Grasshopper 及其附加插件，進行對「自然」的詮釋，這樣的操作方式，而縮小至局部，甚至是組織、細胞尺度的構成來學習自然形態的生成邏輯，並透過數位工具幾何形體衍生的特質，得以連結之前論述的自然形態與存在於其背後的隱形規則，提供了數位與自然得以結合的關鍵，達到「自然重現」的詮釋可能；而在設計發展後期，基於前端的設計研究，再繼續發展成三座不同組成規則與形態的展示亭設計，並透過 CAD/CAM 軟體、硬體輔助，便可以將生成於電腦中的模型實際建構出來，以達成「數位構築」的目的。本研究將結合數位設計與數位製造方法，並以真實尺度呈現，藉由數位媒材的輔助，將有機會詮釋資訊時代下的自然乃至數位設計可建構性的討論；在此，研究者將「自然重現」視為一種設計方法，而「數位構築」則視為一種建構與實踐方式，透過從設計到製造的完整流程，重新檢視與提出之間存在的落差與疑問，試圖經由設計操作與新工具的使用，將過程之中所遭遇的困境與得到的經驗紀錄並整理，試圖拉近虛擬的數位設計與真實的製造流程間的距離。

瓦楞紙材料之數位製造與構築
Cardboard Tectonics of Digital Fabrication

碩士生｜蘇潤
學　期｜2014
關鍵字｜參數化設計、數位製造、瓦楞紙、構築

摘　要｜

材料的研究對於建築設計是個重要課題，許多建築師也致力於新材料的研究與舊材料發展新應用。本研究嘗試使用瓦楞紙為材料，以參數化設計工具生產三維的電腦模型，並於真實世界中以實際的構築完成建造。研究的過程中，發展出以材料的不同特性，並以不同的工法與技術實踐數位製造並進行最後真實尺寸的施作。

研究初期著重於瓦楞紙的材料研究，以數位製造的機器生產製作瓦楞紙材料版，嘗試各種不同的數位製造工法於瓦楞紙材料上，再利用新工具與新工法在設計與製造中產生不同於以往的材料研究方法。以瓦楞紙材料的研究成果為基礎，將材料研究與數位製造相結合，以生產單種或多種工法做為設計空間單元構成的基礎。

本研究嘗試以參數化設計工具 Grasshopper 依照不同的瓦楞紙構成工法設計出不同單元所構成的拱型空間，結合電腦輔助設計與參數化設計將各種瓦楞紙單元處理為層切圖或展開圖等可以電腦數值控制機器加工的平面瓦楞紙圖面。將各單元切割並加以組裝以形構完整的拱型空間。本研究討論在實際建造過程中會遭遇到的問題，希望可以在研究過程中，討論瓦楞紙材料性由數位設計到數位製造間的步驟與細節。

視而不見—動態構築之視覺偽裝研究

Blind eye - A Study on Dynamic Build of Visual Camouflage

碩士生｜陳憲宏
學　期｜ 2014
關鍵字｜偽裝、互動、模式轉化、實虛介面、關節運動
摘　要｜

在全球化的擴張下，現代主義過於強調自身個性與表情的特色反倒成為破壞自然景觀、地景紋理或是城市空間氛圍的因子。「視而不見」為強調建築與環境的融合，以及數位科技帶來的想像為發想概念，反思建築或空間在現今資訊時代下與環境之間該有的關係。因此，本研究藉由生物偽裝機制的探索，並結合參數化與實體運算的機制與再現，重新建構建築與環境之間新的空間介面關係：「視而不見」。

為達上述研究目的，我們先由文獻回顧與案例研究建構理論基礎，再透過下列三個步驟進行理論實踐，包括(1) 生物偽裝型態的模式轉化 (Pattern Transformation)：以參數化軟體 (如 Grasshopper) 將生物偽裝機制轉換成參數化的紋理或圖形。(2) 可動與互動之運算機制研究：使用實體運算的軟體 (如 Arduino) 與硬體 (如 Kinect)，並透過關節運動、結構和材料的探討，建構偽裝之互動構築單元。(3) 設計實驗模擬：最後，以實際1:1 之互動構築單元的實驗，並結合流動展示空間與動態皮層的設計操作，進行設計的模擬與了解。

由生物偽裝模式的轉化與實體運算的結合，透過生物偽裝在向度移動、遠近深淺、紋理變化、動態變動等四種模式，以互動構築單元提供建築在不同空間尺度 (如皮層，裝置等) 與狀態 (動態與靜態) 下和環境對話，如融合、表演等等。在未來研究與發展上，將延續偽裝在「顏色模擬」的模式轉化與運算機制，並持續探討單元的材料性與形式的表現性，藉以建構更為全面的互動構築單元。相關研究的討論與發現詳見本論文。

感觀淡水—再現淡水非視覺感知空間

Per-seeing Tamsui - Spatial representation of non-visual perception in Tamsui

碩士生｜鄭博元
學　期｜2014
關鍵字｜感知、場所、氛圍、建築現象學、非視覺地景

摘　要｜
隨著社會的不斷進步，我們的生活步調與尺度不斷的被加速與放大，除了視覺的重要性不斷被強化之外，由視覺以外的感官所形塑的場所概念也越加模糊。然而，真正讓我們感到深刻的，絕非單單只有視覺在知覺上的經驗，如磚牆的觸感、泥土的氣味、雨滴落的聲音，這些經驗在在都與我們的生活周遭息息相關。本研究以淡水（昔稱滬尾）的場所與氛圍來思考建築的本質，讓人藉由非視覺感知（感官與知覺）的方式介入，與空間甚至與環境還原至最原粹的互動關係。

在研究初期，我們首先透過閱讀場所與氛圍的相關理論（如 Christian Norberg-Schulz 的場所精神，Peter Zumter 的氛圍）來思考建築與非視覺感知的關係，並藉由相關建築案例的啟發，理解如何透過場所與氛圍的思維來建構非視覺感知的空間，以及建構的新地景關係：一種在不同尺度的建築空間之下，身體與場所之間的感知聯繫關係。

架構在上述之研究，我們以自己身體的置入與還原，重新發掘與彰顯昔日淡水（滬尾）的非視覺的感官元素。藉由七個「塔」（塔有著上與下，或天與地的連結意義），分別置入在淡水不同剖面的場所（水岸、巷弄、樓梯、樹林等），再現滬尾的水、風、溫度、聲音等非視覺性地景，並藉由七篇文字的譜寫，將個人情感與七處地景相連結，而再現淡水非視覺感知空間：感觀淡水。本研究對於日趨視覺並且過度直接的空間提供一個感官與場所的橋樑，並藉著這個機會，重新讓我們思考並創造建築的另一種可能性。且透過非視覺地景的建構，我們得以喚起我們的感官、思想與記憶，回歸到最貼近土地的生活方式，使我們的生活空間成為一具有自明性與意義性的場所精神。

都市原住民部落住宅空間研究分析—以南靖吉拉崮賽部落為

A study on the set tlent of Ubr an-migr anted in GaRaGouSai people - A case study in GaRaGou

碩士生｜孫民樺
學　期｜2015
關鍵字｜部落生活場域、住宅空間結構、阿美族傳統建築結構

摘　要｜
本研究的目的是透過探訪近水源區的都市原住民部落，了解其部落的住宅與空間架構和傳統上的住宅與空間架構之差異。 位於鶯歌區與三峽區間的三鶯大橋下之部落群，因水利法問題面臨拆遷，政府有意將部落居民遷至他處安置，沿用永久屋及安置國宅作為解決方式，但這遭到多數部落居民抗議，反彈的聲浪越演越大。

本研究論文的問題是：
1. 永久屋和安置國宅以現階段空間格局不適合用於南勢阿美族部落的生活模式，這之中差異性為何？
2. 現代都市的生活價值觀和南勢阿美族部落的生活價值觀之差異？
3. 經都市移居的南勢阿美族部落的整體結構是否有何改變？

本研究方法是運用駐點觀察，記錄測繪一個選定的部落，閱讀相關文獻資料、逐戶家訪調查及運用舊史記資料來做比對，探討其中的差異性，在本研究要受訪的是南靖-吉拉崮賽部落，共 49 戶，241 為受訪者，從訪談中釐清議題之關鍵，對於最後的研究成果共有以下三點：1. 論證南勢阿美族部落的生活場域結構、住宅生活結構、部落階級和空間關係改變之分析；2. 以測繪紀錄的方式呈現整個部落的家屋形式和結構，透過量化的數據去論證傳統住宅空間和現代的差異點；3. 提出以現代都市的住宅思維模式安置都市原住民部落之問題。

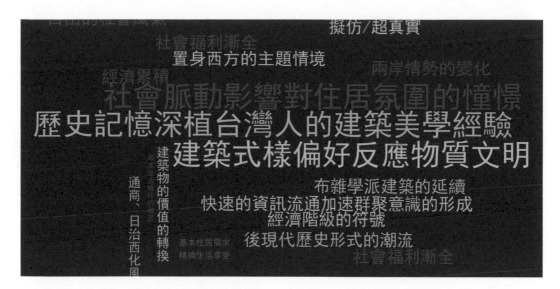

台灣「類西洋歷史式樣」集合住宅之探討
The Research of "Quasi-Western Classical Housing Style" in Taiwan

碩士生｜底慧玲

學　期｜2014
關鍵字｜集合住宅式樣、文化、符、生活型態

摘　要｜

在台灣，近幾十年來坊間集合住宅外觀模仿、重組、簡化西方歷史上具代表性的語彙，再現歐洲風格，本論文將此住宅式樣稱做「類西洋歷史式樣」。透過探討「類西洋歷史式樣」，提出該形式在台灣的環境背景與市場下，被使用的原因。對於居住價值觀的改變如何影響該式樣逐漸被使用在集合住宅，做脈絡性的研究。

本研究實際考察區域案例，體會案例製造的西式情境，並思索大眾透過這種情境，人民對於生活型態的改變。收集近二十年「類西洋歷史式樣」集合住宅的廣告，從中了解甚麼是住宅買賣雙方間對生活品質的共識，及探索「類西洋歷史式樣」成為市場潮流的原因。本研究從幾個方面去探討：

（一）台灣的社會脈動影響人民對住居環境的要求；
（二）歷史式樣深入台灣人的建築美學經驗；
（三）隨著全球化經濟主導文化，住宅作為商品，其價值被消費市場領導。

上述之間互有因果關係，式樣形成的原因，是相互牽引的脈絡。「類西洋歷史式樣」反映西式生活的再詮釋，以及台灣住宅受到全球主流文化的影響。此式樣再現之後，逐漸成為台灣所屬的式樣。

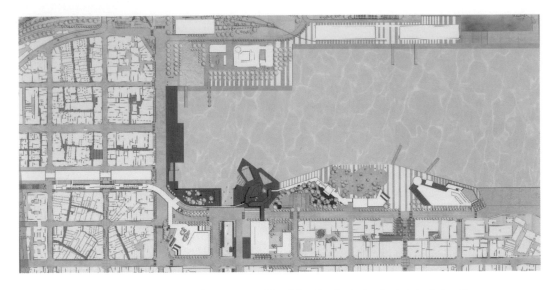

山城海港再生—轉型下的基隆都市設計策略

The regeneration of the Harbor Town surround by hill - The urban design strategy of transforming Keelung

碩士生｜周婉柔
學　期｜2015
關鍵字｜都市、山城、海港、都市空間體驗架構、基隆港、連結

摘　要｜

在都市轉型的挑戰下，提出「山城海港再生」作為主題，探討新的都市空間架構下，既有的都市軟硬體如何因應更新與調整。範圍定焦在基隆港為核心，並依照議題的需要，釐清不同尺度的可能機會，包括大尺度上與台北都會區的關係，以及中尺度觀察基隆市產業轉型與新的條件下基隆的資源如何支持一個新的未來空間。然後，進行中尺度的規劃與小尺度的設計提案，提出基隆港核心區的新的空間體驗架構，作為都市轉型的啟動點。基隆核心區的所面臨轉型挑戰的議題包括，第一，位處都會市擴張的邊緣城市，該如何掌握主要都市所帶來「邊緣化」效應；其次，從物流港轉型為人流港，基隆都市如何掌握，並提出因應的對策。第三，如何透過與中央爭取，跨越既有港市分離狀態，形成新的港區空間架構與機會。

以不同空間環境尺度之間的特質所架構的「基隆都市空間體驗架構」，作為設計敘述的展開，從基地的繪圖與閱讀分析，指出第一，山與海之間的空間串聯；其次，山港之間的中介空間架構的調整；與第三，市中心生活街區到港灣間的路徑系統。最後，主要設計提案策略分別為：（一）將港埠邊的市中心作為一個大型轉運站，以強化基隆與其腹地所擁有多樣的觀光資源與設施的關聯性。（二）港口工業設施轉型後，如何將這些城市軌跡視作為資產，成為新的都市空間體驗的基礎。（三）城市體驗的空間營造，同時關注於在地生活者的需求，讓基隆的山海空間成為一個在地生活與參訪者共享的體驗架構；因此，透過本設計的啟動，期望基隆可以發展一個整體感並俱有特色的城市，並且扮演帶動基隆與周邊環境的關鍵角色。

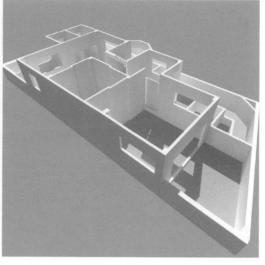

居室空間自然通風評估策略之研究

Study on Evaluation Strategy of Natural Ventilation in Room Space - Taking Garden New-Town Neighborhoods in Xindian City as an Example

碩士生｜李宛芊
學　期｜2015

關鍵字｜減能、節能、室內通風、水平通風、綠建築、環境永續

摘　要｜

本研究目的是探討居室空間自然通風，作為設計者在設計透天住宅參考使用。利用自然通風設計所需評估方向，整理出一套適宜透天住宅的策略形式設計原則與設計操作方式。 客廳是住宅空間電器耗能瓦數最高，藉由本研究方法，對於增加室內自然通風效能，減少對空調依賴的課題提出策略建議。居室空間範圍指客廳、餐廳、廚房，基地的調查結論，發現居室空間單元與單元連接主要分為口型、ㄴ型，針對開口最多至最少牆面，設計出十種評估策略建議。

本研究方法是利用基地調查，整理出山坡地建築所需探討的項目，再依照項目尋找相關文獻資料與文本分析，針對國內外研究收集與彙整，做為後續策略的推演與引用；對相關資料收集成果，在十種評估策略中再細分為溫度、濕度、角度等項目。發展出的策略，尋找基地來應用策略，應用策略的過程當中反覆修正策略內容，讓策略成果可在設計上應用性更為成熟。 本研究成果在針對不同建築形式的出入口、通道與隔間項目，考量基本條件、水平通風、改善機制、建築作法、建築設計方法有哪些。利用花園新城透天建築套用評估策略後，示範評估策略表格使用方式與過程，作為後續設計者在運用時判斷參考。 本研究得知的居室空間自然通風評估策略，可將建築物改善方向提出有效應用作為參考依據，有效率的判斷套用呈現有效能的結果。本研究可以運用至不同透天住宅形式上，評估台灣相關建築物。

機械手臂技術及材料實驗於建築數位製造之應用

Robot arm techniques and material experiments on the application of digital fabrication in architecture

碩士生｜盧彥臣
學　期｜2015
關鍵字｜數位製造、參數化設計、機械手臂、建築設計、構築

摘　要｜

建築的數位化由最初的二維平面繪圖延伸至三維物件的形態直接在電腦螢幕上的操作，建築設計與數位工具的運用方式有著極顯著的關聯性。而在過去的二十年中，無非是將數位建模軟體定位在視覺化處理或者是形態捕捉的一種工具，以往的建築設計的方式因為現今數位建築的發展與出現恩而產生了極大的改變；數位技術不再只是設計的工具而已，除了要面對電腦中虛擬的建築，更重要的是面對真實建構的建築。構築的技術包含結構的設計、細部設計在目前虛擬技術蓬勃發展的時代卻顯示出其有所不足。複雜的虛擬設計形體在面對其可建造性時，往往受限於技術的限制，原因是在設計時忽略了構造的邏輯性。自 1980 年代以後，六軸機械手臂已經被廣泛地使用在汽車工業及航太工業，六軸機械手臂能直覺式的對於物件的操作與處理，將有助於數位建築設計所產生複雜形體的建構。

本研究主要以如何利用機械手臂離線編程軟體 Scorpion 來操作機械手臂，並應用於數位製造上。主要分成兩個階段：第一階段以機械手臂操作及運用機器手臂的邏輯來做為研究的主軸。在 Grasshopper 參數化建模軟體的環境之下，透過 Scorpion 來做為離線編程的操作基礎；初期發展過程中，使用不同的機械手臂移動模式搭配訊號控制的方式來操作簡易案例，並搭配自製的機器手臂末端執行器來完成所設計的製程。在第二個階段以機械手臂的運作邏輯來討論砌磚的結構行為，透過從機械手臂基礎路徑與動作的設計檢視物件磚牆由設計到堆砌製造之間的流程規劃。在未來數位建築該面對的是該如何將建築設計建立在真實建構的基礎上，以此思考初步設計階段應予重視的構築策略。回到資訊層面來看數位建築，在此是將建築設計視為一種資訊傳遞與交換的行為，並將設計以至於建造的過程加以程序化；進而期盼可以更進一步分析不同的建造資訊，對於各種材料的構造行為具有全面的掌握。

Musclenetic—動態構築之聚合形變研究
A Study in Dynamic Tectonics of Aggregative Transformation

碩士生｜趙文成
學　期｜2015

關鍵字｜分散式聚合、仿生、互動、實體運算、數位製造

摘　要｜

過去的建築給人的印象大多為靜態、不可動的。但隨著時代的演變及建造科技的進步，仿生的想法與動態建築的出現，以及資訊科技開始改變過去的空間關係，啟動了許多建築設計與新的想像與概念。本研究主要探討自然界具分散式結構的棘皮生物，藉由了解此生物的生理構造、運動行為，以及其單體的幾何、角度等研究，並整合實體運算和數位製造，進而發展一種分散式聚合之動態機構原型。

為達上述研究目的，首先我們進行棘皮生物（以海星為例）之生理構造和運動狀態的仿生研究，經由相關文獻回顧與案例研究建構理論基礎，並透過下列步驟進行了解，包括 (1) 聚合之樣式性 Pattern：以幾何單體的向度與轉折發展將棘皮仿生的分散式構造加以轉化。(2) 聚合之幾何性 Geometry：分散式單體之幾何關係與動態角度設定與發展。(3) 聚合之傳動性 Transmission：分散式單體與鄰近單體間的力傳遞性與動態機構所使用的傳動連結系統。(4) 聚合之組合性 Combination：樣式、排列、向度、轉折、角度設定對於原型的組合性影響。(5) 透過前述之研究進而發展聚合動態機構原型，並透過設計實驗討論其可能的應用。

本研究藉由整合仿生、資訊、製造與構築等設計過程，其所建構的原型具有動態性的構築空間、分散式聚合的構造系統，以及即時性的資訊互動等三個面向，同時此原型具有結構性、承載性、變動性、包覆性、移動性等動態空間特質，是為一種平面之線性轉折、扭轉之曲面皺摺、抬起下擺之聚合與區域型變的超自由動態面體。藉由此動態原型的研究，提供建築在未來有不同層面的想像與創意的可能性，如軟構築、空間圍塑、資訊互動與外在環境之型態關係等。相關研究的討論與發現詳見本論文。

餐廳環境訊息與判讀評估
The Environment Information, Judgment and Evaluation of Restaurants

碩士生｜黃翌婷
學　期｜2015
關鍵字｜餐廳判讀、環境訊息、物質文化與消費、環境線索判讀、環境評估

摘　要｜
餐廳於現代為一社交場所供人聚會、慶祝、哀悼或紀念，也漸取代家中廚房供給外食人口日常生活飲食。人們藉由餐廳環境氛圍、料理類型、風格服務等等訊息（information）判斷用餐適宜場合與行為；餐飲業者則為突顯其個別差異，運用多種文化意象或環境塑造創造與餐點之間的連結。本論文以「餐廳環境訊息判讀」做為研究主體，探討人們如何判讀餐廳環境訊息，與其所反映出的經驗與思考脈絡。

環境可視為一資訊系統，提供線索讓人解讀並產生環境感受。人們判讀環境所傳遞的意義、聯想、感受與規範，進而表現切合之行為。透過生活經驗的累積，構成自身對環境的判讀圖示。餐廳表現的菜系與價位所對應的場合想像，反映著社會文化、全球化與消費三者所架構的經驗詮釋與行為預期。本論文發現餐廳菜系判讀，中、日式餐廳可仰賴餐具風格、家具或裝飾品區分。西式餐廳需要明確的料理圖片、廣告或其它符碼來判讀。場合價位判讀顯示，越高價位場合正式的餐廳，蔡系風格與環境線索可辨識度越低，感受評價內容也較無差異性。線索誤讀反映著現今餐廳環境，強調空間規模與色調、材質與燈光，並掩蓋菜系文化圖騰與象徵符號，著重全球化消費傳播的環境氛圍塑造。 菜系回應傳統文化意象與獨特經驗圖示，場合價位反應餐廳場景觀點由個體至群體間的關係考量。誤讀則展現現今全球化影響下，因連鎖餐廳與資訊迅速流動，導致餐廳的去風格化與共通性場景演繹趨勢。 餐飲環境與文化場景連結逐漸模糊，文化風格脈絡轉為空間商品塑造。區分、辨別其功能、環境所賦予的用餐層次成為判斷主體。餐廳環境訊息判讀，並非單純連結著料理與用餐者的場景，乃是經驗、文化想像、全球化場景標準交互作用下建構出的在地化典型。面對共通規則與多方片段想像的交互作用，設計者應思索如何避免過度仰賴形式上的結構，進而回應設計在推動環境意義與交流中的協調角色。

金屬材料之數位構築與數位製造
Metal Tectonics in Digital Fabrication

碩士生｜束道衛
學　期｜2015
關鍵字｜金屬、客製化、數位設計、數位製造、展示亭、參數化設計

摘　要｜
著時間的演進，進步的建築材料加工技術日新月異，由傳統的大規模工廠生產到數位製造
實驗室中客製化的少量製造，新穎的金屬數位加工機具帶給我們更方便的製造與生產方式。
本研究嘗試以金屬板材做為材料，研究如何藉由數位與製造簡化傳統工廠中的製造人力與
加工技術。 研究初期選用三種傳統的金屬加工技術，再以電腦去模擬出加工後具結構性的
金屬型態，這使得原本只是輕薄的金屬板材，能夠被製成為可以受力的元件。單元接合，
將重複的單元組裝成一較大型之結構體；單元膨脹，藉由壓力去改變金屬外形，使自體產
生結構支撐力；單元翻折，平面單元折成三維形體，讓單元本身結構更加強勁。金屬薄板
材在加工過後，可被改變外觀與形態，使得自體能夠成為獨立的結構單元。

研究中期開始設計實體的傢俱與建築元件組構，利用電腦繪圖軟體繪製電腦模型，接著將
設計元件以數位製造機具加工後，加以組合以實踐小尺度傢俱與構造的建構。最後在 2015
宜蘭綠色博覽會中以實際大小實現展示亭設計，在真實空間中建構需要考量材料預算、結
構強度與施工技術等問題。由三維電腦模型放大到一比一的空間尺度時，會產生得在許多
工地現場臨時應變與解決的問題，突發的問題往往是設計階段所不會考量到的，需要以建
築的知識與經驗來解決這些狀況。 本論文研究對於金屬板材的數位製造以及技術進行實踐
上可行性的探索，有別金屬板材傳統上經由工廠加工製造的做法，討論個人是否能以參數
化設計與數位製造技術獨立完成。傳統金屬技術與數位設計與製造相結合，降低了進入金
屬產品設計與生產的門檻，並可產生更多元有趣的金屬結構型態。

以數位構築詮釋布料之透明紋理

Interpretation of Transparent Pattern of Fabric by Digital Fabrication

碩士生｜邱薫慧
學　期｜2015
關鍵字｜布料、透明性、透明紋理、參數化設計、數位製造、數位構築

摘　要｜

布料的飄逸、透明、不確定性、無邊界等性質，與磚、木頭、混凝土、玻璃等現今常見的建築材料存在著極大的差異性，彼此間衝突性的差異使的布料在現今建築的應用十分有限。然而布料最使我著迷的是自由飛舞時那摸不著邊際婆娑舞動的線條、紋理等所構成的透明特質，有別於 Colin Rowe 提出的透明性，試圖架構在現今擁有新的技術、工法、材料等條件下，重新詮釋數位時代的透明性。因此本研究目的為探索布料的透明紋理與材料之間的關係，並透過參數化設計和數位製造的介入，進而創造新的空間氛圍及構築方式。

本研究步驟主要分為二階段。第一階段著重於布料的紋理與透明的研究，對於布料擺動時的皺褶、層疊、交錯關係、軟性模糊邊界等視覺上的紋理，進行觀察與詮釋，將其中隱藏的秩序、規則透過數位軟體的演算機制及幾何形體的衍生重新詮釋布料之紋理及織理性。第二階段則是強調織理結構與透明的探討，從平面紋理到 2.5 維的向度、3 向度再到具有結構性的紋理，再將紋理再次拆解到可被構築的單元，透過單元與單元的聚合 (Aggregation) 構成合理的結構行為，整體而言是透過軟性平面材料的加工到具備結構性的發展過程。在這二個階段，分別藉由兩個展示亭 Stretching Pavilion 及 Folding Pavilion 予以了解並檢視。

整體而言，本研究從三個不同的尺度解析布料之透明性，在巨觀上透過半透明材料的切割、層疊、彎曲等加工方式詮釋布料的型態與紋理，至中尺度布料材料性的應用和衍伸，以 PVC 版的切割、加熱、拉扯、定型等加工步驟對於布料張力之詮釋，最後微觀上以布料的製作原理─「編織」為發想，透過小單元的聚合發展出具結構性的形體。本研究提供了軟性材料從參數化設計到數位製造的流程與構築之可能性，以及透明紋理在數位時代新的空間氛圍與意義。

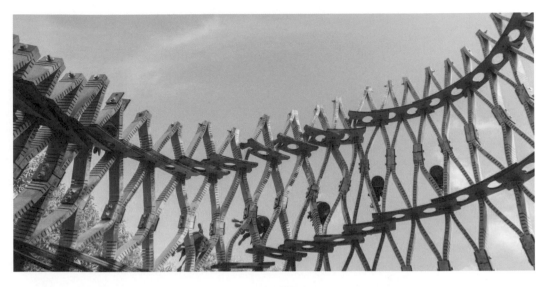

以數位彎曲木板加工製造探討在地構築

Wood Board Bending through Digital Fabrication for the Experiment of Local Tectonics

碩士生｜陳仲杰
學　期｜2015
關鍵字｜數位製造、材料加工、彎曲木板、地域性建築、單元構件

摘　要｜
數位製造將電腦繪圖中二維與三維的虛擬設計圖形生產為空間中的真實設計元件，在電腦上精準的繪製的設計元件，經過運算後以數位製造的機具生產與加工完成，是新一代設計師所可以應用的新生產方式。數位製造相較於傳統的製造不僅是為了更快速與精準，數位製造所發展的新的製造工法為設計上帶來了許多新的可能性。本研究透過數位製造的方法，將不同厚度的木板以不同的圖案切割，使得木板透過有規則的破壞性切割，而產生各種不同彎曲的木板單元與設計上的可能性。

每個地方生活的方式不盡相同，地域性建築是依照的當地居民的生活模式建構出符合當地居民的構築。而地域性發展中最重要的是居民的自主行為，地域性建築的氛圍伴隨著在地居民的生活而演化，產生符合在地居住特色的文化場域。地域性建築的特色中包含了地方文化、風土民情以及當地的自然生態，需要設計者與工匠長時間進駐在地方上，感受當地的特色並發展成為建築設計。然而因為設計者與工匠的缺乏，本研究改以提供數位製造後的不同參數化建築元件－彎曲木板，在地居民應用這些參數化元件推敲並組合出適合當地場域的建築。這種以參數化元件所設計出的參與式建築與場域反映出當地氣候、地形、與紋理的特質，提高了居民對於地方的凝聚力。

在研究過程中也發現，如將彎曲木板的結構支撐力順利地導向地面，如同古典建築中的圓拱與飛扶壁的特性一般，以這樣的結構性針對不同的木板材料加以加工就會產生其結構上的不同可行性，這也就是以破壞性彎曲所產生可建構性。彎曲木板除了產生構造上合理性，其規律性的紋理同時可以是美麗的建築表皮，也因此產生了地域性建築的另類數位美學。

TKU
Dept. of Architecture

Ph. D.

Thesis

面對變動的科技與社會，淡江建築一直是「以教學為重」的，因此，關注於「真實性」與「實驗性」，關注於新的科技（特別在虛擬與數位）以及所引起的社會轉變（社會與生態永續），同時關注於轉變中島嶼空間可能性的討論。分成三個研究／設計教學取向的強調。透過教學設計，學生得以編織自己的發展方向。

1. 數位設計

 淡江建築不管在硬體與軟體均是台灣最為齊備的建築學校，關鍵的優勢在於累積了完整的真實操作的經驗與視野。「數位設計」在數位平台上的設計思考與應用的探索，涵括了不同取向的，在虛擬、互動與製造各方面的操作。

2. 城鄉設計提案與策略

 回應社會轉變，關注於台灣的真實空間的營造，面對不同尺度的機會，發展建築的「空間代理」作用，關注都市與農村的真實處境，發展都市設計、地景或是建築等結合的設計能力。設計策略上，強調「提案 project」操作，在解決問題中，激盪中創新的設計提案。

3. 跨文化的議題設計

 有計劃地邀請外籍客座教授，推動共同合作的設計教學機制，關注亞洲城市的高密度空間經驗與環亞熱帶地區的物質條件，期待對於新的建築形態學的創生與發展。

基於代理人模型的空間衍生之研究
A Study of Agent-Based Model for Space Generation

博士生｜蕭吉甫
學　期｜2014

關鍵字｜湧現、場域、衍生、規則、代理人模型、圖示化、物件導向程式、佈署、遞歸

摘　要｜
本論文以「代理人模型 (Agent-Based Model，ABM)」衍生出建築設計發展過程中的空間組織圖示與空間形體模型，提出一種透過限定規則產生湧現場域狀態的設計策略。本研究的發展過程中涉及幾何學與拓樸學的討論，並使用物件導向程式語言的規則加上空間代理人系統的概念進行建築空間的參數化運算。

隨著近 20 年計算機技術的快速發展，例如：Coates 、Lynn、Schumacher 等數位化建築領域的先驅者，開始將他們的興趣轉移到多粒子動態場域現象的討論與其內部的組織規則上。本研究企圖改變以往由上而下、靜態、整體式規則的設計程序，而應用多單元間由下而上的動態關係的交互影響與拓樸限制，發展出新的設計策略。本研究根據「代理人模型」的架構編寫程式，並發展出名為「空間代理者 (agent)」與「場域 (field)」的物件導向程式類別以應用於空間設計程序上。

本研究共分為五章，在說明了研究動機與目的之後，本研究第二章以建築理論、計算機程式語言、與代理人模型進行空間演算法的應用，企圖由不同的面向，整理出當代各個不同領域中對於複雜場域現象討論的相關實驗與案例。最後選擇與空間組織規則相類似並具有高度適應性的「物件即代理人 (Object as Agent)」做為理論的基礎，發展成為第三章與第四章的設計與程式操作。藉由 OOP 程式語言可繼承與覆蓋的方法與屬性，本研究在第三章中，介紹了以 Processing 及其插件的空間代理者模型，並將其應用於集合住宅平面圖的衍生、平面蔓延與垂直堆疊等場域組織的設計模擬上。

第四章則是將空間代理者的拓樸屬性應用到複雜城鎮的街廓中，平面以剛體組織規則、複雜自由曲面、與形態最佳化等基於拓樸形體的演算上。最後一章則是綜合理論與程式，分別提出研究貢獻與優缺點檢討，以供未來研究者之參考。

Coates 在《編程建築》中，曾將近代設計活動視為一種邏輯模型生成的過程，本研究則是透過發展出朝向動態平衡的空間代理者模型，進一步驗證分散式代理人單元發展衍生式設計的可能性。本研究最後則是透過檢驗由理論發展到程式編撰的過程，說明當代的建築空間有可能結合化約規則、時間軸、與空間思考邏輯，發展出具有動態佈署思考的圖解、對於時間敏感、由部份生產群體、與自組織規則等特質的設計。

建築平面配置與日照陰影影響探討研究—以 22°N、2

A Study of Building Plan configuration and the Shadow Effects of Sunshine:

博士生｜陳雅芳
學　期｜2014
關鍵字｜日照陰影檢討、冬至日、方位角、鄰棟間隔

摘　要｜

研究內容以台灣地區冬至日之方位角為基礎，進行冬至日日照陰影之探討。首先針對台灣地區 22°N、23°N、24°N、25°N 四個緯度探究各種不同比例之基地寬度與深度組合時，依建築技術規則建築設計施工邊規定檢討冬至日一小時日照陰影時，其受影響之程度。其次，再探究現行台灣地區各種法規所規定之退縮距離對於日照陰影之影響。另外現行相關法規並木規定建築基地內之各棟建築物需檢討冬至日日照陰影，本研究以建築物鄰棟間隔與深度變化進行模擬探討，以了解相互之間之影響。並以日照陰影模擬之成果對臺灣地區現行相關都市及建築法規進行探討，研議修正建議與草案，以供相關法規研修時之參考。

研究內容以台灣地區冬至日逐時之方位角為基礎，探討建築基地於冬至日北向日照對於鄰近基地及基地內各棟建築物相互間日照陰影之影響。首先依建築技術規則建築設計施工編規定內容檢討冬至日一小時日照陰影，針對台灣地區 22°N、23°N、24°N、25°N 四個緯度探究建築基地之寬度與深度不同比例組合時，其受影響之程度；其次，探究現行台灣地區各種法規所規定之退縮距離對於日照陰影之影響；另外，由於現行相關法規並未規定建築基地內之各棟建築物需檢討冬至日日照陰影，是以本研究針對建築物鄰棟間隔與深度變化進行模擬探討，以了解相互間之影響；最後，以前述日照陰影模擬之成果對臺灣地區現行相關都市及建築法規進行探討，研議修正建議與草案，以供相關法規研修時之參考。

章節內容概述如下：

第一章　確立研究方向、研究限制以及研究相關假設，進而研擬研究主題、範圍與內容以及研究預期成果。

°N、25°N 四個緯度為例
at 22° N, 23° N, 24° N and 25° N in Taiwan

第二章　文獻依「日照陰影」、「日照法規」、「都市計畫、建築設計、建築管理法規」及「建築用氣象資料」四方面整理，並歸納與本研究相關之文獻。

第三章　以淡江大學建築研究所歷年所收集及分析之氣象資料為基礎，就台灣地區 22° N、23° N、24° N、25° N 四個緯度之日照條件，對不同寬度深度組合條件之規則型基地進行模擬，同時納入相關都市計畫及建築管理法規條件，以實務操作之方式探討建築平面配置基地日照陰影之影響。

第四章　根據模擬所得之成果，分別由都市計畫及建築管理與設計等面向進行台灣地區法規之探討。現行台灣地區除建築技術規則外，並未就日照陰影檢討有明文之規定，本研究以都市計畫與建築管理所規定須留設之相關退縮進行比對分析，以探究日照陰影對於建築基地開發之影響，並由建築基地及建築物之比例關係探討日照陰影與規劃配置之關聯性，針對都市計畫及建築管理相關法規提出檢討修正之相關建議。

第五章　就研究所設定之模擬條件與獲得之數據資料，針對台灣地區之都市計畫及建築管理相關規定提出檢討建議。以生態都市之發展理念而言，應於未來都市計畫通盤檢討中要求以土地使用之層面納入日照陰影檢討，以達由源頭管制解決不同使用用途建築物相互干擾之情形。而就建築管理部份，除建議將建築基地檢討冬至日日照陰影之適用範圍擴大外，亦建議應進行建築基地內各棟建築物相互間日照陰影之檢討，以確保良好之居住環境品質。

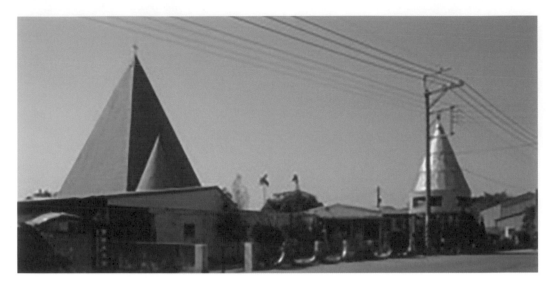

臺南菁寮聖十字架堂興建過程之研究
On the Building Process of the Chingliao Holy Cross Church

博士生｜徐昌志

學　期｜2014
關鍵字｜現代性、現代建築、教堂、菁寮十字架堂、波姆、厚描述

摘　要｜

本文以興建於臺南的菁寮聖十字架堂為研究對象。此教堂在 1955 年由天主教方濟會的德籍神父楊森（Eric Jansen）開始推動計劃，邀請到德國建築師戈特弗瑞得．波姆（Gottfried Bohm）進行設計，接續由臺灣營造團隊繪製施工圖，從 1957 年開工分成兩期施工，歷經四年於 1960 年建造完成。藉著探尋這個台灣戰後農村中的天主堂，從被計畫、設計、轉譯、建造的過程中，去解讀這個建造於台灣的現代建築教堂其移植的過程。本文藉著過程的解讀，期待達到的研究目的有二：1. 菁寮聖十字架堂興建過程的釐清。2. 臺灣建築現代性的內容探尋。

本研究以目前典藏於國立台灣博物館的建築圖說、照片及菁寮聖十字架佈道團編年紀要等資料，以及菁寮聖十字架堂的建築物本身為主要研究史料，進行文本上的閱讀。配合建築師戈特弗瑞得．波姆的當面訪談最為間接史料，以「厚描述」的研究方式，將興建的過程架構，放置於臺灣戰後這樣特殊的時空背景下，進行梳裡。並加上其他傳道人員、居民等訪談，以及德國波姆建築師系列作品的參訪經驗等參考資料，作為歷史過程的相互考證，以進行整體興建過程的歷史詮釋。

本研究主要發現有二：第一、藉著菁寮聖十字架堂興建過程的歷史探尋，我們看到在台灣戰後邁向復甦的農村，以及天主教在台灣興盛發展的歷史交叉下，催化了菁寮聖十字架堂的誕生。建築師波姆在初掌事務所的時刻，面對這個遙遠海外好友的邀約，做了一個不同以往的新嘗試。這個在設計概念上與歐洲同步的現代建築教堂，不但是波姆在設計生涯中重要的轉折，對於台灣的天主教發展歷程中，也標示出一個多元發聲、協同併進的時代。

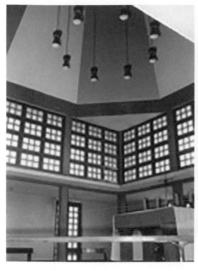
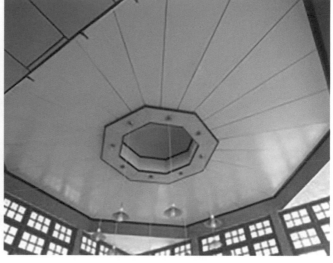

其次第二點是：面對菁寮聖十字架堂這個設計，楊森神父在台灣鋁業的鄭逸群、許建築師、楊嘉慶建築師等本土營造團隊的協助下，努力克服困難，歷經四年推動將其實踐。因著環境、地理、氣候、營造方式等條件限制，興建過程中設計者與營造者都做出因應的調整，讓這個來自於德國的現代建築教堂設計真實的在台灣這塊土地長成。在其中我們看見業主、設計者、營造者，三方相互影響、拉扯、也產生位移的軌跡，對於這個外來之物變成本地之物的歷史過程厚描述，也正是本文嘗試表達的臺灣建築現代性的內容。

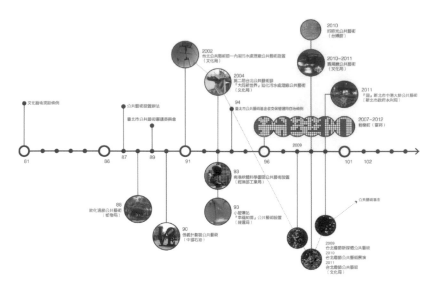

公共藝術策展作為都市設計的取徑：台灣公共藝術策展

Public Art Curations As An Approach Of Urban Design: Cases Study On Publi

博士生｜朱百鏡
學　期｜2014
關鍵字｜公共藝術、都市設計、行政設計、策展人技藝、在地創作

摘　要｜
本論文試圖就「公共藝術策展」作為都市設計的手段與方法之一，進行理論與空間形式的架構性描述與生產。將當代藝術討論中在地創作（site-specific art）的創作內容與形式，以都市設計工作中「差異性」建構地點特殊性的工作內容進行重組，給予知識性建構並提出公共藝術作品的分析性架構。

空間的物理形式上，雕塑物件擺脫以「印痕」（engram）方式作為地點標示的功能，進行具有強化地點敘事的延伸性作用。在地創作實踐中的空間介入，說明作品進行「都市縫補」與「生活路徑描繪」等空間生產形式的可能性，同時透過公共藝術設置中臨時性作品的功能性意義，說明空間由交換價值回歸到使用價值的過程。空間的社會形式中，現況創作生態下，作品所製造的社會形式來自於「動員能力」；而公共藝術的積極性目的，則在於透過作品召喚潛在的集體，並由作者於地點特殊性的考察下，透過召喚集體的過程建構特定地點中的主體性與美學經驗，用以支應「地方學」與「在地智能」的建構。

行政官僚以公眾利益為主體的空間計劃書寫作中，行政資源作為一種「可被操作」的美學經驗，反應在行政官僚的工作內容，以「行政資源取得」、「設置計劃書寫作」、「執行小組設立」與「委託代辦遴選」為形式，進行以公共利益為主體的空間計劃。並透過經驗研究的內容，說明行政官僚透過「行政干預」，與策展人和藝術家團隊進行有效溝通的過程。

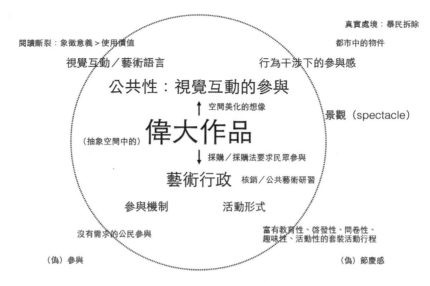

研究 (2002~2012)
ons In Taiwan (2002-2012)

策展人與空間專業者合作下的技藝;在地創作的策展類型作為空間生產的手段;必須擺脫美術館／藝廊模式的策展形式下,商業價值造成策展內容與地方經驗的斷裂。空間生產的「策展智能」建構目的,同時說明在地創作策展的特徵:反應在「強化策展人的空間認知」、「空間專業工具與操作手法的挪用」、「空間資料拆解的能力」與「藝術家創作政治與地點重新配對」等策展工作的內容。

曲面構造之可適形態與參數化製造研究

A Study of Adaptive Morphology and Parametric Fabrication on the Processing of Surface Struc

博士生｜陳宏銘
學　期｜2015
關鍵字｜可適形態、關聯式模型、衍生式設計、參數化製造、數位製造

摘　要｜
由於 NURBS 電腦繪圖模型與參數化設計在電腦輔助設計上的影響，發展出許多有機的複雜造型。電腦繪圖中的形式操作日益豐富，但是如何將電腦上所繪製的形體於真實世界中製造並實體化出來是很大的挑戰。複雜形體的數位製造方法經常是以非典型的工法、構造或材料結合數位製造程序完成。本研究中嘗試以 NURBS 曲面的數位製造實驗，歸納出複雜形體的製造方法。本研究將曲面數位製造實驗分成三個階段，分別以不同的方式討論與處理 NURBS 曲面的構成方式。

「參數化製造」是將數位製造過程中可以參數化的部份加以處理，進而達到客製化製造的任務。本研究是由一個休憩裝置的數位製造開始，嘗試將 NURBS 曲面建構規則中的等參數曲線（Iso-Curve）對應到不同的結構形式。並嘗試以不同材料、接頭的加工與細部設計，將材料與加工條件編碼後發展出各種榫頭與元件。第二階段由 NURBS 的演算規則切入，參考生物學領域描述形態的研究—可適形態（Adaptive Morphology），藉由相似的形態之構成邏輯去討論由局部形塑整體的形態構成方法，發展出以元件組合成整體曲面構造的可能方式。第三階段則由構造與材料切入，實驗參數化的曲面製造程序與動態的製造方法。在參數化製造的程序中不僅是單純的使用數位製造工具而已，而是將形體幾何、物件關係與製造條件等關聯，定義在關聯式模型的架構中，進而能夠發展出大量客製化的製造模型。

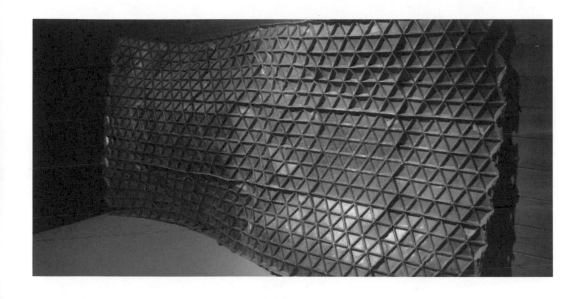

製造複雜形體的方法，脫離不了形態學與拓樸學，在本研究一開始嘗試透過傳統化約曲面、組件與元件三者不同尺度的幾何關係，建立一個檢驗與衍生的系譜。在此系譜中討論元件單元的製造，組合出具有織理性的曲面構造。並討論材料、密度、屬性與接合等條件，對應製造後不同類型形式與結構的差異，定義出可適化曲面構造的構成要素與條件。根據本研究的成果歸納出參數化製造形態生成連續且差異化的方法，期待能為下階段參數曲面化設計發展帶來不同的討論方向。

再現與重構—蔣介石宋美齡故居之築居思維與展示詮釋研究

Representation and Reconstruction - A Study on the Interpretation of Dwelling, Thinking

博士生｜游書宜
學　期｜2015
關鍵字｜蔣介石與宋美齡、名人故居紀念館、逐居歷程、築居情境、人為重構論、現象學、詮釋學
摘　要｜

近年來名人故居紀念館在海峽兩地都引起高度熱絡的參觀訪次，形成一種蔚為「文化知性之旅」的風尚，引人窺探風雲人物的真實面貌與日常行誼，並且實質回饋了可觀的觀光經濟。於是這種「販售一種恰好的情境，引你入夢」成為一種新興的博物館展示學問，其背後所包攝的「人為重構論」脈絡，就歷史人物的真實築居性與故居展示的人為建構性，值得探究。蔣介石、宋美齡可謂是近代史上爭議性極高之人物，他們遺留在海峽兩岸量多質佳之故居，儼然成為本研究最佳之首選對象。

本論文第一主旨在重回「蔣介石宋美齡故居」的最初「築居情境」，找尋蔣宋二人對應時勢的築居情形和心路歷程，也藉由歷史的宿命所形成他們獨有的「逐居歷程」，選擇具有代表性與完整性之「廬山美廬」、「南京美齡宮」、「臺北士林官邸」作為本文深入探討的對象。第二主旨則承上述研究基礎，探問故居展示之詮釋問題，以審視在人為建構論下之意義不全問題，因此本論文提出自行建構之輔助觀看視角：「觀看名人故居的詮釋視界—觀表徵、觀隱蔽與顯現、觀宣揚與嘲諷」作為後續開展的基本預設，希望藉以這後設性的「宏觀」視野，為當前的「名人故居展示文本之虛有與闕如」提供一個健全的新視域與方法，期能為每一處名人故居之參觀者欲自行建構自己的意義體系找尋一個「新答案」。於此，本論文將透過「現象學理論」與「人為重構理論」兩部分，進行名人故居研究理論體系的反思與建構。本論文共分為五章：

首先，「第一章緒論」包括「研究問題與範疇」、「研究方法及步驟」、「研究架構圖與寫作架構安排」等，其中「文獻蒐集」與「田野調查」的內容，尤其對於海峽兩岸蔣宋故居進行的地毯式田調作業，耗時費力，也曾親臨許多狀況不明的故居進行勘查與記錄，是

on of Chiang Kai-Shek & Soong May-Ling's Former Residences

為本文前行研究的分析貢獻，也對案例的選擇做出明確的解析，是本論題導出的重要依據。其次，「第二章理論分析與建構」內容由「名人故居紀念館的課題」、「築居情境之現象學理論」、「歷史場域之人為重構論」、以及在小結處提出「自我的觀點視角建構」四大內容組成。本章藉由「現象學」與「詮釋學」多位哲人名論做為基礎與導引，建構屬於本研究之「名人故居人為重構理論體系架構」，重新界定觀看名人故居的新視界可能。

再則，在「第三章蔣介石宋美齡故居之築居思維分析」章節裡，本文利用收集之文獻與現象學做引導，對三個故居進行詳細的蔣宋二人築居思維分析，也以此作為續章的基礎對展示詮釋提出主張。第四章「蔣介石宋美齡故居之展示重建分析」裡，藉由使用第貳章自行建構的意義體系輔助視角三元素去檢視三個故居的展示詮釋，嘗試探索在真實的案例中，我們運用此輔助視角三步驟之後，能否對於詮釋過後的空間增加辨識能力與解讀能力，使參觀者可看見更多、理解更深入。

因此，在「第五章結論與建議」中，總結三個案例在築居思維的進程比較分析，展示重建部分亦做交叉製表比對，以揭露現今的展示問題與改進可能。論文最後，首先提出歷史空間化所具有的凝結新史觀能量，讓歷史的建構無須倚靠外力，而能以健全且洞悉的視角自我建立屬於自己的史觀。接續，亦將本研究長期與臺北士林官邸的接觸與觀察，提出歷史名人故居與歷史遺產單位最重要的經營之道在於「理念」之見，提出剖析與說明，可望提供相關單位參考與借鏡。

TKU
Dept. of Architecture

Activity

Workshop

除了各年級間的設計課程，每年在學期中與寒暑假各會舉辦大大小小不同的活動、工作營，增進各年級、甚至跨國際、跨領域的交流，而工作營更加強調團體合作以及新思維發想、新工具運用等特質。

這些活動與工作營有些是由系上主辦每年不同主題，例如國際工作營；有些是長期合作夥伴，例如與日本女子大學的合作項目；有些甚至是由學生自主發動的活動。由於工作營的特質眾多且類型不同，以下將所有的活動、展覽、工作營分成六大項主題：

1. 國際工作營
 邀請國外建築師、設計團隊合作的工作營

2. 日本工作營
 與日本女子大學的合作，以一年在東京，一年在台灣的方式運作

3. 兩岸工作營
 與中國各大學的交流、工作營或研討會

4. 數位工作營
 由陳珍誠副教授主持策劃，針對高年級與研究生

5. 淡水工作營
 由黃瑞茂副教授主持策劃，針對淡水城市規劃與策略

6. 學生工作營
 由系學會或高年級自主發起的活動

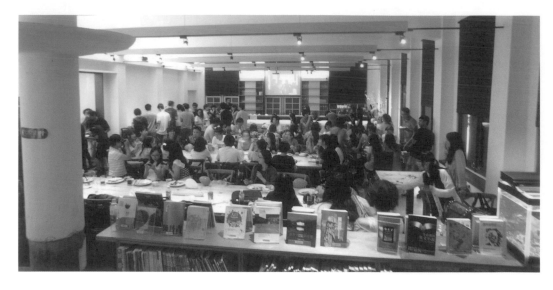

2013 JWU / TKU Housing Workshop

Rural Housing Futures : Restoration of Nature and Settlement

地　　點｜雲林

日　　期｜ 2015.08.24 - 2015.09.06

計劃說明｜
針對未來鄉村的新移民，我們提出五項住宅議題，並利用工作營的十組同學來尋找可能的住宅形式。因此我們在雲林縣境有四個「營區」（camp），每個「營區」就地探討一個住宅議題。

每一營區有三組同學，針對指定的議題各組提出一個住宅的「方案」與「設計」，「方案」是指商業模式（business model）與功能內容（programs），「設計」則是依此方案量身訂做，尋找建築原形式（prototype），提出「建築設計」，前者為建築軟體，後者為建築硬體。

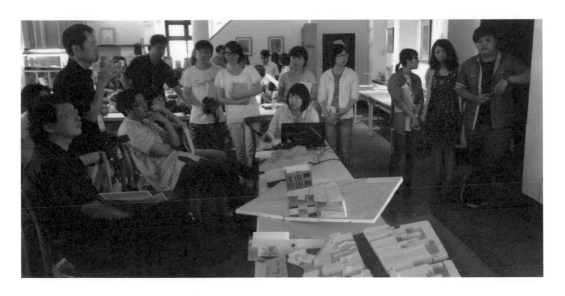

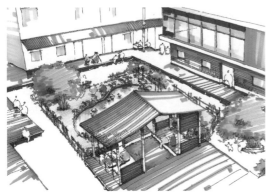

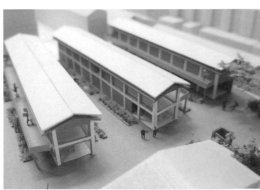

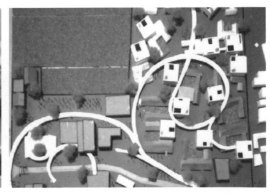

2014 JWU / TKU Housing Workshop

分享住宅－年輕人或老年人 Sharing Housing for Youngster or Elderly

地　　點｜日本女子大學

日　　期｜2014.08.24 - 2014.09.06

計劃説明｜

The International Workshop 'Imbetween the Urban and Home Environments' explores the relationship between the household and the city in relation to shared living. It will focus on two sites: the suburban Togane-city, Chiba; and the urban Tenjin-cho, Shinjuku, Tokyo. There are several earlier examples of urban architecture in Japan in which people have their own personal space but utilities such as the kitchen and the bathroom are shared. Houses called 'Bunka-jutaku' and apartments named 'Dojunkai' featured a shared salon on the ground floor and shared utilities in the apartment. They were influenced by Western architectural styles and can be considered shared housing, although they were not designed as such. In contrast, the current interest in shared living found among Japanese young people appears primarily to be caused by their recent exposure to a greater variety of housing choices, not specifically a vogue for Western styles.

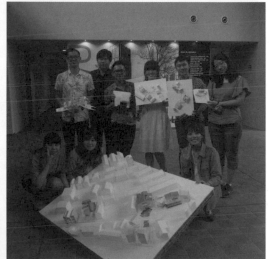

築夢海峽暨首屆兩岸大學生實體建構大賽方案

創新、環保、零距離

地　　點｜中國福州大學

日　　期｜ 2014.08.06 - 2014.08.10

計劃說明｜

1. 環保：可利用生活中的一些廢舊材
 料，作為建構原材料，使其重新在
 建構物中展現活力。

2. 創新：探索空間設計的無限可能。
 此次設計建造的 mini 建築佔地不
 超過 9 平米（3*3）。在設計中，
 探究空間的最合理化利用，讓整體
 設計不僅擁有獨特的外觀，同時可
 讓人進入 mini 建築內部，體驗不一
 樣的空間感受。在節點設計方面需
 要參賽隊員根據所選材料，設計出
 具有可實施性的、富有創意的材料
 連接方式。

3. 零距離：每支參賽隊伍推選一名隊
 員與其他高校參賽隊伍進行人員交
 換，共同完成整個搭建過程，實現
 交流零距離。

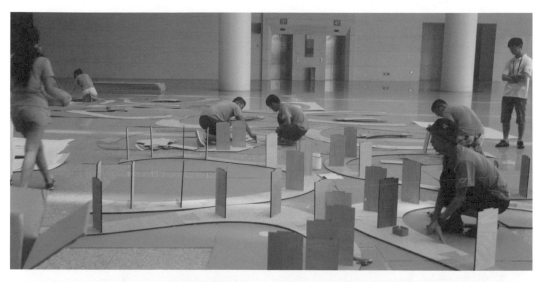

首屆淡江武漢建築設計課程公開評圖交流會

地　　點｜中國武漢大學

日　　期｜2014.06.23 - 2014.06.30

計劃說明｜
經由本系副教授陳珍誠老師的協助牽線，2013 年 5 月本系邀請武漢大學一起舉辦建築與建築教育研討會，兩校各年級導師各自簡報各校各年級的教學策略與教學成果，並根據兩校的教學成果進行討論，因為互動良好成果豐碩，繼而定下本次參訪事宜。

本次交流對象是兩系的大二師生，兩校期末正評後各自選出代表交流評圖的同學，淡江老師帶領全班同學攜帶模型與圖面前去武漢大學評圖及參訪武漢大學以及附近名勝景點。由於兩校截然不同的教學目的與策略，兩校師生接透過此交流會了解彼此的長處與不足，亦促進兩校學生的情誼，激發學生的學習興趣。

兩岸「傳統與現代」
園林文化工作坊

地　　點｜中國天津大學

日　　期｜ 2014.10.13 - 2014.10.20

計劃說明｜
天津大學邀請台灣各大學建築系師生代表，參加為期八天的工作坊，並探討從中國傳統文化到現代規劃的園林文化其轉變與過度等相關議題。 工作坊活動內容主要以學術交流與建築體驗為主，相關項目如下：

1. 該校聘請全國教學名師、天津大學建築學院教授講授中國古代城市建設、古典園林、生態景觀和外部空間等中國傳統建築理論課程，從學術角度探討中國傳統到現代的園林文化。
2. 台灣各大學老師演講討論。
3. 兩岸學生共同參與交流座談會。
4. 實地參訪

第三屆海峽兩岸建築院校學術交流工作坊

一起邁向自由 Toward Horizon

地　　點｜淡江大學建築系館

日　　期｜ 2014.06.23 - 2014.06.30

計劃說明｜
海峽兩岸建築學術交流會已歷 24 年
共舉辦了 15 屆，分別由中華全球建
築學人交流協會及中國建築學會輪流
舉辦，帶動了二岸建築專業界的學術
交流，累積相當的經驗，建立深厚的
情誼。

今年輪由中華全球建築學人交流協會
舉辦，希望在「第十六屆海峽兩岸建
築學術交流會」的架構下，舉辦的「第
三屆海峽兩岸建築院校學術交流工作
坊」從大陸老八校＋台灣老八校的模
式擴大至長江以南的建築院校，透過
團隊工作坊的方式，邀請老師與學生
進行實質的設計交流活動。希望將兩
岸學術交流的影響力更普及與深入，
促進兩岸建築院校後續學術交流合作
的可能性，為培養建築界未來的人才
而盡一份心力。

Digital 3D Geometry Processing + Subdivision Algorithm

淡江大學建築系 AGD ｜ Actuating Geometry in Design 工作營

地　　點｜淡江大學黑天鵝展示廳

日　　期｜ 2014.08.17 - 2014.08.25

計劃説明｜

為發展淡江大學建築系的數位設計（Digital Design），接觸尖端之數位建築技術，AGD（Actuating Geometry in Design，設計中的幾何驅動）國際工作營特別邀請德國、瑞士、中國與台灣相關老師舉辦為期十天之國際工作營。AGD 國際工作營將為同學介紹程式撰寫、腳本製作、電腦圖學與參數化設計於建築上之應用。工作營前半段「數位三維幾何」（Digital 3D Geometry）介紹三維電腦圖學幾何，後半段「擴延空間思考」（Spatial Augmented Speculations）介紹以程式撰寫衍生建築空間與都市設計。工作營重點在於討論電腦圖學中「網面」（Mesh）的幾何原理，並運用「細分表面」（Sub-Division）演算法，對於網面做平滑或切分處理，以產生更細緻與複雜的網面。

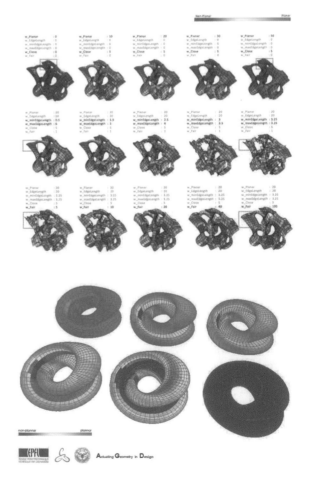

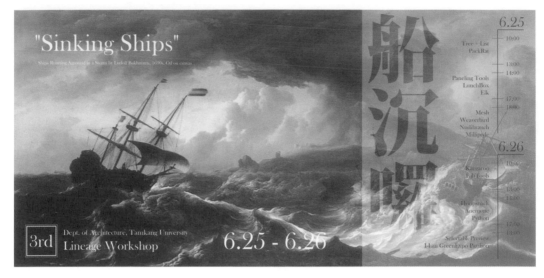

2014「船沉囉」傳承工作營

TKU Lineage Workshop III

地　　點｜淡江大學黑天鵝展示廳

日　　期｜ 2014.06.14 - 2014.06.23

計劃説明｜

自參加過第一、二屆「船沉囉」傳承工作營的研究生皆承諾過會將此當作傳統傳承下去，秉持著受惠于學長姐，亦將盡自己之力使學弟妹受惠。因此本屆主辦研究生除了原本的 grasshopper workshop 之外，還邀請畢業淡江的大學同學一起加開 representation workshop 以及 arduino workshop，讓工作營參與的學弟妹不再侷限高年級的學生，也希望將此風氣讓更多學弟妹受惠並希望鼓動系上風氣，鼓勵大家自我學習，彼此教學互助。在傳承三年之後效果越趨明顯，學期間各種同學自主舉辦的小型工作營不斷，就連大五學長姐亦會以教學作為招募槍手的方式。這樣的學習風氣這也是開辦的學長姐的初衷。

WORKSHOP PART 1
Representation Design
傳承工作營 - 表現法設計工具

6/21 RENDERING - Maxwell Render / Lumion
6/22 LAYOUT - Illustrator / Indesign
6/23 PHOTOGRAPHY - Photoshop / Lightroom
6/24 ANIMATION - 3ds MAX版本別同 / After Effect

WORKSHOP PART 2
Parametric Design
傳承工作營 - 數位設計工具

6/25 GRASSHOPPER
6/26 GRASSHOPPER

WORKSHOP PART 3
Interactive Design
傳承工作營 - 互動設計工具

6/27 ARDUINO
6/28 ARDUINO

2015「船沉囉」
傳承工作營
TKU Lineage Workshop IV

地　　點｜淡江大學黑天鵝展示廳

日　　期｜ 2014.06.14 - 2014.06.23

計劃說明｜
2015 年的傳承工作營配合系上開課
需求，與課程結合，課程分三階段：
grasshopper、robot arm、maya，
選擇修課同學必須參與全部階段，
不修課同學則可選擇參與自己感興
趣的課程，最後工作營的成果以展
覽的方式呈現。

目標要求在密集的訓練中讓同學了
解到電腦繪圖、參數化設計、數位
製造、與機器手臂加工的基本概念。
首先培養同學三維電腦繪圖能力，
之後結合參數化設計與數位製造的
討論，讓同學了解如何將電腦中所
設計的物件在真實中以數位製造工
具製作。最後結合簡易的機械手臂
操作，於數位製造後的組裝中使用。

2015船沉拉

課程內容

7/6-7/7

7/8-7/14

UNIVERSAL ROBOTS

7/15-7/17

AUTODESK® MAYA® 2015

淡江大學建築研究所　數位設計與製造實驗室

淡江大學黑天鵝展示館
2015.7/6-7/17

TKU CAAD

六軸機械手臂視覺化離線編程與數位製造工作營

淡江大學建築研究所與數位設計與製造實驗室

2015.7/8-7/14
淡江大學黑天鵝展示館

UNIVERSAL ROBOTS

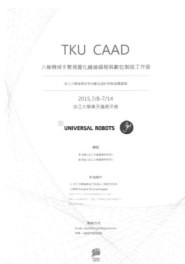

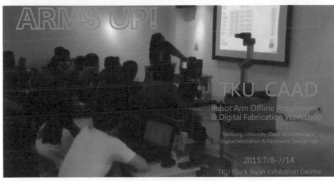

數位設計與製造：
2014 與 2015 宜蘭綠色博覽會展示亭計畫

陳珍誠 / 著

建築教學的主要任務在於訓練學生成為專業的建築工作者，建築系的學生學習如何設計；並且應用他們所學於以後的職業生涯，即使面對從來未曾接觸過的建築個案，仍有足夠的能力去解決問題。然而對於沒有實際工地經驗的同學而言，同學在閱讀與整合目前靜態的說明文字與二維的施工圖有一定的困難度，以「實做」的方式了解不同的構造方式，將使得同學可以對於建築物的建造有了更深入的了解。受限於工具、經費與場地，真實的建造經驗較難在設計教學中實施。

然而今日數位設計與製造技術的進步，同學們開始有機會真實的建造小規模的建築物，發覺課堂上聽講與設計小模型製作中所不會碰觸到的材料、細部與構造問題。施工現場有許多是以圖面與模型作業時所無法預期的狀況，例如：材料的強度、細部的接合、建築物的重量、與氣候…等因素，突發的問題得在現場馬上解決，否則無法進行後續的建造工作。

淡江大學建築研究所的學生團隊，很榮幸的參與了 2014 與 2015 年三月底開幕為期 50 天於宜蘭武荖坑所舉辦的綠色博覽會，團隊成員主要是以研究一、二年級與博士班同學為主體。我們於前一年 11 月受蘭陽農業發展基金會的邀請，參與宜蘭綠色博覽會，11 月下旬到武荖坑進行基地探勘，12 月上旬我們開始在淡水展開初步設計的工作，以三個月的時間做展覽的設計製造與準備。在此記錄了我們由設計、製造、施工的過程，以及完工與展覽結束後的心得與感想。

任務成員

計畫初期我們並不是很確定要設計與施做的項目，原則上是設計數座中、小尺度的「展示亭」(Pavilion)，設計完成後由學生參與實地的建造。展示亭的初步構想是提供植物展示、植物銷售、小型活動與供遊客拍照等功能。本團隊較擅長的項目為數位設計與製造，之前我們參與過的展覽作品大都是工業設計尺度，在綠色博覽會中我們希望施做超過一層樓高可以容納觀眾的空間，對於我們而言是個全新的挑戰。在計畫執行的過程中，首先我們先在電腦上以電腦三維模型完成，經過參數化設計調整設計與設計的後處理，產生適合數位製造機具加工的圖面，因此縮短了設計到製造的時間；相較於手工的設計與製造，可以產生更複雜的展示亭造型與空間。待設計完成後，透過不同的數位製造技術與機具將設計元

件以數位製造的方法製造出來，並加以組裝；除了現場組裝部分，幾乎每件作品的設計與製造都是由一位同學獨自完成。

設計說明

2014 年宜蘭綠色博覽會的施作，計畫設置 7 座的展示亭（分別命名為：鳥踏、蝶跡、留香、大地、捻食、蔓生、向陽），展示亭最高 9 公尺。並於外側大型停車場設置一座候車亭長 12 公尺，提供園內交通車的等候。並於候車空間旁設置 6 座植生亭。此外並以數位製造木製昆蟲 15 隻與壓克力製魚蟹 720 隻提供博覽會擺設。設計的構想大都源自於大自然的啟發，這些啟發包括對於紋理、結構、形態、隱喻、哲學等與自然相關的想像。2015 年宜蘭綠色博覽會的主題是海洋生物，計畫設置 11 座的展示亭（分別命名為：海綿、魟魚、海參、海葵、海膽、螺貝、水母、珊瑚、獅子魚、海洋、海藻）；此外並以數位製造塑膠材質海洋動物 8 隻，設計的構想大都源自於海洋生物的啟發。

參展心得

2003 年至 2006 年暑假 ，淡江建築系大學部與研究所同學，曾經參與過羅東運動公園樹屋與童玩節黃龍堤岸公共藝術裝置的設計與施做。延續之前的宜蘭建造經驗，此次的參展並且以數位設計與製造的技術完成展覽作品，對於參與的同學與老師於教學上具有以下幾點重要的意義：

了解地方與展覽活動：綠博的參展，除了是設計與建造的課題，同時也是讓同學參與地方公共事務最直接的方式。透過設計的過程，同學瞭解到綠博的策展過程與活動特性，舉辦綠博對於地方觀光產業的意義，觀眾的族群與展覽活動的安排等，此外施做期間對於綠博其他單位設計作品與活動的參觀與交流也有著學習上的意義。

數位設計的落實製造：通常同學以電腦繪製二維與三維建築圖時，虛擬的幾何物件縱使直接碰撞在一起，經過渲染後只要視覺上合理就可以。然而，要將數位設計加以建造，那麼電腦渲染的設計物件都得在真實世界中找到相對應的元件，否則無法搭接與組裝。此外在電腦螢幕上看到的設計物件處於無重力狀態，真實建造時地心引力成為重要的構造與施工考量。

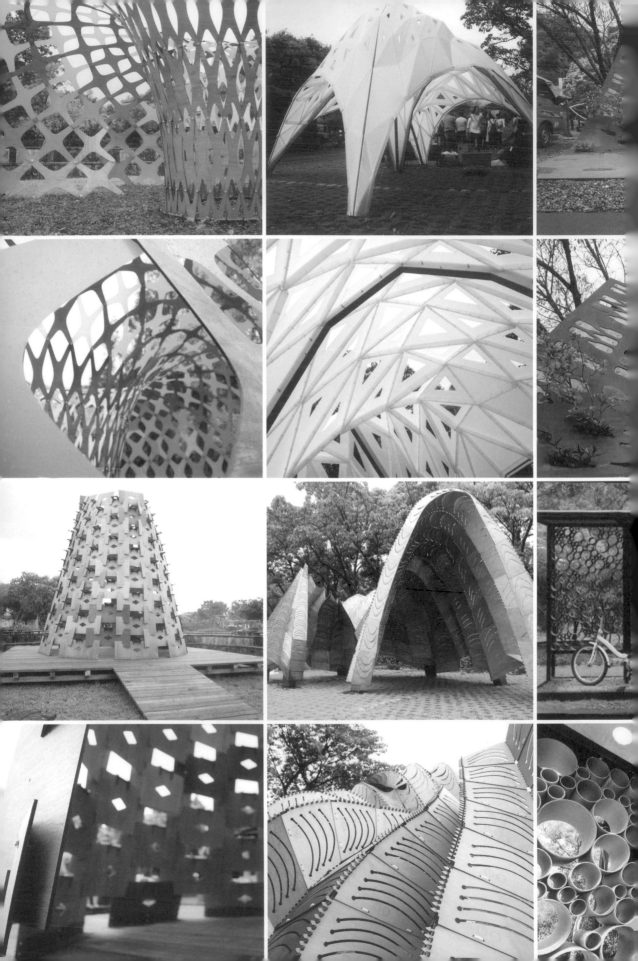

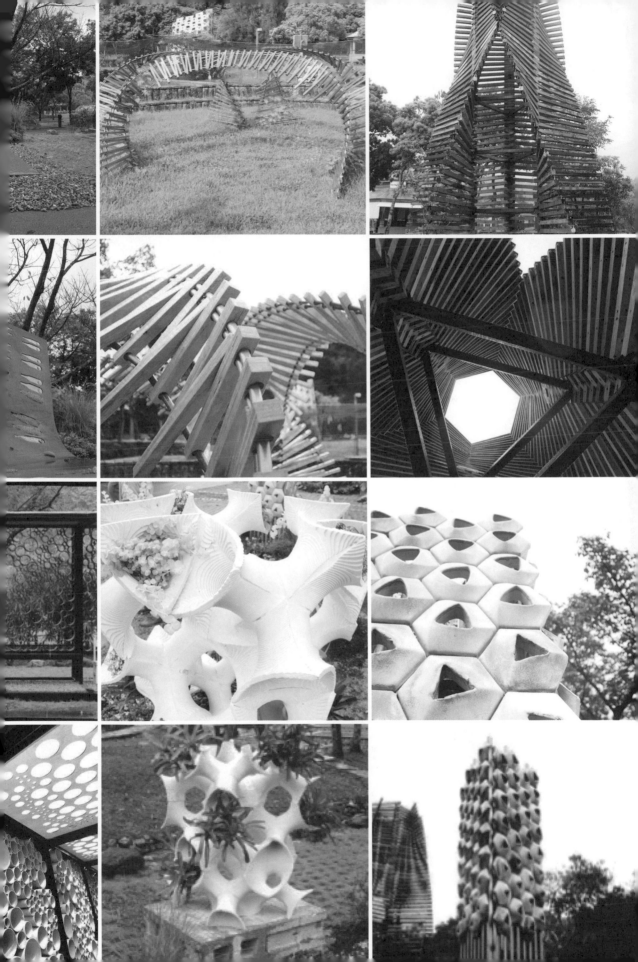

參數化的設計與製造：還沒出發前，在學校的室內空間中我們反覆測試了許多縮小比例 (1/3 或 1/5) 的模型，或是局部設計的真實尺寸的放樣，設計得以不斷的修改與製造。透過參數化設計的處理，尺寸的變化、元件的數量或細部的修改上可以節省許多的時間。而數位製造圖面的生產，可以仰賴參數化工具，當前端設計修改後，後端的製造圖亦隨著更改，而數位製造機具可以讀入製造圖，直接切割與生產。

設計自造時代的來臨：今日方便的參數化軟體與平價數位製造機具，例如：3D Printer、雷射切割機、數位車床、…等，方便了設計的修改，製造圖說的生產，與不同材料元件的數位製造與生產。展覽中的作品在幾年前是無法憑藉著個人的力量單獨去完成的，設計者自己製造設計產品將會是未來學校設計訓練的特色，並可以縮短往返於工廠與製造業溝通的時間，這是未來客製化設計的特色。

真實空間的建造實踐：宜蘭的春天多雨，施工期間晚上經常下著滂陀大雨，同學擔心第二天白天的施工進度以及半完成品是否禁得起風雨的考驗。而基地的位置常有沿著山坡吹下來的強風，因此同學得加強結構、加拉纜索、甚至修改設計以抵抗風力，這是一比一真實建造吸引人的地方－透過建造學習。

培養同學成長的過程：許多施工現場所發生的問題，是在設計時無法預料到的，這些答案在書本中並未提到，因此得及時發揮創意解決，否則無法進行下一個步驟的施做。而關於日常生活的學習，例如：如何解決飲食問題，如何在一個不熟悉的地方找到材料與零件，還有安排工餘之暇的參觀活動等，這些都是在教室裡無法感受到的。

應用數位製造的技術

3D Printer：在 2014 年植生亭的製造中，我們先在三維電腦繪圖環境中將單元繪製出來，以參數化軟體調整整體設計；之後以 3D Printer 將單元噴製出來，之後送到陶瓷工廠翻製單元，這樣的方法節省了製造原始實體單元的費用，也因為便利的 3D Printer，增加了數位製造上的許多可能性。

材料：我們在 2014 年作品中使用較多的木材，2015 年的作品中增加了不同種類的塑膠材料與金屬材料（例如：白鐵）的使用，這得仰賴不同的切割與製造技術上的討論。塑膠材料的運用（例如：海綿、海參、水母、獅子魚、海浪），使得作品的色彩更加繽紛，吸引許多參觀兒童的目光，金屬材料（例如：魟魚）讓作品的表面有了新的光澤。

機器手臂：數位切割展示亭元件之後，會產生許多的展示亭小單元，此時得透過手工加以組裝，然而對於繁複與精細的數位設計細部，手工組裝曠日廢時。因此在 2015 年的展示亭製作時，藉由機器手臂之助，盧彥臣同學完成「海藻」與張世麒同學完成「海葵」這兩件作品：前者以機器手臂疊砌複雜的木塊，後者則是將玻璃纖維結合碳纖維編織成不同的網狀單元。這是我們經過兩年的努力，所完成的兩種機器手臂工作原型，希望今後可以發展出更多機器手臂不同的建築應用。

經驗傳承：當這些展示亭的數量累積到接近 20 棟的時候，我們開始看到數位製造的不同可能性，這是計畫開始時所始料未及的。2014 年首次參與綠博的經驗，對於 2015 年的展覽有許多的幫助，後續材料、演算法、製造、細部、放樣、與建造程序的加以整理，應該可以對之後數位製造技術的發展有所幫助。將來如果有機會再參與類似的展覽時，可以開始嘗試結合數位與手工、機具、生態等技術，整合在未來的建造計畫中，將會使作品的意義與豐富性增加。

結語

淡江建造：在 2015 年的綠色博覽會邀請的團隊中，還有淡江建築第 18 屆的呂理煌系友與第 32 屆的范綱城系友所帶領的團隊，呂理煌系友率領著著名的南藝團隊以重型機具製作展場作品，范綱城系友則是與一批素人匠師以生態工法營建。在這裡我們可以發現到，「真實建造」長久以來一直是淡江建築系所強調的教學重點，所以在不同的年代都訓練出一批具有建造能力的青年建築師。

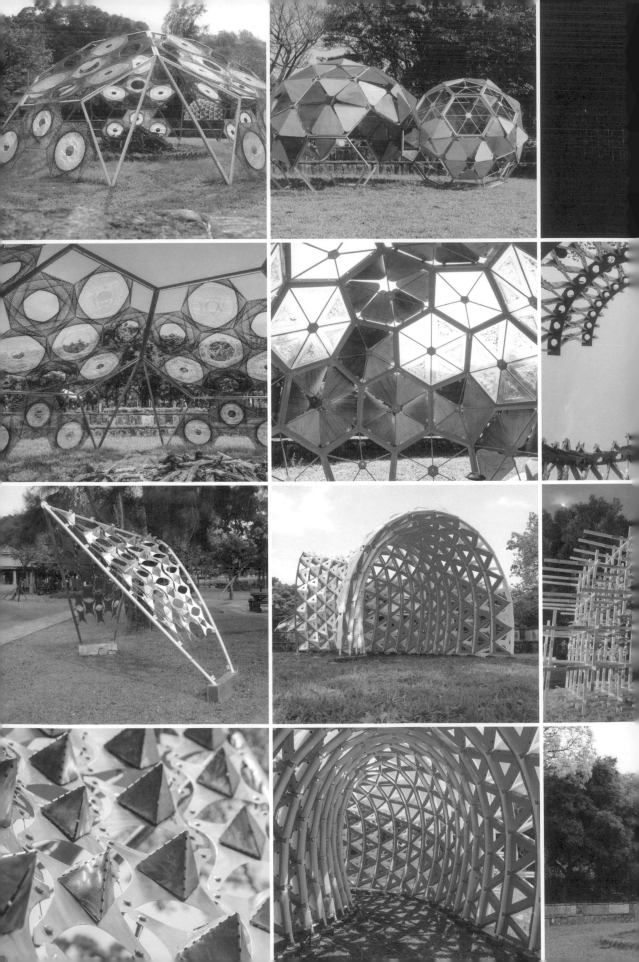

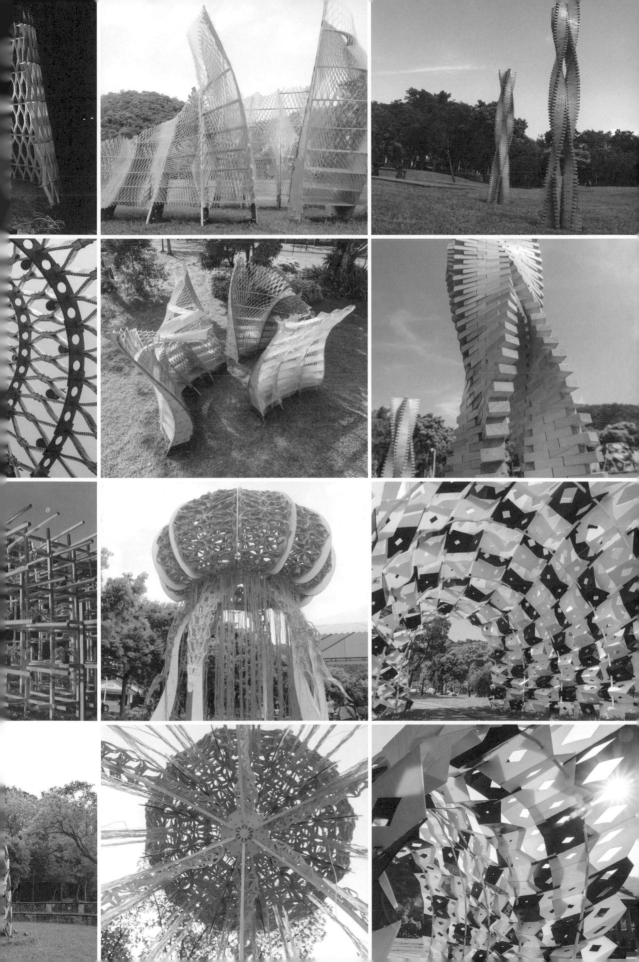

青年建築師：建造的過程是辛苦的，看著同學將作品真實的搭建在綠博的展覽場地上，開始有參觀者與小孩在作品下穿梭嬉戲，電腦螢幕上的虛擬設計已經落實成為真實世界中的建造物。衷心的希望這些青年建築師未來能在我們的土地上持續的設計與建造更多更有意義的建築。

致謝

本計畫特別感謝財團法人蘭陽農業發展基金會的支持，與游副執行長雅婷小姐、吳副執行長信緯先生、陳柏年先生的協助，使得計畫案的進行非常的順利；以及宜蘭環保局的王翌志先生與蔡培民先生於展覽完畢後，將作品遷移至宜蘭利澤工業區，協助同學將作品加以整理與保護，以期能做更長久的作品展示。此外，感謝中華民國都市設計學會理事長王俊雄老師、吳黛艷、黃芳誼、陳沛欣、與宋佳娟小姐的協調，幫助此計畫行政工作的進行，最後感謝淡江大學建築研究所與博士班同學與志工的熱心參與。

設計團隊

2014 展示亭設計製造：
1. 鳥踏－陳右昇；2. 蝶跡－高鼎鈞；3. 留香－朱佩萱、張珽鈞；4. 大地－陳逸珊；5. 捻食－蘇潤；6. 蔓生－王菁吟；7. 向陽－柯宜良。
候車亭設計製造：曾偉展。
植生亭設計製造：林澔榕、黃馨儀、張軒誠。
昆蟲設計製造：狩獵蜂－黃立錦、盧彥臣；蚱蜢－張至寬、黃季略；鍬型蟲－陳仲杰、楊啟威；獨角仙－束道衛、吳彥霖；蝴蝶－李莉萍、裘芸；蜻蜓－黃翌婷、黃靖倫；螳螂－呂柏勳、鄭凱文；螽斯－張鋌鈞。

2015 展示亭設計建造：

1. 海綿－鄭凱文；2. 魟魚－束道衛；3. 海參－蘇潤；4. 海葵－張世麒；5. 海膽－黃立錦；6. 螺貝－陳仲杰；7. 水母－黃靖倫；8. 珊瑚－王菁吟、陳逸珊；9. 獅子魚－李明翰、黃凱祺、黃崇安；10. 海洋－邱薰慧；11. 海藻－盧彥臣。

海洋動物設計製造：豆腐鯊－林聖煌、施懿真、蕭冠逸；海豚－吳立緯、梁昕彤、陳柏瑋；魟魚－游子頤、廖斐昭、茆慧；旗魚－許恆魁、黃懷瑩、龔禹宸；鯊魚－李明翰、馮詠瑄、周一帆；海龜－王威丞、黃凱祺、趙婉婷、蔡敏仕；鯨魚－楊士霆、李文勝、葉翰陽；翻車魚－黃崇安。

2014 淡江大學建築學系 46 屆畢業設計展

5046 _ 50th Anniversary / 46th Exhibition

地　　點｜ URS 21 中山創意基地

日　　期｜ 2014.06.14 - 2014.06.23

計劃說明｜
淡江建築系 50 周年，畢業系展將與系展共同策劃，近年來建築相關主題及領域漸趨多樣化，今年希望回歸基本。

我們將透過「建築」作為策展主題，希望能夠強調出淡江大學的建築設計多廣度多角度及開放性，來顯示對於建築的體認。

展出包括大學部至研究所的設計作品，以及畢業的系友們的設計，並舉行相關座談和演講討論「建築」。

2015 淡江大學建築學系 47 屆畢業設計展

淡江 x 中原建築畢業設計聯合展覽 / 47th Exhibition

地　　點｜松山文創園區

日　　期｜2014.06.12 - 2014.06.18

計劃說明｜
「只有當你走到山頂，你才開始往上爬。」

拋棄了主題的枷鎖，自身就是主題的意義每個人扮演著生活中的各種角色但是回歸於心中的那份初衷，想要的是什麼？

你看見的不只是我，看見的是內心的投射不自覺的展現著自我的個性、堅持、信仰這就是我們在展覽中想要呈現的事：「除非你成為客觀的見證人，不然你是看不見自己的。」

「當一棵樹在一個孤寂的森林裏倒下，沒有動物在附近聽見，它有沒有發出聲音？」

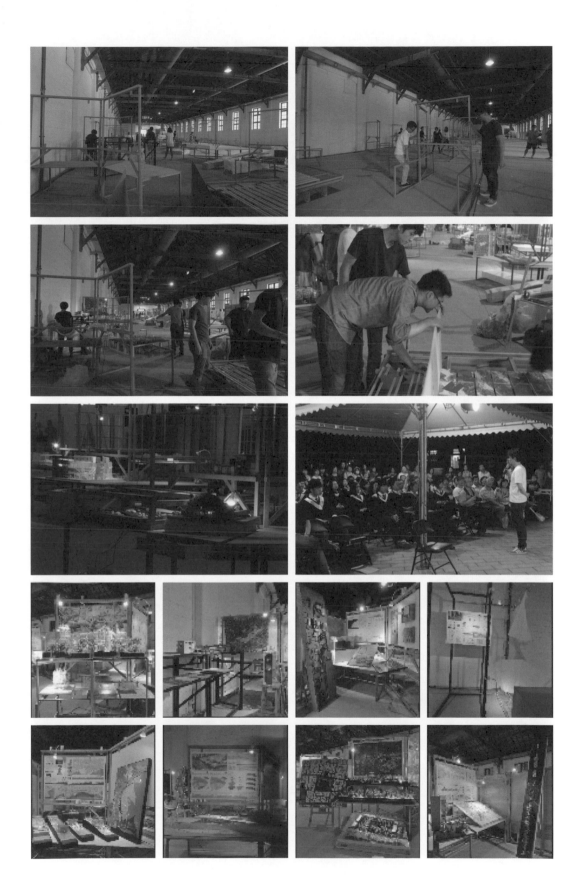

2014 淡江大學建築所 32 屆畢業設計展

Awchitecture / 32th Master Thesis Exhibition

地　　點｜ URS 21 中山創意基地

日　　期｜ 2014.07.05 - 2014.07.13

計劃説明｜
在我們決定進入建築的框架之中，成為一個專業的建築人時，才發現建築的樑柱支撐出來的不是一個有限的空間，而是一個無限的視野。

「AWCH!」

建築太大，我們在不同的時間和地點跌跌撞撞。即使再痛，也是更刺激我們在不同的方向，努力地以建築之名深入探討這幾年來最想了解的問題。建築不會有解答，它是動態的、是隨著社會的變遷而展現時代的趨勢，而我們正嘗試在這兩年中為這個時代做下最適當的註解。

「AWCH!tecture」

建築不是名詞，亦不是動詞，而是一個狀聲詞，一個表達我們在建築中的成長痛。

AWCH!TECTURE
2014 MASTER THESIS EXHIBITION
Xiao-Wei Cheng, Hsuan-Cheng Chang, Emmie Pei-Tzu Huang, Hsin-Yi Huang, Shin-Yi Huang, Yi-Liang Ko, Hao-Jung Lin, Jun Su
With Professor Chen-Chiang Cheng, Ih-Cheng Lai, Jui-Mao Huang.
URS21

2015 淡江大學建築所 33 屆畢業設計展
Archive x Archivist / 33th Master Thesis Exhibition

地　　點│迪化街一段 370 號

日　　期│2014.07.05 - 2014.07.13

計劃說明│
建築蘊含著空間、時間、環境與人
之間的交流關係，如同一個檔案夾。
當人們攤開建築觀看，光影交錯，
時空流轉，建築收藏著思考、經驗
以及期望。研究所的階段，擺脫青
澀與彷徨，我們各自揣懷對於建築
的理想，透過實踐以深耕，理解而
瞭望。

我們建立一份份嘗試歸檔，做為自
我與經驗的 Archivists ， 我們在名
為建築的 Archives 中探索，尋找並
展示關於建築的已知與未知。

Archive × archvisT

2015.07.18 _ 07.26

台北市大同區迪化街一段370號

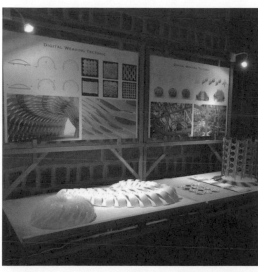
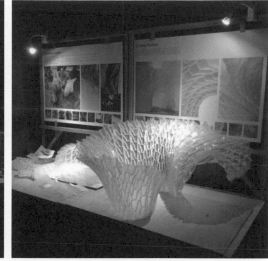

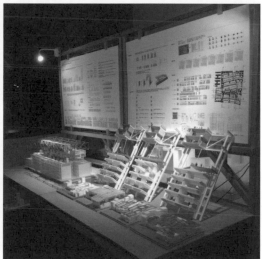

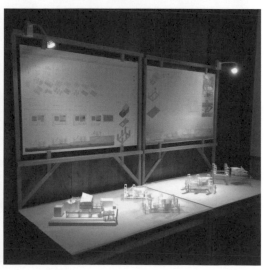

TKU ARCHI

WORKSHOP
CCC Lab

Rhinoceros
PanelingTools

Aggregation&Assembly Workshop

TKU ARCHI 3rd year Rhinoceros and PanelingTools workshop

地　　點｜淡江大學建築系館

日　　期｜2015.01.23 - 2015.01.25

計劃說明｜
Amarnath：王瑋傑、黃唯哲、林雨寰、
　　　　　　許爾家、呂奕賢、油錫翰

Hive：王欣玫、蔡沂霖、潘東俠、
　　　　賴佩盈、王薏慈、王婕安、
　　　　洪儷瑞

Nest：陳伯晏、王哲倫、夏慧渝、
　　　　林亭妤、沈奕呈、林建安

layout by 王欣玫

photography by 蔡沂霖

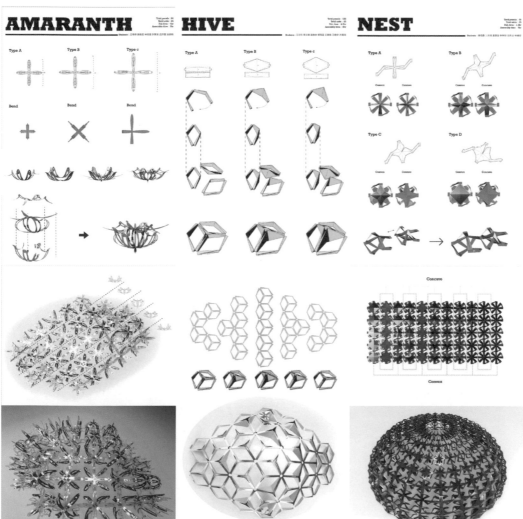

AMARANTH

HIVE

NEST

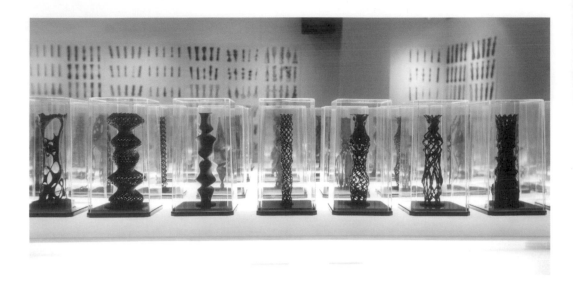

TKU ARCHI 2015 Synthetic Totem

Grasshopper Scripting Gallery

地　　點｜淡江大學黑天鵝展示廳
　　　　　迪化街一段 370 號

日　　期｜2015.07.18 - 2015.07.21
　　　　　2015.07.22 - 2015.07.26

計劃說明｜
從參數柱式到合成圖騰
(from Parametric Column to
Synthetic Totem)

此作品展覽為淡江大學建築系三年
級 Grasshopper 視覺化編程課程之
部份成果，本學期透過該圖形編程
介面的操作學習參數設計，並且嘗
試衍生運算形式的可能性，主要探
討內容包含以資料數列與樹狀結構
生成二維視覺胚騰、三維圖解空間。

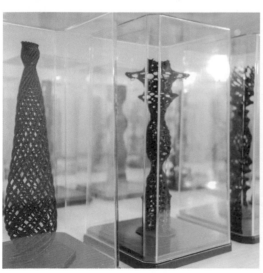

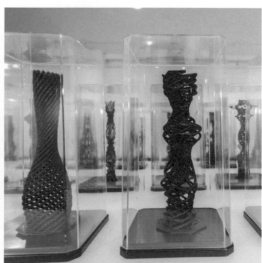

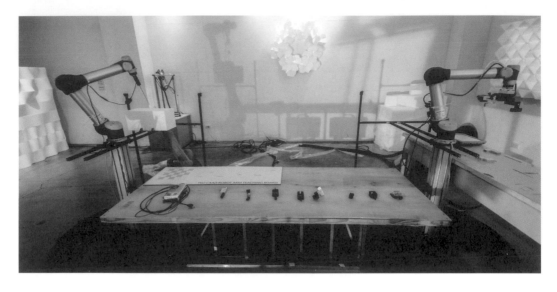

Robotic Fabrication Workshop Review
TKU CAAD

地　　點｜淡江大學黑天鵝展示廳

日　　期｜2015.07.18 - 2015.07.21

計劃說明｜
此為 2015 第四屆「船沉囉」傳承
工作營成果回顧展。該工作營目標
要求在密集的訓練中讓同學了解到
電腦繪圖、參數化設計、數位製造、
與機器手臂加工的基本概念。首先
培養同學三維電腦繪圖能力，之後
結合參數化設計與數位製造的討
論，讓同學了解如何將電腦中所設
計的物件在真實中以數位製造工具
製作。最後結合簡易的機械手臂操
作，於數位製造後的組裝中使用。

展覽主要重點在於機械手臂的操作
成果，包含參與同學從一開始試切，
了解機械手臂如何運作的可能性，
最後有兩大系列展品，數位疊磚柱
以及數位單元牆面。

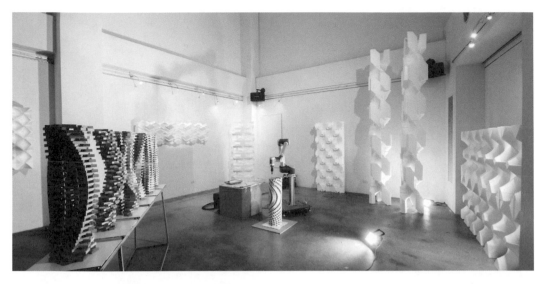

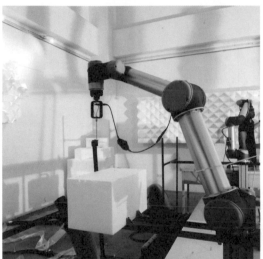

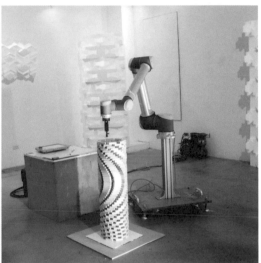

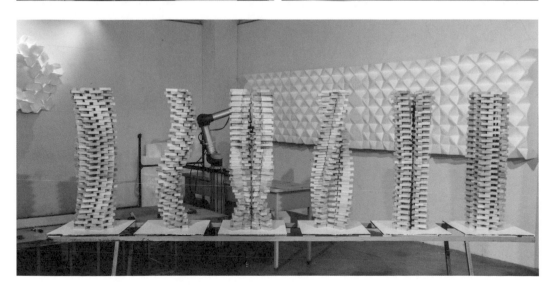

系學會活動
Student Activity

活動內容｜聯合迎新、賓果、建鬼、
　　　　　樂團之夜、聖誕舞會、
　　　　　全築杯、設計交流會

計劃說明｜
因為建築系各年級學生、老師、系辦
都是一個互動緊密的大家庭，從活動
就可以窺見端倪。上學期以系大會、
迎新、建築週為主，這部分的活動是
大四系學會負責，下學期的活動則是
畢業設計展覽，則是由大五畢籌會負
責。而大四系學會負責的活動根據層
級又會分配給各年級，例如迎新：大
二會當小隊輔、大三則是活動組、大
四則是營本部；例如建築週：建鬼是
由大二負責籌劃，大一負責扮鬼，賓
果由大三負責，大四負責其他活動與
監督等等。

正是因為設計課做作業會一直待在工
作室之外，還有各式各樣的活動是需
要大家一起完成，也塑成某種只有淡
江建築人才能明白的特質。

2014 淡江建築 / 系演講
鐘靈化中正，星期二下午

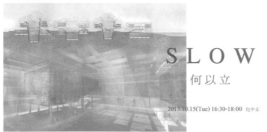

10/15/13 **何以立｜** SLOW
10/22/13 **徐明松｜** 王大閎—台灣戰後建築文化的反省
10/29/13 **Reiko Goto ｜** 環境與藝術的對話
11/05/13 **褚瑞基｜** Pleasure of Architecture Theory
11/19/13 **張威廉｜** 綠色建築與創意農業
11/26/13 **洪震宇｜** 小旅行・大創作：設計之前要做的事情
12/03/13 **王嘉明｜** 如何點燃黑盒子裡的情慾—從劇場製作談空間的想像關係
12/10/13 **王小棣｜** 如何讓台灣更好玩
12/24/13 **陳宣誠｜** 折點—創作者的反思與提問

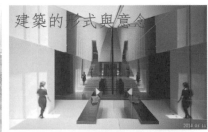

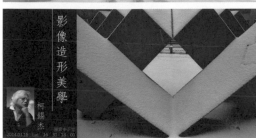
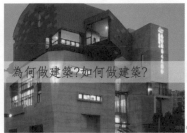

02/18/14 **Ivan Juarez** | ephemeral landscapes
03/04/14 **翁　獅** | 2003-2013 JUSTARCHI：在中國大陸建築實踐
03/11/14 **郭旭原** | 建築的形式與意念
03/18/14 **柯錫杰** | 影像造型美學
04/08/14 **廖偉立** | 為何作建築？如何做建築？
04/15/14 **李曉東** | 全球化背景下的地域實踐
05/06/14 **姚仁喜** | 建築與自然
05/13/14 **林明娥** | 落實夢想的翅膀：設計的哲學思考與實踐可行性
05/20/14 **吳彥杰** | 連結靜態的動畫：柏格動畫

2015 淡江建築 / 系演講

鐘靈化中正,星期二下午

10/14/14　**李兆嘉** | 隱藏版建築經營術
10/21/14　**鍾俊彥** | FANTASY 的 100 種生活
10/28/14　**蔡明穎** | 都市實驗場
11/04/14　**劉木賢** | 建築 VS. 地方文化
12/02/14　**鄭明輝** | 兩者之間
12/09/14　**林志聖** | 營造人·營造事
12/23/14　**鴻　鴻** | 詩的跨界行動
12/30/14　**林舜龍** | 從公共藝術到國際藝術祭

03/17/15　**羅秀芝**｜環境展演
04/07/15　**呂欽文**｜建築人的社會責任
04/14/15　**呂理煌**｜場域的探索與冒險
05/05/15　**陳敏傑**｜建築的數位學習之路
05/08/15　**漆志剛＋蔣美喬**｜Bracketing Thesis Design
05/12/15　**郭令權**｜身體地景
05/26/15　**季鐵男**｜建築的傳統 · 傳統的建築
06/09/15　**郭中端**｜護土親水—郭中端與她心中美好的台灣

Forum on Architecture and Urban Environment Professionalism

系列 05 Makers

系列 06 Believe & Doing

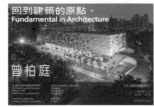

03/04/15　**廖嘉舜**｜平面，領域的結構 The Plans
03/11/15　**林友寒**｜閾限 The Threshold
03/18/15　**楊家凱**｜感知的邊界 Perception, Cognition, and the Human Condition
03/25/15　**鍾裕華**｜Se(arch)and Re-search
04/08/15　**周書賢**｜Second Nature
04/15/15　**黃明威**｜Architecture of Conditions- Contemporary Opening Study
04/22/15　**劉崇聖**｜徑。建築
05/06/15　**陳宣誠**｜「超一微」的身體論與建築實踐：邊緣 · 廢墟 · 動物性空間
05/13/15　**宋鎮邁**｜IN-BETWEEN: River as a project
05/20/15　**郭旭原**｜再談「涵構」中的自然與人造
05/27/15　**劉冠宏**｜無有行旅
06/03/15　**吳聲明**｜親愛的建築師，請問您是跟誰講話
06/10/15　**曾柏庭**｜回到建築的原點 Fundamental in Architecture

專任師資與相關聯繫資訊

系辦資訊 |

25137 新北市淡水區英專路 151 號
tel：02-2621-5656 Ext. 2610
fax：02-2623-5579
email：teax@oa.tku.edu.tw

系主任 |
黃瑞茂 Juimao Huang
tel：02-2621-5656 Ext. 3251
email：094152@mail.tku.edu.tw

客座教授 |
平原英樹 Hideki Hlrahara
tel：02-2621-5656 Ext. 2727
email：138603@mail.tku.edu.tw

教授 |
姚忠達 Yau, J.D.
tel：02-2621-5656 Ext. 3139
email：jdyau@mail.tku.edu.tw

副教授 |

米復國 Fukuo Mii
tel：02-2621-5656 Ext. 2605
email：072654@mail.tku.edu.tw

劉綺文 Chiwen Liu
tel：02-2621-5656 Ext. 3250
email：073900@mail.tku.edu.tw

鄭晃二 Hoangell Jeng
tel：02-26299531
email：hoangell@mail.tku.edu.tw

陸金雄 Jinshyong Luh
tel：02-2621-5656 Ext. 2801
email：082044@mail.tku.edu.tw

陳珍誠 Chencheng Chen
tel：02-2621-5656 Ext. 2606
email：097016@mail.tku.edu.tw

賴怡成 Ihcheng Lai
tel：02-2621-5656 Ext. 3256
email：ihcheng@ms32.hinet.net

畢光建 Kuangchein Bee
tel：02-2621-5656 Ext. 3253
email：106798@mail.tku.edu.tw

助理教授 |

王文安 Wenan Wang
tel：02-2621-5656 Ext. 2802
email：097570@mail.tku.edu.tw

宋立文 Liwen Sung
tel：02-2621-5656 Ext. 3252
email：sliwen@mail.tku.edu.tw

劉欣蓉 Hsinjung Liu
tel：02-2621-5656 Ext. 2804
email：hjliu@mail.tku.edu.tw

漆志剛 Jrgang Chi
tel：02-2621-5656 Ext. 2463
email：136278@mail.tku.edu.tw

林珍瑩 Tzenying Ling
tel：02-2621-5656 Ext. 2803
email：atelier.j.l@gmail.com

游瑛樟 Yingchang Yu
tel：02-2621-5656 Ext. 3254
email：ycyu.00@gmail.com

柯純融 Chunjung Ko
tel：02-2621-5656 Ext. 2829
email：trudi_kojp@yahoo.co.jp

講師 |

李安瑞 Anrwei Li
tel：02-2621-5656 Ext. 3255
email：096347@mail.tku.edu.tw

系所網站 |

Facebook |

建築教學 Blog |

Digital AIEOU |

淡江建築 TA006　　　　ISBN 978-986-5608-26-2

淡江建築
TKU Architecture. Document 2014-2016

作　　者　淡江大學建築系
總 策 劃　黃瑞茂
執行編輯　黃馨瑩
責任編輯　藍士棠
美術設計　黃馨瑩

發 行 人　張家宜
社　　長　林信成
總 編 輯　吳秋霞
行政編輯　張瑜倫
行銷企劃　陳卉綺

出　　版　淡江大學出版中心
　　　　　地址：新北市 25137 淡水區英專路 151 號
　　　　　電話：02-86318661 傳真：02-86318660
總 經 銷　紅螞蟻圖書有限公司
　　　　　地址：台北市 114 內湖區舊宗路 2 段 121 巷 19 號
　　　　　電話：02-27953656 傳真：02-27954100
出版日期　2016 年 8 月 一版一刷

定　　價　720 元

國家圖書館出版品預行編目資料

淡江建築：TKU architecture document. 2014-2016 / 淡江
大學建築系作. -- 一版. -- 新北市：淡大出版中心, 2016.08
　　面；　公分. -- (淡江建築；TA006)
ISBN 978-986-5608-26-2(精裝)
1. 建築美術設計 2. 作品集

920.25　　　　　　　　　　　　　　　　105012034

+ Dept. of Architecture, Tamkang University